KOREAN ART BOOK

이 책을 만드는 데 도움을 주신
국내외 국공립·사립 박물관과 각 대학 박물관,
그리고 각 문화재 소장 사찰 및 개인 소장가 여러분들께
깊은 감사를 드립니다.

아름다움은 그것을 알아보고 아끼고 간직하는 이들의 것입니다.

옛 사람들의 삶 속에서 태어나 그들의 미의식을
꾸밈없이 담고 있는 한국의 문화 유산을
오늘의 삶 속에서 다시 새로운 눈으로 바라보고자 합니다.
우리의 눈을 가렸던 현학적인 말과 수식들을 말끔히 걷어내고,
가까이 할 수 없었던 값비싼 미술 도록의 헛된 부피를 줄여
서가가 아닌 마음 속에 담을 수 있는 책을 만들고자 합니다.
한점한점의 미술품에 깃든 우리의 역사와 조상의 슬기를 얘기하고,
시대의 그림자를 따라 펼쳐지는 아름다운 우리 미술의 변천을
뜨거운 애정과 정성으로 엮고자 합니다.
이 작은 책이 '우리 자신 속의 얼어붙은 바다를 깨는 도끼'가 되어
또 하나의 세계로 우리를 성큼 이끌고
문화의 새로운 세기를 여는 희망이 되기를 바랍니다.

예경

최성은 崔聖銀

1956년 서울에서 태어났다.
이화여자대학교를 졸업한 후 홍익대학교 대학원에서
미술사학을 전공하고 미국 일리노이주립대학에서
같은 전공으로 박사학위를 받았다.
현재 덕성여자대학교 미술사학과 교수로 재직중이며,
문화재위원회 제2분과 전문위원으로 활동하고 있다.
주요 논문으로 「개태사 석조삼존불입상 연구」,
「고려시대 불교조각의 대송관계」,
「나말려초 중부지역 석불조각에 대한 고찰」,
「고려 초기 광주철불 연구」 등이 있고,
저서로는 『철불』, 『석불, 돌에 새긴 정토의 꿈』이,
역서로 『중국미술사』(공역), 『중국의 불교미술』 등이 있다.

일러두기

1) 불상의 명칭은 지정 명칭을 따랐으나 지명이 달라진 경우는 부득이 다소 수정하였고,
 비지정 불상은 필자가 임의로 정했다.
2) 수록 순서는 시대별, 추정 조성 시기별, 지역별로 배열하는 것을 원칙으로 하였다.
3) 일반적으로 잘 알려지지 않은 석불과 마애불을 가능하면 많이 소개하려고 노력하였다.

석불·마애불

한국의 석불과 마애불— 6

석불·마애불 — 24

부록 — 442

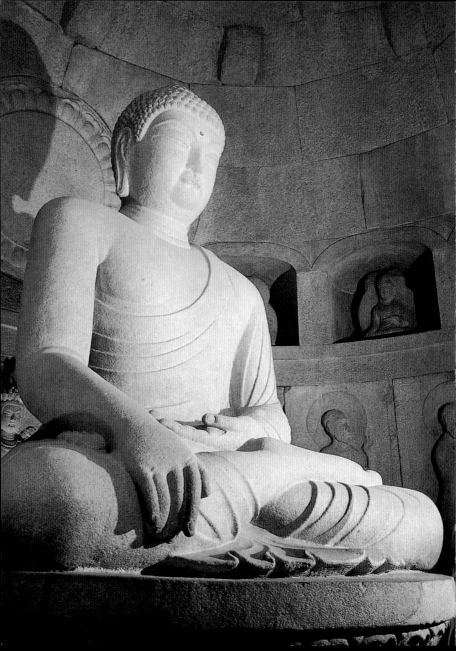

한국의 석불과 마애불

　불교의 예배상인 불상을 돌에 새기는 것은 1세기경부터 인도에서 시작되었다. 당시 인도는 대월지족大月氏族이라고 알려진 중앙아시아의 유목민족이 세운 쿠샨 왕조가 지배하고 있었는데, 이 쿠샨 왕조의 적극적인 후원으로 불교가 융성하여 많은 석불상들이 조각되었다. 인도는 석회암, 사암, 편마암 등 돌의 종류가 다양하여 석불을 제작하기에 좋은 여건을 갖추고 있었다. 2세기경에 조성된 서북인도 간다라 지역의 석불입상들은 주로 짙은 군청색이나 밝은 회색의 편마암으로 제작되었고, 그 조각양식은 그리스와 로마의 양식이 반영된 것이었다(도판 1). 알렉산드로스(알렉산더) 대왕의 동방원정 이후 그리스계 사람들에 의한 왕조가 세워졌고 그들의 헬레니즘 문화가 힌두쿠시 산맥을 넘어 서북인도에까지 영향을 미쳐, 불상조각에도 마치 그리스의 신 아폴론을 연상하게 하는 서구적인 양식이 나타났던 것이다. 그러나 당시 인도에서 이렇게 서양인의 모습을 한 석불상만 제작된 것은 아니었다. 중인도의 마투라 지역에서는 붉은색이 나는 사암으로 인도 전통양식의 불상이 만들어졌는데 이 상들은 인도의 토착신인 약샤Yaksa의 모습과 유사하였다(도판 2). 특히 날씨가 무더운 인도에서는 석굴을 파서 예배를 위한 공간이나 승려들의 수행 및 주거 공간으로 사용하였는데, 이들 석굴의 중앙에 예배를 위한 탑이나 불상을 새기거나 불교와 관련된 내용을 조각하는 것이 일반적이었다.

　이후 불교가 중앙아시아를 거쳐 중국으로 전파되면서 여

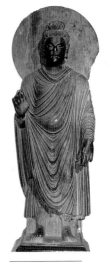

1. 사흐리 바롤 출토 불입상, 2~3세기, 편암, 파키스탄 페샤와르 박물관

2. 카니시카 32년명
불설법상, 아히차트라
출토, 2세기, 사암,
뉴델리 국립박물관

3. 운강석굴 20굴, 북
벽 불좌상 및 불입상
전경, 북위시대

4. 용문석굴 빈양중동
정벽 본존불좌상, 505
~523년경

5. 용문석굴 봉선사동,
대노사나상감 본존 노
사나불, 675년, 당

러 지역에 다양한 석불과 마애불상이 조성되었다. 물론 중앙아시아의 사막 가운데 있던 오아시스 도시국가들에서는 석불보다는 부드러운 흙으로 제작된 소조(塑) 불상이 많이 만들어졌으나, 중국에서는 석불과 마애불이 다수 제작되었다. 중국에서는 특히 석회암·화강암·황화석·백대리석 등 인도 못지않게 돌의 종류가 다양하여 불교가 들어오기 이전부터 무덤 주변을 장식하는 석조물들이 만들어졌으므로 석재는 이미 조각가들에게 친숙한 재료였다. 석불은 금속제 불상이나 목조불상에 비해 대형 상을 만들기가 수월하고 경제적이며 소조 불상처럼 쉽게 손상되지 않는다는 장점이 있어 더욱 활발히 제작되었던 것 같다.

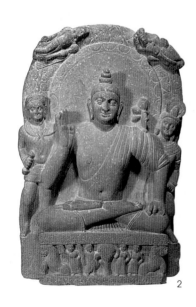

　　중국은 불교 초창기인 오호십육국五胡十六國시대부터 이를 통일한 북위北魏 왕조, 강남에서 번영했던 남조南朝의 여러 왕조기에 많은 석굴을 조영하고 여기에 불상을 조각·안치하였는데, 하북성 대동의 운강석굴(도판 3)과 하남성 낙양의 용문석굴(도판 4, 5), 산서성의 천룡산석굴, 강소성 남경 교외의 서하사 천불동 등 여러 석굴에 새겨진 석불과 마애불의 수는 셀 수 없을 정도이다.

　　그런데 인도나 중국에 비해서 기후조건이 좋은 우리 나라에서는 예불과 수행을 위

2

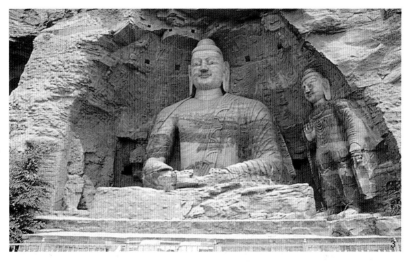

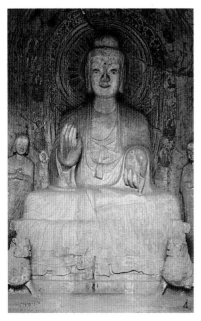

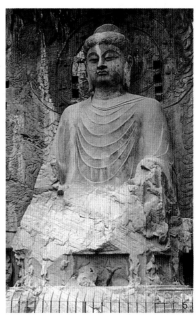

해 석굴을 깊이 파거나 자연석굴을 이용할 필요는 없었다. 그보다 주변에 흔히 있는 화강암으로 석불을 조각하여 법당 안에 봉안하거나, 암벽에 불상을 새기고 그 위에 목조가구를 올려 전각을 꾸미는 마애불 형식이 유행하였다. 이 석불과 마애불들은 전란으로 파괴되고 화재에 소실되어 전하는 수효가 적은 금동불이나 소조, 목조 불상들과 달리 세월의 부침을 견뎌내고 오늘날까지 전해 와서 과거 융성했던 우리 나라 불교문화를 웅변해 준다. 뿐만 아니라 금동불의 경우는 이동이 가능하므로 불상이 발견된 출토지를 불상의 제작지라고 보기 어렵지만 마애불은 물론이고 석불도 대체로 현재의 소재지에서 제작된 것이므로 그 지역 불교조각의 성격과 불교신앙을 이해하는 데 중요한 단서가 되기도 한다.

전국적으로 산재한 석불과 마애불의 분포 상황을 대략 살펴보자. 먼저 삼국시대에서 통일 이전까지는 문화의 중심지라고 할 수 있는 수도 부근이나 교통의 요지였던 지역에 주로 분포하고 있다. 백제에서는 중국과의 해상 교통로였던 충남 태안이나 서산에 마애불이, 전북 익산과 정읍 등지에 석불이 전해 오고 있으며, 신라 지역에서는 봉화와 영주 등 북쪽에서 경주로 들어오는 길목과 수도 경주를 중심으로 삼국통일 무렵부터 석불과 마애불이 활발히 조성되었다.

또 중대 신라까지는 경주 일대와 경상도 일대의 중앙지역에서 주로 조성되었으나 하대 신라로 오면서 각 지방에 호족이 할거하고 불교가 기층민에게 널리 확산되어 많은 사찰들이

조영되면서 전국적으로 석불과 마애불이 조성되었고, 후삼국 시대와 고려 초기에는 신라 지역에서보다도 후백제와 태봉(고려)의 지배 지역이었던 충청·전라·경기·강원 지역에서 더욱 활발히 조성되었다. 한편 후삼국을 통일한 고려에서는 석불과 마애불 조성이 더욱 확산되어, 전국적으로 많은 작품이 남아 있다. 고려시대는 불교가 국가적으로 적극 신앙되었던 시기였으므로 우수한 조각가들이 불상 조성에 참여했을 것이라고 짐작할 수 있으나 지방에서는 간혹 토속적이고 지방적인 특징을 보이는 상들이 제작되기도 하였다.

조선시대는 성리학적인 유교문화가 사회 전반에서 주도적인 위치를 차지하고 불교가 국가적으로 억압당하던 시기였다. 하지만 조선 전기라고 할 수 있는 임진왜란 이전까지는 앞 시대의 조각전통이 계승되어 오고 있었고, 중앙 왕실과 귀족들을 중심으로 많은 불사가 이루어지고 있었으므로, 석불과 마애불의 조각 수준도 어느 정도 유지되었다. 그러나 조선 중기 이후부터는 목불과 소조불에 비해 석불·마애불의 제작이 위축되었고 조각 수준도 떨어졌다.

삼국시대부터 조선시대까지 제작된 석불과 마애불 가운데 현존하는 대표적인 상들을 시대별로 살펴보기로 하자.

삼국시대

고구려의 석불로서 현재 전하는 예는 극히 드물다. 사진으로나마 알려진 예는, 일제시대에 평양박물관에 전시되었다고

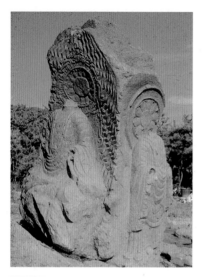

6. 예산 화전리 사면
석불, 백제(6세기),
보물 794호, 충남 예
산 봉산면 화전리

하나 현재는 소장처를 알 수 없는 납석으로 만든 불좌상이다. 이 상은 머리 부분은 소실되었지만 방형 대좌 위에 두 손을 포개어 배에 대고 있는 모습은 부여 군수리 절터에서 출토된 백제의 납석제 불좌상과 같은 형식이며 초기 불좌상의 전형을 보여준다. 이러한 손 모양은 초기 불좌상의 특징으로 중국에서는 후조後趙 건무建武 4년 (338)명 불좌상을 비롯한 4~5세기 불상에서 유행하였던 표현으로 우리 나라에서도 뚝섬에서 출토한 금동불좌상 등 여러 상에서 나타난다.

고구려에 비해 백제 지역에서는 비교적 여러 구의 석불과 마애불이 전해 오고 있는데, 이들 가운데는 커다란 직육면체의 바위 네 면에 불상을 새긴 사면석불도 있다. 예산 화전리의 사면석불(도판 6)은 납석의 바위 네 면에 불상이 새겨져 있는 현존하는 우리 나라 최초의 사방불로 한국 조각사에서 중요성이 크다. 백제 지역에서는 이외에도 납석제 불상이 여러 점 전해 오는데, 이들은 중국 남조 불상양식과 밀접한 관련을 보이고 있어 주목된다. 특히 백제 지역의 대표적인 불상인 충남 태안과 서산의 마애삼존불상은 서해안과 인접한, 당시 백제의 대중교류 교통로상에 조성되었다는 점에서 중요하게 생각되는데, 백제 특유의 온후하고 인간적인 불격佛格이 세련되게 표현되어 있다. 지금까지 전하는 백제의 석불상 가운데 가장 제

작 시기가 늦은 것으로 알려진 익산 연동리 석불좌상은 머리를 새로 만들었지만 현존하는 백제 최대의 석불상이다. 장중한 느낌을 주는 분위기에서 중국 수말당초隋末唐初 불상양식이 반영되었음을 느낄 수 있다.

신라는 삼국 중에서 석불과 마애불이 가장 많이 전해 오고 있으며 명문이나 문헌 자료가 뒷받침되어 조성 시기를 어느 정도 추정할 수 있는 상들도 있다. 명문이 새겨진 마애불로는 단석산 신선사 마애불상군을 꼽을 수 있는데 명문을 통해 마애불들을 새긴 석실의 명칭이 신선사이며 미륵상을 조성했음을 알 수 있다. 신라 지역에서는 석조보살반가사유상도 여러 점 전해 오는데, 그 중 경주 송화산 석조반가사유상(도판 7)은 머리와 상체에 손상을 입었으나 신라의 대표적인 석조반가상이다.

7세기에 들어서면 신라 조각은 새로운 전환기를 맞이한다. 이 시기의 가장 대표적인 석불상으로 경주 배리(현 배동)의 전傳 선방사 삼존불입상과 경주 남산 삼화령 석조미륵삼존불상이 있다. 이 상들은 4등신 가량의 신체비례나 단순해지고 묵중해진 본존상의 모습에서 중국 북주北周에서 수대隋代로 이어진 불상양식의 영향이 엿보인다.

634년에 세워진 분황사 모전석탑의 석조인왕상은 7세기 신라 조각 가운데 조성 시기를 확실히 알 수 있는 몇 안되는 상으로, 인왕들의 활기찬 몸동작과 유연한 자세에서 신라 조각의 발전된 면모를 엿볼 수 있다. 신라 삼국통일기의 불상 가

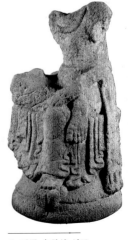

7. 경주 송화산 석조
반가사유상, 신라(7세
기), 국립경주박물관

운데 특히 주목되는 상은 경주 오악 가운데 서악에 해당하는 선도산에 조성된 거대한 삼존불입상이다. 본존상은 자연의 안산암벽安山岩壁에 조각되었는데 자체 균열로 인해 두부의 여러 부위에 손상이 심하지만 7미터에 달하는 거대한 규모의 상이어서 주목된다.

통일신라시대

통일신라시대에 들어오면 석불과 마애불은 중국 초당初唐 양식의 영향을 받아 기법이 크게 발전한다. 이들 가운데 영주 가흥리 마애삼존불상의 풍부한 양감과 세련된 자태는 삼국시대의 마애불과는 비교할 수 없을 정도로 조각 기법이 진전되었음을 느끼게 한다. 이러한 점은 봉화 북지리 반가사유상에서도 찾아볼 수 있다. 이 반가상은 상체가 파손되었으나 현존 최대의 반가상으로 추정 복원 높이는 2.5미터에 달할 것으로 생각되는데, 이러한 규모나 위엄은 사실적인 세부 표현을 통해 더욱 고조된다.

통일신라 8세기의 석조상들은 우리 나라 불교조각의 절정을 보여주는 우수한 작품들로 경주를 중심으로 분포되어 있다. 이 시기의 대표적인 마애불로는 8세기 중엽에 조성된 경주시 북쪽 금강산의 굴불사지 사면석불(도판 8)과 경주 동남산의 칠불암 마애삼존상을 꼽을 수 있을 것이다. 이 외에도 경주 남산 용장사지 석불좌상과 마애불좌상, 경주 남산 신선암 마애보살반가상을 비롯하여 중대 신라의 많은 마애불 작품

이 있으며, 전 시대를 통틀어 가장 우수한 석불상이 이 시기에 조성되었다.

이 시기 석불조각을 대표하는 것은 역시 석굴암의 여러 조상彫像들이다. 신라의 오악 가운데 동악에 해당하는 토함산에 위치한 석굴암은 전방후원식前方後圓式(즉, 들어가는 입구의 방은 방형方形이고, 본존불상이 있는 안쪽의 방은 둥근 형태)의 인공축조 석굴이다. 인도나 중국에는 석굴의 규모가 크거나 여러 석굴이 한곳에 운집해 있는 경우가 많고, 산허리나 언덕을 안으로 파들어가면서 조각을 한 것이 대부분이다. 그

8. 굴불사지 사면석불, 통일신라(8세기 중반), 보물 121호, 경북 경주 동천동 굴불사지

러나 석굴암은 정확하게 계산된 수치에 따라 화강암 석판을 짜맞추어 만든 석굴로서, 규모는 크지 않지만 완성도에서는 동양의 어느 석굴 사원과도 비교할 수 없다. 석굴의 조성 기간도 오래 걸렸던 듯한데, 진골귀족인 김대성이 공사를 총지휘하다가 완성하지 못하고 죽자 나라에서 완공시켰다고 하므로, 신라의 왕실불교를 상징하는 국가적인 조형사업이었다고 추측된다. 석굴을 가득 채운 본존불좌상을 비롯한 십대제자·십일면관음보살·문수보살·보현보살·범천·제석천·사천왕·인왕상 등 여러 존상들의 우수한 비례감과 장대성, 사실적이면서도 섬세한 세부 표현은 성당盛唐 조각양식을 수용하여 더욱 발전시켰던 통일신라 조각기술의 우수성과 국제성을 확인시켜 준다. 그러나 8세기 후반에 접어들면서, 석굴암을 비롯한 중대신라 석불에서 보이던 이상적 표현이 강조된 양식은 실제로 현실에서 마주치는 이웃처럼 편안하고 인간적인 이미지의 불상으로 차츰 변화해 갔다. 또한 이 시기에는 불교미술의 새로운 도상이 알려졌는데, 당에서 유행하던 밀교의 영향으로 지권인智拳印의 수인手印을 한 비로자나불상이 조성되기 시작하였다. 그 예로서 영태永泰 2년(766)의 석남암사의 석조비로자나불좌상은 우리 나라에서 지금까지 알려진 가장 이른 시기의 비로자나불상이다.

　신라 하대에는 그간 경주를 중심으로 번영하였던 불교가 지방으로 확산되면서 지방에 많은 사찰이 세워지고 그 사찰에 봉안하기 위한 불상 또한 많이 제작되었다. 이때 중앙 귀족 소

유의 지방 장원이나 영지에 세워진 대규모 사찰의 불상 조성은 중앙 조각계에서 활동하던 조각가들이, 지방민들이 발원한 불사는 지방의 장인들이 담당했을 것으로 보인다. 따라서 신라 하대 9세기에 오면 석불이나 마애불의 수효는 늘어나지만 조각 수준의 차이는 눈에 띄게 커진다. 그 예로서 홍성 용봉산의 용봉사 입구에 있는 정원貞元 15년(799) 마애불입상은 수평으로 가늘게 뜬 눈이나 작은 입, 평평한 신체, 도식적인 옷주름 등에서 지방양식을 보이고 있으며, 태화太和 9년(835)에 조성된 경주 윤을곡 마애삼존불의 경우도 경주 지역의 마애불이지만 각 불상의 비례가 어색하며 조각의 깊이가 얕고 평면적이다.

한편 정원貞元 17년(801)의 함안 방어산 마애약사삼존상은 커다란 바위 면에 약사불과 좌우 협시로 각각 일광보살·월광보살을 선각으로 새겼는데, 약사불을 통해 구원받으려 했던 약사신앙이 기근과 가뭄, 질병 등에 시달려야 했던 신라 하대의 기층민들에게 널리 퍼져 있었음을 알려주는 상이다.

신라 하대 조각의 특징 가운데 하나는 비로자나불상이 유행하였다는 것이다. 8세기 후반의 석남암사 비로자나불을 시작으로 9세기가 되면 석조·철조 비로자나불좌상이 다수 제작되었다. 조성 시기를 알 수 있는 대표적인 석불의 예로는 동화사 비로암의 석조비로자나불좌상(863)과 축서사의 석조비로자나불좌상(867)을 꼽을 수 있다. 이 상들은 당시 상류층 인물이 발원한 것으로 중앙의 석불양식을 이해하는 데 도움이 되

는데, 이 밖에도 조성 배경을 알 수 없는 많은 석조비로자나불상이 전국적으로 전해 오고 있다.

규모가 거대한 마애불로는 경주 남산 약수계 마애불입상과 월성 골굴암 마애불상을 예로 들 수 있는데 약수계 마애불입상은 불신을 커다란 암벽에 조각하고 불두는 따로 만들어 끼워넣은 것이다. 이처럼 거불巨佛이 나타나는 것은 관불삼매해경觀佛三昧海經』에 근거한다고 알려져 있다. 이 경전에서는 미륵불의 크기가 석가불의 100배라고 설하고 있어, 나말려초羅末麗初에 미륵신앙이 유행하면서 거불조각이 유행한 것이라고 이해되고 있다.

고려시대

거대한 마애불은 나말려초, 후삼국기에 들어와 태봉의 궁예나 후백제의 견훤이 미륵하생신앙을 내걸고 민심을 이끌면서 많이 조성되었을 것이라고 생각한다. 후삼국의 군주들은 미륵신앙을 열렬히 지지했고 특히 궁예는 자신이 바로 중생구제를 위해 도솔천에서 내려온 미륵불이라는 이미지를 백성들에게 심어주려고 하였다. 견훤이 자신의 아들들에 의해 유폐당했던 사찰이 미륵불을 주존으로 모시는 법상종 사찰인 금산사金山寺였던 사실에서 당시 후백제에서 성행했던 미륵신앙을 이해할 수 있다. 이와 같은 신앙적 분위기는 고려시대에도 이어져서 많은 거대한 마애불상들이 조성되었다.

고려 초기인 10세기의 석불 가운데 태조 왕건이 후백제와

싸웠던 마지막 전투지인 충남 연산에 창건한 개태사의 석조삼존불입상이 주목된다. 이 사찰은 태조 23년(940)에 완공되었으므로 삼존불도 같은 시기에 조성된 것으로 생각되는데, 거대한 삼존불이 보여주는 괴체적인 조형감은 나말려초 석조불상양식의 일면을 드러낸다. 이러한 고려 초기 조각의 독특한 얼굴 표현은 부여 대조사와 논산 관촉사의 석조보살입상에서도 잘 나타나며 이 상들의 다소 괴이하게 느껴지는 거대한 두부와 커다란 이목구비의 표현은 예배자를 압도하는 강력한 인상을 준다. 또 같은 충청 지역의 괴산 원풍리 마애이불병좌상은 『법화경』의 「견보탑품」에서 보이는 석가불釋迦佛과 다보불多寶佛 두 부처가 나란히 표현된 예인데 이러한 이불병좌상二佛幷坐像은 중국에서는 남북조시대에 크게 유행하였고 발해에서도 많이 제작되었으나 통일신라나 고려에서는 드문 예이다.

강원도 지역에서는 나말려초부터 많은 석불들이 제작되어 원주시립박물관의 석불좌상들과 원주 매지리 석조보살입상을 비롯한 여러 구의 석조 불·보살상들이 오늘날까지 전해 오고 있다. 이들 원주 지역의 석조상들과 국립춘천박물관의 강릉 한송사지 출토 석조보살좌상, 강릉 신복사지 석조공양보살좌상 등은 양감이 풍부한 둥글고 온화한 표정이 공통점인데, 이는 이 지역 석불조각의 특징이라고 이해된다.

고려 초기의 마애불로서 10세기 조각의 우수성을 보여주는 예로 서울 구기동의 북한산 승가사 마애불(도판 9)을 꼽을 수 있다. 이 마애불좌상은 장대한 체구에 엄숙한 얼굴, 항마촉

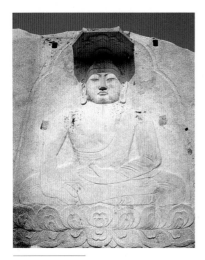

9. 북한산 구기동 마애불좌상, 고려, 보물 215호, 서울 종로구 구기동 승가사

지인의 수인 등에서 나말려초에 유행했던 석굴암 본존상 형식을 따르고 있다. 또 하남시(옛 광주군) 교동의 마애약사불좌상은 광배와 불상, 대좌의 비례가 적절하고 조각 기법이 섬세한데, 태평太平 2년(977)의 중수 명문이 있어 조성 시기를 대략 10세기 전반경으로 추측할 수 있다.

서울 근방에서 찾아볼 수 있는 또 다른 고려시대 마애불로는 서울 진관외동의 삼천사 마애불입상이 있다. 이 마애불은 얼굴 부분만 사실적으로 얕게 부조하였고 광배나 가사 주름, 대좌 등 나머지 부분은 모두 융기된 선으로 양각한 특이한 기법의 조각이다. 삼천사는 고려 중기 현종대에 융성하였던 법상종 사찰이므로 이 마애불의 조성 시기도 11세기 무렵일 것으로 추정된다. 석불로는 태평太平 4년(1024)에 조성된 승가대사상이 있는데, 이 상은 고려 왕실을 중심으로 성행하였던 승가대사 신앙의 일면을 보여주는 예로서 승가대사는 두건을 머리에 쓴 노인과 같은 모습으로 표현되었다. 조각은 얼굴과 뼈마디가 드러나는 손의 사실적인 표현이 돋보이며 광배의 정치한 문양에서 북송 미술로부터 영향받은 고려 중기 미술의 섬세하고 화려한 일면을 엿볼 수 있다. 또 다른 고려 중기의 석불로 원주 입석사 마애불좌상(1090)과 속리산 법주사 마애불이 알려져 있는데, 입석사 상은 강원 지역 특유의 둥글고 온화한 조각양식에 북송의 불상양식이 함께 반영된 상이라고 생

각되며, 법주사 상은 우리 나라에서 드물게 보이는 의자에 앉은 의상倚像의 미륵불상으로 법주사가 당시 왕실과 긴밀했던 법상종 사찰이었던 점과 관련해서 주목된다.

이외에도 현재 전하는 고려시대의 석불과 마애불은 상당수에 달하며 전국적으로 흩어져 있다. 불교가 국교로서 고려시대 사회에 깊이 뿌리내렸던 만큼, 당시 불교조각의 수요는 컸을 것이고 크고 작은 마애불들이 예배의 대상으로 다수 조성되었기 때문이다. 이 가운데는 우수한 조각 기법을 보이는 불상도 있지만 조각 수준이 떨어지는 예도 있으나 이와 관계없이 이 석불 마애불들은 고려시대 불교문화를 이해하는 데 더없이 귀중하다고 할 것이다.

조선시대

고려 말의 귀족적이고 기복적인 신앙 경향은 조선 초까지 이어진다. 조선은 건국 후 성리학 이념을 바탕으로 하는 유교 국가 체제를 지향하여 대대적인 불교정비 작업을 추진했음에도 불구하고, 왕실귀족들의 불교 신봉은 계속되어 이들의 발원發願으로 사찰의 창건과 중수, 불상 조성 및 개금 등 많은 불사가 이루어졌다.

그러나 문헌에 조상 기록이 전하고 있거나 오늘날까지 전해 오는 조선시대의 불상은 대부분 목조나 금동으로 제작된 것이며, 조선 초기의 조각 가운데 그나마 석불양식의 일면을 엿볼 수 있는 작품으로는 원각사 십층석탑(1467)에 부조된

10. 원각사 십삼층석탑
부조, 조선(1467년),
국보 2호, 서울 종로구
탑골공원

13불회十三佛會의 여러 조각상(도판 10)들을 꼽을 수 있다. 이 석탑은 고려시대에 세워진 경천사 석탑을 그대로 모방하여 세운 것인데, 전면에 새겨진 13불회의 여러 불보살의 존상이 딱딱하고 획일적으로 표현되어 있어서 조선시대 석조각의 쇠퇴를 예고하고 있다.

한편, 비록 중앙 지역 조각가에 의한 불상은 아니지만 운주사雲住寺 천불천탑 조각상들은 고려 말에서 조선 전기에 걸쳐 긴 시간 동안 많은 공역을 들여 조성되었을 것으로 추측되는데, 이 상들의 꾸밈없이 소박한 표현은 당시 사람들의 순수한 불심을 알려준다. 또한 불·보살상은 아니지만 나한상들이 석조로 조성되는 예가 보인다. 그다지 크지 않은 규모의 십육나한 혹은 오백나한 상들이 돌로 제작되었는데 강원도 영월 창령사지에서 다량 발굴조사된 오백나한상이나 실상사 서진암 석조나한좌상들을 꼽을 수 있다.

조선 후기는 임진왜란과 정유재란, 병자호란을 거치면서 불교가 민중들의 구원의 종교로 다시 고개를 들었던 시기이다. 전란 중에 보여준 의승군義僧軍의 혁혁한 활약에 힘입어 불교는 다시 왕실과 백성들의 관심을 얻었고, 전란으로 피해를 입은 사찰들은 대대적으로 복구되고 중창된다. 서울 봉천동 관악산의 마애불좌상은 명문에 숭정崇禎 3년(1630)에 조

성된 '미륵존불'이라고 밝히고 있는데, 연꽃 봉오리를 든 불좌상이 바위에 선각되어 있는 모습이다. 불상을 선각한 선묘가 힘이 있거나 긴장감이 느껴지지는 않지만 기법은 유려하고 섬세한 편이다. 같은 관악산에 있는 안양시 석수동 삼막사의 칠성각 바위에 새겨진 마애삼존불좌상은 1763년에 조성된 치성광불삼존상熾盛光佛三尊像으로, 본존상은 보륜寶輪을 손에 든 치성광불이고 좌우 협시보살은 일광과 월광보살이다. 치성광불은 칠원성군 즉 칠성七星의 주존으로서 득남·무병장수 등 현세구복적인 발원을 이루어준다고 알려져 있다. 회화로 제작된 조선시대의 칠성도는 여러 점 전하지만 조각으로 치성광불을 새긴 예는 드물어, 이 마애삼존불은 칠성신앙이 조선 후기에 유행하였음을 보여주는 귀중한 예이다.

지금까지 살펴본 바와 같이 우리 나라의 석불과 마애불은 시대에 따라 양식은 물론이고 조상 배경이 되었던 불교신앙의 성격도 변해 갔으며 아울러 분포 상황도 변화하였다. 삼국시대 불상에서는 법화사상이나 미륵사상이 많이 나타났고, 통일신라시대부터는 밀교적인 성격을 띠는 사방불을 비롯하여 아미타불·약사불·석가불·관음보살 등 대승불교의 여러 부처와 보살이 주제가 되었으며, 나말려초를 지나면서 미륵신앙의 유행으로 거대한 미륵불 조성이 유행하기도 하였다. 이렇게 석불과 마애불 조성의 전통은 고려를 거쳐 조선시대로 이어졌으며 오늘날까지 이어져 내려오고 있다.

군수리 사지 납석제 불좌상 軍守里寺址蠟石製佛坐像

옆면

백제는 성왕대聖王代(재위 523~554)에 이르러 도읍을 사비(부여夫餘)로 옮기고(538) 신라와 동맹관계를 유지하면서 국력을 신장시켜 갔다. 이 무렵 백제에서 일본으로 불교가 전해졌고, 인도의 승려 배달다삼장倍達多三藏이 겸익謙益과 함께 국내에 들어와 범본範本 경전을 번역하는 등 백제의 불교문화는 크게 융성하였다. 백제는 특히 중국 남조南朝와 긴밀한 외교관계를 유지하였는데, 문화적으로 앞서있던 양梁에 사신을 보내 경전과 장인匠人을 청하기도 했다. 또 위덕왕대威德王代 (553~597)에는 중국에서 천태종天台宗 승려로 명성을 떨쳤던 현광玄光이 백제 웅주(공주公州)에서 활동하였다.

이렇듯 백제 불교가 절정기를 맞이하였던 6세기 후반에 조성된 것으로 생각되는 이 불상은 부여 군수리 절터의 목탑지木塔址에서 1936년 금동보살입상과 함께 출토되었는데, 사비시대에 꽃피었던 불교미술의 일면을 잘 보여준다. 특징을 보면 불상의 얼굴은 둥글고 온화하여 인간적인 부드러움이 느껴진다. 양 어깨를 덮는 통견식通肩式 대의大衣 안에는 내의內衣(승각기僧脚岐)가 비스듬히 보이고 있으며, 무릎 아래로 흘러내린 옷자락은 방형方形 대좌臺座를 덮어 상현좌裳懸座를 이루고 있다. 또한 두 손은 마주 포개어 배 앞에서 선정인禪定印을 짓고 있어 삼국시대 초기 불좌상의 전형적인 형식을 보여준다.

1 　백제(6세기 후반), 보물 329호, 높이 13.5, 국립부여박물관

정림사지 납석제 삼존불입상 定林寺址蠟石製三尊佛立像

부여 정림사지에서 출토된 납석제 삼존불입상은 손상이 심하여 본존상의 허리 아랫부분과 왼쪽 협시보살상의 어깨 아랫부분만 남아 있다. 본존상의 대의에는 폭이 좁은 U자 모양의 옷주름이 새겨져 있고 좌우의 옷자락이 지그재그 식으로 내려오며 옷단 부분은 Ω모양 주름을 이루고 있다. 본존상의 왼쪽 협시보살입상은 천의天衣 자락이 X자 모양으로 교차되고 두 손을 허리 쪽으로 마주 들어올린 것으로 보아서 보주寶珠와 같은 지물持物을 들고 있었던 것으로 보인다. 이 삼존상에서 보이는 표현상의 특징은 중국 동위東魏(534~550) 혹은 양대梁代(520~530)의 불상양식^{참고}과 상통하는 면이 많은데, 대략 6세기 후반에 조성된 상이라고 추정된다.

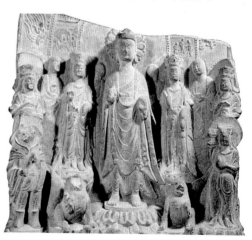

참고. 양 보통 4년명 석불 군상, 523년, 중국 사천성 성도成都 만불사지萬佛寺址 출토

백제(6세기), 높이 11.4, 국립부여박물관

부여 부소산 납석제 반가사유상

扶餘扶蘇山蠟石製半跏思惟像

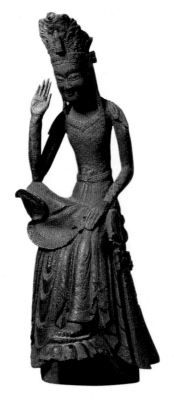

출토지가 확실한 백제의 반가사유상으로 재료는 납석이다. 현재는 상반신과 왼쪽 발 일부를 잃었고 하반신만이 남아 있는데, 오른다리 위에 왼손이 올려져 있다. 하체의 치마(군의裙衣)주름은 가파른 U자 모양을 이루며 옷단이 만나는 부분에는 Ω모양 주름이 만들어져 있다.

이 반가상은 서산마애삼존불에 있는 반가사유상과 함께 백제의 반가사유상을 이해할 수 있는 중요한 작품이다. 또한 옷주름의 표현이나 자세가 일본 쓰시마 섬 조린지淨林寺의 금동반가사유상이나 나가노長野 현 칸쇼인觀松院 소장의 금동반가상^{참고}과 유사하여 일본에 있는 이들 반가사유상이 백제에서 전래된 상임을 알려준다.

참고. 금동반가사유상, 삼국시대(6~7세기), 일본 나가노 현 칸쇼인

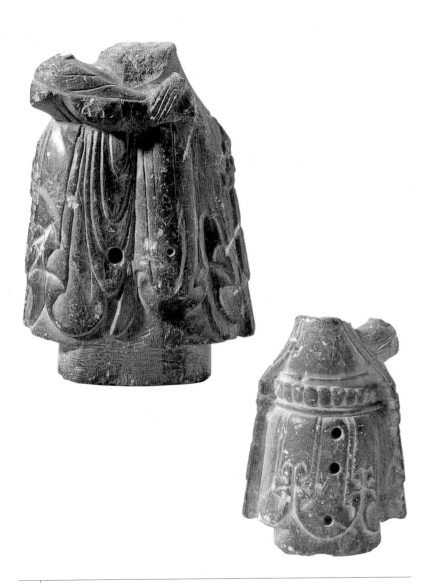

백제(6~7세기), 높이 13.3, 국립부여박물관

청원 비중리 석조삼존불상 清原飛中里石造三尊佛像

　　1979년에 처음 조사되었으며 국내에서 유일한 석조 일광삼존불一光三尊佛이다. 본존상 및 우협시보살입상과 함께 석불입상과 석조 광배도 전한다.

　　본존상의 얼굴과 가슴 윗부분은 손상되었으며 두 손은 시무외인施無畏印과 여원인與願印의 통인通印을 짓고 있다. 대의는 U자 모양 주름을 이루고, 광배에는 작은 화불化佛들이 돌아가며 새겨져 있다. 보살상은 머리와 이마 등 얼굴 윗부분이 손상되었으나 원래 양볼이 통통한 귀여운 모습의 얼굴이었을 것으로 추측된다. 원형의 머리광배(두광頭光)에 천의는 X자 모양으로 교차되고 치마에는 수직 주름이 새겨져 있다. 본존상의 옷자락이 대좌를 덮은 상현좌인 점과 보살상의 전반적인 형식 등에서 고식古式의 표현을 엿볼 수 있어 조성 시기를 6세기 후반경으로 생각해 볼 수 있다.

　　삼존불이 전해 오는 이 지역은 6세기 중반에 신라의 영토가 되었으나 지리적으로 삼국의 문화가 교차하는 교통의 요지였으므로 고구려나 백제의 양식이 반영되었을 가능성도 생각해 볼 수 있다.

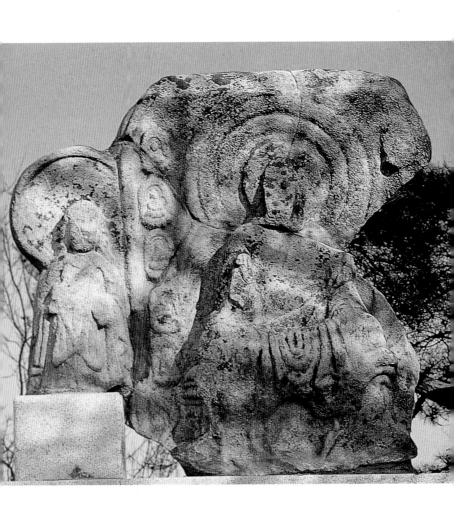

4 | 삼국시대(6세기), 높이 185, 충북 청원 내수읍 비중리

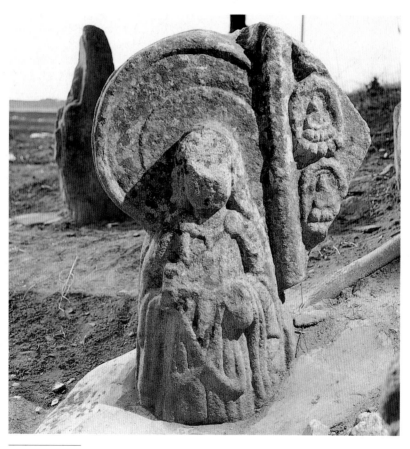

우협시보살상

도면. 『청원 북일면 비중리 일광삼존석불 지표조사 및 간이발굴 조사보고서』(청원군, 1991), 16~17쪽

정읍 보화리 석불입상 井邑普花里石佛立像

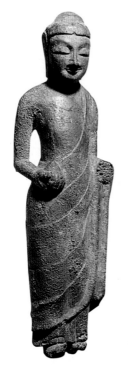

6세기 말에서 7세기 전반경에는 오른쪽 어깨를 드러내는 우견편단식右肩偏袒式으로 대의를 입은 불상들이 다수 제작되었던 것 같다. 이러한 형식의 불상은 인도나 서역, 동남아시아 지역에서 유행하였는데, 우리 나라에서는 유독 신라 지역에서 여러 구가 전해 오고 있다.^{참고}

보화리의 석불상 두 구는 백제 지역에 전하는 우견편단식 불입상의 드문 예이다. 어린아이 같은 짧은 키에 우견편단식 대의를 입고 있는 두 상 모두 얼굴의 눈 부분이 파이는 등 손상을 입었지만, 동글동글하고 온화한 얼굴에 부드러운 미소를 띠고 있다. 왼손은 시무외인을, 오른손은 대의를 쥔 듯이 표현하였는데, 착의 표현이나 비례감 등을 볼 때 중국 북제北齊·북주北周 시대에 유행하였던 불상양식이 이들 불상에 반영된 것으로 생각된다. 한편 현재는 불상 두 구가 나란히 서있지만, 크기가 차이나는 것으로 보아 원래는 삼존불이었을 것으로 추정된다.

참고. 숙수사지 출토 금동불입상, 7세기 전반(신라), 국립중앙박물관

백제(6~7세기), 보물 914호, 높이 227(대)·186(소), 전북 정읍 소성면 보화리

제원군 읍리 출토 납석제 불보살입상
堤原郡邑里出土蠟石製佛菩薩立像

제원군 청풍면 읍리의 절터에서 출토되었다고 전하는 이 납석제 불보살병립상은 한 돌에 불상과 보살상이 함께 새겨진 보기 드문 예이다. 두 상은 신체 비례가 거의 4등신에 가깝고 어린아이 같은 작달막한 체구에 머리가 크고 얼굴이 동그랗다. 불입상은 두 손으로 시무외인과 여원인의 통인을 짓고 대의는 양쪽 어깨가 가려지는 통견식으로 입었으며 대의 옷주름은 U자 모양을 이루고 있다. 삼화보관三花寶冠을 쓴 보살입상은 왼손은 들어올려 가슴께에 두었고 오른손으로는 늘어진 천의의 자락을 쥐고 있다. 또 상의 뒷면에는 산형문山形紋이 가득 새겨져 있다.

뒷면

이처럼 삼존三尊이 아니라 이존二尊이라는 특이한 형식으로 조성된 이 불보살상의 명칭은 여러 가지로 해석될 수 있으나, 미래불인 미륵보살과 현재불인 석가모니불釋迦牟尼佛을 나타내는 것이 아닐까 생각된다. 양식적으로는 7세기 전반에 신라 지역에서 유행하였던 중국 북제·북주의 불상양식과 관련이 있다. 이 상이 백제의 조각인지 신라 조각인지는 아직 확실히 알 수는 없으나, 출토지인 제원군이 6세기 중반부터 신라의 영토였다는 점으로 미루어 볼 때 신라 조각에 포함시켜야 하지 않을까 생각된다.

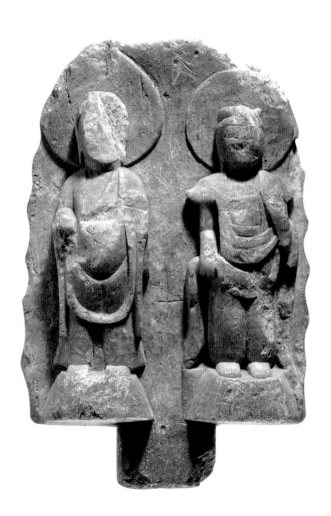

신라(7세기), 높이 16.2, 국립청주박물관

예산 화전리 사면석불 禮山花田里四面石佛

좌상의 광배

1983년 예산 화전리에서 발견된 이 사면석불은 납석의 바위 네 면에 불상을 새겨놓았다. 남쪽 면에 새겨진 불좌상은 사면불의 주존主尊이라고 생각되는데, 불꽃무늬(화염문火焰紋)가 물결처럼 새겨진 거신광배擧身光背에 머리 부분은 소실되었고 양손은 없지만 원래 시무외인과 여원인을 짓고 있었을 것으로 추정된다. 가사袈裟 안에는 내의를 입었으며 이를 묶은 띠매듭이 도드라져 있는데, 이 띠매듭은 5세기 말 중국의 불상 옷표현이 인도식에서 중국식으로 변하면서 황제의 곤룡포 옷고름(신紳)을 불상의 옷에 표현한 것으로서, 우리 나라 불상에서는 6세기 말경부터 나타난다.

나머지 세 면에는 불입상이 새겨져 있는데, 바위의 폭이 좁은 서쪽면의 불입상은 크기가 작고 하반신이 파손되었다. 동쪽의 불입상도 머리 부분과 양손은 잃었지만, 대의의 U자 모양 옷주름과 다리 위에 수직으로 흐르는 치마주름, 머리광배의 연꽃무늬(연화문蓮華紋) 등의 표현이 단아하고 선명하여 백제 조각의 높은 수준을 느낄 수 있다. 우리 나라 최초의 사방불四方佛일 가능성이 크다는 점에서 한국 조각사에서 매우 중요한 작품이다.

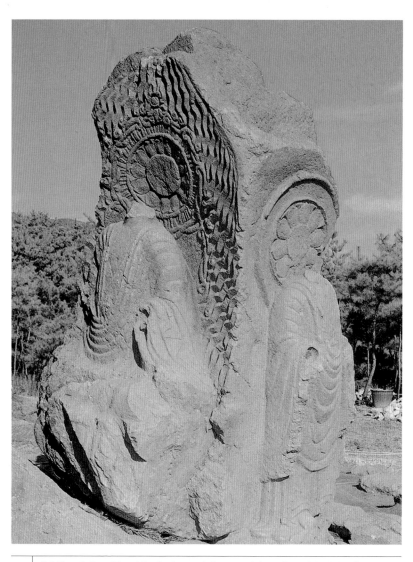

백제(6~7세기), 보물 794호, 높이 120(좌상)·100(서면)·160(동면과 북면), 충남 예산 봉산면 화전리

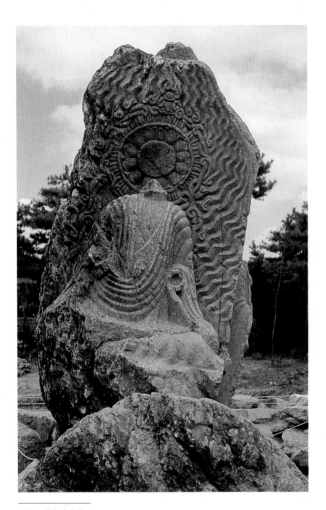

남면 남방불좌상

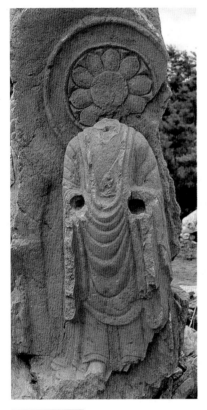

동면 동방불입상

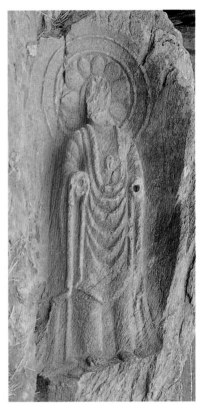

북면 북방불입상

태안 마애삼존불상 泰安磨崖三尊佛像

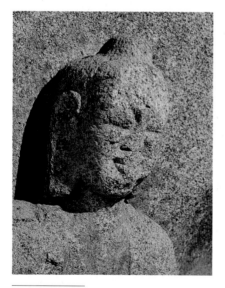

좌불상의 얼굴

태안 백화산白華山 정상 가까이, 서해가 굽어보이는 커다란 바위에 거의 환조에 가깝게 양각된 삼존불상이다. 이 태안 마애삼존상은 중앙의 본존상은 보살입상이고 그 좌우에는 불입상이 협시하는 특이한 형식으로, 1995년에 그동안 흙 속에 묻혀있던 대좌가 드러나면서 삼존상의 웅장한 규모가 빛을 보게 되었다.

중앙의 보살상은 좌우의 불상에 비해 크기가 작은데 관대冠帶가 좌우로 뻗은 높은 삼면관三面冠을 쓰고, 두 손으로는 보배구슬(보주)라고 생각되는 지물을 감싸쥐고 있는 봉보주捧寶珠보살상이다. 백제 지역에서는 이 상 외에도 서산마애삼존불상의 우협시보살입상을 비롯하여 이러한 유형의 보살상이 많이 전해지고 있다. 좌우의 불상은 얼굴이 둥글고 살이 많으며 어깨가 넓은 장대한 상으로, 민머리(소발素髮)로 표현한 머리에 작은 육계肉髻가 있으며, 천의는 가슴이 넓게 열린 대의를 착의하였고 그 안에는 실타래 모양의 내의 띠매듭이 표현되어 있다. 왼쪽 상은 시무외·여원인의 통인을 하고 오른쪽 상은 왼손으로 보주(혹은 합)를 들고 있다.

이 삼존상의 명칭에 대해서는 여러 설이 있으나 본존 보

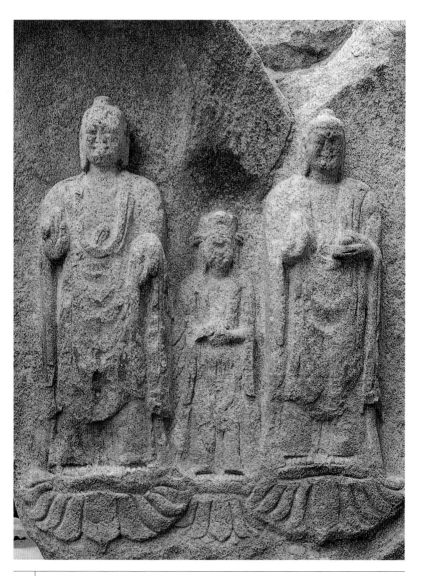

8 | 백제(6~7세기), 국보 307호, 높이 240(좌)·180(중앙)·250(우), 충남 태안 태안읍 동문리

살상은 미래불인 미륵불彌勒佛, 보주를 든 불상은 석가불釋迦佛, 반대쪽 불상은 과거불인 다보불多寶佛이라고 볼 때, 『법화경法華經』의 「견보탑품見寶塔品」이나 「수기품」 등에 근거하여 조성한 것으로 생각되고 있다.

▶ 좌불상과 우불상의 손모양
▶▶ 중앙 보살상

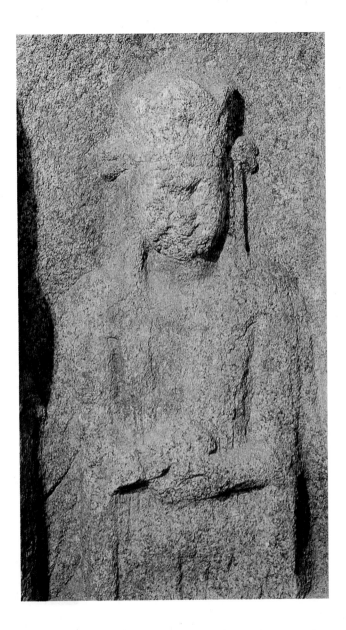

서산 마애삼존불상 瑞山磨崖三尊佛像

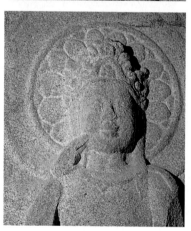

충남 서산시 운산면에 있는 백제시대의 마애삼존불이다. 중앙에는 본존불입상이 있고 그 좌우에 반가사유상과 보살입상이 새겨져 있는 독특한 삼존불 형식인데, 각각 『법화경』에 나오는 현재와 미래, 과거의 부처인 석가모니(본존)와 미륵보살(반가사유상), 제화갈라Dipancara 보살(보살입상)을 표현한 것이라고 생각된다.

중앙의 본존상은 눈을 크게 뜨고 입가에 '백제의 미소'라고 알려진 부드럽고 환한 미소를 띠고 있으며, 가사에는 5세기 말부터 중국 불상에서 나타나기 시작한 옷고름이 표현되어 있고, 양손은 시무외인과 여원인을 짓고 있다. 본존상 왼쪽에 있는 반가상은 순진무구한 소년의 얼굴에다 반가의 자세가 자연스럽고, 오른쪽의 보살상은 양손으로 보배구슬을 감싸쥐고 있으며 소박하고 꾸밈없는 미소를 띠고 있다.

이 서산 마애삼존불상은 삼존상 하나하나가 완벽하고 정교한 솜씨로 조각되어

보살입상(위)과 반가상(아래)의 얼굴

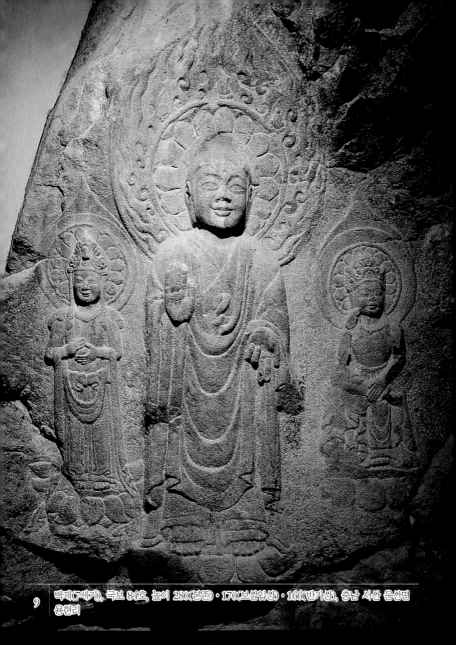

백제(7세기), 국보 84호, 높이 280(본존) · 170(보살입상) · 166(반가상), 충남 서산 운산면 용현리

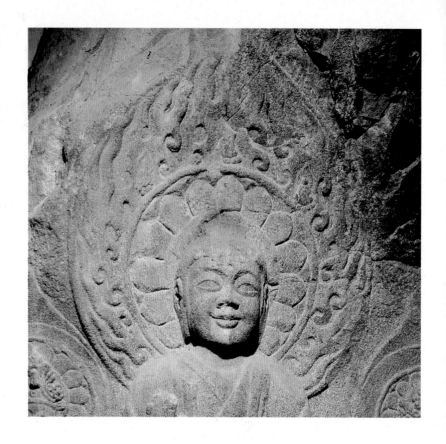

본존상의 얼굴

있어 백제 불교미술의 뛰어난 수준을 보여주는데, 조성 시기
는 600년경으로 추정하고 있다. 또한 이 마애불이 자리하고
있는 곳이 중국과의 해상교역 요충지였던 태안반도에서 당시
백제의 수도 부여로 가는 중간이라는 점은 마애불의 조성 배
경과 관련하여 주목할 사실이다.

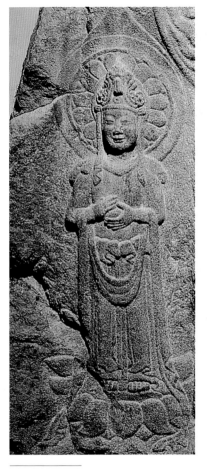

우협시보살입상

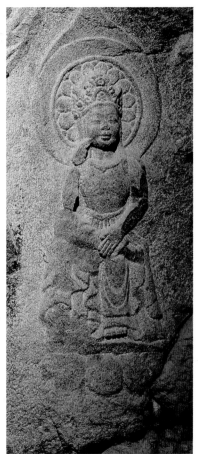

반가사유보살상

익산 연동리 석불좌상 益山蓮洞里石佛坐像

현재까지 남아 있는 백제 최대의 석조 원각상圓刻像이다. 머리는 새로 만든 것이지만, 불신佛身과 광배, 대좌를 잘 갖추고 있다. 장중한 느낌을 주는 신체 위로 양 어깨를 가리는 통견식 대의를 입고 그 위에 울타라승(혹은 편삼偏衫)을 입은 착의형식을 취하고 있으며, 대의 안쪽에는 내의를 묶은 띠매듭도 표현되었다. 왼손은 들어 엄지와 중지를 구부려 맞댄 수인手印을 짓고 오른손으로는 옷자락을 살짝 쥐고 있다. 또 옷자락은 커다란 U자 모양 주름을 이루면서 내려와 대좌를 덮는 상현좌를 이루고 있다. 거대한 주형광배舟形光背(배 모양 광배)에는 연꽃무늬가 새겨진 머리광배 바깥쪽으로 불꽃무늬와 일곱 구의 화불이 새겨져 있다. 중국 수말당초隋末唐初의 불상양식이 반영된 상으로, 백제 말경 7세기 후반에 조성된 불상이라고 생각된다.

도면. 오니시 슈야大西修也, "百濟の石佛坐像—益山郡蓮洞里石像釋迦如來像をめぐって—", 『佛教藝術』107(1976. 5), 23~41쪽

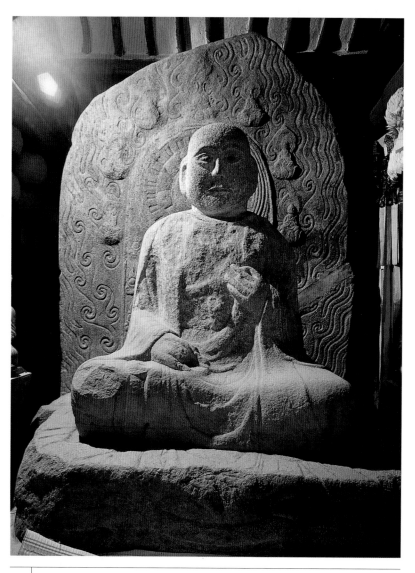

백제(7세기), 보물 45호, 높이 156, 전북 익산 삼기면 연동리

경주 단석산 신선사 마애불상군 斷石山神仙寺磨崖佛像群

단석산 정상 부근 우징골雨徵洞에 상인암上人岩이라는 바위에 ㄷ자 모양 방형석실方形石室이 나 있는데, 그 안쪽 벽면에 10구의 불·보살상이 새겨져 있다. 원래 바위들 위에 거대한 목조 옥개屋蓋가 덮여 있었던 것으로 추정되며, 남면 바위에 음각된 30행의 긴 명문銘文에는 이곳이 신선사神仙寺이고 미륵석상 한 구와 보살상 두 구를 조성했다는 내용이 기록되어 있다. 마애불상군 가운데 본존인 미륵불입상은 넓고 둥근 어깨에 통견식의 대의를 입었고, 앞가슴은 넓게 U자 모양으로 벌어져 장중한 조형감을 보여준다. 또한 U자를 이루는 대의의 단은 넓고, 실타래 모양의 속옷고름이 옆으로 약간 기울어져 있다.

이 불상군의 조각 가운데 북면의 불상 두 구와 보살상 한 구는 오른쪽의 반가사유상을 향해 일제히 손을 내밀고 있어 미래불인 미륵불의 중요성을 실감나게 한다. 명문에 보이는 신선사의 '신선'은 미륵선화彌勒仙花를 가리키며 미륵선화는 화랑의 화신이었다. 따라서 신선사가 신라 화랑들의 수도처였을 것이라는 해석은, 이곳이 김유신金庾信의 수도장이었다는 기록과 함께 신라시대의 미륵신앙과 화랑과의 관계를 시사해 준다. 이 외에도 북면의 바위 아래에는 공양 인물상이 새겨져 있어 당시 신라인의 모습을 엿볼 수 있다.

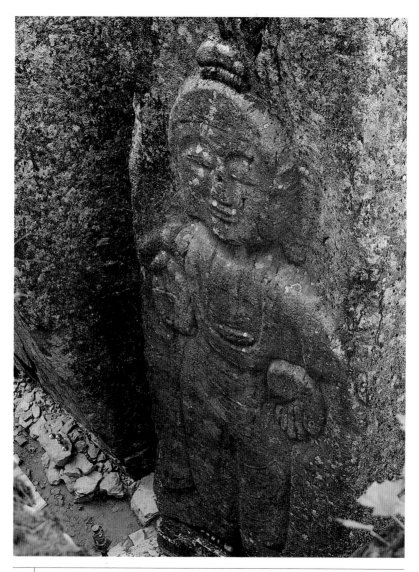

신라(7세기), 보물 329호, 본존상 높이 약 820, 경북 경주 건천읍 송선리

북면 아래쪽 공양인물상

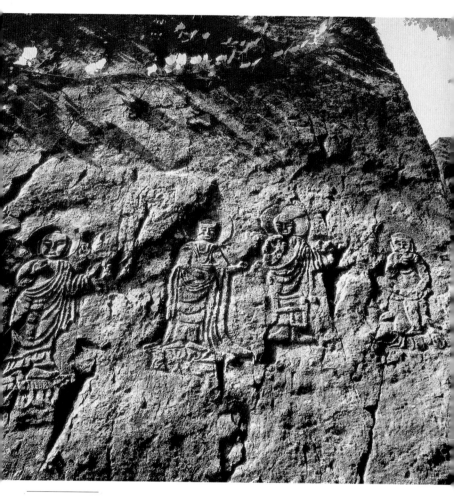

북면 불보살상

경주 송화산 석조반가사유상 慶州松花山石造半跏思惟像

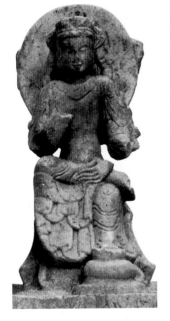

신라에서는 미래불인 미륵에 대한 신앙이 성행하면서 이를 화랑과 연관지었다. 한 예로 김유신이 15세에 화랑이 되었을 때 당시 사람들은 그 단체를 용화향도龍華香徒라고 불렀는데, 이것은 미륵의 신도라는 뜻이었다. '용화'라는 명칭을 사용한 이유는 용화는 곧 미래에 성불成佛하는 미륵불을 상징하기 때문이었다. 이는 도솔천의 미륵보살이 세상에 내려와 용화 보리수 아래에서 성불하여 미륵불이 되며 그 나무 밑에서 세 번 설법하여 중생을 제도한다는 『미륵하생경彌勒下生經』의 이야기에 따른 것이다.

송화산에서 출토된 이 반가사유상은 비록 머리와 상체의 일부는 전하지 않으나 경북 안동의 옥동玉洞 출토 금동반가사유상, 단석산 신선사 마애반가사유상 등과 함께 신라의 반가사유상 양식을 알려주는 귀중한 예이다. 대체로 이 반가사유상들은 목걸이만 표현된 벗은 상체, 치마주름, 삼산형三山形의 보관寶冠, 부드러운 조형감 등 여러가지 면에서 중국 북위北魏 말에서 동위東魏를 거쳐 북제北齊에 이르는 남북조南北朝시대 반가사유상[참고]과 서로 상통하는 면모를 보여주고 있다.

참고. 석조반가사유상. 중국 북제, 하북성 곡양 수덕사지 출토

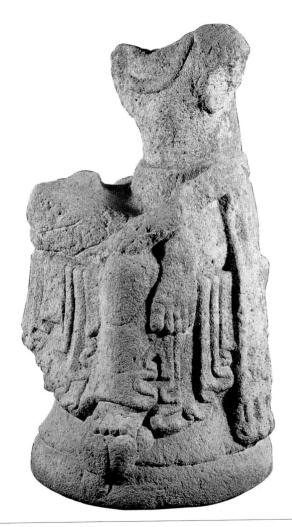

신라(7세기), 높이 125, 국립경주박물관

경주 배리 석조삼존불입상 慶州拜里石造三尊佛立像

7세기에 이르러 신라의 불상조각은 일대 전환기를 맞이한다. 이는 아마도 7세기 초에 중국에서 돌아온 원광법사圓光法師를 비롯한 유학승들이 가져온 중국 불상을 통해 새로운 불상양식이 신라에 전래되었기 때문이 아닌가 생각된다. 이 시기의 가장 대표적인 불상으로 경주 배리(현재의 배동)의 전傳 선방사禪房寺 삼존불입상을 들 수 있는데, 4등신 가량의 신체 비례나 얼굴이 동글동글하며 환조미가 강한 조형감, 단순해지고 추상적인 형태미를 보여주는 본존상, 우협시보살의 화려한 영락瓔珞, 둥근 머리광배에 표현된 다섯 화불과 꽃장식의 투박스러운 수법 등에서 북주北周에서 수대隋代로 이어진 불상양식[한고]과 매우 유사한 면을 찾아볼 수 있기 때문이다.

본존상의 대의는 몸에 밀착된 듯 얇게 표현되었고, 가슴은 둥근 U자로 넓게 파였으며, 오른쪽 어깨 위에 대의의 끝단이 살짝 걸쳐져 있는데, 표현은 편삼이라고 이해되기도 한다. 이러한 착의법着衣法은 중국에서는 6세기 남북조 조각에서 크게 성행하였고 백제의 불상 중에서는 예산 사방불과 익산 연동리 석불좌상 등에서 그 예를 볼 수 있다.

협시보살상 가운데 오른쪽 상은 길다란 U자 모양 영락을 목에 걸고 있으며 어린아이 같은 통통한 얼굴과 4등신 정도의 신체 비례를 보인다. 반면에 왼쪽의 상은 넓적하고 토속적인 얼굴에 천의를 두 가닥 늘어뜨렸는데, 두 보살상 모두 둥근 머리광배를 두르고 있다. 대체로 조성 시기는 7세기 초반으로 추정할 수 있을 것이다.

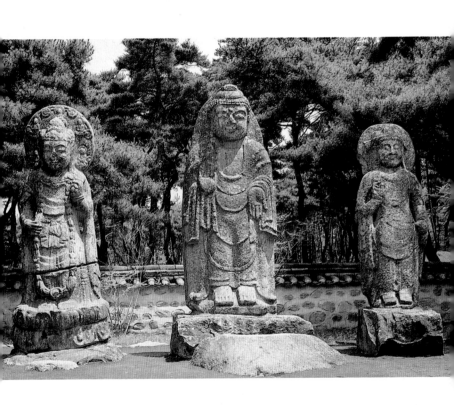

13 | 신라(7세기), 보물 63호, 높이 275(본존)·236(좌우 협시), 경북 경주 배동

▼ 참고. 석조보살입상, 중국 수대 개황 20년(600), 일본 에세분코永靑文庫
▼▶ 우협시보살입상
▶▶ 본존불입상

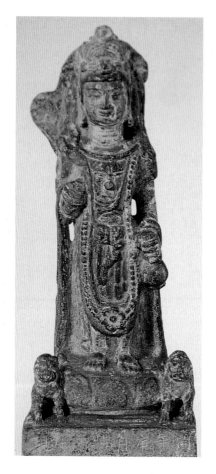

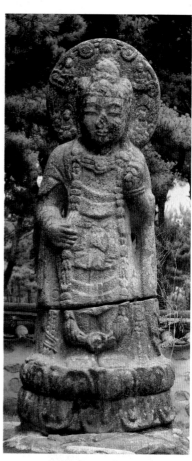

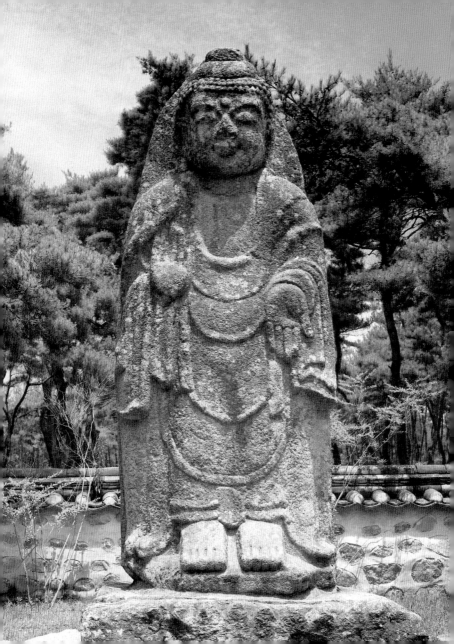

분황사 모전석탑 인왕상 芬皇寺模塼石塔仁王像

634년에 세워진 분황사 모전석탑은 사면에 감실龕室이 있고, 감실 좌우로 인왕상이 마주보고 서있다. 이 인왕상은 7세기 신라 불상조각 가운데 조성 시기를 확실히 알 수 있는 얼마되지 않는 상으로, 불교조각사에서 매우 중요하다.

인왕상은 네 군데의 문에 각각 두 구씩 모두 여덟 구가 새겨져 있는데, 형태는 조금씩 다르지만 대체로 상체는 천의를 걸치고 하체는 치마를 입었으며 무기를 들지 않은 두 손은 권법拳法 자세를 취한 모습이다. 또한 인왕들의 몸동작은 활기차고 유연하며 신체는 단구형短軀形이다. 이러한 인왕상 유형은 중국 남북조시대 양대梁代, 제주대齊周代의 인왕상과 여러모로 유사하다.

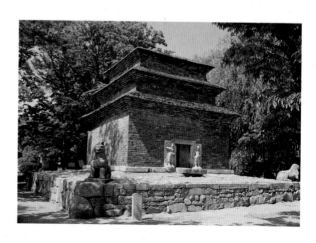

분황사 모전석탑,
국보 30호

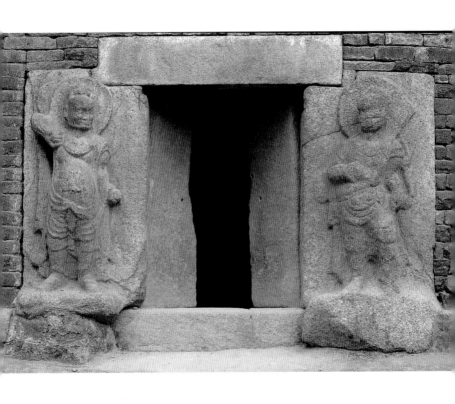

14 신라(634년), 높이 120, 경북 경주 구황동

경주 남산 삼화령 석조미륵삼존불상
慶州南山三花嶺石造彌勒三尊佛像

삼존상 가운데 본존상은 의자에 두 다리를 내리고 앉아있는 의좌상倚坐像이며 좌우 협시보살상은 아기같이 예쁜 모습 때문에 속칭 애기부처라고 부르기도 한다. 원래 경주 남산 삼화령 위의 석굴 안에 모셔져 있던 것을 경주박물관으로 옮겨왔다. 『삼국유사三國遺事』 권 3 「생의사석미륵조生義寺石彌勒條」의 기록을 보면 다음과 같이 쓰여 있다.

선덕왕善德王 때 도중사道中寺의 중 생의生義의 꿈에 한 스님이 나타나 그를 이끌고 남산으로 올라가 풀을 매어 표시하게 한 뒤 산 남쪽 골짜기에 이르러 말하기를 "내가 이곳에 묻혀 있으니 청컨대 스님께서는 나를 파내어 고갯마루 위에 묻어 주시오" 하였다. 꿈에서 깬 생의가 표시해 놓은 곳을 찾아 그 골짜기에 이르러 땅을 파니 과연 돌미륵이 나왔다. 생의는 그 미륵상을 삼화령 위에 옮겨놓고 선덕왕 3년에 그곳에 절을 짓고 살았는데, 후에 생의사라 이름하였다. 충담忠談 스님이 해마다 3월 3일과 9월 9일에 차를 달여 공양하던 것이 바로 이 부처이다.

여기에서 말하는 생의사의 미륵상이 바로 이 불상이라고 추정된다.

의좌상인 본존상은 머리가 크고 둥근 얼굴이며 통견의 대의는 가슴을 U자 모양으로 넓게 드러내고 있다. 내의는 사선으로 표현되었는데, 대의 한 자락은 배를 가로질러 왼쪽 손으

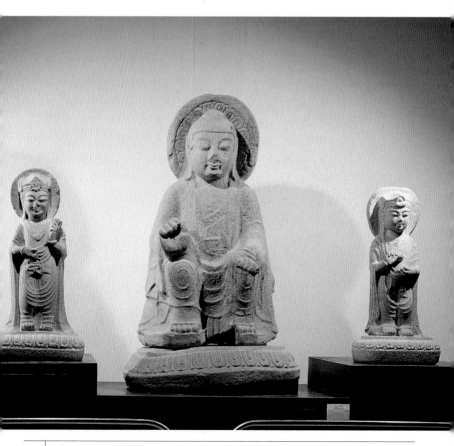

15 | 신라(644년경), 높이 160(본존)·90.8(좌협시)·100(우협시), 국립경주박물관

로 쥐고 한 자락은 왼쪽 어깨로 넘기는 독특한 착의법을 보이고 있다.

좌우 협시보살입상은 4등신 정도의 신체 비례에 생기 넘치고 온화하고 부드러운 조형감과 함께 고졸古拙한 아름다움을 보여준다. 불·보살의 의상倚像은 중국에서 북제·북주시대부터 수대에 걸쳐 유행하였는데[참고], 의상이라는 자세 외에도 신체 비례가 어린아이 같은 조각이 수 왕조의 수도였던 장안長安 일대에서 인기를 얻었던 것 같다. 이 삼존상의 조성 시기는 『삼국유사』의 기록에서 유추해 볼 때 선덕왕대(632~646) 644년경으로 추정된다.

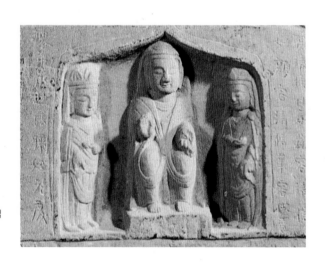

참고. 석조미륵보살 삼존불의상, 북주 건덕 2년(573), 감숙성 박물관

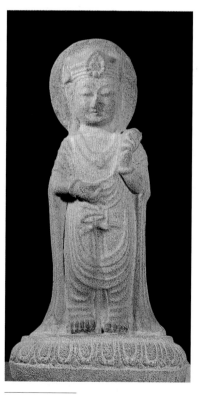

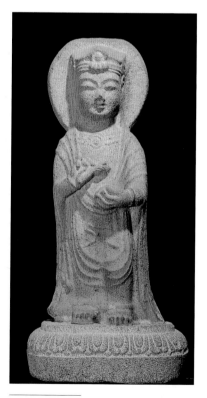

우협시보살입상 　　　　　　　　　　　　　　좌협시보살입상

경주 남산 불곡 석불좌상 慶州南山佛谷石佛坐像

삼국이 통일될 무렵 조성되었다고 생각되는 이 마애상은 바위를 파서 감실을 마련하고 그 안에 상을 새긴 것이다. 얼굴은 뺨에 살이 많은 방형으로 양감을 풍부하게 표현한 반면 몸 부분은 평판적으로 표현하였다. 대좌는 대의로 덮여 있는 상현좌로 폭이 넓으며 두 손은 소매 속에 감추어져 있다. 여성적인 분위기와 머리 모습 등에서 최근 여신상이라는 설이 제기되기도 하였다.

감실을 깊게 파고 그 안에 독존상을 새긴 것은 신라에서는 보기 드문 새로운 형식인데, 중국 산동성山東省 역성현歷城縣의 신통사神通寺 천불애千佛崖^{참고}에서 보이는 불감 형식에서 영향을 받은 것이 아닐까 생각된다. 신통사 천불애는 각 불감마다 불상이 한 구씩 안치되어 있는데, 불감의 규모나 형태가 경주 남산의 불곡과 흡사하고 당唐 초기에 선정인 불좌상이 많았다는 점 등으로 미루어 볼 때 신라의 불곡 불상과의 관계가 매우 흥미롭다. 짐작컨대 삼국 통일을 전후하여 신라의 사절이나 유학승들은 이곳 산동 지역을 거쳐 당의 수도 장안으로 들어갔을 것이고 신통사 천불애는 유명한 순례지 가운데 하나였을 것이다. 따라서 이 불곡 불상은 산동 지역 불상양식이 신라로 유입되었음을 생각하게 해주는 좋은 예이다.

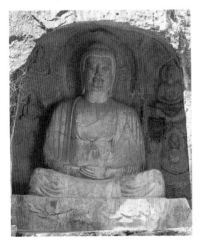

참고. 석불좌상, 중국 당, 산동성 역성현 신통사 천불애

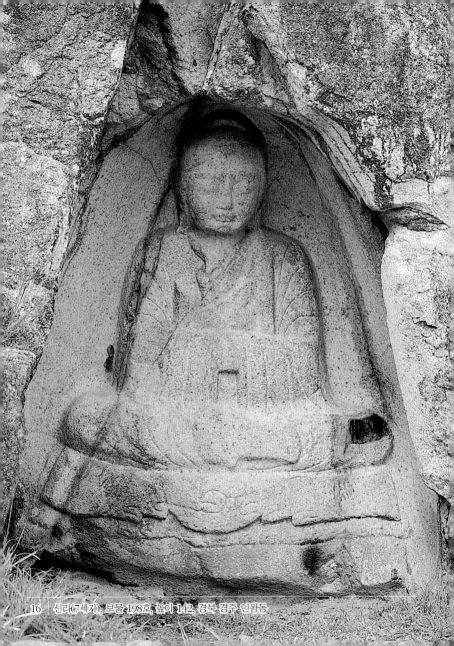

전 김유신묘 납석제 십이지신상(돼지상)
傳 金庾信墓蠟石製十二支神像(亥像)

　　김유신 묘라고 전해 오는 무덤에서 발견된 십이지상으로
현재 돼지(해상亥像)와 말(오상午像), 토끼(묘상卯像)의 상이
전하고 있다. 방형의 납석판에 고부조로 새겨진 상은 머리는
짐승이고 몸은 사람인 수두인신獸頭人身의 형태로 조각되었으
며 손에 무기를 쥐고 갑옷을 입은 무장武將의 모습을 하고 있
다. 갑옷은 세부가 매우 정교하게 표현되었으며 소맷자락과
옷자락의 나부낌에서 강한 힘이 느껴지는 것으로 보아 중국
당대의 사실주의적 양식이 이들 조각 양식에도 반영된 것 같
다. 이 십이지신상들은 무덤의 호석護石으로 세워놓은 것이거
나 아니면 무덤을 지키는 신장상神將像으로 땅 속에 파묻었던
것이라고 추정되고 있다. 김유신 묘는 혜공왕대惠恭王代(재위
765~779)에 다시 수축修築되었으며 이때 제작되었다고 생각
되는 석조 십이지신상이 현재 무덤 주위에 호석으로 둘러져
있다.

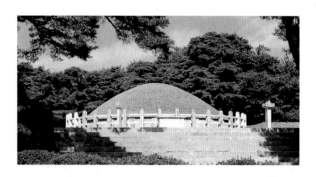

김유신 묘 전경, 경북
경주 충효동

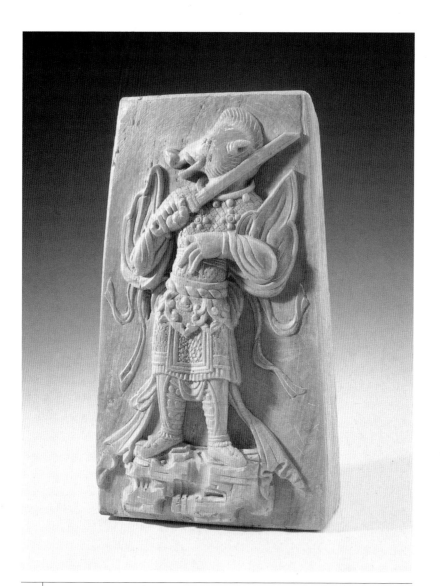

17 | 통일신라(7세기), 경북 경주 전傳 김유신묘 출토, 높이 408, 국립경주박물관

봉화 북지리 마애불좌상 奉化北枝里磨崖佛坐像

　　봉화 북지리 마애불은 삼국통일을 전후한 시기의 불좌상으로 4미터에 가까운 거대한 규모이다. 이 상은 높게 돋을새김되어 환조상圓刻像을 방불케 하는데, 원래는 석굴 형식으로 감실 안에 조각되어 좌우 공간의 협시보살과 함께 삼존불을 이루었을 것이라고 짐작되지만 현재는 모두 파괴되었고 불상 자체도 군데군데 파손된 상태이다.

　　불상의 머리는 민머리에 나즈막한 육계로 표현되었고 커다란 얼굴에는 이목구비가 시원시원하며 입가에는 미소가 드리워져 있다. 불신은 양감은 없으나 단엄한 자세에 왼손으로 여원인을 짓고 있으며 지금은 소실된 오른손으로는 시무외인을 짓고 있었을 것이다. 대좌는 옷으로 덮인 상현좌이고 광배에는 화불이 새겨져 있다. 삼국시대 말에서 통일기에 이르는 시기의 전형적인 불좌상 형식을 보여 준다.

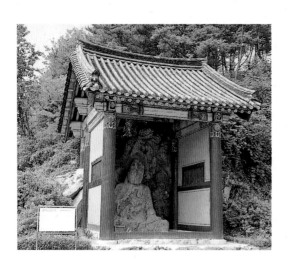

전경

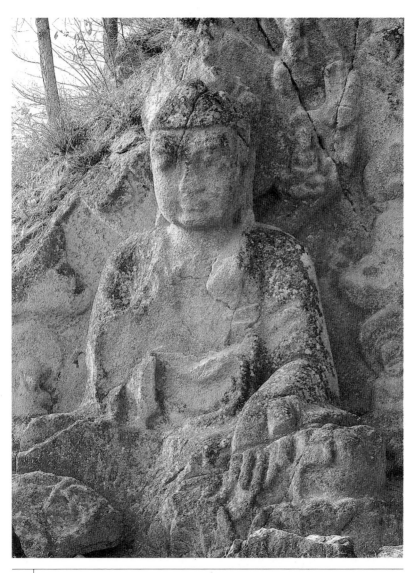

신라(7세기), 국보 201호, 높이 400, 경북 봉화 물야면 북지리

영주 가흥리 마애삼존불상 榮州可興里磨崖三尊佛像

앞에서 설명했던 북지리 마애불보다 발전된 양상을 보여주는 상이 영주 가흥리 마애불이다. 거대한 화강암 벽에 고부조로 조각된 삼존불은 원각상에서나 볼 수 있는 풍부한 입체감과 양감을 지니고 있다.

본존상의 머리는 민머리이고, 얼굴은 둥글고 살이 많아 뺨이 팽팽하며, 가볍게 다문 입가는 매우 사실적으로 표현되었다. 대의는 양 어깨를 가리도록 통견식으로 입었고, 가슴은 U자 모양으로 넓게 열려 있으며, 어깨와 가슴 위로는 옷주름이 묵직하게 흐르고 있다. 두 손으로 짓고 있는 시무외인·여원인의 수인이 매우 자연스러우며 화불이 조각된 광배와 대좌의 연잎 표현도 정교하다.

참고. 마애불좌상,
경북 영주 가흥동

좌협시보살상은 두 손을 올려 천의를 쥐고 있는데 비록 눈은 손상되었으나 귀여운 아기 같은 얼굴 모습은 그대로 남아 있다. 또한 이 보살상은 약간의 움직임이 표현된 몸체를 본존상 쪽으로 살짝 기울이고 있는데, 몸의 앞부분은 7세기 전반부터 신라 지역에서 크게 유행했던 2단 천의 형식을 보여준다. 반대편의 우협시보살입상은 갸름하고 예쁜 얼굴에 입술이 섬세하게 조각되었으며 두 손을 들어 합장한 채로 서있다. 2003년 여름에 내린 폭우로 삼존불 앞쪽의 바위가 갈라지면서 한 구의 마애불좌상^{참고}이 더 발견되었다.

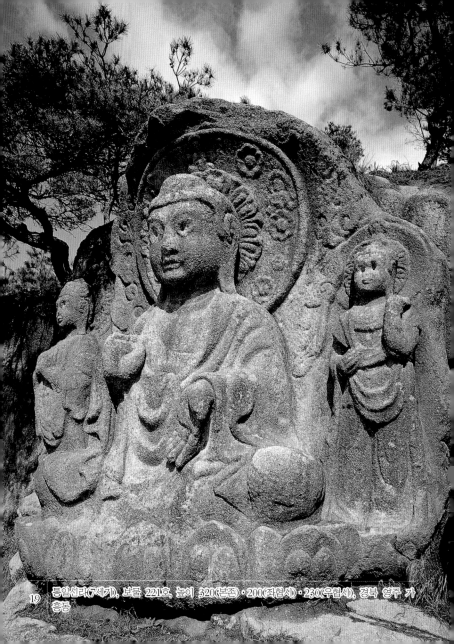

19 통일신라(7세기), 보물 221호, 높이 320(본존)·200(좌협시)·230(우협시), 경북 영주 가
흥동

전경

우협시보살상

봉화 북지리 석조반가사유상 奉化北枝里石造半跏思惟像

1965년 신라오악조사단新羅五岳調査團에 의해 발견되어 이듬해 경북대학교 박물관으로 옮겨진 북지리 반가사유상은 상체가 파손되긴 했지만 현존하는 가장 큰 규모의 반가상이다. 이 상이 발견된 곳은 앞의 북지리 마애불좌상이 있는 곳에서 멀지 않은 절터인데, 주변에 건물의 초석과 석재가 전해 왔다고 하는 것으로 보아 원래는 건물 안에 모셔져 있었을 것이다. 또한 반가사유상의 추정 복원 높이가 2.5미터에 달하는 것을 생각하면 이 상이 봉안되었던 건물의 규모도 매우 컸을 것이다.

반가상은 다리의 윤곽이 드러나는 얇은 치마를 입었는데 옷주름은 자연스럽게 흐르고 있다. 뒷면에는 치마의 주름이 사선으로 두껍게 내려오며 오른쪽 면에는 연주連珠무늬가 새겨진 장식을 늘어뜨리고 있다. 반가의 자세를 취한 다리의 역동적인 모습과 사실적인 옷주름 표현 등에서 당시의 우수한 조각 기법을 엿볼 수 있다. 7세기 전반에 조성된 국보 제83호 금동반가사유상참고과 매우 유사하지만 그보다 더 장식적이고 사실적으로 표현된 것으로 보아 삼국통일 이후에 제작된 것이라고 추정된다.

참고. 금동미륵보살반가사유상, 신라(7세기 전반), 국보 83호, 국립중앙박물관

통일신라(7세기), 경북 봉화 물야면 북지리 출토, 현재 높이 160, 경북대학교 박물관

경주 선도산 마애삼존불입상 慶州仙桃山磨崖三尊佛立像

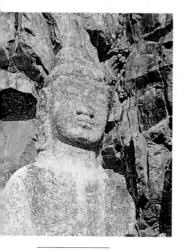

우협시보살상의 얼굴

신라의 오악五岳 가운데 서악西岳에 해당되는 선도산 정상의 암벽에 새겨진 거대한 삼존불입상이다. 선도산은 신라 개국 이래 호국신으로 신앙되었던 선도산 성모聖母의 거처로서 신성시되던 산으로 이곳에서는 신라 왕실의 무열왕계 왕실귀족들의 능역陵域이 바라보여 이 삼존상이 지니는 의미를 느낄 수 있다.

삼존상의 본존불입상은 안산암 계통의 자연 벽면에 마애불로 새겨져 있는데, 균열 현상 때문에 바위가 켜켜로 쪼개져 머리 부분을 비롯한 신체 여러부위에 손상을 입었다. 본존상 좌우의 협시보살입상들은 화강암으로 몸부분을 따로 조각하여 대좌에 끼워넣었다. 본존의 왼편 보살상은 정병淨甁을 들었고 보관에 화불이 있어 관음보살觀音菩薩로 생각되며 반대쪽의 보살상은 대세지보살大勢至菩薩로 추정되므로 이 삼존불은 관음과 대세지보살이 협시하는 아미타삼존이라고 생각된다. 본존상은 장중한 체구이고 턱 부분이 각진 근엄한 얼굴에는 미소를 띠고 있는데, 수말당초隋末唐初 불상양식의 영향을 받은 삼국 통일기 불입상의 유형을 보여준다. 보살상의 얼굴은 온화하고 여성적이며 두 단으로 천의가 표현된 이른바 2단 천의 형식을 보이고 있는데 당시에 유행했던 보살상 형식이다. 삼존불상은 그 거대한 규모에서뿐 아니라 신라 삼국통일기의 아미타신앙이 반영된 아미타삼존불상으로서 중요한 의미를 지닌다.

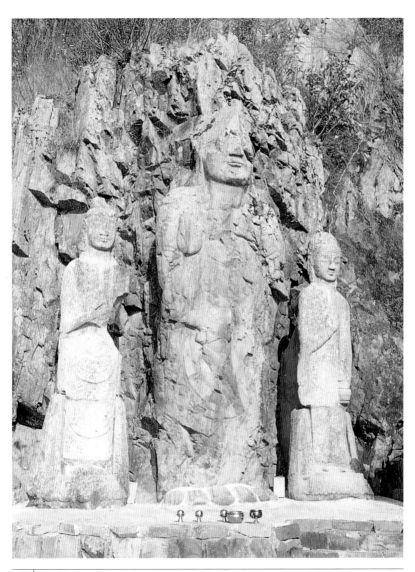

신라(7세기), 보물 62호, 본존 높이 590, 경북 경주 서악동

경주 남산 탑곡 마애조상군 慶州南山塔谷磨崖彫像群

경주 남산 탑곡에 있는 커다란 바위의 각 면에는 여러 구의 불상과 보살상·승려상·공양천인상供養天人像 등이 새겨져 있다. 가운데 바위의 북쪽면에 9층과 7층 목탑이 조각되어 있고, 동쪽면에는 삼존불과 비천상飛天像 여섯 구가 새겨져 있으며, 그 아래쪽에는 승려상이, 남면에는 삼존불과 승려상이, 서면에는 본존상과 비천상 등이 조각되어 동서남북 각 방위를 관장하는 사방불을 이루고 있는 것이다. 바위에 조각된 이들 여러 존상尊像들은 얕게 부조되어 있고 얼굴은 예스러운 미소를 띠고 있는 근엄한 표정이다. 앞에서 살펴보았던 경주 단석산 마애불상군의 마치 벽화같이 느껴지는 얕은 부조 기법이 탑곡 마애불에서 다시 발견되고 있는 사실은 매우 흥미롭다.

이 탑곡의 절터에서는 명문 기와가 발견되어 '신인사神印

도면. 탑곡 제1사지 사방불암 북측 입면도.『경주 남산의 불교유적』III, 동남산 사지조사보고서(국립문화재연구소, 1998), 120쪽

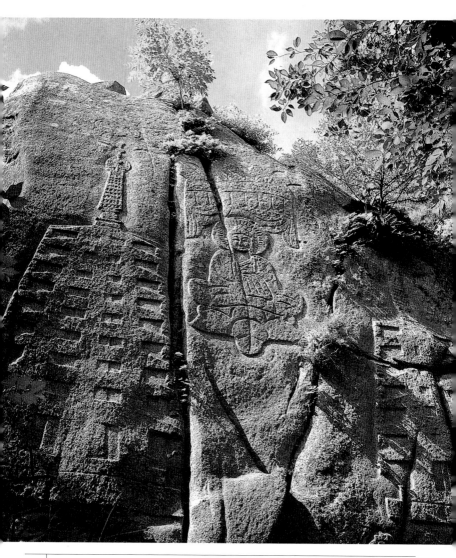

신라(7세기), 보물 201호, 높이 234(동면 본존) · 198(동면 협시) · 77(동면 공양상) · 81(동면 승려상) · 145(남면 본존) · 214(남면 불입상), 경북 경주 배반동 남산 탑곡

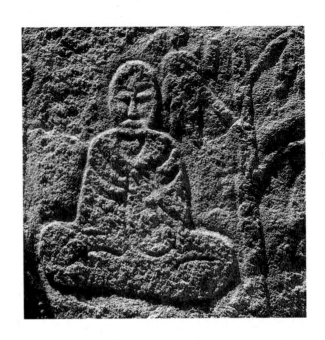

寺'라는 사찰이 있었던 곳임을 알 수 있다. '신인神印'이라는 절 이름은 이 절이 밀교 종파인 신인종神印宗의 사찰이었음을 알려주므로, 이곳은 신라의 삼국통일기 이래 통일신라시대까지 번성하였던 밀교사찰이었을 가능성이 크다. 밀교는 선덕여왕 때에 당에서 귀국한 명랑법사明朗法師가 신라에서 처음 신인종이라는 밀교종파를 열면서 소개되었다. 특히, 밀본법사密本法師가 선덕여왕의 병을 고쳤다거나 당이 신라를 침입할 때 신라에서 밀교의 문두루법을 써서 당의 군사들을 물리쳤던 이야기는 당시 밀교 승려들의 활약을 알 수 있게 한다. 경주 낭산에 세워진 사천왕사四天王寺는 신라의 호국불교로서 밀교의 중심 도량이 되었다.

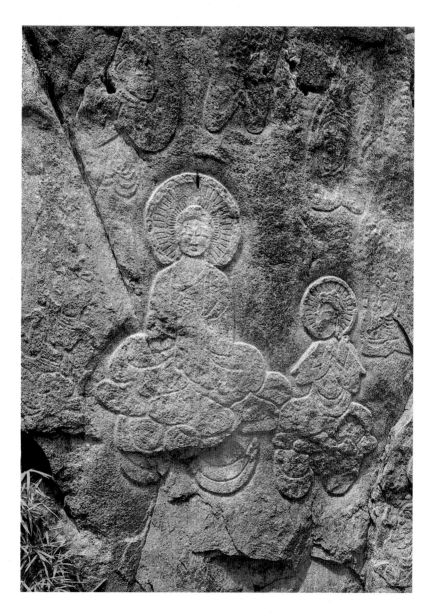

군위 석굴 삼존불상 軍威石窟三尊佛像

화강암으로 조각된 이 삼존불상은 팔공산八公山 자락의 암벽에 뚫려있는 석굴의 안쪽 벽에 붙여져 안치되어 있고, 광배는 불상의 뒷벽에 채색으로 그려져 있다. 본존상은 머리 부분이 큰 편이고, 각이 진 어깨 위로 통견식 대의를 걸치고 있다. 다리 사이에는 U자 모양의 옷주름이 새겨져 있으며 방형 대좌는 옷으로 덮인 상현좌이다.

본존상은 오른손을 무릎 위에 가볍게 올려놓고 손가락을 바닥으로 향하고 있는데 항마촉지인降魔觸地印이 국내 불상조각에 처음 나타난 예라고 생각된다. 항마촉지인은 석가세존이 성불의 순간 지신地神을 부르는 손의 모습을 표현한 것으로,

석굴 입구 전경

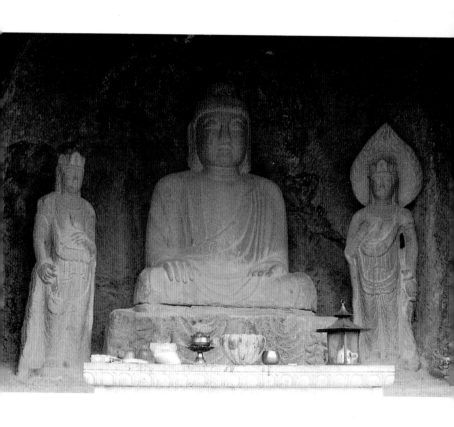

23 | 통일신라(7세기), 보물 109호, 높이 288(본존)·192(좌협시)·180(우협시), 경북 군위 부계면 남산리

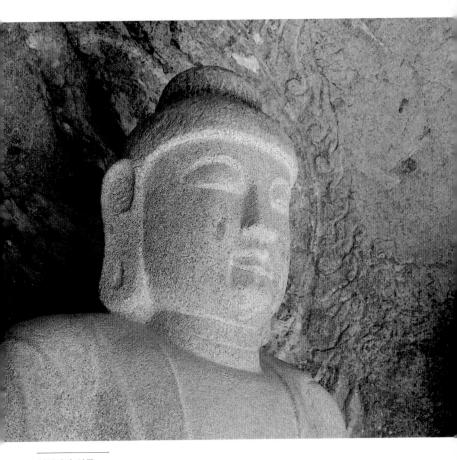

본존상의 얼굴

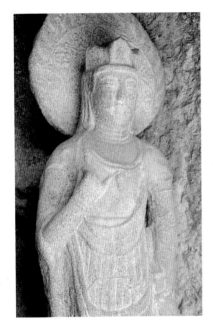
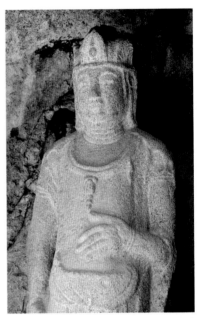

좌 · 우협시보살입상

땅을 향해 손을 아래로 내린 수인이다.

　　좌우의 협시보살상은 본존상의 엄숙함에 비해서 갸름하고 통통한 여성적인 얼굴과 굴곡이 드러나는 몸매를 보여주며, 배를 앞으로 내밀어 운동감을 나타내고 있다. 좌협시보살상이 머리에 쓴 삼화보관에는 화불이 표현되어 있고 우협시보살상에는 정병이 표현되어 있어 이 삼존불은 관음보살과 대세지보살이 협시하는 아미타삼존불이라고 생각된다.

계유명 전씨 아미타삼존불비상
癸酉銘全氏阿彌陀三尊佛碑像

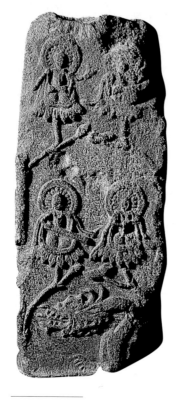

옆면

연기군 다방골에 있는 비암사碑巖寺에 전해 오던 세 점의 불비상佛碑像 가운데 하나로, 장방형 납석의 앞뒷면과 양쪽 옆면 가득히 불교 존상이 새겨져 있다. 비상碑像이란 비석 모양의 돌에 불상을 새긴 것을 가리키며 중국에서 크게 유행하였던 형식인데, 충남 연기 지역에서 발견된 이 비상들은 중국의 비상과는 달리 직육면체의 돌덩이 같은 모양이고 규모도 중국 것보다 작다.

계유명 전씨 아미타삼존불비상의 정면에는 비천飛天이 화려하게 새겨진 커다란 주형광배를 바탕으로 중앙에 불좌상을 새기고 그 주변에 불제자상佛弟子像과 협시보살상, 인왕상二王像을 새겨놓았는데 전체적으로 7세기 중반의 보수적인 양식을 보이고 있다. 또한 불상 대좌 좌우에는 사자獅子가 새겨져 있으며 양옆에는 여러 가지 악기를 연주하는 주악천奏樂天들이 각 면에 네 구씩 조각되었다. 뒷면은 네 개의 단으로 나누어져 있는데 각 단마다 연화 대좌 위에 앉아있는 불좌상이 다섯 구씩 새겨져 모두 20구 남짓한 불좌상이 새겨져 있다. 한편 불비상의 앞면과 옆면, 뒷면의 남은 공간에는 명문이 빽빽이 새겨져 있는데, 이 계유년癸酉年

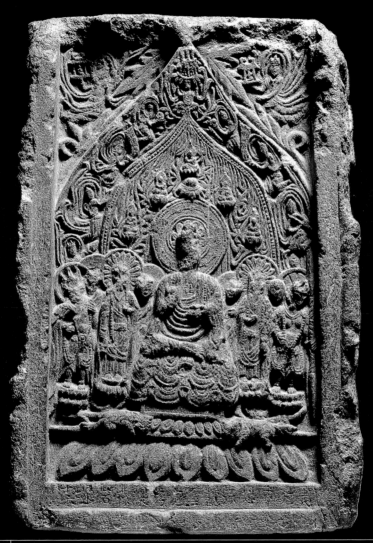

통일신라(673년), 충남 연기 전동면 다방리 비암사 출토, 국보 106호, 높이 40.3, 국립청주
박물관

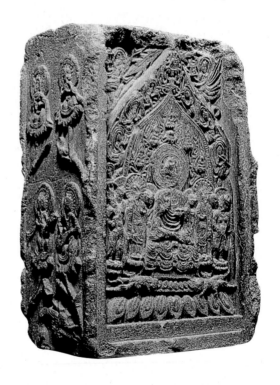

에 전씨全氏를 비롯한 50인이 국왕과 대신, 칠세부모七世父母를 위해 아미타불과 관음, 대세지보살을 조성한다는 내용이다. 여기서 계유년은 삼국이 통일된 후 얼마 되지 않은 때인 673년으로 추정되며, 따라서 이 불비상은 백제 지역의 유민들이 발원하여 조성한 것이라고 생각된다.

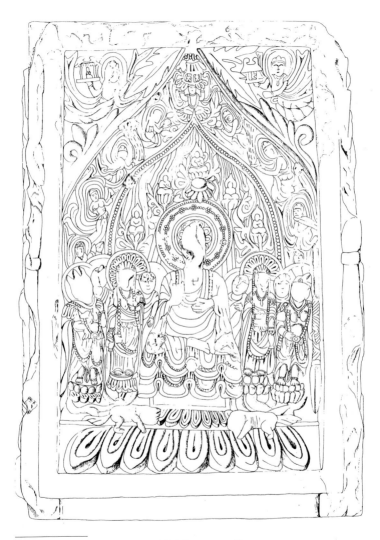

도면. 황수영 『한국불상의 연구』(삼화출판사, 1973), 122쪽

비암사 기축명 아미타정토비상

碑巖寺己丑銘阿彌陀淨土碑像

충남 연기군 비암사에서 계유명 전씨 아미타불비상과 함께 발견된 화강암 부조의 이 비상은 주형광배 모양으로 앞면에만 조각이 되어 있다. 뒷면에 새겨진 명문에 기축년己丑年에 칠세부모를 위해 아미타불과 여러 불보살을 조성한다는 내용이 적혀 있어 689년에 만들어졌음을 알 수 있다.

높이 56.9센티미터인 비상의 앞면 아래쪽에는 보계寶階와 난간 그리고 물결무늬로 표현된 연못(연지蓮池)이 있고 중앙에는 향로香爐가 있으며 그 좌우에 연화화생蓮花化生하는 인물상이 새겨져 있다. 그 위로 중앙의 아미타불좌상과 좌우의 제자상·협시보살상·신장상 등이 새겨져 있고, 본존불상의 광배 위로는 다섯 구의 화불이, 그 위로 다시 일곱 구의 화불이 새겨져 있다. 아미타불과 좌우 협시보살상 및 인왕상은 연지에서 올라온 하나의 연줄기에서 연결된 연꽃대좌 위에 자리하고 있다. 본존의 자태는 단정하며 가슴에 만자卍字가 새겨져 있고, 양 어깨를 가리는 통견식으로 가사를 입었다. 좌우 협시보살 옆의 보살입상은 각기 손을 높이 들어올려 극락정토에 환생하는 중생이 들어있는 작은 집을 연화좌 위에 받쳐들고 있다. 대좌 아래에는 공양자상과 사자상이 새겨져 있고 비상의 맨아랫부분에는 난간이 조각되어 있다.

이 비상은 『아미타경阿彌陀經』에 묘사된 서방극락정토西方極樂淨土 장면을 조각으로 표현한 것으로서 전체적으로 「아미타정토변상도阿彌陀淨土變相圖」를 모델로 하여 조각한 듯한 인상이 강하다.

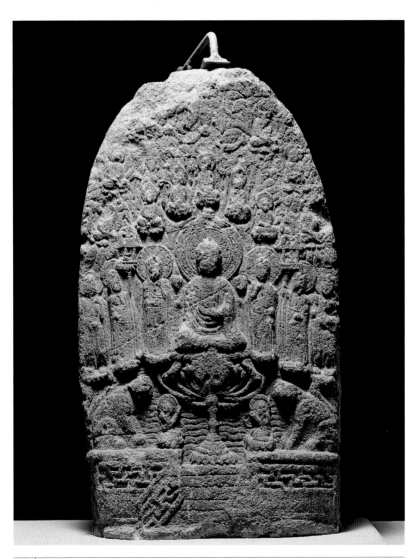

25 통일신라(689년), 보물 367호, 충남 연기 전동면 다방리 비암사 출토, 높이 569, 국립청주박물관

비암사 반가사유보살석상 碑巖寺半跏思惟菩薩石像

세부

앞의 두 비상과 함께 연기군 비암사에서 출토된 비상으로 하나의 장방형 돌에 반가상과 옥개석屋蓋石, 대석臺石까지 함께 새겨져 있다. 또한 비상의 좌우 가장자리에는 가는 기둥이 새겨져 있어 마치 불감 형식을 그대로 옮겨온 듯하다. 감실 모양 안에 독존으로 새겨진 반가사유상은 장식이 좌우로 길게 늘어진 삼화보관을 쓰고 하체에는 주름치마를 입었는데, 오른손으로 턱을 괸 자세로 앉아있다. 반가상의 광배 위 연화좌에는 보주가 놓였고, 그 좌우로는 거꾸로 된 출出자 모양의 영락이 아래로 드리워져 있다. 위 옥개 부분에는 양쪽 기둥에서 올라간 수목의 잎들이 엉켜 있고 아래 대좌에는 향로를 중심으로 하여 좌우에 승려상과 공양자상이 새겨져 있다. 왼쪽과 오른쪽 면에는 보주를 손에 든 보살입상이 각각 새겨져 있으며 그 아래로 공양자상이 보인다. 비상의 뒷면에는 보탑寶塔이 새겨져 있다.

옛 백제 지역에서 제작된 이 비상에는 백제 반가사유상의 양식이 반영되어 있으며 조성 시기는 계유명 비상과 같을 것이라고 추정된다.

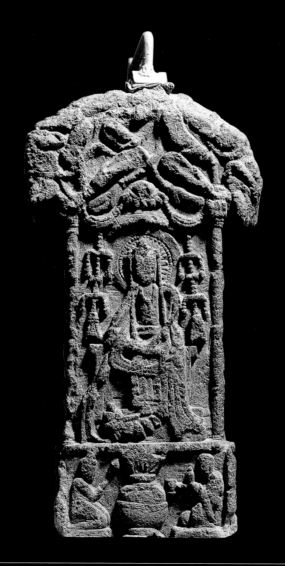

26 통일신라(7세기), 보물 368호, 충남 연기 전동면 다방리 비암사 출토, 높이 40, 국립청주박물관

공주 정안면 삼존불비상 公州正安面三尊佛碑像

연기군에서 가까운 공주군 정안면에서 발견된 납석제 비상으로 앞의 기축명 비상처럼 비의 앞면에만 조각이 있다. 재료와 조각 기법, 양식이 연기군 비암사 출토 비상들과 유사하여 같은 계통의 상으로 추정하고 있다.

중앙의 본존상은 얼굴에 손상을 입어 모습을 알 수 없으나 둥글고 자비스러운 얼굴이었던 것으로 보인다. 두 손으로는 시무외인과 여원인의 통인을 짓고 있는데, 오른손 엄지손

가락을 제외하고는 손가락 끝을 모두 굽힌 특이한 모양을 하고 있다. 대의는 통견식으로 입었고 그 안에 내의와 동그란 띠매듭이 보이며 오른쪽 손목 위에 대의자락이 올려져 있다. 대좌는 앞의 비암사 비상에서처럼 상현좌가 아니라 연잎이 밖으로 드러나는 연화대좌蓮花臺座이다. 좌우의 협시보살상들은 한 손으로 화반花盤을 올려들고 몸을 본존상 쪽으로 기울게 하여 움직임을 표현하고 있는데, 천의가 X자로 교차되고 영락을 길게 늘어뜨린 모습이 비암사 계유명 아미타삼존천불비상에 새겨진 보살상들과 유사하다.

도면, 『동국대학교 박물관 도록』(동국대학교 박물관, 1978), 77쪽

| 통일신라(7세기), 충남 공주 정안면 평정리 출토, 높이 325, 동국대학교 박물관

계유명 아미타삼존천불비상 癸酉銘阿彌陀三尊千佛碑像

1961년 조치원읍 서창동 서광암瑞光庵에서 발견된 이 비상은 조치원 읍내에 있던 것을 옮겨왔다고 하는데 처음 봉안되었던 곳은 알 수 없다. 지금까지 조사된 비상 조각 가운데 가장 규모가 크고 보존 상태도 완전하다. 또한 부분적으로 손상을 입긴 했지만 옥개석과 비신碑身, 대석을 잘 구비하고 있다.

비의 앞면 중앙에 새겨진 삼존불 중 본존상은 좁은 어깨와 무릎폭, 끝이 뾰족한 연꽃무늬가 새겨진 머리광배를 지녔고 대의 주름은 두껍고 투박하게 새겨져 있다. 협시보살입상은 영락이 좌우로 길게 늘어진 보관을 쓰고 천의가 무릎 아래에서 X자로 교차하고 있는데, 이는 앞에서 살펴본 공주 정안면 출토 비상의 보살상과 유사한 것이다. 따라서 이들 비상은 같은 유파의 조각가들이 제작했을 가능성이 크다.

삼존불 좌우에 세로로 선을 그어 만든 공간에 음각된 명문에는 계유년癸酉年에 대사모씨大舍牟氏를 비롯한 향도香徒 250여 명이 발원하여 국왕과 대신, 칠세부모를 위해 석가불 및 여러 불보살을 조성한다는 내용이 적혀 있는데, 여기서 계유년은 앞의 비암사 비상이 제작된 해인 673년일 것으로 추정된다. 명문 위쪽과 비신의 좌우면에는 가로로 대를 두어 작은 불상들을 촘촘히 새겼다. 이 불상들은 대승불교의 천불사상에 근거한 천불상千佛像을 새긴 것으로 현존하는 천불상의 가장 이른 예이다.

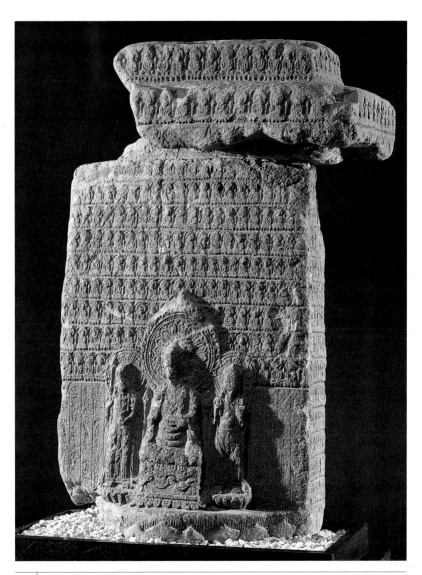

통일신라(673년), 국보 108호, 충남 조치원 서창동 서광암 출토, 높이 91, 국립공주박물관

연화사 무인명 사면석불비상 蓮花寺戊寅銘四面石佛碑像

　　연기군 서면의 연화사라는 암자에 있는 두 구의 비상 가운데 하나로 원래 서면 쌍계리에서 가져왔다고 한다. 비상의 네 면에 존상이 새겨져 있는데 앞면에는 중앙 본존불상을 중심으로 좌우 제자상과 보살입상의 5존이 있고, 그 아래로 연지가 보인다. 뒷면에는 반가사유상을 중심으로 좌우 공양자상이 새겨지고 그 밑으로 역시 연지가 표현되었다. 앞면의 본존불은 양 어깨를 덮은 통견의 대의를 입었는데 무릎 아래로 흘러내린 옷자락이 방형 대좌를 덮어 상현좌를 이루고 있다. 본존의 좌우에는 정면을 향하고 있는 나한입상羅漢立像과 본존을 향해 서있는 보살입상이 배치되어 있으나 세부를 알아보기 힘든 상태이다. 뒷면 중앙의 보살좌상은 오른손은 위로 들어 뺨에 대고 왼손은 오른다리 위에 얹은 채 명상에 잠긴 반가사유의 자세를 취하고 있으며, 그 양옆에는 손향로를 들고 본존쪽을 향해 꿇어앉은 한 쌍의 공양인물상이 표현되어 있다.

　　좌우 측면에는 불좌상이 새겨져 있고 그 아래에 세로로 구획선을 그어 4행의 조상발원문을 음각하였는데, "무인년戊寅年에 아미타불과 미륵을 조성한다"는 내용이다. 이 비상 각 면의 조상에서 나타나는 표현상의 특징이 비암사 비상과 유사하므로 여기서의 무인년 또한 678년이라고 추정된다.

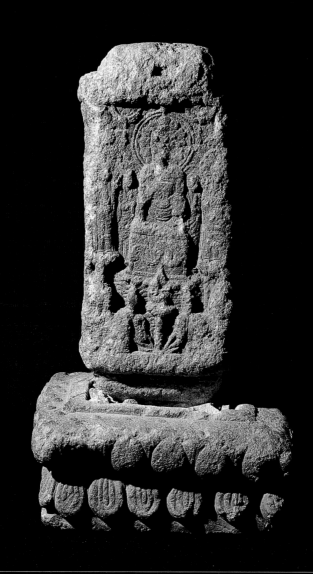

| 통일신라(678년), 보물 649호, 높이 52.4, 충남 연기 서면 월하리 연화사

연화사 칠존불비상 蓮花寺七尊佛碑像

연화사에 있는 또 다른 비상으로 돌을 광배 형태로 다듬어 앞면과 뒷면에 존상들을 조각하였다. 비상의 앞면은 중앙 본존불좌상의 좌우에 제자상, 협시보살입상, 신장상 등이 협시하여 7존상을 이루고 있는데, 본존상은 손상을 많이 입어 잘

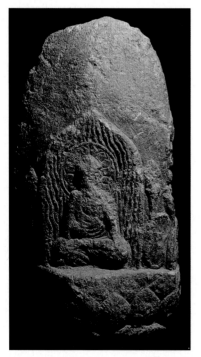

알아보기 어렵지만 둥그란 얼굴에 어깨는 좁고 둥글며 손은 시무외인을 짓고 있다. 또한 옷으로 덮인 대좌 중앙에 연꽃 봉오리를 표현하였고, 그 좌우로 뻗어있는 연꽃 줄기 끝의 연잎 위에 협시보살이 올라서 있는데, 이 모습은 비암사 비상과 동일하다. 뒷면에는 배 모양의 광배를 가진 불좌상이 새겨져 있고 그 좌우로 커다란 연꽃 봉오리가 줄기, 잎과 함께 삐죽 올라와 있다. 이 비상의 조성 시기는 비암사 비상이나 연화사 무인명 사면석불비상과 거의 같을 것으로 생각된다.

뒷면

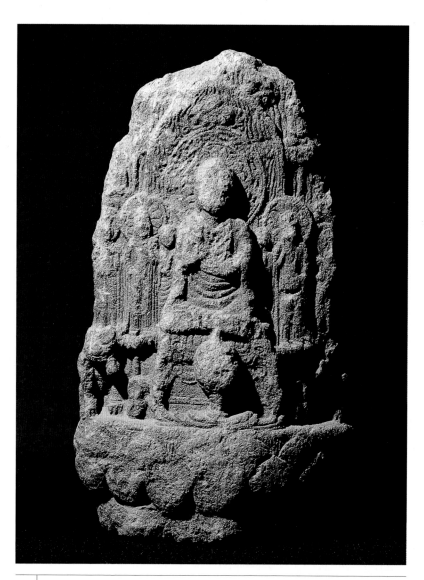

통일신라(7세기), 높이 51, 충남 연기 서면 월하리 연화사

감산사 석조아미타불입상·석조미륵보살입상
甘山寺石造阿彌陀佛立像·石造彌勒菩薩立像

경주의 동부 지역인 외동읍 신계리에 있는 감산사 절터에서 1915년에 박물관으로 옮겨온 상들이다. 이 석조 아미타불입상과 미륵보살입상은 각 상의 광배 뒤에 명문이 새겨져 있어 존상의 명칭은 물론이고 불상 제작의 조상발원자와 배경까지도 알 수 있는 통일신라 시대의 중요한 석불이다. 명문에는 육두품六頭品의 신분으로 성덕왕聖德王(재위 702~736) 때 집사부시랑執事部侍郎을 지낸 김지성金志城이 719년경 자신의 장원莊園에 감산사라는 절을 짓고 돌아가신 부모를 위해 아미타불과 미륵보살을 조성하여 처와 딸, 동생 등 일가족과 왕의 안녕을 빌었다고 하는 내용이 적혀 있다.

법상종法相宗 사찰이었던 감산사는 금당金堂에 법상종의 주존인 미륵보살을 모시고, 강당講堂에는 아미타불을 모셨던 것으로 생각된다.

미륵보살상의 미소 띤 얼굴은 마치 살아있는 여인처럼 사실적으로 표현되었다. 부푼 듯 살이 오른 상체는 화려한 목걸이와 영락·팔찌 등으로 장식되었으며, 두 다리는 얇은 치마로 감싸여 윤곽이 그대로 드러나고 있다. 우아한 손동작과 치마 윗부분을 밖으로 접어내린 표현, 한쪽 발을 앞으로 살짝 내민 듯한 이른바 삼굴三屈의 자세 등은 통일신라 8세기 전반의 조각이 당의 이상화된 사실주의적 조각양식을 잘 소화하고 있음을 보여준다.

아미타불입상은 얼굴의 상호相好가 원만하고 불신은 장대하며, 대의 위에 새겨진 옷주름은 물결치듯 유려하게 흘러 신

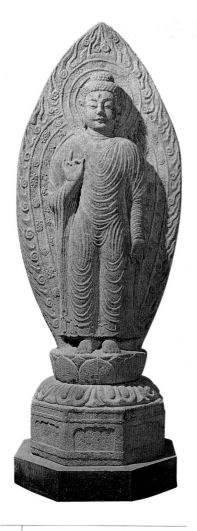

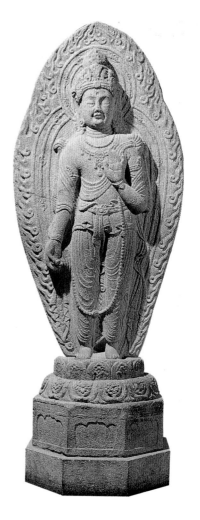

| 31 | 통일신라(719~720년경), 국보 81호, 경북 경주 외동읍 신계리 감산사지 출토, 높이 183, 국립중앙박물관 |
| 32 | 통일신라(719~720년경), 국보 82호 경북 경주 외동읍 신계리 감산사지 출토, 높이 174, 국립중앙박물관 |

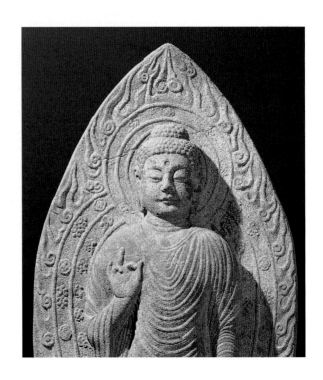

체의 생동감이 더욱 강조되고 있다. 양 어깨를 가리도록 입은 통견식 대의의 옷주름은 활(호弧) 모양의 곡선을 그리며 위에서 아래로 흐르다가 각 대퇴부 위에서 좌우로 나뉘어 작은 U자 모양 주름을 이룬다. 이른바 우다야나 왕식King Udyana type(우전왕식優塡王式) 불상이라고 부르는 이러한 형식의 불상은 통일신라 시대에 상당히 유행하였다. 불상 뒤에는 커다란

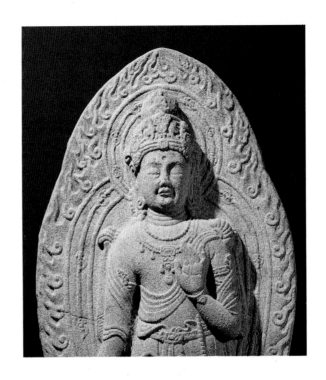

보살상 세부

주형거신광배舟形擧身光背가 불상과 같은 돌에 함께 조각되었고 대좌는 별도의 돌로 만들어 윗부분과 연결시켰다. 아미타상의 명문에는 720년에 김지성이 세상을 떠났다는 내용이 있어 정작 이 불상의 발원자인 김지성은 두 상이 모두 완성되는 것을 보지 못했던 것으로 생각된다.

양산 미타암 석조아미타불입상
梁山彌陀庵石造阿彌陀佛立像

미타암의 석굴 안에 봉안되어 있는 이 불상은 대좌와 광배가 하나의 돌로 제작된 상으로 원만한 불안佛顔과 어깨가 넓은 당당한 신체를 가지고 있다.

대의는 통견식으로 입었고 그 안에는 내의와 그것을 묶은 띠매듭이 표현되었으며 옷주름은 촘촘하게 새겨진 평행밀집문이다. 광배는 주형거신광으로 그 안에 머리광배와 몸광배(신광身光)를 구획하여 연꽃무늬, 구름무늬(운문雲紋), 불꽃무늬 등으로 장식하였다. 수인은 오른손을 올려서 엄지와 중지를 맞대고 왼손은 아래로 내렸다. 이 불상은 수인을 비롯하여 전체적인 면에서 감산사 아미타불입상과 유사한 형식이면서 다소 지방화되고 경직된 조형감을 보여주고 있어 감산사 상보다 늦게 조성되었을 것이라고 생각되고 있다.

이 미타암 불상은 신라 경덕왕 때 포천산 석굴에서 다섯 명의 비구比丘가 수도하다가 서방극락에 왕생한 것을 기념하여 만들었다는 『삼국유사』권 5 「포천산오비구경덕왕대조布川山五比丘景德王代條」에 나오는 포천산 석굴 불상일 것으로 추정되고 있어 흥미롭다.

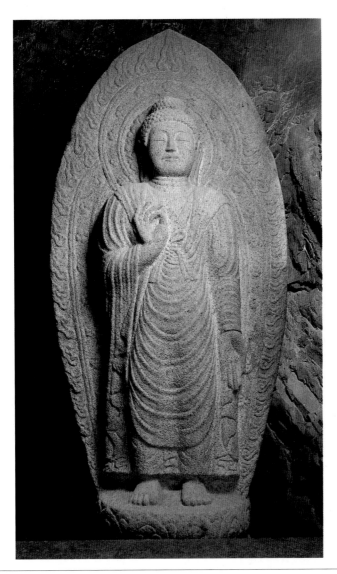

통일신라(8세기), 높이 205(전체)·150(불상), 경남 양산 웅상읍 소주리 미타암

경주 남산 왕정곡 출토 석불입상
慶州南山王井谷出土石佛立像

경주 남산의 왕정골에서 경주박물관으로 옮겨온 석불이다. 출토지에 대해서 그간 금광사지金光寺址 혹은 사제사지四祭寺址라고 추정되었던 적도 있다. 이 상은 하나의 돌에 광배와 불상을 고부조로 조각하여 원각상처럼 입체감이 뛰어나다. 이 불상에서는 팽팽한 양감이 살아 있는 얼굴과, U자 모양 옷주름이 층단層段을 이루는 대의의 표현 등 이전에 볼 수 없던 새로운 양식을 느낄 수 있는데, 당으로부터 전래된 사실주의적인 불상양식이 반영된 것이라고 여겨진다. 특히 대의가 양 어깨를 덮으면서 목 부분이 둥글게 파였다거나 커다란 활 모양의 주름 등은 남북조시대 이래 중국에서 크게 유행하였던 아육왕상阿育王像 계통의 불상 형식이 유입되었음을 알려주는 것이다. 한편 이 불상의 손 표현이 어색한 것은 통일신라 조각가들이 새로운 불상 형식을 아직 완전히 이해하지 못했거나 불상의 모형模型이 조각이 아닌 그림(도상圖像)이었기 때문일 것으로 추측되기도 한다. 이 상과 거의 똑같은 불상^{참고}이 동국대학교 박물관에 소장되어 있다.

참고. 석불입상, 통일신라, 동국대학교 박물관

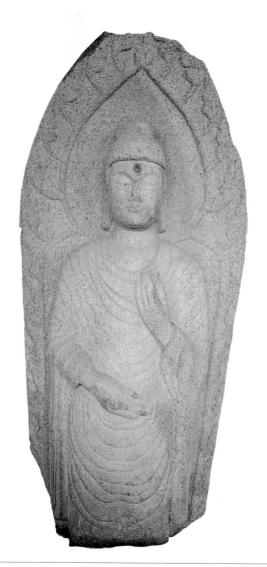

| 통일신라(7~8세기), 경북 경주 남산 왕정골 출토, 현재 높이 201, 국립경주박물관

국립경주박물관 사암제 석불입상
國立慶州博物館砂岩製石佛立像

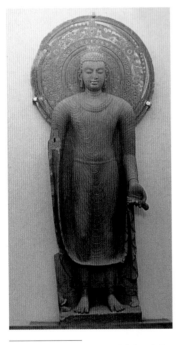

참고. 석조불입상. 인도 굽타시대(5세기)

국립경주박물관 소장의 사암제 석불입상은 통일신라 시대의 석불 가운데서도 인도 불상과 매우 유사한 특징을 보인다. 이 상은 육계가 우뚝하고 얼굴은 팽팽하며 꼭 다문 입에서는 긴 긴장감이 느껴지는데, 불신은 발달한 가슴이 앞으로 솟아올라 매우 건장하게 보인다. 그 위에 통견식으로 입은 대의는 목 부분에서 한 번 밖으로 접힌 다음 V자 모양 주름을 만들며 잘록한 허리까지 내려가다가, 두 다리부터는 양쪽으로 나뉘어 대퇴부 위에서 U자 모양 주름을 형성하는데, 이는 이른바 우다야나 왕식王式^{참고} 불상형식이다.

이러한 형식의 불상이 통일신라 시대에 유행을 하였지만 특히 이 사암제 불상은 인도 굽타Gupta 왕조의 마투라Mathura 지역 불상양식을 보여주고 있으며 인도 불상양식이 중국을 거치지 않고 직접 신라로 들어왔을 가능성도 보여준다.

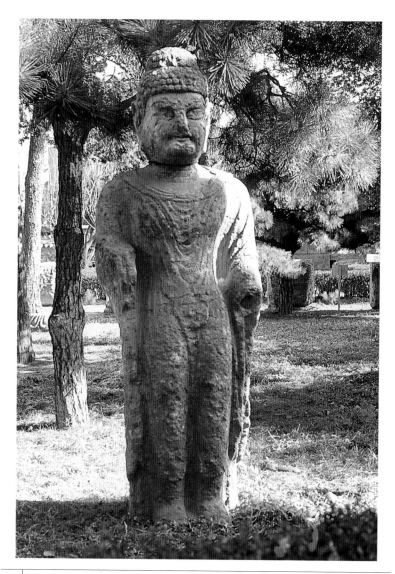

35 통일신라(8세기), 높이 175, 국립경주박물관

굴불사지 사면석불 掘佛寺址四面石佛

경주 동북쪽의 소금강산 입구에 있는 커다란 바위의 사방 네 면에는 각각의 다채로운 불교 존상들이 새겨져 있다. 『삼국유사』에는 경덕왕이 백률사栢栗寺로 행차하기 위해 산 밑에 이르렀을 때 땅 속에서 염불 소리가 나서 파게 하였더니 둘레에 사방불이 새겨진 큰 돌이 나왔다고 하며, 그 후 이곳에 절을 세우고 굴불사라 이름지었다고 기록되어 있다.

사면불의 서쪽 면에 조각된 삼존불 입상은 서방극락정토의 교주인 아미타삼존불로 생각되는데, 본존상은 부조되었고 좌우보살상은 원각상으로 체구가 장대하고 둥근 얼굴에 살이 많으며 얇은 옷이 몸이 달라붙어 있어 신체가 그대로 드러난다. 동쪽 면에는 동방유리광세계東方琉璃光世界의 교주인 약사불좌상藥師佛坐像으로 추정되는 불상이 새겨져 있는데, 얼굴은 고부조로, 신체는 얕게 조각되었으며 왼손에는 약합藥盒을 들고 있다. 남쪽 면의 불상은 현 사바세계의 교주인 석가삼존불 입상으로 생각되며 탄력있고 생동감있는 조각 기법을 보여주는데 현재 우협시보살상은 훼손되었다. 북쪽 면에는 미래불로서 현재는 도솔천에 있다는 미륵보살입상이 부조되었는데 얇은 옷이 몸에 착 달라붙어 있는 모습을 절묘하게 표현하였다. 그 옆에는 밀교적인 성격을 띠는 십일면육비十一面六臂의 관음보살상이 선각線刻되어 있다. 사면불 각 면의 존상은 인도 굽타 양식의 영향을 받은 중국 성당기盛唐期의 사실적인 불상 양식이 반영된 것으로 이해되며, 이 석불들은 8세기 중반에 조성된 것으로 보인다.

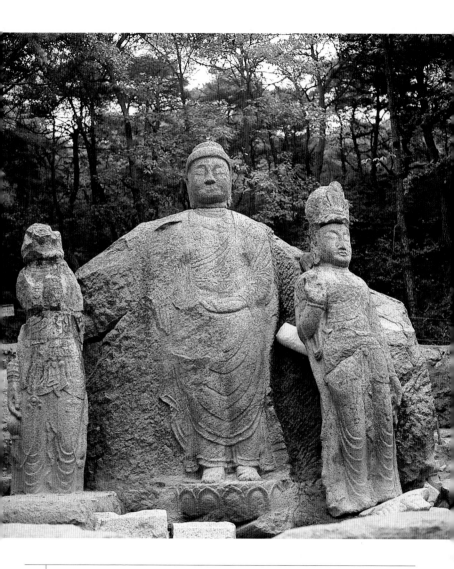

통일신라(8세기), 보물 121호, 높이 351, 경북 경주 동천동 굴불사지

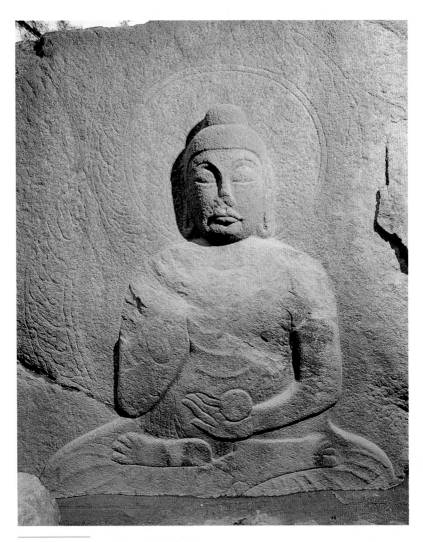

▲동면 약사불좌상 ▶서면 아미타삼존불입상

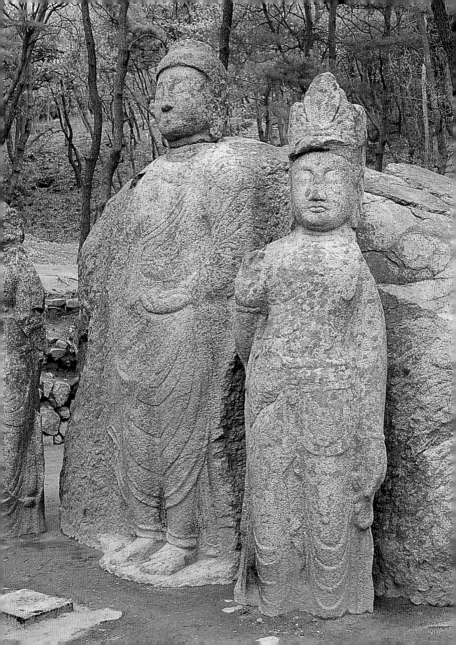

▼ 남면 석가삼존불입상
▶ 북면 미륵보살입상과 십일면육비 관음보살

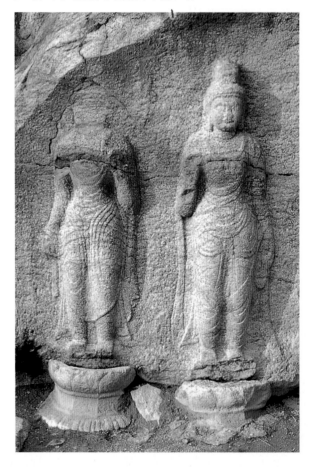

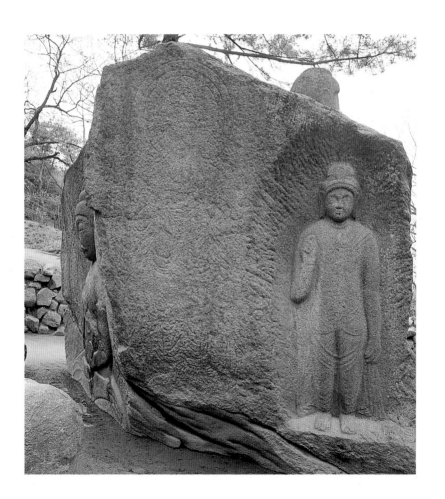

화엄사 삼층석탑 인물상과 부조 華嚴寺三層石塔人物像

구례 화엄사 경내의 효대孝臺라고 불리는 서북쪽 언덕에 사사자四獅子삼층석탑이 있는데, 이 탑의 상층 기단基壇에 가사 장삼을 입은 승형僧形의 입상이 마치 탑신부塔身部를 머리에 이고 있는 듯한 모습으로 서있다. 또한 탑 앞에 놓인 석등의 간주부竿柱部에는 승형좌상이 있는데, 오른손은 내리고 왼손을 무릎 위에 올려 다기茶器를 들고 공양하는 모습이다. 어머니께 차를 올리는 연기조사緣起祖師라고도 전해 오고 있으나 삼층석탑 속의 인물은 승려의 모습으로 보이므로 확실하지 않다. 근래 삼층석탑에서 발견된 『대방광불화엄경大方廣佛華嚴經』 사경寫經^{참고}의 발문에는 황룡사의 연기조사가 부모를 위해서 754년에 사경한 사실을 밝히고 있어 이 탑의 조성 연대도 8세기 중반일 것으로 생각된다. 따라서 화엄사 삼층석탑과 석등 인물상은 제작 시기를 추정할 수 있는 만큼 조각사적으로 매우 중요한 작품이다.

참고. 『대방광불화엄경』 변상도.
통일신라(754년), 국보 196호, 호암미술관

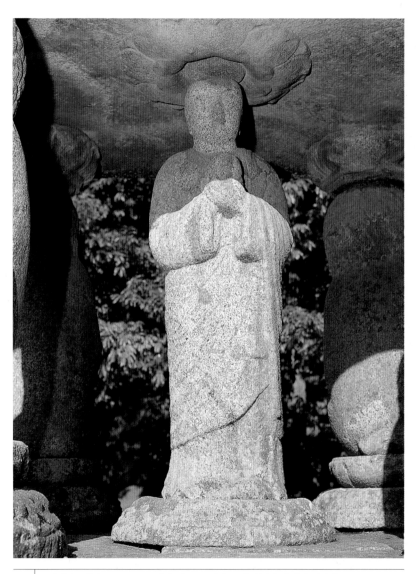

통일신라(8세기), 국보 35호, 탑 높이 550, 전남 구례 마산면 황전리 화엄사

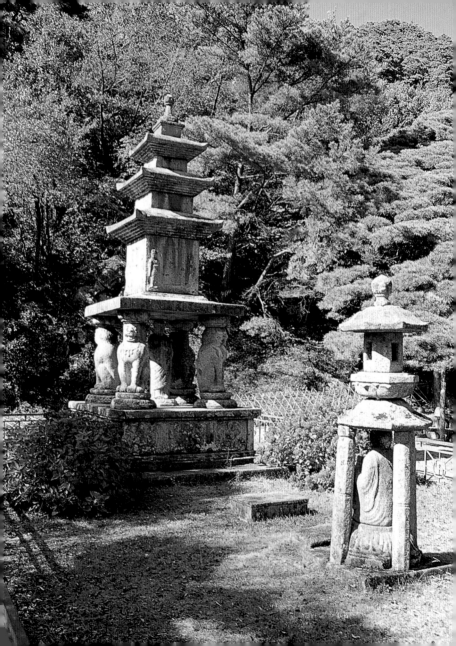

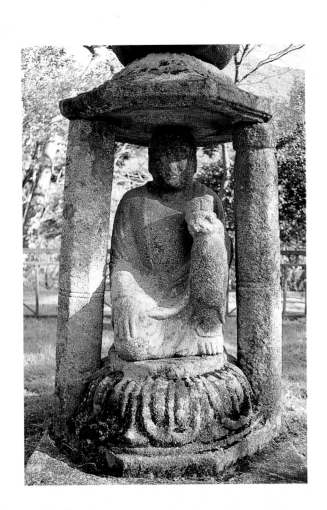

◀ 전경
▲ 석등의 승형좌상

석굴암 불상군 石窟庵佛像群

경주 토함산 동쪽 기슭에 있는 석굴암은 자연 석굴이 아니라 화강암 석재를 쌓아올려 조립한 인공 축조 석굴이다. 석굴암이 창건된 경덕왕대景德王代(재위 742~765)는 국가적으로 안정되고 경제적으로도 풍요로웠던 시기였다. 당시 불교미술은 중국 성당盛唐의 이상화된 사실주의적 양식의 영향을 받았는데, 석굴암의 조각상들은 이 시기의 국제화된 불상양식의 특징을 잘 보여주는 중기 신라미술의 대표 작품이다.

석굴의 구조는 본존불상이 봉안되어 있는 원형의 주실主室과 입구 쪽의 방형으로 된 전실前室, 이 두 방을 연결하는 복도 역할을 하는 작은 연도連道로 이루어진 '전방후원식前方後圓式'이다. 원형으로 된 주실의 천정은 화강암 판석을 둥근 궁륭식dome으로 짜맞추었는데, 그 규모와 빈틈없는 짜임새에서 당시 돌을 다루는 신라 장인들의 뛰어난 기량을 엿볼 수 있다. 이 방에 봉안된 본존불좌상은 장대한 불신의 원각상으로 항마촉지인을 짓고 있으며, 본존상의 그 바로 뒷면에는 십일면관음보살입상十一面觀音菩薩立像이 부조되어 있다. 본존불을 둘러싸고 있는 석실의 벽은 상하 2단으로 되어 있는데, 위쪽에는 열 개의 작은 감실에 보살상들이 안치되어 있고(현재 여덟 구), 그 아래쪽에는 십대제자상十代弟子像과 문수보살文殊菩薩, 보현보살普賢菩薩, 범천梵天, 제석천帝釋天의 부조가 있다. 원형의 방과 방형의 방 사이의 복도에는 좌우로 사천왕상四天王像이 두 구씩 조성되어 있다. 방형의 전실 좌우에는 인왕상이 있고 그 양편으로 팔부중상八部衆像이 네 구씩 있다.

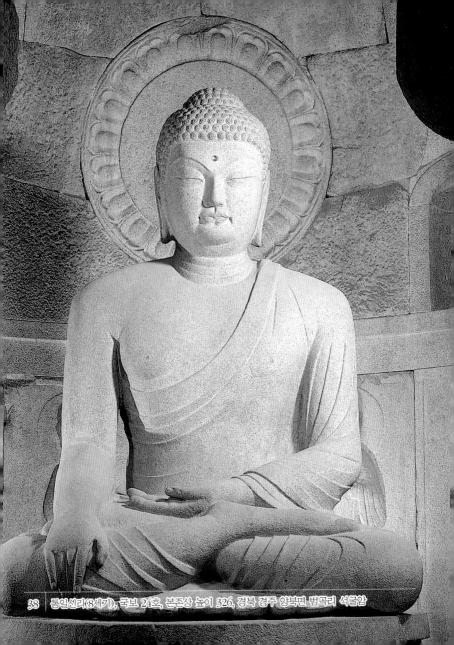

38 통일신라(8세기), 국보 24호, 본존상 높이 326, 경북 경주 양북면 범곡리 석굴암

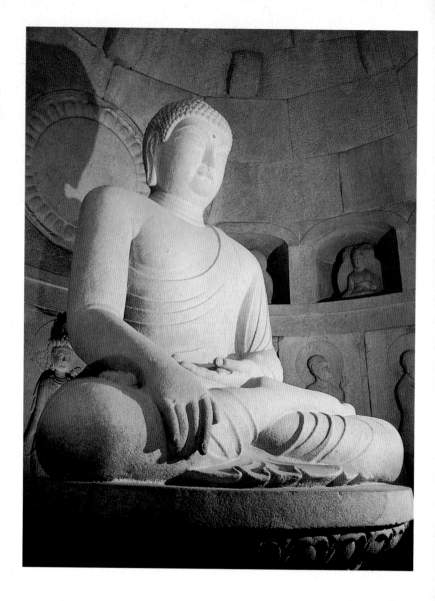

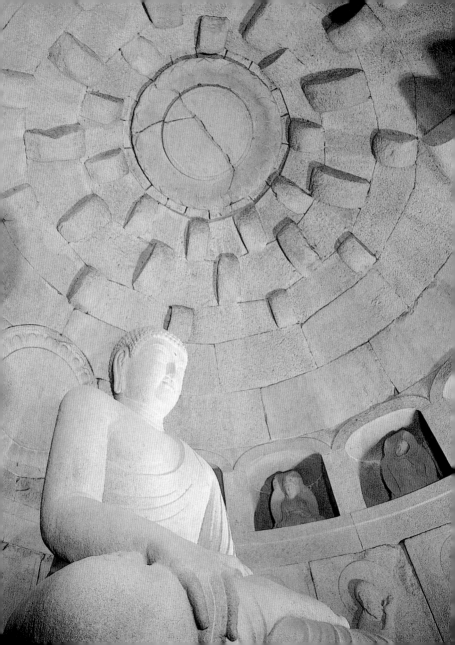

이 상들은 양식적으로 약간의 차이를 보이는데, 본존상과 그 주위의 제자상, 보살상, 천부입상天部立像, 사천왕, 인왕상들이 같은 양식에 속하고, 전실의 팔부중상들은 앞의 그룹과는 다른 현실적이고 세속적인 양식을 보인다.

『삼국유사』에는 경덕왕대의 재상이던 김대성金大成이 전생 부모를 위해 석불사(석굴암)를 세우고, 현생의 부모를 위해서는 불국사를 창건하였다고 전하고 있다. 김대성은 진골귀족으로 중시中侍를 지낸 김문량金文良의 아들로 추정되는데, 그가 석굴암을 완성하지 못하고 세상을 떠나자 국가에서 완성했다고 한다. 이런 점에서 보면 석굴암의 창건은 신라 왕실이 주도한 사업이었고 김대성이 이 사업을 총지휘했던 것으로 추정된다.

석굴암이 조성된 사상적 배경에 대해서는 여러 학설이 있는데, 화엄華嚴, 법화法華, 유가유식瑜伽唯識 등 대승불교의 여러 사상과 『관불삼매해경觀佛三昧海經』을 비롯한 『관정경觀頂經』 『금광명경金光明經』 등의 초기 밀교 경전은 물론, 『화엄경華嚴經』 『법화경』 등 여러 대승경전의 사상이 관련되었다고 이해된다.

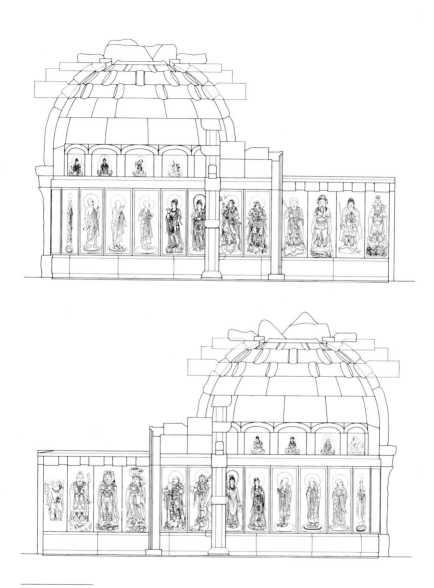

석굴암 내부 서쪽(위), 동쪽(아래). 김제원·김원용, 『The Arts of Korea』(London, 1966)

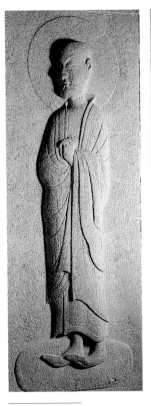

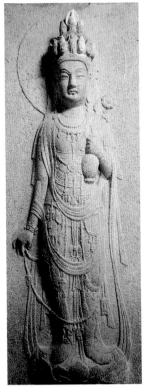

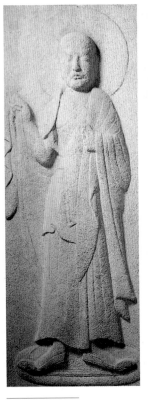

십대제자상

십일면관음보살입상

십대제자상

십일면관음보살입상의 얼굴

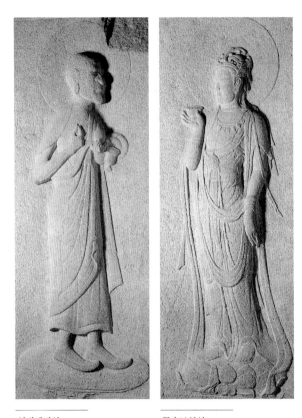

십대제자상

문수보살상

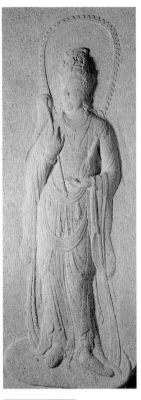

제석천상

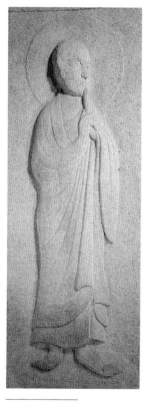

십대제자상

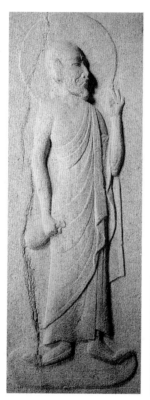

십대제자상

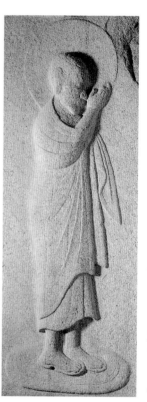

십대제자상

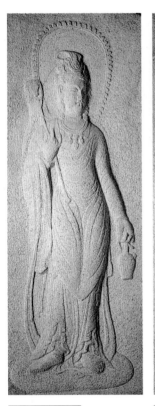

범천상

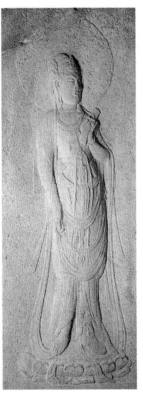

보현보살상

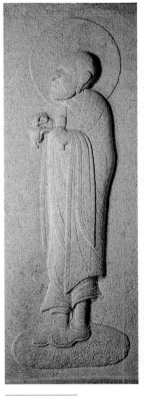

십대제자상

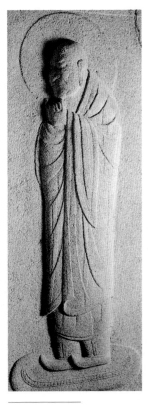

십대제자상

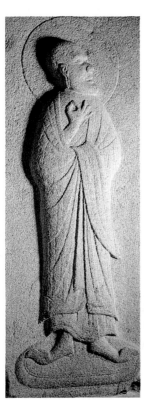

십대제자상

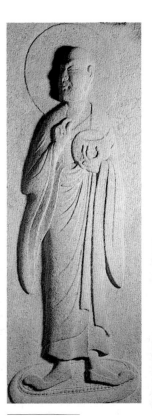

십대제자상

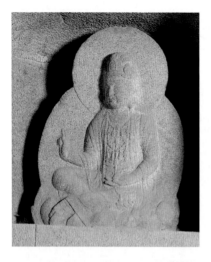
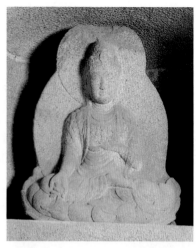
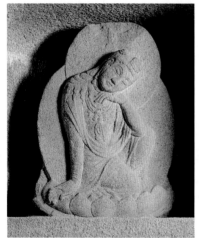
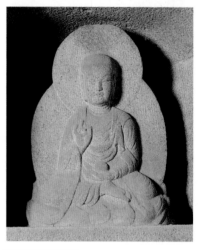

감실 문수보살상 │ 감실 제개장보살상
감실 미륵보살상 │ 감실 지장보살상

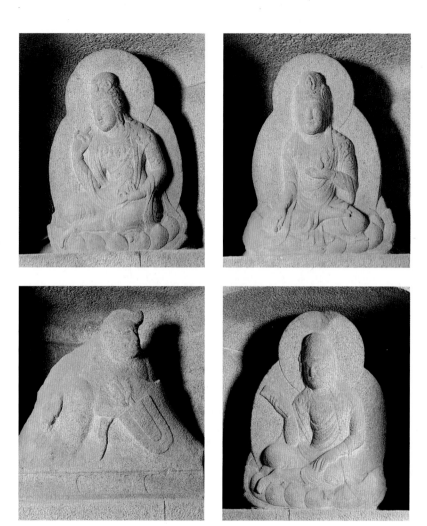

감실 금강수보살상 │ 감실 관음보살상
감실 유마거사상 │ 감실 문수보살상

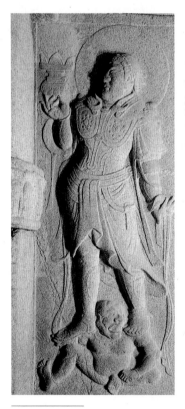

사천왕상

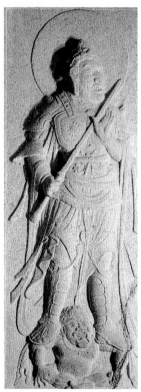

사천왕상

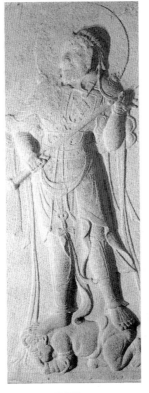

사천왕상

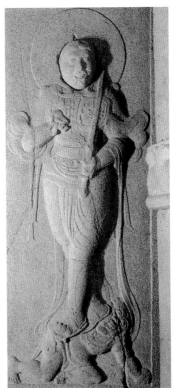

사천왕상

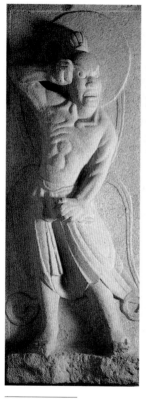

인왕상(우)

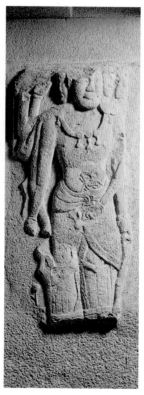

팔부중상

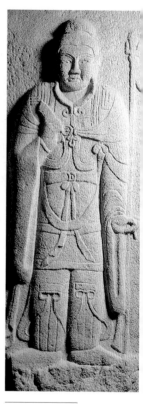

팔부중상

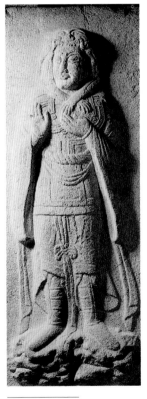

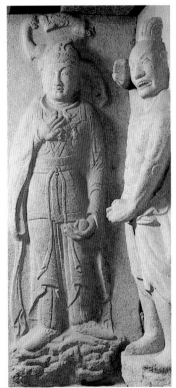

팔부중상 팔부중상

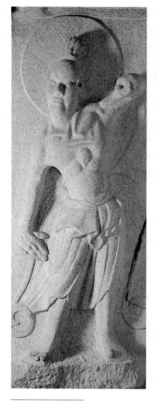
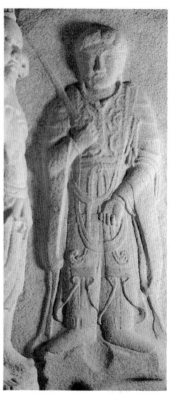

인왕상(좌) 팔부중상

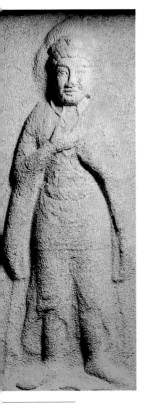

팔부중상

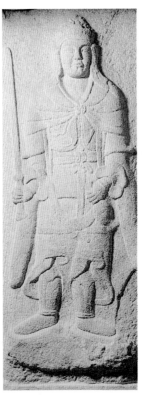

팔부중상

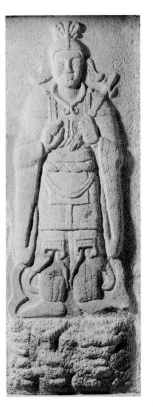

팔부중상

경주 남산 칠불암 마애불상군 慶州南山七佛庵磨崖佛像群

　　남산 칠불암의 마애불상군은 통일신라 8세기 마애불 조각
의 우수성을 잘 보여주는 예로서, 서쪽을 향한 바위에 마애삼
존불 좌상을 새기고 그 앞의 돌기둥처럼 생긴 바위의 동서남
북 네 면에 사방불을 조각하였다. 이러한 구성 때문에 오방불
로 표현된 것이 아닌가 하는 가능성이 제기되기도 하였다.

　　마애삼존불은 고부조로 조각되어 거의 환조상에 가까운
느낌인데, 본존상은 위엄이 넘치는 방형의 얼굴에 이목구비가
매우 이국적이다. 어깨가 떡 벌어진 장대한 체구에 대의를 우
견편단식으로 입고 오른손은 대좌 위에 닿도록 아래로 내려서
항마촉지인을 짓고 있는데, 석굴암 본존상과 같은 모습이다.
좌우의 협시보살 입상 또한 본존상처럼 얼굴 각 부의 새김이
섬세하고 옷주름도 유려하다.

　　삼존상 앞에 놓인 돌기둥의 사면에 새겨진 불상들은 보주
형의 광배와 얼굴의 이목구비 표현이 삼존불과 일치하며 전체
적으로 불신의 비례와 균형이 알맞고 안정감이 있어 사실주의
적인 통일신라 불상양식을 잘 나타낸다.

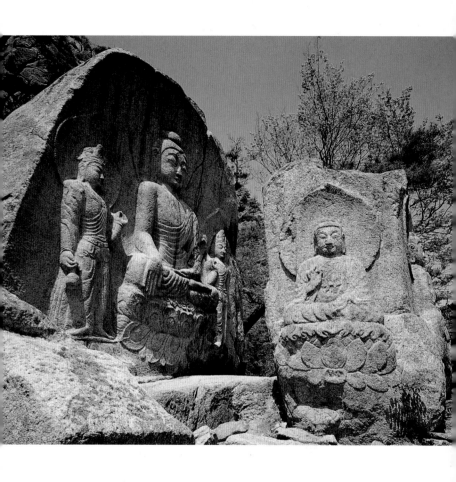

통일신라(8세기), 보물 200호, 본존상 높이 266, 경북 경주 남산동 봉화골 칠불암

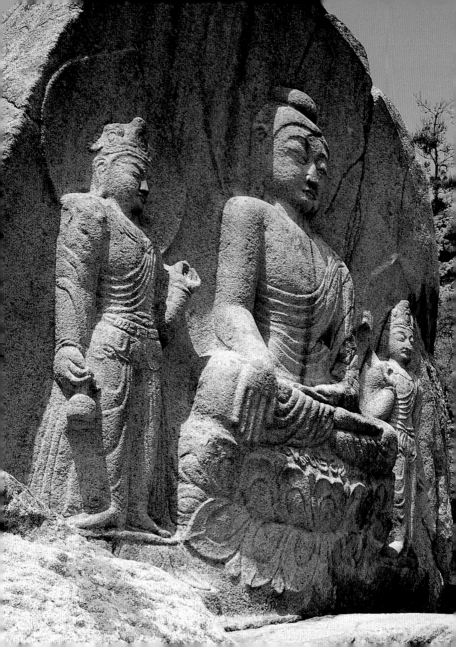

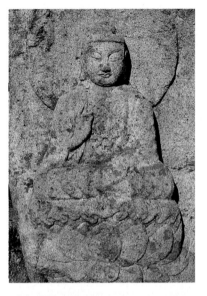

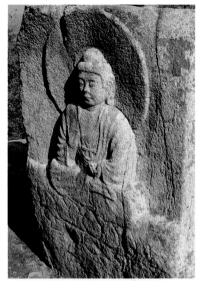

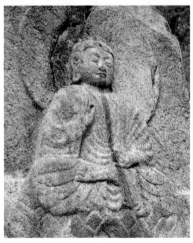

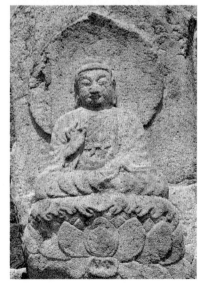

북면 불좌상 | 서면 불좌상
동면 불좌상 | 남면 미륵보살

경주 두대리 마애삼존불입상 慶州斗岱里磨崖三尊佛立像

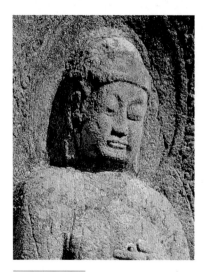

중앙본존상의 얼굴

경주 율동 벽도산碧桃山의 서쪽으로 놓인 바위에 조각된 마애삼존불입상이다. 본존상은 살이 많은 방형의 얼굴에 이목구비가 큼직하고 입가에는 미소를 띠고 있으며 머리와 육계의 경계가 불분명하다. 불신은 장대하나 다소 비만한 편이고 그 위에 입은 얇은 대의에는 옷주름이 선각되어 있다. 오른손은 곧게 내리고 왼손을 들어 엄지와 중지를 맞대고 있으며, 두 발은 좌우로 벌리고 있는데 어딘지 어색하다.

협시보살상들은 본존상에 비해 양감이 떨어지고 어색한 느낌이 들지만 여성적인 예쁜 얼굴을 가지고 있으며 본존상을 향해 움직임을 보이는 동적인 자세로 표현되었다. 좌협시보살상은 오른손을 어깨까지 들어 엄지손가락과 가운뎃손가락을 맞대고 있으며 왼손은 아래로 내려 정병을 쥐고 있다.

광배는, 중앙의 본존불은 주형거신광으로 테두리에 불꽃무늬를 베풀었으며, 좌우 협시보살은 아무런 장식을 베풀지 않은 단순한 형태의 둥근 머리광배를 둘렀다. 이 삼존상이 새겨진 바위 윗면에 낙수구와 큰 구멍이 있는 것으로 미루어 원래 목조의 가구架構가 설치되어 있었던 것으로 생각된다.

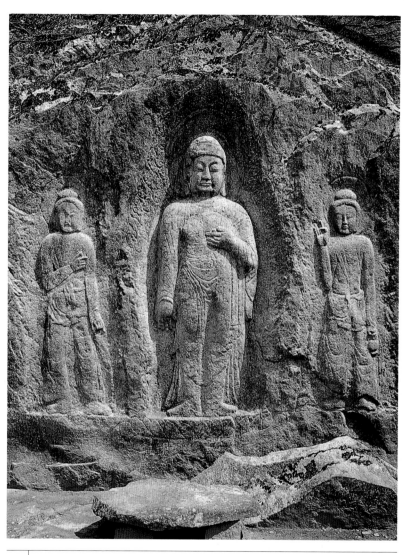

통일신라(8~9세기), 보물 122호, 높이 332(본존)·245(좌협시)·222(우협시), 경북 경주 율동 벽도산

경주 남산 미륵곡 석불좌상 慶州南山彌勒谷石佛坐像

일명 보리사菩提寺 석불좌상이라고도 부르는 이 불상은 현재는 노천에 있으나 원래는 대단한 규모의 금당 안에 봉안되어 예배되었을 것으로 생각된다. 8세기 중반에 조성된 석굴암 본존상이나 칠불암 본존상에서 보이는 항마촉지인을 짓고 있으며 광배와 불상, 대좌를 완전하게 갖추고 있다. 다소 옹색한 몸집에 비해 머리는 큰 편이고 얼굴의 이목구비가 단정·엄숙하며 입가에는 미소를 띠어 자비롭고 이상적인 불격佛格을 느낄 수 있다. 대의는 양 어깨를 가리는 통견식으로 입었고 전면에 걸쳐 층단식 옷주름이 섬세하게 묘사되어 있다. 광배는 바깥쪽에 불꽃무늬가 표현되었고 꽃띠로 두른 안쪽과 광배 위쪽 중앙에는 화불이 여섯 구 새겨져 있다. 광배 뒷면에는 오른손에 약합을 들고 왼손은 수인을 짓고 있는 약사불좌상이 저부조로 조각되어 있다. 이 불상은 8세기 중반의 이상화된 사실주의 조각양식이 점차 세속화되어 가는 단계를 보여주고 있다.

광배 뒷면

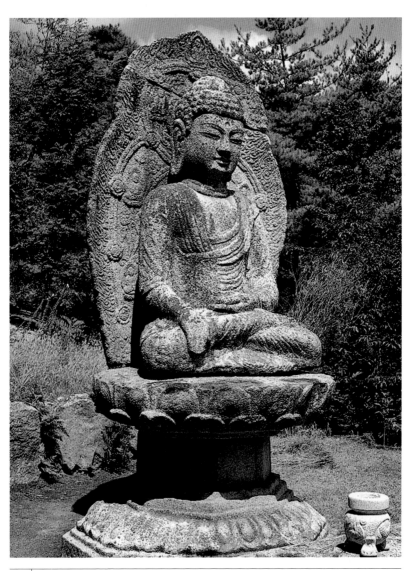

41 | 통일신라(8세기), 보물 136호, 높이 436, 경북 경주 배반동 남산 미륵곡

갈항사지 석불좌상 葛項寺址石佛坐像

경북 김천시 오봉동의 갈항사 절터에서는 삼층석탑 2기와 석불좌상이 전해 왔는데, 이 중 2기의 석탑(국보 99호)은 1916년에 경복궁으로 옮겨졌고 석불좌상만 절터에 남아 있다. 불좌상은 무릎 부분과 오른손, 왼쪽 팔뚝 부분이 손상을 입은 모습이지만, 양 무릎 폭이 넓어 머리끝에서 좌우 무릎까지 삼각형에 가까운 비례를 보이는 불신, 양감이 풍부한 얼굴, 자비스런 눈매, 우뚝 선 콧날, 부드러운 입가의 이목구비 표현 등에서 8세기의 이상적인 조각 양식의 면모를 찾아볼 수 있다. 반면에 어깨가 좁아지면서 불신이 약간 왜소해지고 얼굴 모습이 너무 인간적으로 보이며, 왼쪽 어깨에서 접혀진 대의의 옷주름 표현은 어딘가 딱딱하다.

현재 경복궁에 있는 갈항사지 삼층석탑 2기 중 동탑^{참고}의 기단에는 이두문자를 사용한 명문이 새겨져 있는데, 경덕왕 17년(758)에 원성왕元聖王(재위 785~798)의 외가에서 만들었다고 하는 탑 조성의 유래가 새겨져 있어, 석불좌상의 조성 시기도 이 즈음으로 추정되고 있다.

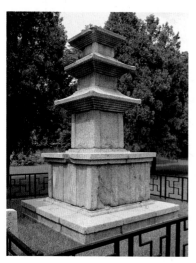

참고. 갈항사지 동 삼층석탑, 통일신라(758년)

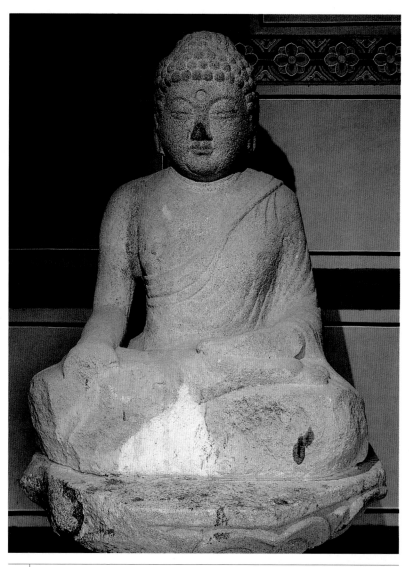

42 | 통일신라(8세기), 보물 245호, 불상 높이 140, 경북 김천 남면 오봉동

경주 남산 용장사지 석불좌상 · 마애불좌상
慶州南山茸長寺址石佛坐像 · 磨崖佛坐像

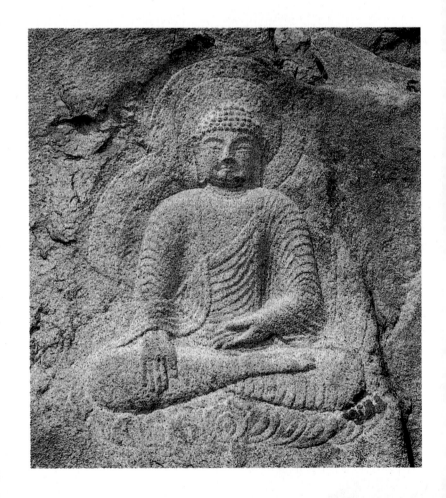

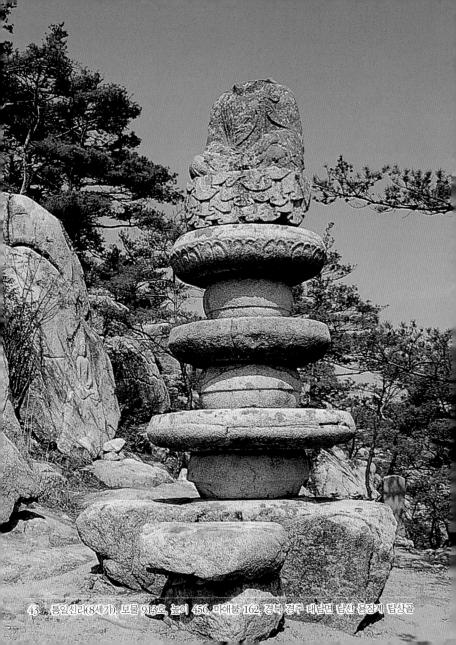

43 통일신라(8세기), 보물 913호, 높이 456, 마애불 162, 경북 경주 내남면 남산 용장계 탑상골

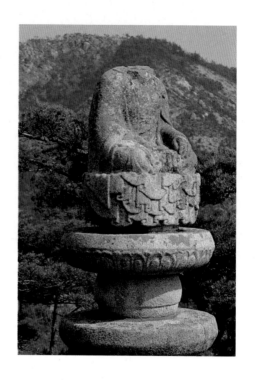

경주 남산 용장계茸長溪는 고위산과 금오산 두 봉우리 사이로 흐르는 계곡이다. 용장계를 따라 한 시간 정도 올라가면 용장곡을 지나게 되고 칠불암과 용장사지로 갈라지는 삼거리가 나오는데, 여기에서 서북쪽의 개울을 건너면 탑상골의 용장사지에 이른다. 용장사지에는 목 없는 석불좌상이 원형삼층탑처럼 생긴 원반 형태의 대좌 위에 앉아있고 그 뒤쪽의 바위에는 마애불좌상이 새겨져 있다. 이곳 용장사지는 신라 유가종瑜伽宗(법상종)의 종조宗祖였던 태현법사太賢法師가 살던 곳으로 유명하다. 『삼국유사』에 "유가종의 조사祖師이던 대덕 태현大德太賢은 남산 용장사에 살고 있었다. 태현은 항상 미륵상 주변을 돌았는데 그러면 미륵상 역시 태현을 따라 머리를

돌렸다"고 기록되어 있는데, 현재 전하는 석불좌상이 바로 태현스님이 예배했다는 미륵상이라고 생각된다. 머리를 잃어 불상의 상호를 알 수는 없지만 균형잡힌 불신과 섬세한 옷주름 표현 등은 통일신라 8세기의 조각양식을 잘 보여준다. 뒤쪽의 마애불상은 얕은 부조로 새겨졌는데, 원만하고 온화한 미소를 띤 얼굴에 어깨는 둥글며 체구는 탄력이 있고 당당하여 역시 8세기 불상의 특징을 잘 보여주고 있다. 가사는 양 어깨를 가리는 통견식으로 입었고 촘촘한 평행 옷주름이 세련되고 유려하게 조각된 것으로 보아 대체로 8세기 중반에 조성되었다고 생각된다.

석남암사 석조비로자나불좌상 石南巖寺石造毘盧舍那佛坐像

우리 나라에 현존하는 지권인智拳印 비로자나불좌상으로
가장 이른 예는 현재 지리산 내원사 법당에 봉안되어 있는 비
로자나불좌상이다. 이 상은 산청군의 석남암사에서 옮겨온 것
으로 대좌 속에서 발견된 납석제 사리 항아리참고에 새겨진 명
문을 통해 조성 시기가 영태永泰 2년(766)인 것이 밝혀졌다.
불좌상은 『화엄경』의 주존으로서 왼손의 둘째손가락을 오른손
으로 감싸쥐는 비로자나불 특유의 지권인 수인을 하고 있다.
이러한 수인의 불상이 나타나기 시작한 것은 중국에서도 8세
기 중반부터이므로, 이 불상은 당시 새로운 불교의 도상이 얼
마나 빨리 신라에 수용되었는가를 알려주는 단적인 예라고 할
것이다.

둥근 얼굴은 현실의 인간과 같은 모습이
고, 대의 위에 새겨진 옷주름은 촘촘한 평행
밀집문에 가깝다. 무릎의 두께는 얇으며 광배
는 대부분 파손되었는데 원래는 섬세하고 화
려한 광배였을 것이며 대좌는 삼단 연화대좌
이다.

참고. 납석제 사리 항아리, 통일신라(766년)

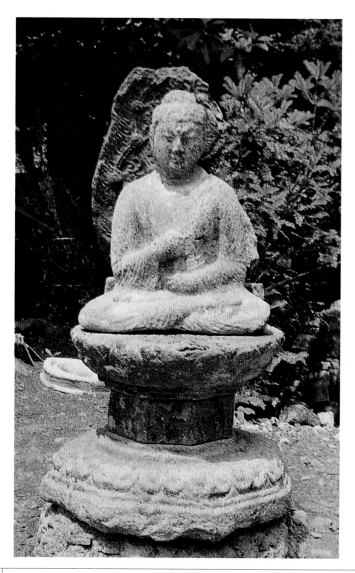

통일신라(766년), 보물 1021호, 높이 103.5, 경남 산청군 삼장면 대포리 내원사

경주 장항리 사지 석불입상 慶州獐項里寺址石佛立像

장항리의 한 절터에서 옮겨와 국립경주박물관 뜰에 전시해 오고 있다. 원래 여러 조각으로 동강나 있던 것을 지금의 모습으로 복원해 놓았는데 광배의 일부와 얼굴 부분, 상반신이 남아 있다.

불상의 머리는 나발이고 육계는 적당한 편이며, 얼굴은 살이 많으면서도 근엄한 분위기가 느껴진다. 신체는 양감이 풍부하고 어깨가 둥글며 가슴 위에 놓인 오른손도 살집이 좋다. 대의는 양 어깨를 덮는 통견식으로 입었으며 가슴이 넓게 파여지고 옷주름은 U자 모양으로 새겨져 있다. 광배는 주형거신광으로 화불들이 새겨져 있으며, 대좌는 지대석地臺石과 팔각의 중대석中臺石으로 이루어져 있는데, 중대석에는 안상眼象과 동물상이 조각되어 있다. 대좌 위에 상을 꽂았던 네모난 구멍이 나 있는 것으로 보아서 이 상이 입상이라는 것을 알 수 있는데, 이 불상이 있었던 절터의 동서 오층석탑과 금당지 등으로 미루어 볼 때 상당한 규모의 사찰이 경영되었으리라고 추정된다.

대좌

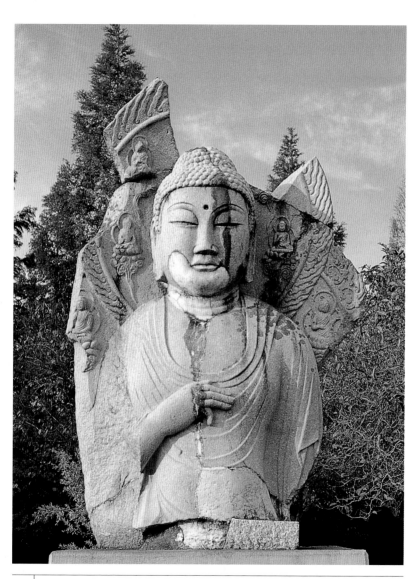

45 | 통일신라(8세기), 경북 월성 양북면 장항리 출토, 현재 높이 200, 국립경주박물관

경주 남산 삿갓골 석불입상 慶州南山笠谷石佛立像

경주 삼릉 입구에서 소나무숲 남쪽으로 마을이 있고 이 마을과 약수계 사이를 삿갓골이라고 부르는데, 골짜기 모양이 삿갓처럼 생겼다고 해서 붙여진 지명이라고 한다. 이 계곡의 한 절터에 동강난 석불입상과 대좌편이 전하고 있다. 불상은 광배의 일부가 깨지고 신체는 세 부분으로 나뉘어져 상체와 하체가 서로 이어지지 않지만 조성 당시에는 상당히 뛰어난 조각이었던 것으로 생각된다. 불상의 머리에는 큼직한 나발螺髮이 새겨져 있고 얼굴은 온화하고 자비로운 표정을 짓고 있다. 어깨는 다소 좁은 편이며 하체도 빈약한 듯하지만 대의 옷주름은 유려하고 광배에 새겨진 화불장식도 정교하다. 비슷한 형식의 석불입상으로 광배를 잃은 거창 양평동 석불입상이나 거창 농산리 석불입상 등이 있으며 금동불입상으로도 유사한 예가 많은데, 삿갓골 석불입상은 이들 불상의 광배 형식을 추정할 수 있는 좋은 자료가 된다.

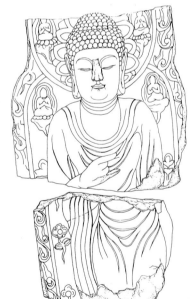

도면. 『경주남산의 불교유적 II —서남산사지조사 보고서—』(국립문화재연구소, 1997), 205쪽

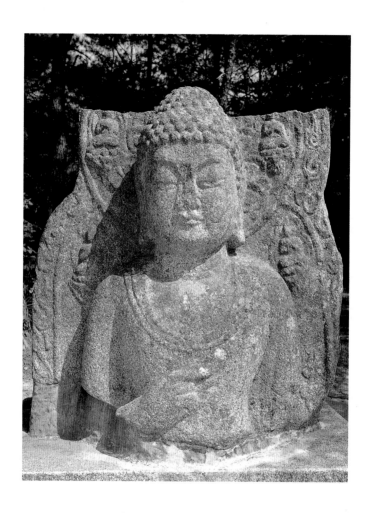

통일신라(8세기), 현재 높이 127(상반신)·84(하반신), 경북 경주 배동 삿갓골

경주 남산 신선암 마애보살반가상
慶州南山神仙庵磨崖菩薩半跏像

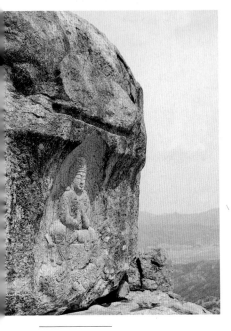

전경

이 마애보살반가상은 발아래로 탁 트인 너른 평야가 한눈에 들어오는 바위에 새겨져 있어 도솔천의 미륵보살을 표현한 것이 아닐까 생각된다. 보살상은 구름 위에 놓인 연화좌에 오른발을 내딛고, 왼발은 편안하게 의자 위에 올려놓은 자세를 취하고 있는데, 이러한 자세를 서상舒相 가운데 하나인 유희좌遊戱坐라고 한다.

한편 얼굴에는 살이 많은 편이고 입술도 두꺼워 이상적인 보살상의 모습이 구현되지는 못한 것 같다. 또한 목이 짧고 체구도 비만한 편이며 옷주름은 층단의 띠주름으로 되어 있어 번잡한데, 미륵곡 불좌상의 주름과 유사한 점이 발견된다. 왼손은 엄지와 중지를 맞댄 수인을 짓고 오른손으로는 꽃을 들고 있다.

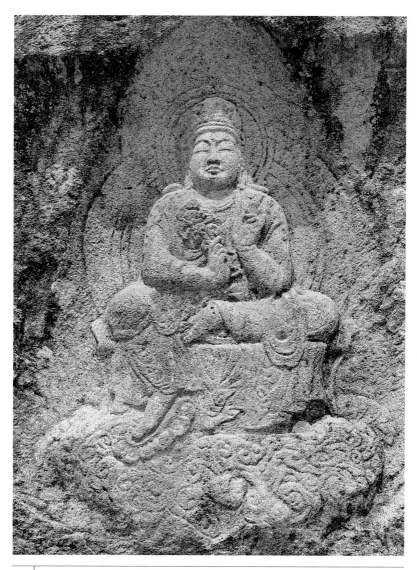

통일신라(8세기), 보물 199호, 높이 190, 경북 경주 남산동 봉화골 신선암

팔공산 관봉 석조약사불좌상 八公山冠峰石造藥師佛坐像

 팔공산은 신라 오악 가운데 중악中岳으로, 많은 불교유적이 전해 오는 불교 신앙의 성지聖地이다. 이 산의 남쪽 봉우리를 관봉冠峰이라고 부르는데, 팔공산의 서남쪽이 한눈에 조망되는 이곳에 거대한 약사불좌상이 조성되어 있다. 약사불은 중생을 질병과 재난으로부터 구제하는 부처로서, 신라 하대에 들어와 전제왕권이 붕괴하고 지방세력이 발호하면서 사회가 혼란하고 잇따른 정쟁과 천재지변으로 민중들이 곤궁에 처한 9세기 무렵 특히 각광을 받았다.

 이 불상은 머리 위에 자연 판석이 올려져 있는 모습이 마치 갓을 쓴 것 같다고 하여 일명 "갓바위 부처"라고도 불린다. 머리는 소발이며 이목구비가 큼직하고, 근엄한 얼굴 표정을 짓고 있으며 왼손에는 약사불의 상징인 작은 약합을 들고 있다. 대의는 양 어깨를 가리는 통견식으로 입었는데 방형 대좌 위로 옷자락이 늘어져 있다. 불신은 어깨가 얼마간 움츠러든 듯 하고 융기된 가슴 부분도 자연스럽지 못한 것이 조각의 규모 때문에 비례가 잘 맞지 않았기 때문이 아닌가 생각되나, 전체적으로 당당하면서도 위용에 넘치는 모습이다.

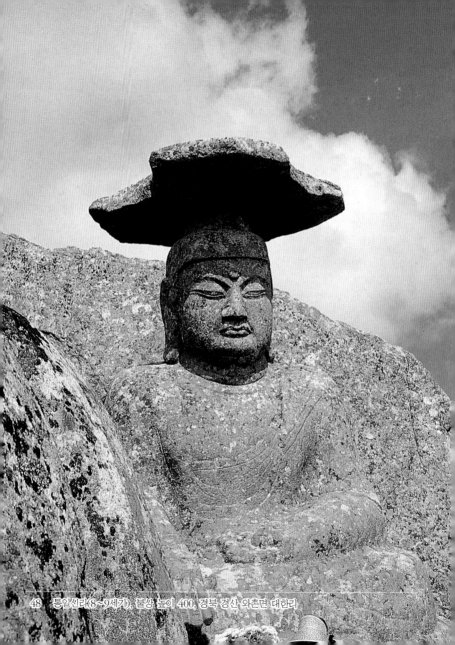

48 　통일신라(8~9세기), 불상 높이 400, 경북 경산 와촌면 대한리

경주 남산 삼릉계 석조약사불좌상
慶州南山三陵溪石造藥師佛坐像

경주 서남산의 삼릉 계곡에 전해 오는 많은 불교유적 가운데 1915년 국립중앙박물관으로 옮겨온 석조약사불좌상이 발견된 절터는 해발 290미터 지점에 있으며 두 기의 건물지가 확인되었다. 이곳에는 석축石築과 삼층석탑, 얼굴이 손상된 석불좌상과 마애선각불좌상, 광배편光背片 등이 전하고 있고, 많은 기와 조각도 발견되었다.

국립중앙박물관에 전시되어 있는 약사불좌상은 불상과 광배, 대좌를 모두 갖춘 완전한 불상으로 보존 상태가 양호하다. 불상의 머리는 몸에 비해 큰 편으로 육계가 낮고 얼굴은 방형이며 상호가 엄숙하고 위엄이 있다. 어깨는 각이 져 상체를 움츠린 듯한 느낌을 주며 오른손은 항마촉지인을 결하고 왼손에는 작은 약합이 놓여 있다. 불신 전체의 비례에서 볼 때, 어깨와 무릎 폭이 좁은 듯하여 답답한 느낌을 주는데, 여기에 딱 맞는 너비의 팔각연화대좌를 갖추었다. 이 대좌의 상대上臺 앙련좌仰蓮座는 단판單瓣의 연잎으로 이루어져 있고, 중대석에 새겨진 길다란 타원형 안상의 앞뒷면에는 향로가, 나머지 6면에는 보살입상이 조각되었다. 광배는 거신광배로 둥근 머리광배에는 연꽃무늬와 세 구의 화불, 몸광배에는 두 구의 화불이 새겨져 있다. 이 불상은 완벽한 균제미를 보이지는 않지만 근엄한 얼굴 표현에서 중대 신라의 조각 전통을 엿볼 수 있다.

도면. 『경주남산의 불교유적 II ―서남산 사지 조사보고서―』(국립문화재연구소, 1997), 213쪽

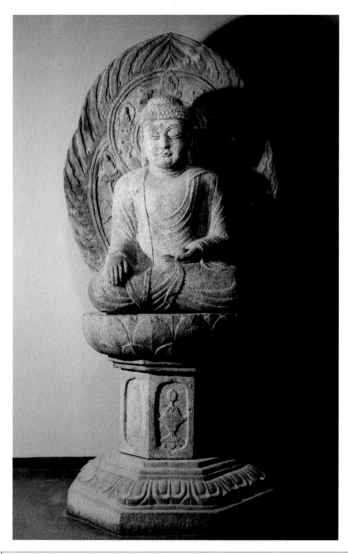

통일신라(8세기), 보물 666호, 경주 남산 삼릉계 출토, 높이 145(불상)·135(대좌)·197(광배), 국립중앙박물관

관룡사 용선대 석불좌상 觀龍寺龍船臺石佛坐像

관룡사에서 산 정상으로 올라가면 하늘과 산 정상이 마주하여 주위 경관이 모두 내려다보이는 절경의 장소에 이 석불이 자리잡고 있다. 불상은 광배를 잃었으나 불신과 대좌가 잘 남아 있다. 머리는 나발이고 육계는 나지막하며, 얼굴은 이목구비가 시원하고 양뺨에 살이 오른 자비스러운 부처의 얼굴 모습을 보여준다. 오른손은 무릎 위에 올려놓았는데 항마촉지인을 짓고 있는 것으로 보아야 할 것이다. 체구는 당당한 듯하면서도 머리에서 목으로 이어지는 부분이 다소 답답하고 어깨가 좁으며 가슴 부분이 평판적이다. 대좌는 팔각연화대좌로 중대에는 안상이 새겨져 있다. 전체적으로 신라 하대 조각의 특징을 보이는 불상이다.

전경

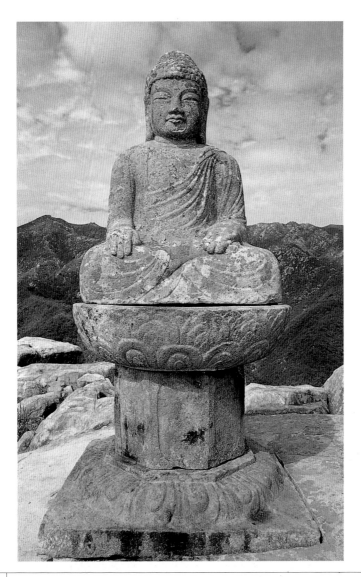

통일신라(8세기), 보물 295호, 높이 324, 경남 창녕 창녕읍 옥천리

동화사 입구 마애불좌상 桐華寺入口磨崖佛坐像

동화사로 올라가는 진입로 어귀의 오른편 바위에 고부조로 새겨진 이 마애불좌상은 얼굴이 둥글고 살이 많은 원만한 상호를 보여준다. 불상은 어깨가 넓고 체구가 장대하며 두 손으로는 항마촉지인을 짓고 있다. 다리는 결가부좌 대신에 오른쪽 다리를 앞으로 편안하게 놓은 서상의 자세를 취하고 있어서 이채롭다. 왼쪽 어깨에는 가사의 술장식을 늘어뜨렸고, 연잎이 섬세하게 새겨진 연화대좌 아래에는 구름문양이 새겨져 있어 구름 위에 두둥실 출현한 여래의 모습이 실감있게 표현되었다. 대체로 불상양식이 섬세하고 사실적이면서도 다소 번잡하여 세속화되어 가는 신라 하대의 조각이라고 생각된다.

동화사는 법상종 사찰로 심지心地 스님이 개창한 절인데, 그는 헌안왕憲安王(재위 857~861)의 아들로 출가하여 팔공산에 머물다가 진표眞表의 제자 영심永深의 문하에서 수행한 뒤 진표의 간자簡子를 받고 팔공산에 돌아와 동화사를 지었다고 한다. 이 마애불도 심지 스님 당시에 조성되었을 가능성이 있다.

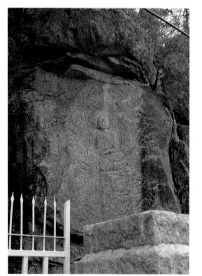

전경

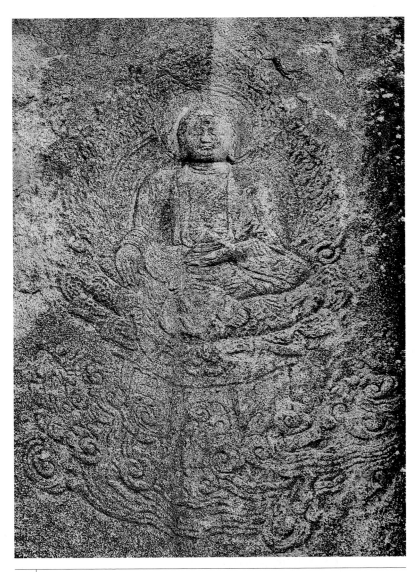

통일신라(8세기), 보물 243호, 상 높이 106, 경북 대구 동구 도학동 동화사

괘릉 석상군 掛陵石像群

통일신라 시대의 대표적인 무덤조각으로 봉토 주위를 둘러싼 호석과 석인, 석수 등 고분의 외호 장식물을 모두 구비하고 있다. 봉분은 동물의 머리에 사람의 몸으로 표현된 십이지 신상 부조로 둘러져 있고 그 앞으로 무인석 한 쌍, 문인석 한 쌍, 석사자 두 쌍이 서로 마주보고 있다. 특히 이 고분의 무인석은 그 독특한 모습 때문에 잘 알려져 있는데 2.4미터에 달하는 신장에 머리가 크고 어깨는 좁은 편이며 하체는 빈약하지만 우람한 손으로 무기를 쥐고 있는 모습이 자못 씩씩하다. 매부리코에 광대뼈가 튀어나온 커다란 얼굴은 이목구비가 큼직큼직하고 곱슬곱슬한 둥근 턱수염이 났는데, 당대唐代의 도

전경

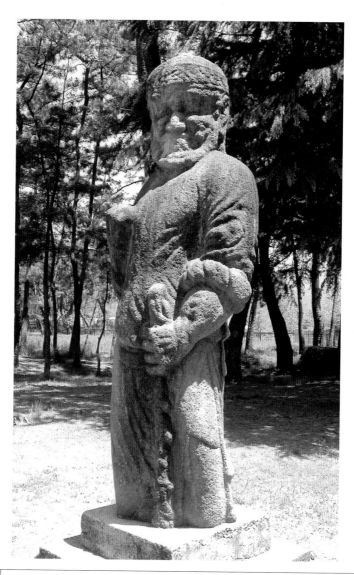

| 통일신라(798년 이후), 높이 240, 경북 경주 외동읍 괘릉리

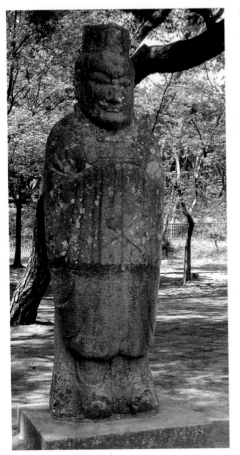

용陶俑에서 흔히 보이는 중앙아시아 계통 외국인의 용모를 지니고 있어, 통일신라시대 문화의 국제적인 성격을 알려 준다. 이 괘릉에 대해서는 『삼국유사』에 "원성왕의 능은 동곡사(숭복사)에 있는데 최치원이 지은 비가 있다"고 하는 기록이 실려 있고, 이곳에서 가까운 곳에 숭복사지의 비가 전하는 점으로 미루어 볼 때 원성왕(재위 785~798)의 능으로 추정되고 있다.

문인상

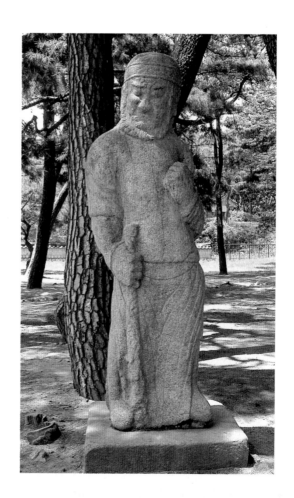

무인상

홍성 용봉산 마애불입상 洪城龍鳳山磨崖佛立像

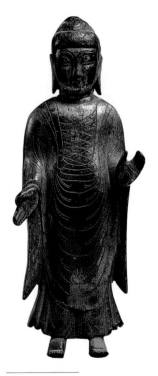

홍성 용봉산에는 마애불상이 두 구 있는데, 산 정상 부근에 거대한 마애불이 한 구가 조성되어 있고 절 아래쪽에도 또 한 구의 마애불이 있다. 이 마애불은 어두운 숲속 절벽 아래에 새겨져 있는데, 민머리에 얼굴이 길며 가늘고 길게 묘사된 눈과 긴 코, 작은 입 등의 표현에서 토속적인 분위기를 느낄 수 있다. 신체 역시 편평한 편으로 통견식으로 입은 대의 위에는 U자 모양의 넓은 주름이 새겨져 있다. 왼손은 가슴 높이로 들어올렸고 오른손은 내려 몸에 붙였다.

이 상은 비례 면에서나 각 부의 표현에서 지방적인 요소가 강하지만 마애불의 오른쪽에 3행 31자의 명문이 남아 있어 정원貞元 15년(소성왕 1년, 799)에 원조법사元鳥法師가 조성한 것임을 알 수 있다. 대체로 소발의 머리와 얼굴 모습이 국립경주박물관 소장 금동불입상[참고]과 매우 유사한 불상으로, 지방의 조각가가 제작한 것이라고 추측된다.

참고. 금동불입상, 통일신라, 국립 경주박물관

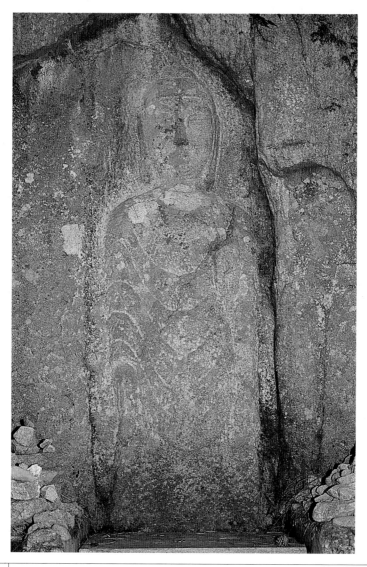

| 통일신라(799년), 높이 230, 충남 홍성 홍북면 신경리

경주 남산 삼릉계 선각마애삼존불상
慶州南山三陵溪線刻磨崖三尊佛像

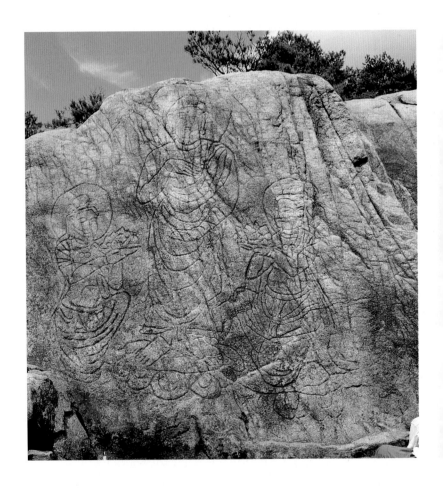

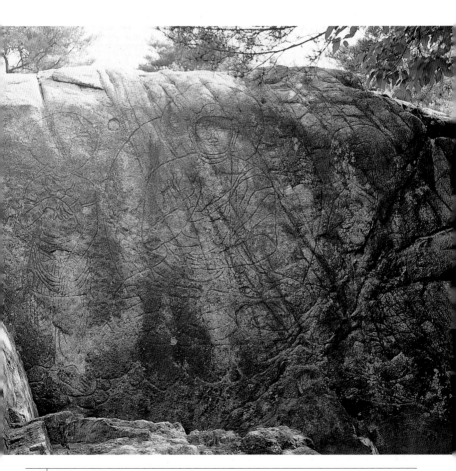

54 통일신라(8~9세기), 높이 240(우측 본존)·260(보살)·320(좌측 본존)·213(좌측 공양보살)·180(우측 공양보살), 경북 경주 배동 삼릉계

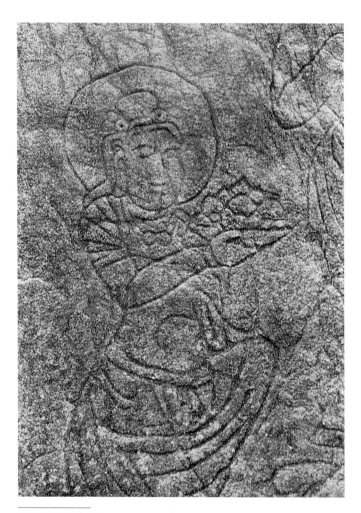

우협시 공양보살좌상

경주 배동 삼존불상이 있는 곳에서 삼릉계를 따라 산 정상을 향해 올라가다 보면 해발 190미터 지점에 있는 커다란 장방형의 암벽에 마애불이 선각되어 있다. 앞으로 나온 왼쪽의 암벽에는 불입상과 좌우의 공양보살좌상이 새겨져 있고, 안으로 들어가있는 오른쪽 암벽에는 불좌상과 좌우 보살입상이 선각되어 있다. 마애불입상은 장대한 신체에 대의를 우견편단식으로 입었고 오른손은 가슴 높이로 들어올리고 왼손은 배 아래로 내렸다. 불입상의 좌우에는 공양보살좌상이 한쪽무릎을 괴고 앉아서 두 손으로 공양물이 담긴 화반을 치켜 올려들고 있다. 오른쪽 바위의 불좌상 역시 신체가 장대하며 오른손을 올려 손바닥을 밖으로 향하고(외장外掌) 있으며 왼손은 무릎 위에 올려놓았다. 좌우에는 보살입상이 협시하고 있다. 이 두 그룹의 삼존상은 선각되어 있어 마치 회화를 바위면에 옮겨놓은 듯한데 중대 신라의 이상화된 사실주의적 양식을 부분적으로 보이면서 하대 신라 조각 양식으로 이행해 가는 단계에 있는 조각이라고 생각된다.

도면. 문명대, 『한국불교조각사』(열화당, 1980), 214쪽

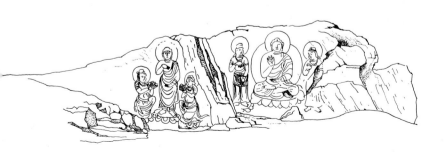

방어산 마애약사삼존불상 方禦山磨崖藥師三尊佛像

 통일신라 9세기 불교조각의 첫 장을 여는 불상은 방어산 정상 부근의 암벽에 새겨진 약사삼존불상이다. 삼존불의 왼쪽 아래에는 미도내미彌刀乃未라는 사람이 애장왕哀莊王 2년(801)에 왕과 부모, 여러 중생들을 위해 큰 바위부처님을 조성하였다는 명문이 새겨져 있다. 여기서 미도내미는 시주자인지 장인인지 알 수 없지만 분황사의 약사상을 조성한 강고내미強古乃未처럼 장인일 가능성도 있다.

 본존 약사여래는 통견식으로 대의를 입었고 그 위에는 U자 모양의 옷주름이 새겨져 있으며 허리 아랫부분은 마멸되어 잘 보이지 않는다. 왼손에 약합을 들고 오른손은 들어서 시무외인을 짓고 있는데 다소 침울한 얼굴과 커다란 손, 둥근 약합의 표현이 인상적이다. 좌우에 협시하는 일광보살日光菩薩과 월광보살月光菩薩은 여성적인 모습으로 본존쪽을 향해 서있는데, 본존상 왼쪽의 월광보살은 합장하고 반대쪽의 일광보살은 양손을 위로 들고 있다.

 이 삼존상은 8세기 말에서 9세기 초에 이르는 시기에 기근과 가뭄, 질병 등의 재난으로 고통받던 민중들이 약사신앙에 의지했음을 알려주는 귀한 자료이며, 미술사적으로는 당시의 약사삼존상의 도상을 알 수 있는 희귀한 예이다. 한편, 선각기법으로 조각되어 거의 회화 같은 느낌을 주는 점에서 이 상의 조각가가 약사여래도를 보고 그대로 조각으로 옮겼을 가능성이 있다.

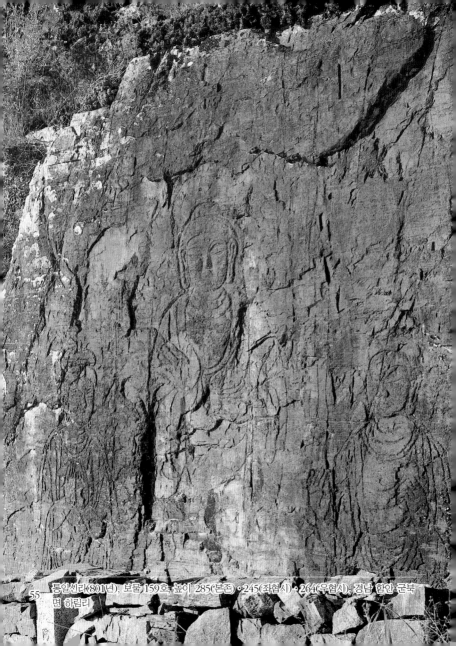

55 통일신라(801년), 보물 159호, 높이 285(본존)·245(좌협시)·264(우협시), 경남 함안 군북
 면 하림리

인양사 탑금당치성비상 仁陽寺塔金堂治成碑像

창녕 읍내에 전해 오는 석비상으로 비석의 앞면에는 인양사라는 절과 그 금당의 창건 내역이 명문으로 새겨져 있고, 비석의 뒷면에는 승려의 형상이 부조로 조각되어 있다. 이 승상은 삭발을 한 젊은 승려의 얼굴 모습을 고부조한 것인데, 비석이라는 공간의 제약 때문에 어깨가 좁고 신체는 하체로 내려갈수록 빈약해지며 두꺼운 가사에 싸여 굴곡이 잘 드러나지 않는데다 양팔과 손도 어색하게 조각되었다. 그러나 조성 시기를 알 수 있는 승려의 초상조각이라는 점에서 중요한 의미를 지닌다.

비문에는 803년 금당의 주존불主尊佛을 조성한 내역과 사원 건립에 든 경비 일체가 자세하게 기록되어 있다. 예를 들면 금당은 언제 몇 석石을 들여 지었고 탑과 종을 만드는 데는 몇 석이 쓰였으며, 이 곡식을 어디서 입수했는가에 대한 내용이 쓰여져 있다. 따라서 비석의 뒷면에 새겨져 있는 승려상은 이 절의 창건주 스님이었을 것으로 생각된다. 오늘날 우리 나라에 전해 오는 승려의 초상조각은 드물지만, 해인사海印寺에서 전해 오는 희랑대사希朗大師상^{참고}과 같은 승려 초상이 다수 조성되었을 것으로 짐작된다.

참고. 해인사 목조 희랑대사상, 고려 초기, 보물 999호, 경남 합천 해인사

통일신라(810년), 높이 158, 경남 창녕 창녕읍 교리

진천 태화 4년명 마애불입상 鎭川太和四年銘磨崖佛立像

통일신라 시대의 마애불입상으로 이 마애불은 용정리 부창 마을 서쪽 부창고갯마루(부처당 고개)에 이르는 길의 왼쪽 암벽에 동서향으로 조각되어 있다. 불상은 커다랗게 음각된 주형거신광의 광배 안에 고부조로 조각되어 있는데, 두부에 손상을 입어 얼굴과 목 부분이 없어졌으나 어깨에서 발까지는 신체 비례가 좋고 옷주름도 유려하다. 현재 불상의 가슴 부분에 얼굴 모습의 조각이 되어 있어 불상의 원래 존안尊顔으로 혼동하기 쉬우나 이것은 후대에 추각된 것이고 얼굴 부분은 완전히 없어진 상태이다. 왼손은 가슴 부근까지 들었고 오른손은 내려서 몸의 옆면에 붙이고 있다. 어깨를 감싸는 통견식 대의는 가슴에서 양쪽 무릎에 이르기까지 큰 호를 그리면서 내려오고 그 아래 치마주름이 수직으로 음각되어 있다. 대좌는 방형의 연화좌로 단판으로 보이는 앙련仰蓮과 복련覆蓮이 상·하대에 새겨져 있다.

마애불의 왼쪽에 "태화 4년 경술 3월 일성太和四年庚戌三月 日成"이라는 명문이 새겨져 있어서 이 마애불의 조성 시기가 신라 흥덕왕 5년(830)임을 알 수 있다. 또한 오른쪽에는 "미륵불彌勒佛"이라고 새겨져 있어 불상의 존명을 확실하게 알 수 있는 중요한 마애불이다.

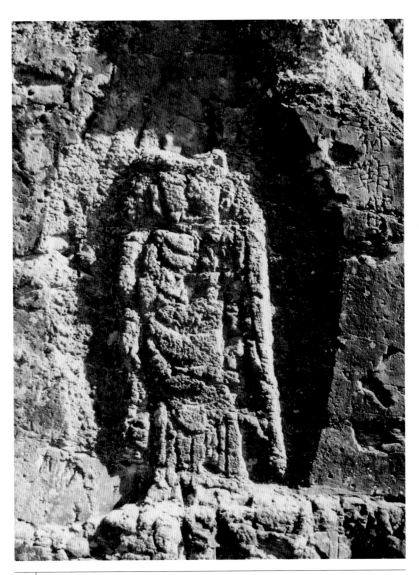

통일신라(830년), 높이 170, 충북 진천 초평면 용정리

경주 남산 용장계 석조약사불좌상
慶州南山茸長溪石造藥師佛坐像

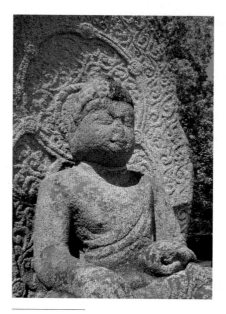

얼굴 세부

경주 남산 용장계의 법당골 절터에서는 현재 국립경주박물관 정원으로 옮겨져 있는 약사불좌상이 출토되었다. 이 불상은 대좌와 광배를 모두 갖추고 있는데 원래는 머리와 몸이 따로 전해오던 것을 1970년대에 맞추어놓았다고 한다.

불상은 얼굴이 통통하고 동안童顏이며 머리에 비해 몸이 약간 작은 듯하지만 자세가 단단하고 반듯하다. 대의는 한쪽 어깨를 드러내는 우견편단식으로 입고 있고 오른손은 아래로 내려 항마촉지인을 결하고 있으며 왼손으로는 약합을 쥐고 있어 약사불임을 알 수 있다. 불신에 비해 큰 편인 광배는 주형거신광으로 두 줄의 선으로 머리광배와 몸광배를 나누고 당초무늬(당초문唐草紋)를 정교하게 새겼다. 이처럼 항마촉지인의 수인을 하고 있는 약사여래의 불상 형식은 통일신라 8세기 후반에 이르러 나타나기 시작하는데, 일찍이 중국에서는 볼 수 없었던 독특한 도상으로 약사신앙의 유행과 더불어 신라 하대에 집중적으로 조성되었다. 이 석불의 조성 시기는 8세기 말에서 9세기 초로 추정되고 있다.

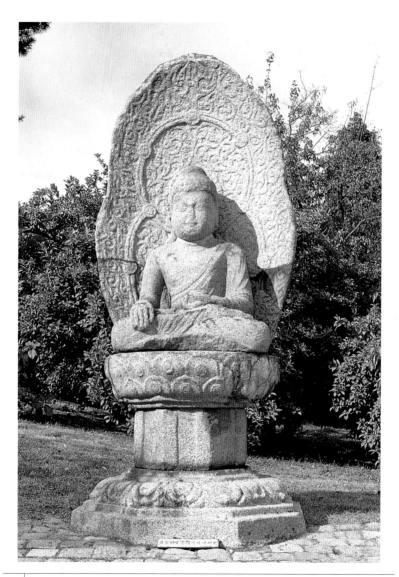

통일신라(9세기), 높이 110, 국립경주박물관

경주 남산 윤을곡 마애삼존불좌상
慶州南山潤乙谷磨崖三尊佛坐像

　　윤을곡 마애불은 포석정이 있는 포석계에서 남산 성벽쪽
으로 올라가는 길에 있다. 나란히 놓인 'ㅡ'자 모양 암벽과
'ㅣ'자 모양 암벽에 각각 남향한 불상이 두 구, 서향한 불상이
한 구씩 새겨져 있어 "ㄱ"자 모양의 공간을 이룬다. 남향한 두
불상 가운데 오른쪽 상은 삼존불의 본존으로 통견식의 가사를
입었고 오른손을 들어 인계印契를 짓고 왼손은 무릎 위에 올
렸는데 석가불로 보인다. 왼쪽 불상은 우견편단식으로 대의를
입고 오른손은 항마촉지인을 결했는데 왼손에 든 지물이 연꽃
봉오리 같아서 미륵불로 추정된다. 또한 서향한 불상, 즉 삼존
불의 가장 오른쪽 상은 왼손으로 둥근 약합을 들고 오른손은
항마촉지인을 짓고 있는 것으로 보아 과거불인 약사불로 추정
된다. 즉, 이 삼존불은 약사, 석가, 미륵불로 이루어진 과거, 현
재, 미래의 삼세불三世佛이라고 생각된다.

　　전체적으로 이 마애삼존불좌상은 목이 움츠러든데다 불
신의 표현이 딱딱하고 평면적이며 비례에 맞지 않게 좌폭이
넓고 광배도 단순하게 표현되어 있는 등 경주 지역의 불상임
에도 불구하고 조각 수준은 상당히 떨어진다. 세 구의 불상 가
운데 중앙 본존상의 왼쪽 어깨 부근에 "태화 을묘 9년太和乙
卯九年"라는 명문이 있어 이 삼불상의 조성 연대가 신라 하대
835년 무렵임을 알려준다.

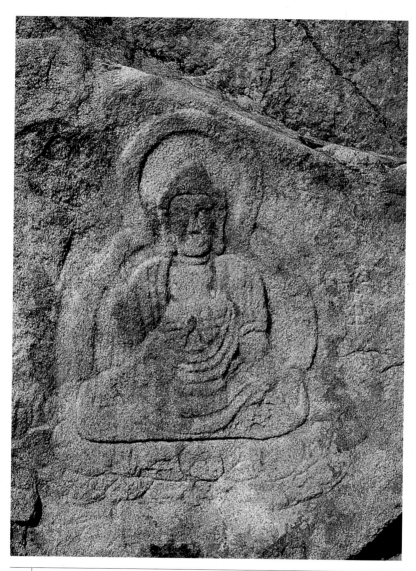

| 통일신라(835년), 본존불 높이 76.4, 경북 경주 배동 남산 윤을곡

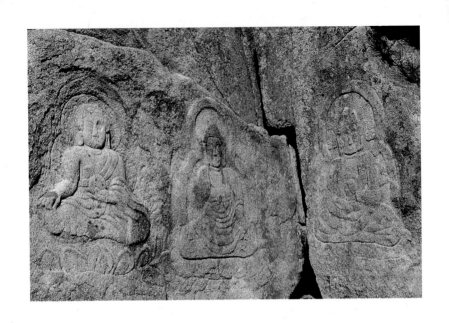

▲▲ 전경
▲ 도면, 『경주 남산의 불교유적 II —서남산 사지 조사보고서—』(국립문화재연구소, 1997),
233쪽

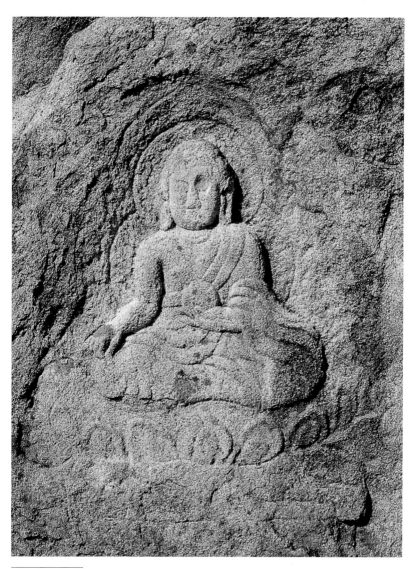

서향한 불좌상(약사불)

국립중앙박물관 석조비로자나불좌상
國立中央博物館石造毘盧舍那佛坐像

　　이 불상은 뒤의 청룡사 석불좌상과 같은 양식의 상으로 동그랗고 예쁜 여성적인 불안을 가지고 있으며 나발의 머리에 육계가 그다지 높지 않고 체구도 아담하다. 두 손은 올려서 왼손의 검지를 오른손으로 쥐고 있는 지권인을 짓고 있는데 이것은 9세기에 크게 유행하였던 비로자나불의 수인이다. 대좌는 팔각연화대좌로 중대석에 불보살상을 새기고 지대석에는 사자와 화문花紋을 새긴 안상이 조각되어 있다. 광배는 주형거신광으로 머리광배와 몸광배를 구분하여 안쪽에는 보상화무늬와 당초무늬를 새기고 바깥에는 구름무늬와 불꽃무늬를 화려하게 새겼는데 섬세한 조각 기법이 보인다.

　　이 상의 출토지는 알 수 없으나 조각 기법이 우수하고 신라 하대 9세기에 유행했던 불좌상의 형식을 잘 보여주고 있어, 경주나 그 부근 지역에서 조성·봉안되었던 상일 것으로 짐작된다.

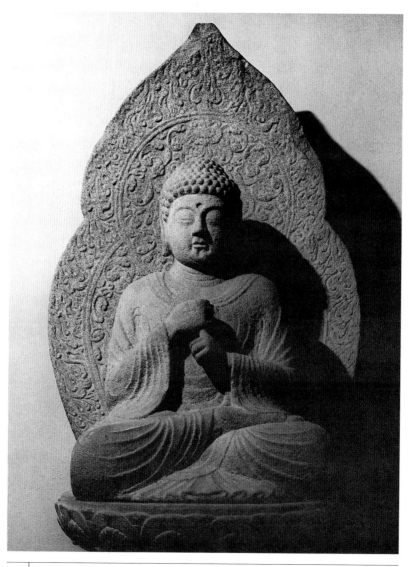

| 통일신라(9세기), 높이 280(전체)·116(불상), 국립중앙박물관

청룡사 석불좌상 靑龍寺石佛坐像

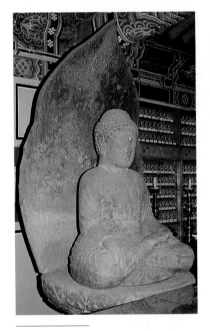

옆면

불에 그을린 흔적이 광배에 검게 남아 있기는 하지만 불신과 광배, 대좌를 모두 갖추고 있는 완전한 상이다. 불상의 육계는 낮은 편이고 머리는 나발이며 얼굴은 동그랗고 예쁜 여성적 모습을 하고 있다. 체구는 아담하고 대의는 양 어깨를 가리는 통견식으로 입었는데, 대의 옷주름은 평행밀집문이 와해되는 듯한 촘촘한 층단 주름을 이루고 있다. 광배는 화불과 불꽃무늬·연꽃무늬·보상화문 등으로 화려하게 장식되어 있고, 팔각연화대좌의 중대석 역시 보살과 천인상天人像이 새겨져 있어 무척 화려하다.

이러한 유형의 석불좌상은 8세기 말에서 9세기에 걸쳐 도읍지인 경주를 중심으로 한 경북 지역에서 다수 조성되었던 것으로 보인다. 예를 들어 동화사 석조비로자나불좌상과 부석사 자인당 석조비로자나불좌상 등도 비슷한 시기에 조성된 불상으로 청룡사 석불좌상과 유사한 양식을 보여준다.

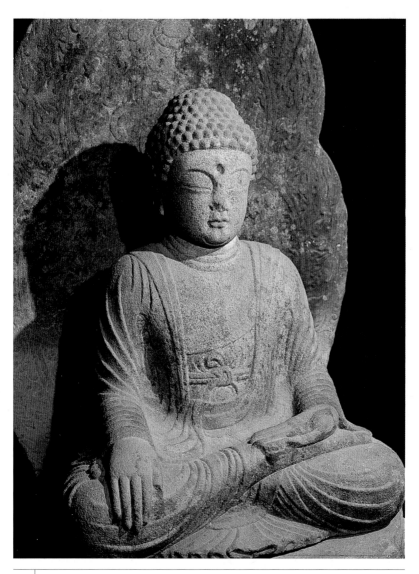

통일신라(9세기), 보물 424호, 불상 높이 93.5, 경북 예천 용문면 선리 청룡사

홍천 물걸리 석불좌상, 석조비로자나불좌상, 광배와 대좌 洪川物傑里石佛坐像, 石造毘盧舍那佛坐像, 光背·臺座

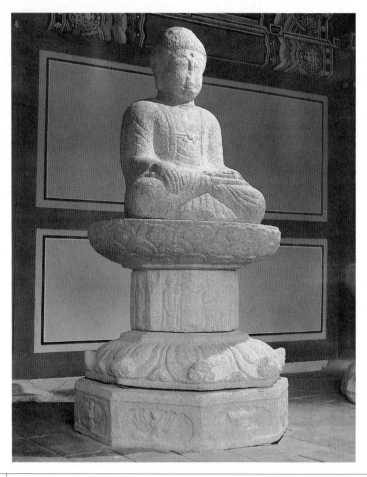

석불좌상 : 통일신라(9세기), 보물 541호, 높이 215(전체)·111(불상), 강원도 홍천 내촌면 물걸리

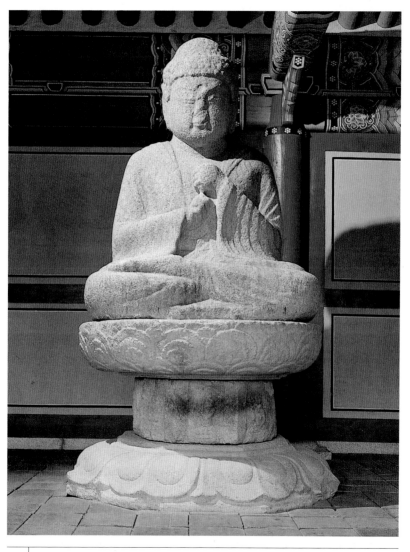

비로자나불좌상 : 통일신라(8~9세기), 보물 542호, 높이 262(전체)·높이 172(불상), 강원
도 홍천 내촌면 물걸리

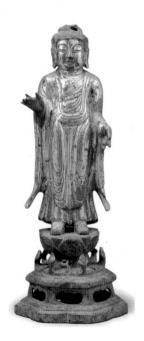

홍천 물걸리의 폐사지廢寺址에는 석불좌상 두 구 (보물 541, 542)와 광배, 대좌(보물 544) 등이 전해 오고 있고 1980년 에는 절터에서 금동불입상^{참고} 두 구가 출토되기도 하여 상당 규모의 사찰이 경영되었던 곳이라는 사실을 알 수 있다.

석조비로자나불좌상은 석불좌상보다 크고 양감이 좋은 불상이다. 두 상의 얼굴 모습은 서로 비슷한 듯하지만 비로자나불상의 얼굴이 살이 많고 전체적으로 육중한 느낌을 준다. 상호는 원만하고 자비스러우며 두 손은 지권인을 짓고 있는데 일반적으로 왼손 검지를 오른손으로 감싸쥐는 것이 통례이나 이 상에서는 좌우가 바뀌어 있다. 또한 결가부좌도 오른쪽 다리를 위로 하는 일반적인 길상좌吉祥坐가 아니라 왼쪽 다리를 위에 놓은 항마좌降魔坐이다. 팔각연화대좌는 높이가 앞의 상에 비해 낮은 편으로 중대석의 각 면에는 공양상·주악천인상·향로 등이 새겨져 있다. 이 상은 동화사 비로암 석조비로자나불좌상이나 청룡사 석불좌상의 형식을 그대로 따르고 있으며, 조성 시기는 이 상들보다 약간 이를 것으로 생각된다.

석불좌상은 동그란 동안의 얼굴에 어깨가 좁고 신체는 전체적으로 왜소하며 평편적이다. 통견식으로 입은 대의의 주름은 선각되었고 무릎도 양감이 느껴지지 않아 딱딱한 느낌을 준다. 대좌는 팔각연화대좌로 중대

석의 각 면에는 보살천부입상이 새겨져 있고 지대석에 새겨진 안상에는 가릉빈가迦陵頻伽·향로 등이 조각되어 있다. 경북대학교 석조비로자나불좌상 같은 경북 지역의 불상조각에서 영향받은 지방의 불상임을 알 수 있다.

석조 광배와 팔각연화 대좌 2조는 화려하고 장식적인 문양과 양식화된 연잎의 표현, 대좌 중대석의 천인상 부조 등에서 볼 때 신라 하대 9세기 말엽에 조성된 것으로 보인다.

2003년 절터 발굴조사에서 사찰의 규모가 드러나고 철불편片이 출토되기도 하였는데, 이러한 대규모의 사찰이 강원도 지역에서 조성될 수 있었던 배경으로는 5소경五小京의 하나로 지방정치와 경제, 교통의 중심이었던 북원경(원주)을 중심으로 활동했던 신라의 귀족세력과 이 지역 호족들의 후원을 생각할 수 있을 것이다.

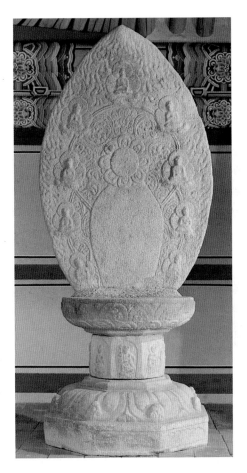

경북대학교 박물관 석조비로자나불좌상
慶北大學校博物館石造毘盧舍那佛坐像

경북대학교 박물관 앞뜰의 야외 전시장에 있는 사암제 비로자나불좌상으로 출토지는 알려지지 않았다. 일제시대에 대구 오쿠라컬렉션에 들어갔다가 대구시립박물관으로 옮겨졌으나 한국동란 때 박물관이 소실되면서 경북대학교로 이전되었다고 한다. 광배를 잃었으나 보존 상태는 양호한데 불상과 대좌가 같은 짝이 아니라고 알려져 있다.

불상은 얼굴이 둥글고 원만하며 이목구비가 큼직한 이국적인 외모에 나발도 큼직큼직하여 다른 통일신라 조각과는 색다른 면모를 보여준다. 손은 왼손 부분이 깨졌으나 비로자나불의 지권인을 짓고 있으며 불신은 양감이 풍부하다. 가사는 우견편단 식으로 입었는데 옷이 몸에 착 달라붙어 있고 옷주름이 양각되어 있어 인도 굽타조각을 보는 듯하다.

대좌 세부

대좌는 중대석에 천인상과 신장들이 가득 새겨진 모습으로 하대석의 연잎에는 화려한 문양이 새겨져 있는 점이 독특하다. 이러한 대좌형태는 동화사 석조비로자나불좌상보다 늦은 신라하대 9세기 후반 무렵의 것으로 추정되므로 불상의 제작 시기보다 대좌의 제작 시기가 늦을 것으로 생각된다.

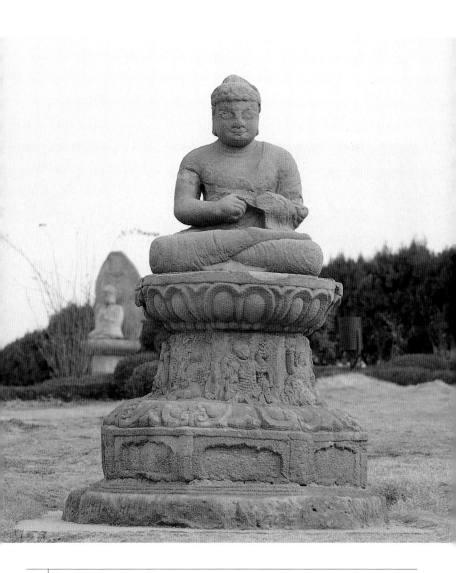

통일신라(9세기), 높이 196(전체) · 92(불상), 경북대학교 박물관

동화사 비로암 석조비로자나불좌상
桐華寺毘盧庵石造毘盧舍那佛坐像

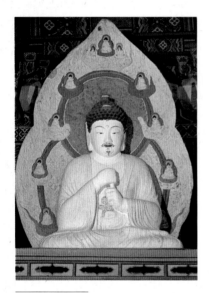

앞면

현재 동화사의 부속 암자인 비로암 금당에 모셔져 있는 석조비로자나불좌상이다. 지금은 호분이 하얗게 입혀져 있어 조성 당시의 모습을 알아보기 어렵지만 원래는 더욱 아담하고 예쁜 불상이었을 것이다.

머리의 나발은 큼직하고 육계도 우뚝하지만 육계와 머리와의 경계가 불분명하며 머리 정상과 중간에 있는 계주는 후대에 만든 것이다. 동그란 얼굴에 새겨진 이목구비는 여성적이며 특히, 작은 입은 9세기 불상조각의 특징이라고 하겠다. 목은 굵은 편으로 어깨가 다소 좁고, 통견식으로 입은 대의 안에 내의를 묶은 매듭이 리본처럼 새겨져 있으며 옷주름은 부드럽게 늘어져 있다. 또한 왼손 검지를 오른손으로 감싸쥔 지권인을 결하고 있어 비로자나불상임을 알 수 있다.

대좌는 삼단의 팔각연화대좌로 중대의 구름문양 사이에 사자 형상의 동물 일곱 마리가 얼굴을 내밀고 있다. 배 모양의 광배는 꼭대기 부근에 구름 위에 앉은 삼존불이, 그 좌우 아래로 구름 위에 앉은 부처의 모습이 모두 여덟 구 새겨져 있으며, 그 외의 공간에는 불꽃무늬, 연꽃무늬, 당초무늬가 가득 채워져 있어 화려하다. 같은 암자 내 삼층석탑에서 발견된 납석제 사리합의 표면에 해서체로 음각된 「민애대왕석탑기閔哀大

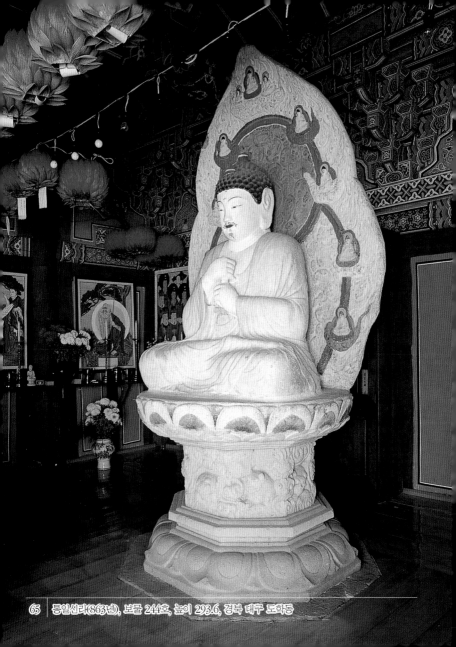

65 | 통일신라(863년), 보물 244호, 높이 293.6, 경북 대구 도학동

참고. 금동사방불장식 사리함의 금동판

王石塔記」에 의하면, 민애대왕을 추숭追崇하기 위해 863년에 석탑을 세우고 원당願堂을 만들었다고 하므로 불상도 당시에 조성된 것으로 추정된다. 또한 이 탑에서는 사리함의 일부였던 것으로 생각되는 삼존불이 새겨진 네 개의 금동판^{한고}이 발견되기도 하였다.

대좌 중대석 세부

고운사 석불좌상 孤雲寺石佛坐像

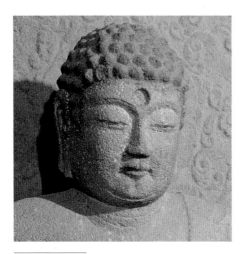

석불좌상의 얼굴

불상, 광배, 대좌를 모두 갖추고 보존 상태도 양호한 통일신라 9세기의 불상이다. 두부는 나발이 큼직하고 육계가 낮아 육계와 머리와의 경계가 불분명하다. 이마에는 커다란 백호공白毫孔이 있고 이목구비의 표현이 단아하며 표정은 차분하고 부드럽다. 불상의 몸은 반듯하게 각이 진 어깨의 오른쪽을 드러내며 우견편단식으로 대의를 입었고, 대의의 옷주름은 평행하게 새겨져 있다. 광배는 주형거신광으로 머리광배와 몸광배의 경계를 두 줄의 선으로 구획하고 안쪽에는 당초무늬를 바깥쪽에는 불꽃무늬를 섬세하게 새겼다. 오른손은 손상되었으나 항마촉지인을 짓고 있어 통일신라 말부터 고려 초에 걸쳐 유행했던 우견편단식 착의형식을 지닌 항마촉지인상 가운데 하나라고 생각된다.

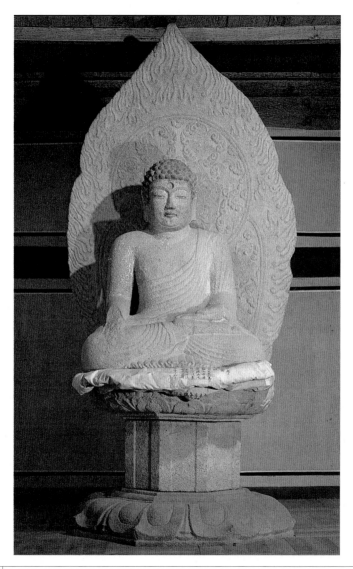

통일신라(9세기), 보물 246호, 높이 206(전체)·79(불상), 경북 의성 단촌면 구계리 고운사

축서사 석조비로자나불좌상 鷲棲寺石造毘盧舍那佛坐像

이 불상은 9세기에 유행했던 비로자나불상의 하나로 조성 연대를 추정해 볼 수 있는 자료가 남아 있다. 즉, 축서사 석탑에서 발견되었다고 하는 석제 사리합에 헌덕왕憲德王(재위 821~825) 때의 시중이던 김양종金亮宗의 막내딸 명서明瑞의 발원으로 867년에 탑을 세웠다는 내용이 적혀 있는데 불상도 그 당시에 조성된 것이라고 생각된다.

불상에는 호분이 발라져 있는데 육계가 낮고 머리와의 구분이 뚜렷하지 않다. 동그란 얼굴은 이목구비가 단정하고 평평한 불신 위에는 우견편단식의 대의를 입었으며 가슴 좌우의 대의 옷깃에는 꽃무늬가 새겨져 있다. 대의 옷주름은 평행계단식으로 새겨졌는데 이러한 표현은 도피안사 철조비로자나불좌상(865)이나 골굴암 마애불입상 등과 같은 9세기 후반 불상에서 나타나는 특징이다.

대좌 중대석 부조

대좌는 팔각연화대좌로 팔각 중대석의 각 면에는 안상이 새겨졌고 그 안에 불상과 보살좌상이 조각되었으며 상대와 하대는 연잎이 겹쳐지게 표현된 연화대좌로 이루어져 있다. 이처럼 화려하고 장식적인 대좌는 9세기에 유행하였던 불상조각의 특징 가운데 하나이다.

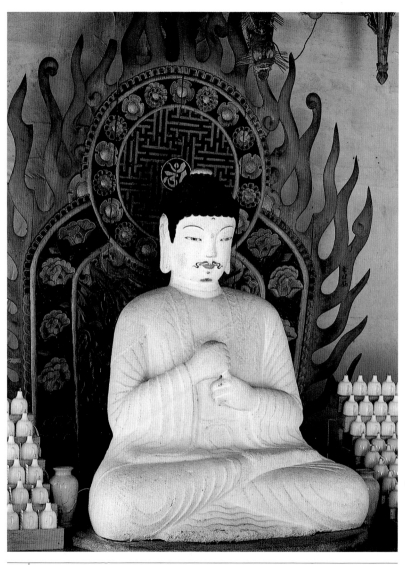

통일신라(867년), 상 높이 231, 경북 봉화 물야면 개단리 축서사

영주 북지리 석조비로자나불좌상
榮州北枝里石造毘盧舍那佛坐像

부석사 자인당에는 영주시 부석면 북지리의 폐사지에서 가져온 석불상 두 구가 봉안되어 있는데, 두 구 모두 앞에서 살펴본 청룡사 석불좌상이나 국립중앙박물관 석조비로자나불좌상과 같은 양식으로 분류할 수 있는 경북 지역의 불상으로, 동그랗고 여성적인 얼굴이나 아담한 불신, 통견식으로 입은 대의와 그 안의 내의 표현, 팔각연화대좌의 형태 등 거의 모든 점에서 청룡사 석불좌상과 일치한다.

좌우의 두 불상은 지권인을 짓고 있는 비로자나불좌상으로 광배, 불상, 대좌를 모두 갖추고 있다. 동쪽의 상은 육계와 머리 사이의 경계가 없으며 얼굴이 갸름하다. 통견식으로 입은 대의에는 주름이 촘촘하게 새겨져 있으며 주형거신광배의 윗부분에는 구름 위에 앉아있는 삼존불좌상을 새겨놓았고 좌우에는 독존의 불좌상을 세 구씩 모두 여섯 구 부조해 놓았다. 대좌는 팔각연화대좌인데 중대에 손상을 입어 어떤 조각으로 장식되었는지 알 수 없지만, 서쪽 상과 거의 유사할 것으로 짐작된다. 서쪽의 불좌상은 동쪽 상과 거의 같은 모습이다. 다만 광배의 위와 좌우에 삼존불좌상이 부조되어 있는 점이 약간 다를 뿐이다. 이들 비로자나불상은 매너리즘이 다소 엿보이는 양식화된 표현들이 곳곳에서 발견되는 것으로 보아 신라 하대 9세기 말에 조성되었을 것으로 생각된다.

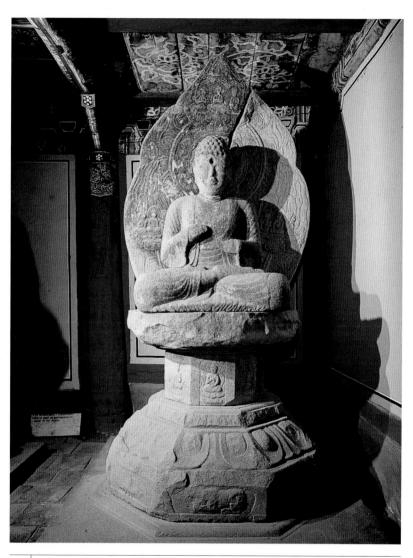

통일신라(9세기), 보물 220호, 상 높이 99.5(동불)·92(서불), 경북 영주 부석면 부석사 자인당

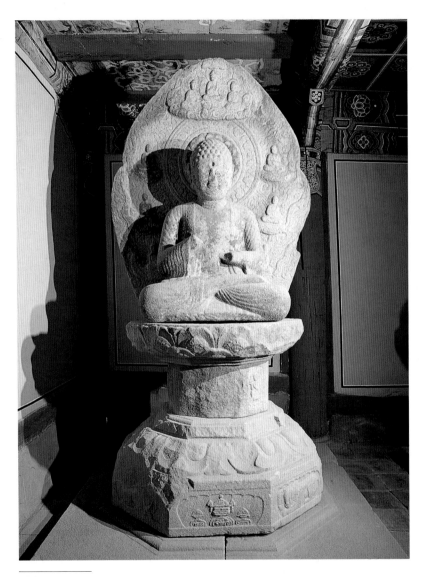

서불

대좌의 천인상

경주 남산 포석계 창림사지 석조비로자나불좌상
慶州南山鮑石溪昌林寺址石造毘盧舍那佛坐像

포석정 전방에서 왼쪽으로 솟아있는 남산 서쪽 기슭의 창림사 절터에서는 사찰 이름이 새겨진 명문기와와 『법화경』을 돌에 새긴 석편이 대량 출토된 바 있다. 『삼국유사』와 『동국여지승람東國輿地勝覽』의 기록에 따르면 이곳은 원래 궁궐터였다고 한다. 1824년 이 창림사의 석탑이 도괴되어 사리공에서 「무구정광탑원기無垢淨光塔原記」가 새겨진 동판이 발견되었다. 이 동판에는 문성왕文聖王(재위 839~857)이 대중大中 9년(855)에 탑을 조성한다는 내용이 적혀있었다고 하는데 지금은 전하지 않는다. 현재 절터에는 1979년에 복원된 삼층석탑을 비롯하여 초석, 비좌, 탑 부재 등이 남아 있고, 두부를 잃은 비로자나불좌상 두 구는 국립경주박물관으로 옮겨졌다.

참고. 창림사지 석탑 팔부중상(아수라)

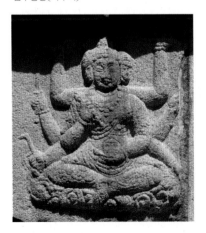

석불좌상 두 구는 크기가 거의 같은 아담한 체구의 비로자나불인데 머리를 비롯해서 대좌와 광배는 잃은 상태이다. 두 손으로 지권인을 짓고 있으며 결가부좌한 다리와 배 위에 새겨진 대의의 띠 모양 옷주름은 9세기 불상조각의 특징을 잘 보여준다. 한편 삼층석탑에 새겨진 팔부중상^{참고}과 국립경주박물관으로 옮겨온 석탑 면석面石의 팔부중상은 숭복사지 삼층석탑이나 선림원지 삼층석탑의 팔부중상과 유사한 9세기 후반 석탑 조각의 특징을 보이고 있다.

통일신라(9세기), 현재 높이 75, 국립경주박물관

풍기 비로사 석조아미타불상·비로자나불좌상
豊基毘盧寺石造阿彌陀佛像·毘盧舍那佛坐像

비로사에 전하는 통일신라 말기의 두 석불상은 두껍게 호분이 입혀져 있던 것을 다시 금칠하여 얼굴 모습은 알아보기 어렵지만 통일신라 말기 석불양식을 잘 보여주는 불상으로, 두 상 모두 동그랗고 통통한 얼굴에 단엄한 자태이다. 우견편단식으로 대의를 입은 아미타불상은 드러난 오른쪽 가슴이 건장하게 융기되어 있고, 두 손을 무릎 위에 놓아 엄지와 검지를 맞대고 다른 손가락은 서로 사이사이에 끼운 아미타정인阿彌陀定印을 짓고 있다. 비로자나불은 통견식으로 대의를 입었는데, 두 손을 가슴 위로 올려 왼손의 검지를 오른손으로 감싸는 지권인을 짓고 있다. 절 경내에 흩어져 있는 광배와 대좌 조각을 복원해 보면, 이 불상들은 화려한 불꽃무늬에 화불이 새겨진 광배, 구름 속에 사자를 새긴 중대석, 복잡한 꽃무늬가 새겨진 연꽃잎의 상대석, 3단 받침이 있는 팔각연화대좌 등 전형적인 9세기 후반의 불상양식이었을 것으로 짐작된다.

한편 이렇게 아미타불과 비로자나불을 함께 모시는 것은 9세기 신라 화엄불교의 특징이기도 하다. 즉 신라 말의 선종 승려들이 선종으로 전향하기 전에 대체로 화엄종 계통 사원에서 공부한 승려들이었기 때문에 8세기 화엄불교의 주존인 아미타불과 9세기 화엄불교의 주존인 비로자나불을 동시에 신앙하는 경향을 채택한 듯한데, 비로사의 불상들이 바로 그러한 예를 보여주는 것이 아닌가 생각된다.

비로사는 나말려초의 선승이었던 진공대사眞空大師(855~937)가 주석했던 절로서 그의 탑비가 전해 오고 있다. 비문에

통일신라(9세기), 보물 996호, 높이; 113(아미타불상)·117.5(비로자나불상), 경북 영주 풍기읍 삼가리 비로사

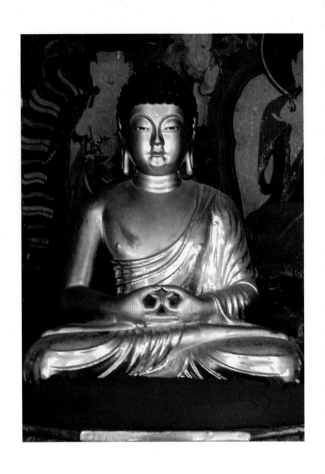

석조아미타불좌상

따르면 진공대사는 가야산에서 수학하다가 선종으로 전향한 화엄종 출신의 선종 승려였다. 그는 영천의 금강산 장군 황보 능장과 재암성 장군 선필의 도움으로 이곳 비로사의 주지로 있다가 뒤에 태조 왕건王建의 후원으로 이 절을 다시 중창하

석조비로자나불좌상

여 머물렀던 것으로 생각된다. 이 절의 두 석불상은 동화사 비로암 석조비로자나불좌상 같은 9세기 후반의 다른 불상들과 유사하여 진공대사에 의해 조성된 것인지는 명확히 알 수 없지만, 통일신라 말의 석불로서 중요한 의미를 지닌다.

경북대학교 박물관 석조비로자나불좌상
慶北大學校博物館石造毘盧舍那佛坐像

불신과 광배

부석사 자인당 비로자나불좌상에서 보이는 9세기 불상의 양식화 현상은 출토지를 알 수 없는 경북대학교 박물관 석조비로자나불좌상으로 이어진다.

이 불상 역시 육계가 낮아서 머리와 육계의 구분이 뚜렷하지 않고 동그랗고 여성적인 얼굴의 표정은 다소 침울하다. 체구는 전체적으로 섬약해져서 어깨가 움츠러들고 무릎의 높이도 낮아 입체감이 떨어진다. 두 어깨를 가리도록 통견식으로 입은 대의의 옷주름은 넓은 띠주름으로 9세기 후반에 유행했던 표현이다.

광배와 대좌는 불상과 별개의 것이라고 하므로 이 상과 직접 관계는 없지만 연화무늬, 보상화무늬, 불꽃무늬, 다섯 구의 화불 등으로 장식된 화려한 광배와 팔각연화대좌는 9세기 경북 지역 불상양식의 전형적인 일면을 보여준다. 특히 상대 앙련석 연잎의 생동감 없는 조각이나 중대석의 각 면에 팔부중이 새겨진 것은 앞에서 살펴본 경북 지역의 다른 9세기 불상 대좌와 다른데, 이것은 조성 시기가 늦은 데서 오는 양식화 현상으로 보아야 할 것이다. 이 불상처럼 전형화된 9세기 후반의 불상양식이 지방으로 퍼져갔다는 사실은 다음에 살펴볼 홍천 물걸리 석불좌상에서도 확인할 수 있다.

통일신라(9세기), 보물 335호, 높이 279, 경북대학교 박물관

경주 남산 철와곡 출토 석불두
慶州南山鐵瓦谷出土石佛頭

경주 남산 철와곡에서 발견되어 경주박물관으로 옮겨온 이 거대한 석불 머리의 크기에서 원래 불상의 크기와 통일신라 시대의 석불의 스케일을 느낄 수 있다. 이 불상처럼 커다란 상이 주존불로 봉안되었다면 금당의 규모 또한 상상을 초월할 정도로 웅장했을 것이라고 생각된다.

불상은 민머리에 크고 높은 육계가 표현되었으며, 살이 많은 얼굴에 눈썹은 활처럼 파이고 눈썹 사이에는 백호가 커다랗게 양각되어 있다. 커다란 두 눈의 눈꼬리가 길고 코는 깨졌지만 우뚝했을 것이며, 아랫입술이 두꺼운 두툼한 입술은 미소를 띠고 있다. 턱 부분이 유독 돌출되어 있고 그 중앙에 홈이 패어 있는 표현은 신라 하대 조각의 일면을 나타내는 것이라고 이해되며 거불 조각의 유행을 보여주는 예라고 생각된다.

통일신라(8~9세기), 경북 경주 남산 철와곡 출토, 높이 153, 국립경주박물관

경주 남산 삼릉계 석불좌상 慶州南山三陵溪石佛坐像

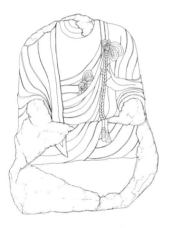

삼릉계는 아달라왕阿達羅王(재위 154~184) 과 경명왕景明王(재위 917~923), 신덕왕神德王 (재위 912~916)의 능이 있어서 붙여진 이름이다. 여름철에도 서늘하다고 하여 냉골冷谷이라고 부르기도 하는데 이곳에는 삼국시대 이래의 많은 불교 유적이 전하고 있다. 삼릉에서 약 300미터 정도되는 절터에는 머리가 없는 석불좌상이 있고, 여기서 왼쪽으로 50미터 떨어진 바위에는 바로 뒤에서 살펴볼 마애보살입상이 새겨져 있다. 이 상들이 있는 곳은 한 절터였다고 생각된다.

석불좌상은 양손을 잃었고 무릎도 일부 깨어져 현재 보존 상태는 좋지 않다. 그러나 착의 표현에서 눈에 띄는 점이 있다. 통견식으로 입은 대의에 띠모양의 넓은 옷주름을 얕게 새겨놓았고, 내의를 수평으로 묶은 띠에 달려 있는 끈은 리본형으로 매듭지었으며, 가사의 왼편 어깨에서 장식술이 내려오고 있다. 이러한 장식적인 표현은 중국에서는 일찍부터 보이지만 통일신라 조각에서는 흔하지 않아서 주목된다.

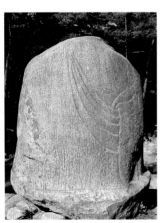

▲ 도면. 『경주 남산의 불교유적 Ⅱ —서남산 사지 조사 보고서—』(국립문화재연구소, 1997), 208쪽
◀ 뒷면

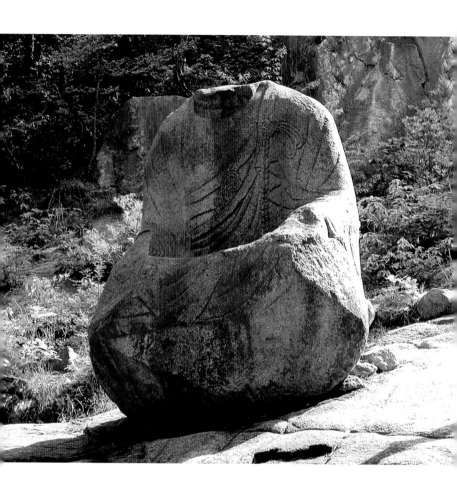

통일신라(8~9세기), 현재 높이 160, 경북 경주 배동 남산 삼릉계

경주 남산 삼릉계 석불좌상 慶州南山三陵溪石佛坐像

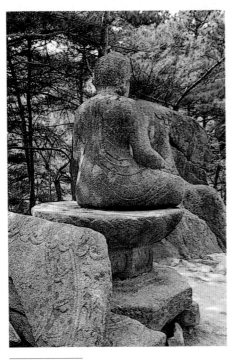

뒷면

앞의 약사불상이 출토한 삼릉계 절터에 있는 불좌상으로 불상은 육계가 높고 얼굴 앞부분에 손상을 입어 상호를 알아보기 어렵지만 갸름한 불안을 갖고 있었을 것이다. 체구는 당당하지만 양팔 부분이 둔중한데 대의는 왼쪽 어깨를 가리는 우견편단식으로 입고 손으로는 항마촉지인을 결하고 있다. 대좌는 팔각연화대좌로 하대석은 자연석을 다듬어 만들었고 중대석에는 각 면에 안상을 새겼으며 상대석의 연꽃 모양은 매우 화려하고 장식적이다 현재 여러 조각으로 깨진 광배에는 불꽃무늬와 화불, 수엽문樹葉紋 등이 조각되어 있다. 대체로9세기 무렵에 조성된 불상으로 추정된다.

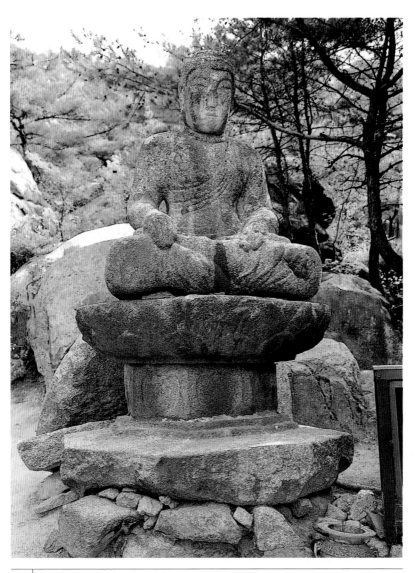

통일신라(8~9세기), 높이 142(불상)・96.7(대좌), 경북 경주 배동 남산 삼릉계

거창 양평동 석불입상 居昌陽平洞石佛立像

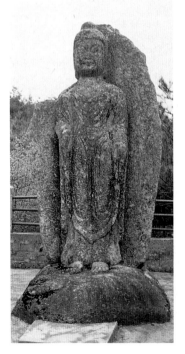

참고. 석불입상, 통일
신라, 거창 농산리

거창 양평리의 옛 절터에 남아 있는 거대한 석불입상으로 근래에 원반형圓盤形의 보개寶蓋를 머리 위에 올려놓았다. 나발이 큼직하고 육계가 너무 낮아서 머리와 육계의 경계가 불분명하다. 얼굴은 둥근형으로 이목구비가 선명하게 조각되어 있으며, 부은 듯한 두 눈을 반쯤 뜨고 입가에는 미소를 띠고 있다. 머리에 비해 폭이 좁은 어깨 때문에 신체는 다소 왜소해 보이지만 유려한 곡선미를 보여주고 있다. 대의는 통견의通肩衣를 착용하였는데, 양다리 위의 주름은 U자 모양의 타원을 이루고 있고, 그 아래로 대의 자락이 V자 모양으로 내려와 있으며 다시 그 밑으로 치마주름이 수직으로 가지런하다. 오른손은 몸에 밀착하여 아래로 내려 대의 자락을 쥐고 있고, 왼손은 배 위로 올려 검지를 곧게 펴고 있다.

이 불상과 아주 흡사한 석불입상이 같은 거창 지역의 농산리農山里^{참고}에 전하고 있어서 당시 이 지역에서 이러한 불입상 양식이 유행했음을 알 수 있다. 한편 양평리 불상이 서 있는 지점에 주춧돌이 남아 있고 주위에서 기와편과 석등의 부속 재료가 발견되는 것으로 보아 이 자리에 사찰이 있었음을 알 수 있다.

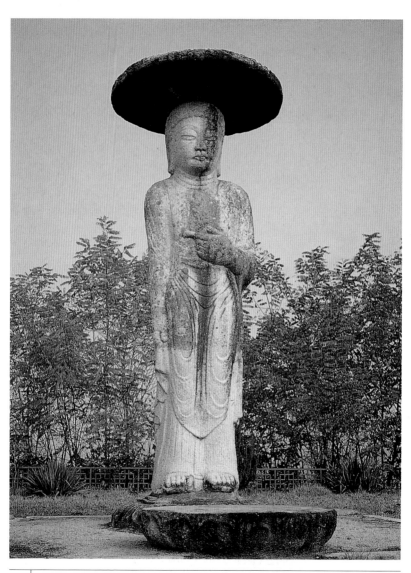

통일신라(8~9세기), 보물 377호, 높이 275, 경남 거창 거창읍 양평리

경주 남산 약수계 마애불입상 慶州南山藥水溪磨崖佛立像

경주 남산 삼릉계와 용장계 사이의 계곡 뒷편이 약수계이다. 이 골짜기는 일명 산호곡珊瑚谷으로 불렸으나 약효가 있는 샘이 있다고 하여 약수골로 개칭되었다고 한다. 이 약수계에서 제일 규모가 큰 불상이 바로 약수계 산 중턱에서 남쪽을 보고 서있는 바위에 새겨진 마애불입상이다. 이 마애불은 현재 머리가 없는데 원래 불두佛頭를 따로 만들어 얹었던 듯, 불두를 끼웠던 지름 65센티미터 정도의 타원형 홈이 남아 있다.

마애불은 통견식으로 대의를 입었는데 대의 주름은 평행한 띠주름이고 치마의 주름 역시 세로의 띠주름으로 이런 주름 표현은 도피안사의 철조비로자나불좌상이나 골굴암의 마애불입상 등과 같은 9세기 후반의 불상에서 찾아볼 수 있으며 통일신라 시대 9세기 말에 제작된 미륵불일 가능성이 있다.

전경

통일신라(8~9세기), 현재 높이 860, 경북 경주 남산 약수계

골굴암 마애불상 骨窟庵磨崖佛像

통일신라시대의 거대한 마애불로 골굴암 마애불이 있다. 이 마애불은 무릎 아래와 가슴 부분, 불꽃무늬 광배 등이 크게 손상되었으나 그럼에도 불구하고 보는 이를 감동시키는 위엄과 불격을 지닌다. 불상은 민머리에 육계가 우뚝하고 이마에는 커다란 백호공이 뚫려있다. 눈은 길게 감은 듯하고 코는 폭이 좁으며 인중은 짧은 편으로, 입술의 양끝이 위로 올라가 마치 미소를 띠고 있는 듯하다.

통견식 대의를 입은 것으로 생각되는 착의법을 보면, 옷주름은 넓은 띠주름으로 되어 있어 축서사 석조비로자나불좌상의 옷주름과 유사한 면모를 볼 수 있다. 오른손은 부서졌으나 원래 아래로 내렸을 것으로 추정되고, 왼손은 엄지와 검지를 맞대고 있다. 전체적으로 통일신라 말기의 조각양식이 잘 드러난다. 골굴암에는 수십미터의 암벽에 자연굴을 이용하여 만든 석굴이 열두 곳 있어 인도나 중국의 석굴사원을 연상케 하며, 곳곳에 목조가구의 흔적이 남아 있어 이 마애불 외에도 더 많은 마애불이 조성되어 있었던 것으로 추정된다. 조선 후기 겸재謙齋 정선鄭敾(1676~1759)이 그린「골굴석굴骨窟石窟」에는 목조가구가 나오는 것으로 보아 조선시대 후기까지 그 모습을 유지하고 있었던 것 같다.

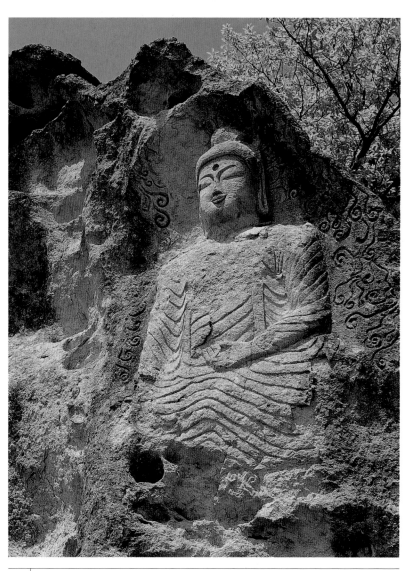

통일신라(9세기), 보물 581호, 상 높이 400, 경북 월성 양북면 안동리

합천 치인리 마애불입상 陜川緇仁里磨崖佛立像

해인사가 있는 가야산 정상 부근의 거대한 바위에 새겨진 마애불이다. 머리 뒤로 둥근 머리광배가 있고 바위 전체가 몸광배 같은 효과를 내고 있다. 민머리에 육계가 크며, 얼굴은 둥글고 살이 많은 편이다. 귀가 긴데 반쯤 뜬 눈과 우뚝한 콧날, 약간 앞으로 돌출한 인중, 도톰한 입술 등 이목구비의 표현이 뚜렷하며 보존 상태도 좋다. 특히 편평한 콧날과 앞으로 튀어나온 인중은 9세기 후반 조각의 특징을 보여준다.

목에는 삼도三道가 선명하고 어깨가 넓어 불상이 더욱 장대해 보인다. 가슴이 넓게 열린 통견식 가사 안쪽으로 내의가 표현되었고, 왼편 어깨 아래로 가사의 술장식이 세모꼴로 늘어져 있다. 가사 위에는 커다란 U자 모양 옷주름이 넓은 간격으로 음각되어 있는데, 하체로 가면 치마의 주름이 양쪽 다리에서 작은 U자 모양의 주름으로 나타난다. 수인을 보면, 왼손은 가슴 부근까지 올려 손등을 보이고 오른손은 들어올려 엄지와 중지를 맞대고 있다.

이 불상은 여러 면에서 통일신라 말기의 특징을 보이고 있는데, 가사의 세모꼴 장식이나 수인 등에서 중국 만당기晚唐期의 변상도에서 보이는 북상의 모습과 상당히 유사함을 알 수 있다. 890년경에 진성여왕眞聖女王이 각간 위홍魏弘을 위해 해인사에 원당암을 세우고 그녀 자신도 해인사에 은거했던 것과 연관지어 볼 수 있는 상이 아닐까도 생각된다.

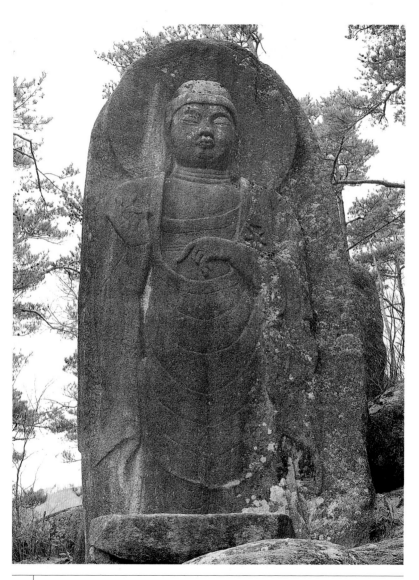

통일신라(9세기), 보물 222호, 상 높이 750, 경남 합천 가야면 치인리

경주 남산 삼릉계 마애불좌상 慶州南山三陵溪磨崖佛坐像

삼릉계의 정상 부근 상선암上禪庵 뒤편의 비탈길을 따라 150미터 남짓 위로 올라가면 남향한 마애불좌상이 있다. 현재 1940년에 새롭게 건립된 대웅전 및 요사채 등이 남아 있으나 이 근처에서 통일신라와 고려시대의 기와 조각이 발견되고 있고, 마애불상 이외에도 선각보살입상, 금송정琴松亭 터, 마애여래좌상, 바위굴 등 절터에 딸린 것으로 추정되는 다수의 유물과 유적이 전하는 것으로 보아 원래는 상당한 규모의 사찰이 있었음을 생각해 볼 수 있다.

삼릉계 마애대불로 불리는 이 불상은 그 이름처럼 거대한 규모를 드러내고 있는데, 바위를 따라 얕게 새긴 몸과는 대조적으로 머리 부분은 고부조로 조각하였다. 육계는 낮고 민머리이며 살이 많이 오른 얼굴은 눈 주위가 부은 듯하고 입이 작은데 전체적으로 침울한 표정이다. 목 아래부터는 선각으로 표현되었으며 두 어깨를 가린 통견의 착의에 수인은 왼손을 아래로 내리고 오른손은 들어 손바닥을 밖으로 향하였다. 이중의 연화대좌 위에 앉아있는데, 대좌의 연잎 표현이 단순하게 생략되어 조성 시기가 신라 하대의 말기로 내려옴을 짐작할 수 있다. 결가부좌한 다리의 양쪽 무릎 아래에 몇 줄의 선이 아래에서 위로 둥글게 올라오는 것이 보이는데, 이러한 표현은 9세기 후반의 조각에서 흔히 보이고 있어 이 마애불의 조성 시기도 그즈음으로 생각된다.

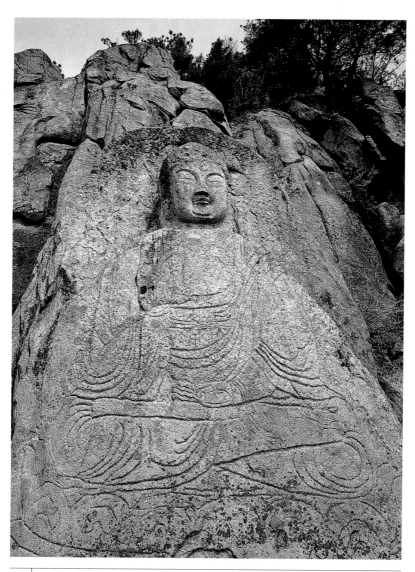

통일신라(9세기 말~10세기 초), 높이 521, 경북 경주 배동 남산 삼릉계

광주 약사암 석불좌상 光州藥師庵石佛坐像

약사암 대웅전 내에 모셔져 있는 석조여래좌상으로, 광배 없이 불신과 대좌만으로 구성되어 있다. 나발의 머리는 육계가 낮아 육계와 머리의 경계가 불분명하며, 얼굴은 역사다리꼴 형태로 가느다란 눈, 두둑한 눈두덩, 좁은 코, 짧은 인중, 도톰한 입술 등이 균형을 이루어 신선한 인상을 풍긴다. 체구는 아담한 편이나 탄력적인 가슴과 팔의 양감이 좋으며 무릎이 넓어 안정감이 느껴진다. 오른 어깨를 드러낸 우견편단식의 착의 형식을 보여주고 있는데, 왼쪽 어깨에서 대의의 깃이 밖으로 접혀 3단 주름을 이루고 있으며, 배와 무릎 아래에도 계단식 주름이 몇 가닥 표현되었다. 수인은 항마촉지인을 맺고 있으며, 대좌의 상대 윗면에는 존상의 발 밑에서 흘러내린 옷자락이 부채꼴 모양으로 펼쳐지고 있다.

신라 하대에는 석굴암 본존불의 도상을 재현한 불상들이 다수 조성되는데, 이 상 역시 둥근 어깨에 허리가 급격히 가늘어진 신체, 우견편단식 대의의 형식화된 옷주름, 장식적인 대좌, 눈이 길고 코가 짧은 얼굴 등에서 9세기 통일신라 말기의 전형적인 불상 양식을 보여주고 있다.

뒷면

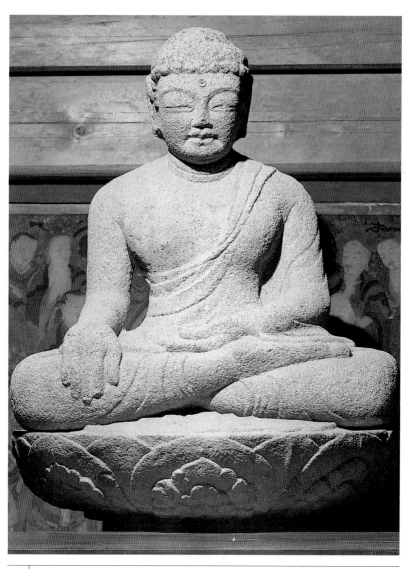

통일신라(8~9세기), 보물 600호, 높이 250, 광주 광역 동구 운임동 약사암

청량사 석불좌상 淸凉寺石佛坐像

불상의 머리는 굵은 나발에 육계가 낮아졌으며, 살찐 얼굴에는 가느다란 눈, 짧은 코, 작은 입, 펑만한 양볼, 군살진 턱이 표현되어 있다. 전체적으로 양감이 풍부한데 어깨는 벌어져 장대한 느낌을 주며 허리 부분은 잘록하게 안으로 들어가 있다. 대의는 한쪽 어깨를 드러낸 우견편단식으로 걸쳤는데, 융기한 젖가슴 아래로 평행계단식 주름이 규칙적으로 흘러내리고 있으며 겨드랑이 부분의 옷주름은 V자를 거꾸로 한 모양이다. 수미단 모양의 방형 대좌 위에 오른쪽 다리를 왼다리 위로 포개앉아 양발을 모두 드러내고 있으며, 수인은 항마촉지인을 맺었다. 상·중·하 3단으로 이루어진 방형 대좌의 중대와 하대의 각 면에 보살상과 팔부신장상을 각각 두 구씩 양

대좌 세부

각하였는데, 자세와 수인이 다양하며 조각 기법은 섬세하면서도 이국적이다. 두 줄의 융기선으로 머리 광배와 몸광배를 나눈 주형거신광의 광배는 불꽃무늬와 연꽃무늬, 비천과 화불 등으로 화려하게 장식되어 있다.

불상은 물론 대좌의 조각양식이나 표현기법 또한 훌륭한 작품으로, 석굴암 본존불 양식을 계승한 통일신라 9세기 항마촉지인 불좌상 중 하나로 생각된다.

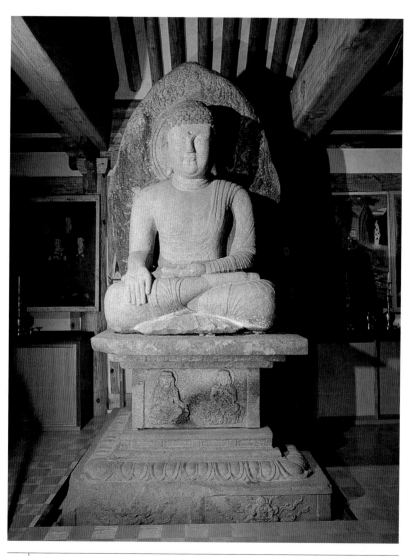

81 통일신라(9~10세기), 보물 265호, 높이 210(불상)·75(대좌), 경남 합천 가야면 황산리 청량사

예천 동본동 석불입상 醴泉東本洞石佛立像

산라 하대에 오면 불상의 크기가 대형화되면서 조각 수준이나 완성도가 떨어지는 현상이 눈이 띄기 시작한다. 이들 불상에서 한결같이 나타나는 둥근 어깨, 평평한 가슴, 긴장감이 떨어지는 신체 형태, 무겁게 흐르는 옷주름 등의 표현에서는 탄력적인 긴장감이나 강건함을 찾아보기 어렵다.

예천 동본동 석불입상은 불신에 비해 머리가 지나치게 커서 균형이 맞지 않으며 육계는 둥글고 넓적하다. 사각형에 가까운 풍만한 얼굴은 지그시 내려감은 눈과 입가에 번진 잔잔한 미소가 원만한 모습이다. 불상은 두 다리를 약간 벌린 채 둥근 연화대좌 위에 서있는데, 신체가 다소 둔하고 무거워 보인다. 양 어깨를 감싼 두꺼운 통견의 대의는 대각선으로 가로지른 내의, 두 다리 위로 갈라진 동심타원형의 옷주름, 일직선으로 자른 옷깃, 선각으로 새긴 치마의 수직 주름 등의 표현에서 상당히 도식화된 모습을 보여준다. 오른손은 아래로 내려 엄지와 검지를 맞대고 있으며, 기술적인 문제를 드러내는 다소 기형적인 왼손은 앞으로 들어올려 새끼손가락을 제외한 나머지 손가락을 접고 있다. 이 상의 조성 연대는 대략 9세기 말에서 10세기 초 무렵으로 추정된다.

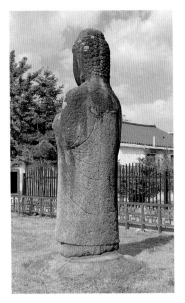

뒷면

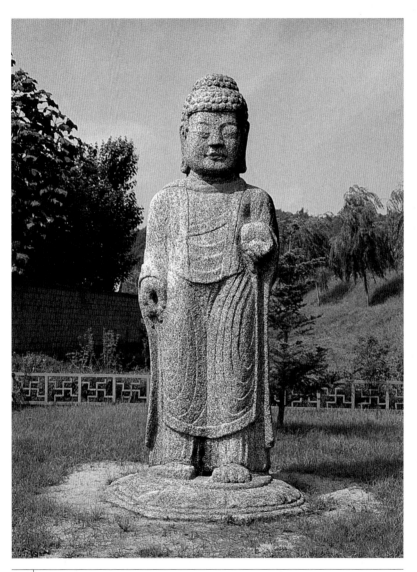

통일신라(9~10세기), 보물 427호, 상 높이 346, 경북 예천 동본리

▲ 전경
▶ 예천 동본동 삼층석탑, 통일신라, 보물 426호,
경북 예천 동본리
▶▶ 옆면

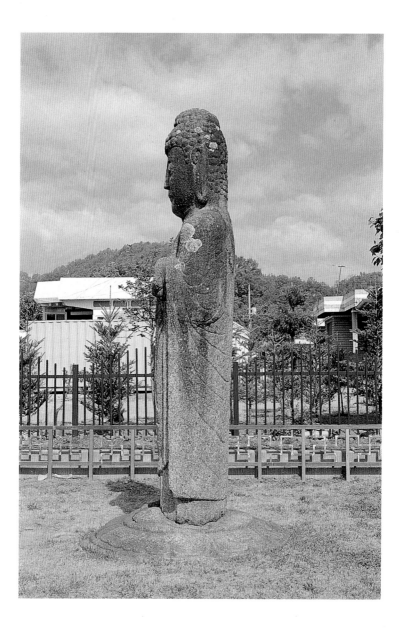

청암사 수도암 석조비로자나불좌상
青巖寺修道庵石造毘盧舍那佛坐像

불상은 민머리에 육계가 현저하게 낮아져 머리와 거의 구분이 되지 않으며, 양볼에 살이 많이 오른 사각형에 가까운 존안은 작은 입, 좁은 이마 등이 특징적이고 근엄한 인상을 풍긴다. 결가부좌한 다리는 무릎 높이가 낮아 다소 짧아 보이지만 상체는 비교적 단정한 표현을 보여준다. 통견식으로 입은 대의의 가슴 사이로 사선의 내의가 엿보이고 허리에는 치마를 묶은 듯한 띠매듭이 걸쳐 있다. 수인은 주먹 쥔 왼손의 검지를 곧게 세운 다음 이를 오른손으로 감싸쥔 비로자나불의 지권인을 결하고 있다. 대좌는 통식의 팔각연화좌로서, 상대에는 두 겹의 앙련을 엇갈려 배치하고 사자와 용두 모양을 돋을새김하였으며, 중대와 3단 괴임돌 아래 하대에는 안상과 16잎의 연잎을 이중으로 아로새겨 소박하면서도 우아한 자태를 갖추고 있다.

석남암사 석조비로자나불(766)에서 처음 보이는 우리 나라의 여래형 비로자나불은 9세기에 들어와 보다 광범위하게 확산되는데, 이 불상은 건장하나 탄력이 크게 줄어든 신체, 긴장감이 떨어지는 형식적인 옷주름 등의 세부 표현으로 보아 10세기 초를 전후한 시기의 작품으로 추정된다.

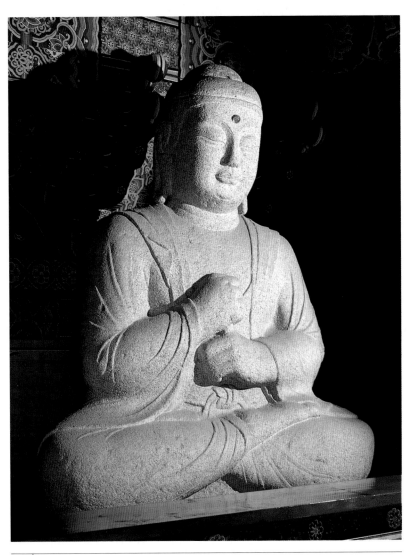

나말려초(10세기), 보물 307호, 높이 251(불상) · 119(대좌), 경북 김천 증산면 수도리 청암
사 수도암

구례 대전리 석조비로자나불입상
求禮大田里石造毘盧舍那佛立像

참고. 금동비로자나불입상, 9세기 후반
(통일신라), 국립경주박물관

구례 대전리 상대 마을에서 저수지 쪽으로 가다가 넓게 평지가 열리는 곳에 있는 이 불상은 드물게 보이는 서 있는 비로자나불상이다. 비로자나불은 9세기부터 많이 조성되었으나 모두 좌상이며 이 상처럼 입상으로 조성하는 경우는 드물었던 것으로 보인다.

현재 이 상은 얼굴 부분이 많이 훼손되었으나 원래는 양볼이 통통하고 갸름한 모습의 불안이었을 것으로 생각된다. 어깨는 좁고 둥글며 대의는 양 어깨를 가리는 통견식으로 입었고 옷주름이 양다리 위에 U자 모양으로 새겨져 있다. 두 손은 가슴 높이에서 모아 지권인을 짓고 있다. 이런 형식의 비로자나불입상은 현재 국내외에 몇 구 전하고 있는데 석불의 예로는 국립대구박물관 비로자나불입상이 있고 금동불로는 국립경주박물관^{참고}과 동경박물관에 각각 한 구 씩이 소장되어 있다.

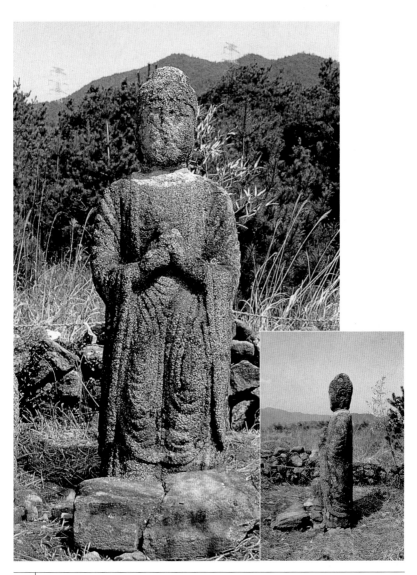

나말려초(9~10세기), 높이 190, 전남 구례 광의면 대전리

남원 신계리 마애불좌상 南原新溪里磨崖佛坐像

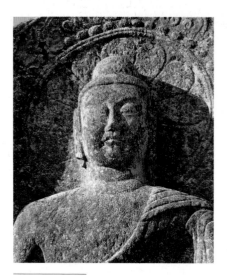

마애불좌상의 얼굴

불상은 민머리에 육계가 높고, 고개를 살짝 숙인 얼굴은 이목구비가 조화를 이뤄 세련되면서도 온화한 분위기가 감돈다. 신체는 당당한 편으로 어깨에서 가슴과 무릎에 이르기까지 양감이 고르다. 대의는 오른쪽 어깨를 드러내는 우견편단식으로 입었는데 옷깃이 밖으로 접혀져 왼쪽 어깨에서 부채꼴을 이루는 독특한 착의형식을 보여준다. 이 세모꼴의 대의 주름은 봉림사지 삼존불 중 본존상이나 남원南原 신촌동 석불좌상 등 비슷한 시기의 인접 지역 불상에서도 나타난다. 왼손은 무릎 위에 놓아 손바닥을 위로 하고, 오른손은 중지와 약지를 제외하고 나머지 손가락을 곧게 편 수인을 짓고 있다. 바위면을 그대로 활용한 광배는 연주무늬를 경계로 원형의 머리광배와 몸광배로 나뉘는데, 머리광배는 두 줄의 융기선을 돌린 다음 그 안에 활짝 핀 11엽의 연꽃문양을 새겼고, 몸광배의 테두리에는 불꽃무늬를 돌렸다.

밝은 미소와 온화하고 인간적인 얼굴, 대좌와 옷주름을 비롯하여 세부 조각으로 갈수록 돋보이는 섬세하고 장식적인 표현, 손이나 얼굴의 사실적인 조각 기법 등에서 나말려초 불상 조각에서 보이는 특징이 발견된다.

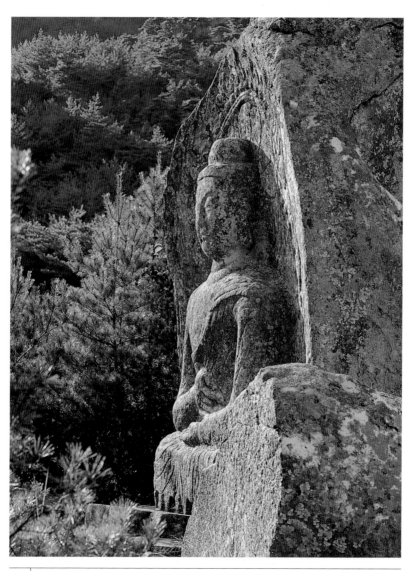

나말려초(9~10세기), 보물 423호, 높이 340(전체)·294(불상), 전북 남원 대산면 신계리

금산사 석조연화대좌 金山寺石造蓮華臺座

　　금산사 석조연화대좌는 높이가 1.67미터, 둘레가 10미터가 넘는 거대한 규모인데, 상·중·하대의 3단 형식을 갖추고 있으며 연잎이 화려하게 장식되어 있다. 즉 10각의 하대석 윗부분에는 열 장의 복판복련複瓣覆蓮을 조각하였고 짧은 중대의 각 면에는 귀꽃을 새긴 긴 안상을 음각하였다. 원형의 상대석에는 육중한 단판앙련單瓣仰蓮이 두 단으로 피어올라 전면을 에워싸고 있는데, 그 속에 다시 세 겹의 작은 꽃무늬를 표현하고 사이사이에는 원호문圓弧紋을 장식하였다. 여기에는 장식적이고도 복잡하며 화려한 연잎의 조각 기법이 사용되고 있다. 윗면 중앙에는 불상 양발 아래의 촉을 꽂았던 것으로 보이는 두 개의 구멍이 뚫려있는데, 대좌의 거대한 규모에서 그 위에 모셔졌을 불입상의 크기를 짐작할 수 있다. 대좌 위에 모

셔졌던 상은 문헌 기록이나 연화좌의 규모로 보아 법상종 사찰의 주존인 미륵불이 거의 틀림없을 것이다.

통일신라시대 진표율사眞表律師가 금산사를 중창하면서 좌우 보처補處가 없는 미륵장육상彌勒丈六像을 함께 조성했다고 전한다. 『동국여지승람』에는 후백제의 견훤甄萱이 금산사를 창건한 것으로 잘못 적혀 있는데, 이것은 견훤 당시 대폭 중창되었다고 이해할 수 있다. 「금산사사적기金山寺事蹟記」에는 진표의 보처 없는 미륵불입상이 정유재란 때 불탔다고 기록되어 있는데, 현재 금산사에 남아 있는 석조대좌의 양식으로 미루어 볼 때 조선시대까지 전해 왔던 미륵불입상은 「금산사사적기」의 기록처럼 진표가 조성한 상이라기보다는 후백제 때에 새로 조성된 불상일 가능성이 있다.

나말려초(9~10세기), 보물 23호, 높이 167, 전북 김제 금산면 금산리 금산사

봉림사지 석조삼존불상 鳳林寺址石造三尊佛像

완주군 삼기리의 봉림사 절터에서 전북대학교 박물관으로 옮겨온 석조삼존불로, 두부를 잃은 본존상은 우견편단식으로 대의를 입고 오른손을 아래로 내려 항마촉지인을 결하고 있으며, 가슴 높이까지 올린 왼손은 엄지와 검지를 맞대고 있는데 비교적 사실적으로 표현되어 있다. 광배의 앞면에는 불꽃무늬·보상화무늬와 세 구의 화불이 새겨져 있고 뒷면에는 승형의 존상이 부조되어 있으며, 오똑한 형태를 이룬 방형 대좌 중대석에는 가릉빈가가 새겨져 있다.

좌우의 협시보살입상은 평면적인 신체에 넓고 편평한 띠주름의 천의를 걸치고 옷자락을 살짝 손에 쥔 모습인데, 지물이 없는 데다가 머리 부분을 잃어 보관의 모양을 알 수 없어, 명칭을 밝히는데 어려움이 있다. 이 삼존불은 양식적으로 통일신라 말기의 조각과 유사하면서도 광배와 대좌, 보살상의 세부 표현 등은 새로운 양식을 보이고 있다. 출토지가 후백제의 지배지역이었던 점으로 미루어 조성 시기 또한 후삼국 시대일 가능성이 있다.

본존상

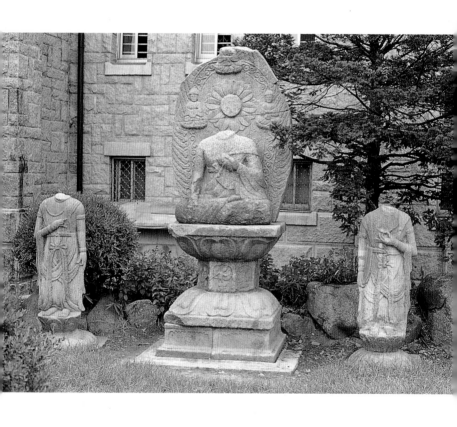

나말려초(9~10세기), 전북 완주 고산면 삼기리 출토, 현재 높이 84(본존)·108(좌협시)·111(우협시), 전북대학교 박물관

우협시보살상

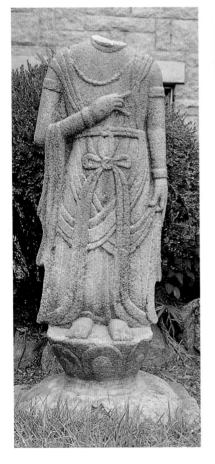

좌협시보살상

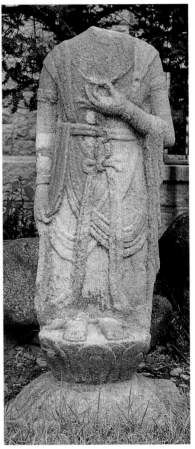

▼ 본존상 광배 뒷면 ▼▼ 대좌의 가릉빈가

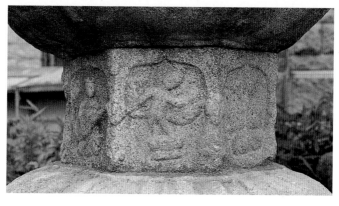

완주 수만리 마애불좌상 完州水滿里磨崖佛坐像

후삼국 시기에 조성된 전북 지역의 석불은 완주와 남원 지역을 중심으로 흩어져 있는데, 완주군 일대는 후백제의 수도권에 속해 있었으므로 여러 곳에 비보裨補 사찰이 세워졌을 가능성이 있다. 이곳 완주와 인근 전주 지역의 나말려초기 불상들은 통일신라 불상양식을 계승하면서도 지방적인 요소를 드러내고 있으며, 나름의 장식적인 면이 눈에 띈다.

이 마애불은 민머리에 커다란 육계를 얹었으며 둥글고 넓적한 얼굴에 이목구비를 큼직큼직하게 새겨 풍만하고 장중한 느낌을 준다. 신체는 당당하나 어깨가 다소 처지고 불상의 아래쪽으로 갈수록 조각이 약해지고 있다. 통견의 대의는 가슴을 깊숙하게 U자 모양으로 팠으며, 굵은 띠주름이 음각되었고 대의 자락이 무릎 아래로 늘어져 상현좌를 이루고 있다. 오른손은 무릎 위에서 촉지인의 수인을 맺었고, 왼손은 배 앞에 가져다 대고 있다. 육계 위쪽으로 네모진 홈이 파여 있고, 몸통에도 구멍이 뚫려 있는 점으로 미루어보아 원래는 불상의 앞쪽에 보호용 목조 가구가 설치되어 있었음을 알 수 있다.

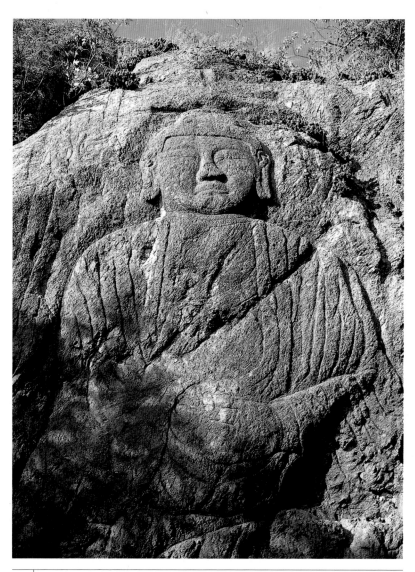

| 나말려초(9~10세기), 높이 약 500, 전북 완주 동상면 수만리

남원 낙동리 석불입상 南原樂洞里石佛立像

옛 절터로 추정되는 낙동리의 한 야산에 있는 석조여래입상으로, 불상과 광배가 한 돌에 조각되었으며 대좌 부분은 흙속에 묻혀 있다. 머리는 민머리에 육계가 둥글고 납작하며, 작고 동그란 얼굴은 온화한 느낌을 주나 세부를 구별하기 어려울 만큼 심하게 풍화되었다. 신체는 단구형이고 양감 또한 빈약한 편이며, 둥근 어깨에 통견식으로 입은 대의 옷주름은 넓은 U자 모양으로 띠주름을 이루었다. 양 어깨에 붙은 듯한 두 팔 중 오른손은 가슴 높이로 올려 손등을 보이고 왼손은 허리 높이에서 무엇인가를 들고 있는 것으로 생각된다. 커다란 광배는 주형거신광이며, 굵은 띠로 머리광배와 몸광배의 테두리를 두르고 그 안팎에 꽃무늬와 불꽃무늬를 복잡하게 새겼는데, 불꽃무늬의 중앙에는 화불이 조각되어 있다. 어린이의 몸과 같은 작은 체구와 4~5등신 가량의 신체 비례는 경주 남산 삼화령 삼존불의 협시보살입상이나 제원군 읍리 출토 납석제 불보살병입상 등과 같은, 6~7세기 삼국시대에 유행했던 아기 부처의 유형을 따르고 있는 것이어서 고식적인 분위기가 엿보인다.

이 불상이 위치하고 있는 남원 지역은 삼국시대 이래 정치·경제·문화·교통의 중심지였고, 통일신라시대에는 5소경의 하나로 지방문화의 중심이었다. 뿐만 아니라 지리산 자락에 위치하고 있어 예로부터 불교가 숭앙되던 곳으로, 이 일대를 중심으로 나말려초기의 조각으로 생각되는 불상이 여러 점 전해 오고 있다.

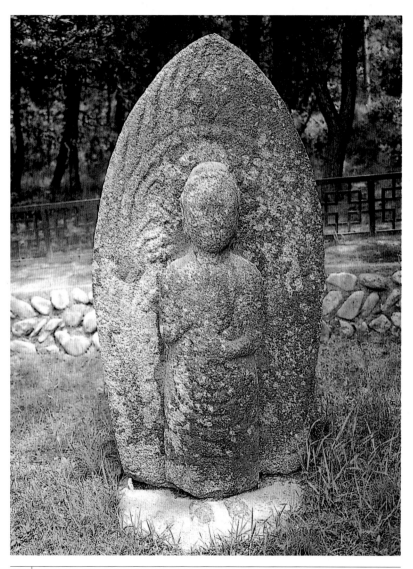

| 나말려초(9~10세기), 높이 240(전체)·133(불상)·180(광배), 전북 남원 주생면 낙동리

도갑사 석불좌상 道岬寺石佛坐像

도갑사 미륵전彌勒殿에 봉안되어 있는 석조여래좌상으로, 불신과 광배를 한 돌에 조성하였다. 나발의 머리에 둥근 육계가 높게 솟았으며, 얼굴은 양볼에 살이 많은 단정한 모습이다. 신체는 어깨가 벌어지고 무릎이 넓으며 상체가 길어 장대성은 강조되었지만 통일신라 불상에서 볼 수 있는 생동감이나 탄력성이 사라져 전체적으로 둔중하다. 유연함이 부족한 두 팔은 평면적인 조형감각을 보여주고 있으며, 신체의 굴곡 또한 단순하게 표현되었다. 우견편단의 대의를 입고 있는데, 상체에는 몇 줄의 계단식 평행 주름이 힘없이 늘어지고 있다. 양 무릎 아래로는 굵은 음각선이 별 의미 없이 나열되고 있어 이 시기 조각에서 자주 나타나는 선각화의 경향을 보여준다. 수인은 신라 하대에서 고려 초기까지 크게 유행한 항마촉지인을 맺고 있다. 대좌는 아무런 장식이 없는 단순한 형태의 방형 대좌이고, 광배는 주형거신광으로 세 구의 화불과 연꽃무늬, 불꽃무늬 등이 얕게 부조되어 있다.

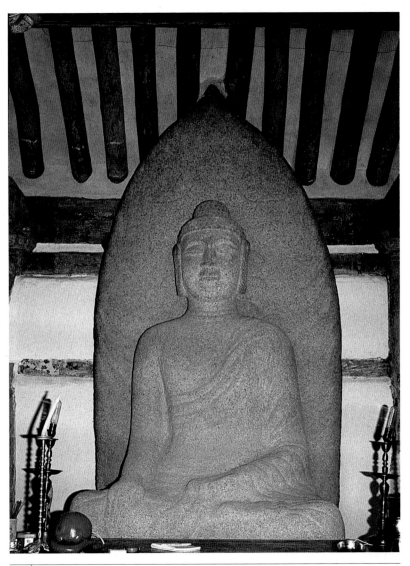

나말려초(10세기), 보물 89호, 높이 300(전체)·220(불상), 전남 영암 군서면 도갑리 도갑사

여주 계신리 마애불입상 驪州桂信里磨崖佛立像

중부 지역의 고려 전기 석불 중에는 교통로에 분포되어 있는 상들이 상당수 있는데, 이 여주 계신리 마애불입상도 남한강변에 소재하여 당시 뱃길과 그 요지에 세워졌던 여러 사찰 간의 관계를 엿볼 수 있다. 불상은 민머리에 둥근 육계가 높이 솟았으며, 네모난 얼굴은 인간적이고 사실적으로 표현되었다. 통견의 대의는 가슴을 깊숙이 파 치마를 묶은 매듭이 드러나고 두 팔에 걸친 소맷자락은 부드럽게 흐르고 있다. 왼쪽 어깨에는 가사에 달려 있는 술 장식이 보이고 다리 위로는 반원형 옷주름이 흘러내리고 있는데, 양다리 사이를 움푹 들어가게 하였다. 왼손은 아래로 내밀고 있으며, 오른손은 어깨 위로 올려 엄지와 검지를 맞대고 있다. 머리 뒤쪽으로는 삼중의 둥근 머리광배를 둘렀는데 테두리를 따라 불꽃무늬로 장식하였고, 좌우로 벌린 발 아래에는 단판앙련의 둥근 연화좌가 얕게 새겨져 있다. 오늘날 경기도에 해당하는 중부지방은 지리적으로 서해와 인접해 있어 일찍부터 중국 왕래의 주요 관문 역할을 해왔으며, 그 결과 선진문물을 가장 먼저 받아들일 수 있었다. 고려시대에 들어와서는 수도 개경과 그 주변이 수도권으로 부상하면서 새로운 불교신앙과 불교미술의 중심이 되었던 것으로 생각된다.

매애불에서 내려다보이는 남한강변

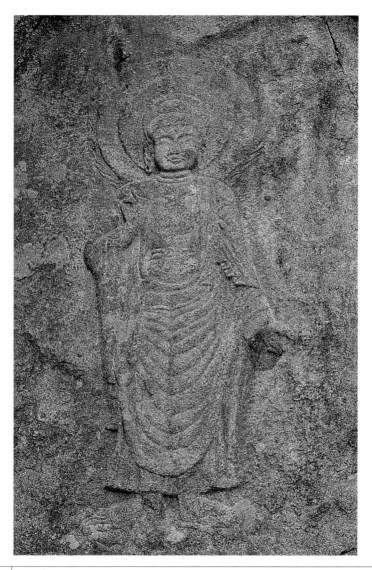

나말려초(10세기), 높이 약 280, 경기도 여주 흥천면 계신리

원주시립박물관 봉산동 석불좌상

原州市立博物館鳳山洞石佛坐像

봉산동 석불좌상은 원주시 봉산鳳山 아래에 자리한 봉산동에 있다가 현재는 원주시립박물관으로 옮겨진 상이다. 아담한 체구의 불신과 이중 연잎으로 장식된 팔각연화대좌, 문양이 화려하게 새겨진 광배로 구성되어 있으며, 두부와 양손이 심하게 손상되었다. 오른손은 아래로 내리고 왼손은 가슴 아래까지 올려 지물을 들고 있는데 지금은 희미하게 둥근 흔적만 남았으나 원래 약합을 든 약사불상이었을 것으로 판단된다. 대의는 전면에 촘촘하게 새겨진 옷주름이 나타나 있고, 왼편 어깨 위에서 수직으로 대의를 고정하는 세모꼴의 장식이 표현되어 있다. 아울러 물결처럼 출렁이는 세밀한 옷주름으로 가득찬 화려한 대의와 세모꼴 가사장식의 위쪽에 달린 매듭의 표현에서 이 상의 정치함과 섬세함을 엿볼 수 있다.

재료는 다르지만 이 상은 현재 국립춘천박물관에 있는 원주 학성동 출토 철조약사불좌상과도 상당히 유사한데, 사실적이면서도 세속화된 조각양식이 나말려초에 원주 지역에서 유행했음을 알려준다.

대좌 중대석의 부조 천인상

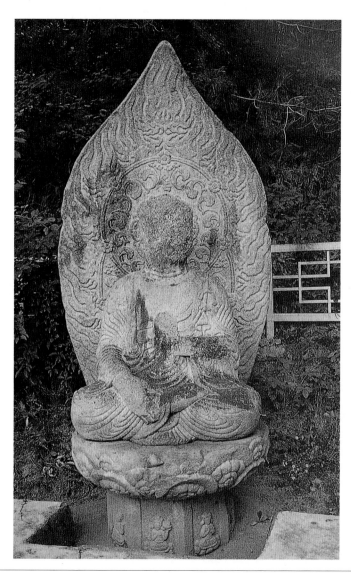

나말려초(10세기), 높이 175, 원주시립박물관

원주 매지리 석조보살입상 原州梅芝里石造菩薩立像

연세대학교 원주 캠퍼스 내 저수지의 거북섬에 있는 고려 전기의 석조보살입상으로 최근 조사를 통해 땅 속에 묻혀 있던 발목 아랫부분이 드러났다. 머리부터 발목까지 한 돌로 이루어져 있고 발목 아래에 촉이 달려 있어 대좌에 끼우도록 되어 있었는데, 지금의 두 발과 대좌는 문화재로 지정된 다음에 새로 제작한 것이다.

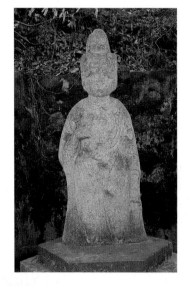

얼굴은 양볼이 부푼 통통한 모습으로 부드럽고 온화한 여성적인 분위기가 감돌고, 이목구비는 얼굴 가운데로 몰려있으며, 아래턱은 둥글게 군살이 졌다. 이 보살상은 여래상에서의 대의와 같은 옷을 입었고 수인은 오른손을 가슴 위로 들어 손바닥을 밖으로 향한 시무외인을 맺고 있다.

이 상에서는 특히 독특한 보계寶髻가 주목되는데, 윗부분이 평평하고 그 중앙에 구멍이 뚫려 있는 것으로 보아 처음에는 금속제 보관을 덧씌웠을 것으로 추정된다. 매지리보살상처럼 불상의 대의와 같은 보살옷을 입은 보살상은 이전에 볼 수 없던 독특한 형식으로서 같은 유형이 원주 신선암 입구 석조보살입상^{참고}에서도 보이는데, 이 상들은 나말려초 시기에 미륵신앙이 성행하면서 도솔천에서 하생한 미륵보살을 표현한 것이 아닐까 생각되며, 고려 초 10세기 전반경에 제작된 것으로 추정된다.

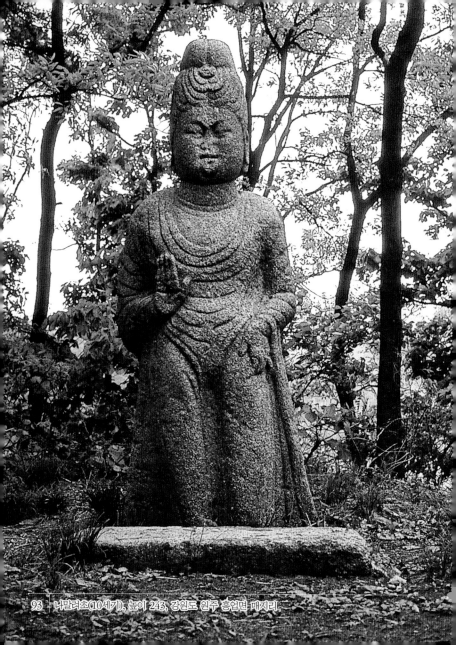

93 │ 나말려초(10세기), 높이 2.43, 강원도 원주 흥업면 매지리

여주 대성사 석불좌상 麗州大成寺石佛坐像

여주 금사면 포초골에 있던 불상으로 지금은 대성사라는 절이 세워져 본존불상으로 모셔져 있다. 이 불상은 괴량감이 느껴지는 육중한 불신과 뺨이 통통한 둥근 얼굴을 가지고 있다. 머리 위에는 방형의 보개가 올려져 있는데, 이것은 원래부터 있었던 것이 아니라 후대에 만들어진 것으로 생각되며, 두 손은 어느 특정한 수인을 짓고 있다기보다는 그냥 편안하게 무릎 위에 올려진 모습이다. 불상의 왼편 어깨에서 아래로 늘어진 세모꼴의 가사 장식은 이 불상의 장식적이고 섬세한 면을 보여주는 것으로서 이런 점은 중대석의 각 면에 아름다운 보살입상들이 섬세하게 부조되어 있는 팔각연화대좌에서도 발견된다.

가사의 세모꼴 장식은 일부 나말려초 불교조각에서 보이는 특징으로 경주 남산 삼릉계 불좌상에서도 나타나지만 원주시립박물관 석불좌상을 비롯해서 국립춘천박물관 철조약사불좌상, 인근의 여주 계신리 마애불, 여주 도곡리 석불좌상 등에서 지속적으로 나타나고 있어 남한강을 따라 연결되는 여주와 원주 일대에서 특히 유행했던 듯하다.

▲ 전체 모습 옆면
◀ 대좌 세부

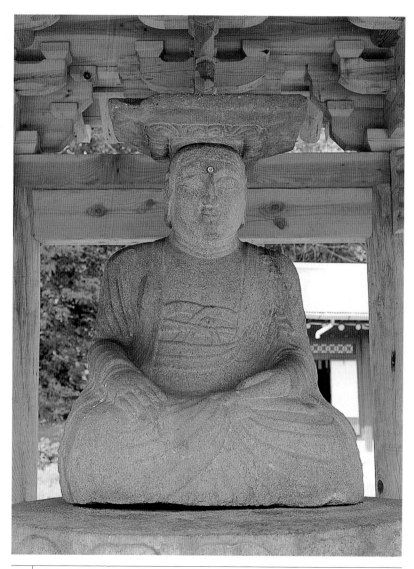

나말려초(10세기), 170, 경기도 여주 금사면 외평리 대성사

철원 동송읍 마애불입상 鐵原東松邑磨崖佛立像

철원 금학산金鶴山 중턱의 거대한 바위면에 새겨진 마애
불입상이다. 마애불 주위에서 석탑 부재와 기와편 등이 발견
되어 이곳이 옛 절터였음을 알 수 있다. 마애불상의 몸 부분은
바위에 직접 새겼고 여기에 따로 조각된 머리 부분을 꽂아서
몸과 머리를 이었던 것으로 보이는데, 지금은 머리 부분이 접
합부에서 빠져나와 뒤로 젖혀져 있어 원래의 모습과 다르게
보인다.

불상은 민머리에 육계가 큼직하고 이목구비도 시원하게
조각되었다. 코끝은 조금 깨졌고 입가는 입술 양끝이 위쪽으
로 약간 올라가 미소를 띠고 있다. 대의는 양 어깨를 가리는
통견식으로 입었으며 안에는 내의가 비스듬히 보이고 이것을
묶은 띠매듭이 표현되었다. 대의 옷주름은 넓은 띠 모양으로
U자 모양 주름이 새겨졌고 그 아래로 치마가 길게 늘어져 있
는데, 바위가 깨져 원형을 잃었다. 왼손은 위로 올려 손바닥을
밖으로 향하고 중지와 약지를 구부린 모습이며, 오른손은 아
래로 내려 역시 중지와 약지를 구부린 상태로 옷자락을 잡고
있다. 이러한 수인은 법주사 마애미륵불상의 수인과 유사하다.
불상이 새겨진 바위는 지면보다 높아 공중에 떠 있는 듯한데,
이 때문에 마치 도솔천에서 인간세계로 내려오는 미륵불을 표
현한 듯 느껴진다.

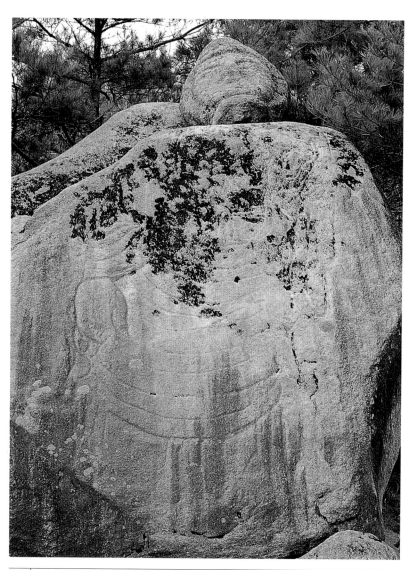

나말려초(10세기), 높이 576, 강원도 철원 동송읍 이평리

안성 봉업사지 석불입상 安城奉業寺址石佛立像

지금의 안성·죽산 일대를 고려 초에는 죽주竹州라고 불렀는데, 이 지역은 지리적으로 한강과 금강 유역을 연결하고 중부 내륙 지방과 서해안을 잇는 교통의 요지이자 경제적으로는 여러 지역의 조세와 물산이 모이는 중심지였다.

봉업사지 석불입상은 원래 봉업사지 석탑과 당간지주가 있던 절터의 서쪽 마을에 전해 오던 것을 인근 학교 교정으로 옮겼다가 다시 현재의 칠장사에 모셔온 상으로, 광배와 불신을 하나의 돌에 새겼는데 불신의 비례가 적절하고 조각 기법이 뛰어나다.

머리는 민머리이며 작고 동그란 얼굴에 눈, 코, 입은 다소 마멸되었으나 섬세하게 조각되었고 양뺨이 통통하여 생기가 감돈다. 가슴이 넓게 파인 통견식의 얇은 대의가 온몸에 밀착되어 있는데, 왼쪽 어깨에서 옷깃이 접혀져 세모꼴의 형태를 이루었다. 대의 주름은 배쪽에서 U자 모양을 이루었다가 양다리에서 Y자 모양으로 갈라져 좌우로 길다란 타원형을 만들며, 그 아래로 드러난 치마의 중앙에는 허리에서 내려온 신대紳帶가 다시 지그재그로 주름을 만들고 있다. 오른손은 위로 들어 올려 가슴에 가져다대었고, 왼손은 수직으로 내려서 옷자락을 쥐고 있다.

장식이 사라진 주형거신광의 광배는 소박한 느낌을 주는데, 머리광배 속에는 구름 위에 앉은 세 구의 화불을 배치하였으며, 두·신광의 테두리를 따라 불꽃무늬를 장식하였다.

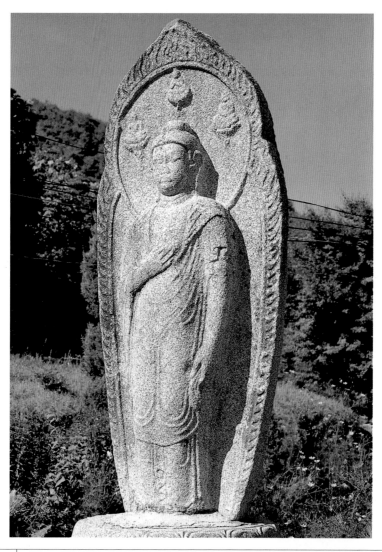

나말려초(10세기), 보물 983호, 높이 198(전체)·157(불상), 경기 안성 죽산면 칠장리 칠장사

북한산 구기동 마애불좌상 北漢山舊基洞磨崖佛坐像

승가사僧伽寺 경내에 있는 마애불상으로 5미터에 달하는 거대한 상이 산 정상 가까이에 웅장하게 새겨진 점으로 미루어 볼 때, 왕실이나 대호족과 같은 막강한 세력의 후원으로 조성되었을 것으로 보인다.

머리는 민머리이며, 얼굴은 우뚝한 코와 꽉 다문 입술 등 힘있는 표정에서 사실적인 조각 기법을 보여주는 반면, 몸은 얼굴과 달리 부조적 평면성을 드러낸다. 수인은 고려 초에 크게 유행하였던 항마촉지인이며 연화대좌의 연잎은 정교하고 사실적인 조각 기법을 보여주고 있다.

참고. 철불좌상,경기도 하남시 하사창동 출토, 국립중앙박물관

자연암벽에 새겨진 상이므로 불신의 비례감은 다소 떨어지지만 전체적으로 석굴암 본존불좌상과 거의 동일한 형식을 따르고 있다. 즉, 근엄한 상호의 표현을 비롯하여 우견편단식으로 입은 대의 깃이 띠모양을 이루는 점, 어깨 위에 옷주름이 몇가닥 음각되어 있는 점, 대의로 가려진 왼팔의 윗부분에서 팔이 접히는 부분까지 옷주름을 수직적으로 표현한 점, 다리 위의 옷주름, 항마촉지인의 수인 등 거의 모든 면에서 석굴암 본존불을 마애불로 재현한 듯하다. 이 점은 국립중앙박물관의 하남시 하사창동 출토 광주廣州 철불^{참고}에서도 발견되는 특징으로, 고려 초에 통일신라 불교미술이 어떻게 계승되었는가를 잘 보여준다.

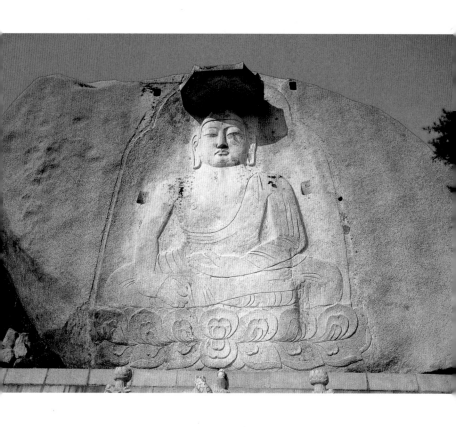

고려(10세기), 보물 215호, 높이 594, 서울 종로구 구기동 승가사

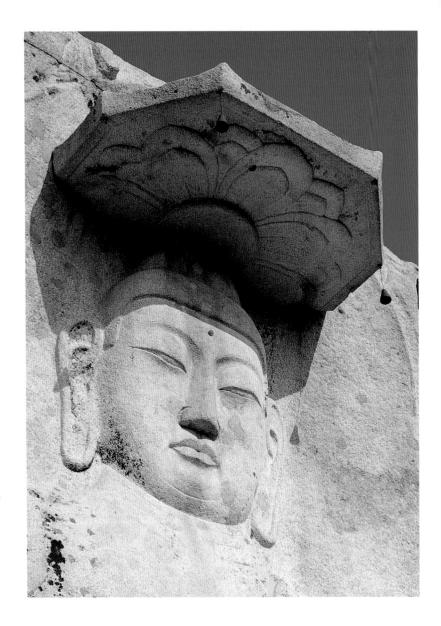

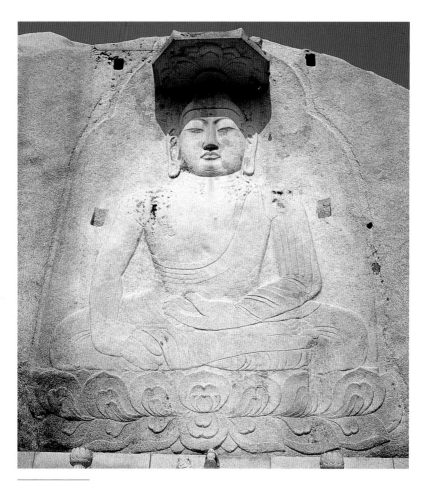

▲ 마애불좌상의 앞면
◀ 얼굴 세부

광주 교리 마애약사불좌상 廣州校里磨崖藥師佛坐像

경기도 하남시 교산동에 있는 마애불좌상으로 오른손으로 시무외인의 수인을 맺고 왼손에는 약합을 들고 있어 약사불임을 알 수 있다. 통일신라시대의 부조처럼 고부조는 아니지만 정교하고 섬세한 조형미가 돋보이는 수작이다.

불신은 균형이 잡혀 있고 우견편단식으로 입은 대의는 왼쪽 가슴에서 반전反轉되어 있는데 이와 같은 유형의 불상은 고려 초기 10세기에 유행한 것이다. 또한 갸름한 얼굴에 길게 늘어진 눈꼬리와 작은 입, 발달된 나발 등도 고려 조각의 특징을 보여주고 있다. 머리광배와 몸광배로 구성된 광배는 세 겹의 원으로 표현했는데, 오른쪽 벽면에 "태평 '2년에 옛 석불을 중수하며 황제의 만세를 발원한다太平二年丁丑七月二十九日古石 佛在如賜乙重修爲今上 皇帝萬歲願"는 명문이 음각되어 있어 977년에 중수되었음을 알려준다. 그런데 이 불상은 새로 손질을 가한 흔적이 없어 977년에는 관련 가구 등을 보수했던 것이 아닌가 생각되며, 불상의 조성 시기는 10세기 전반으로 추정된다. 국립중앙박물관의 하남시 하사창동 출토 광주철불과 함께, 고려의 후삼국 통일 이후 정치·사회·문화 중심지로 부상한 개경 일대 중부 지방의 불상양식을 보여주는 상이라고 생각한다.

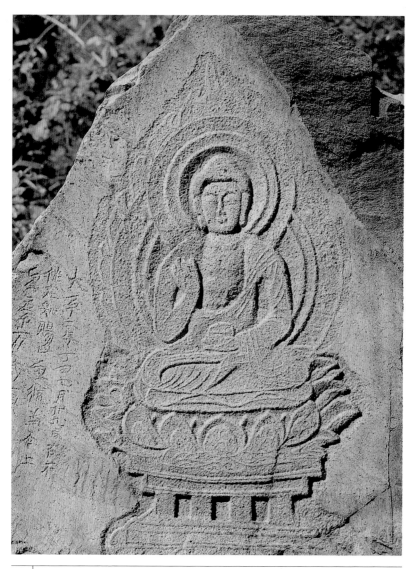

│ 고려(977년 이전), 보물 981호, 높이 93(전체) · 43(불신), 경기도 하남 교산동

석남사 마애불입상 石南寺磨崖佛立像

『신증동국여지승람新增東國輿地勝覽』의 안성군安城郡 불
우조佛宇條에는 석남사가 서운산瑞雲山에 있다고 간단히 기재
되어 있으나, 조선 초 태종 연간에는 자복사원資福寺院으로 안
성군을 대표하는 조계종 사원이었다고 기록한 것을 보면, 석
남사는 조선시대에 상당히 융성했던 사찰이었음을 짐작할 수
있다. 이후 석남사는 임진왜란 때 화재로 폐허가 되었다가 효
종 연간(1649~1659)과 영조 11년(1753)에 중수되었으며,
이후 여러 차례 중수와 흥망을 거듭하여 오늘에 이르렀다.

이 마애불입상은 절이 있는 곳에서 왼쪽 산기슭으로 올라
가다가 마주치는 커다란 바위 면에 새겨져 있는데 조각 기법
이 뛰어나며 보존 상태 또한 양호하다. 불상의 광배는 삼중 테
두리를 두른 키 모양의 몸광배이고 불상의 상호는 엄숙한데,
눈은 약간 부은 듯하고 두터운 턱에 코는 훼손되어 현재 보수
된 것이다. 두 손은 오른손을 들어 중지와 엄지를 맞대고 왼손
은 펴 중지와 약지를 가볍게 구부리고 있다. 대의는 양 어깨
위를 덮는 통견식으로 입었으며 내의 매듭이 리본 모양으로
뚜렷하다. 하체는 비교적 짧은 편으로 다리 위의 옷주름은 두
다리 양쪽으로 갈라지며 발가락은 큼직큼직하다. 전체적인 조
각 기법으로 보아 고려 초기에 조성된 것으로 생각된다.

| 고려(10세기), 상 높이 530, 경기도 안성 금광면 상중리

안동 이천동 마애불입상 安東泥川洞磨崖佛立像

안동 이천동의 제비원(연미사지燕尾寺址)이라는 절터에 있는 마애불로, 서향의 거대한 절벽 위에 불신을 새기고 그 위에 석조 불두를 올려놓아 이루어진 불상이다. 민머리에 육계가 우뚝 솟았는데 머리 뒷부분은 손상을 입어 부서진 상태이다. 이마에는 백호가 양각되어 돌출되었으며, 활처럼 둥근 눈썹과 부은 듯 앞으로 나온 두 눈의 긴 눈꼬리, 높은 코와 채색이 남아 있는 입 등을 담고 있는 얼굴은 단엄하고 자비한 모습을 보여준다. 천연의 암석 위에는 통견식으로 입은 대의 무늬가 음각되었고 손도 얕은 깊이로 조각되어 있다. 왼손은 가슴 높이로 들어올려 엄지와 중지를 맞대고 오른손은 아래로 내려서 엄지와 중지를 맞대고 있어 하품중생인下品中生印을 표현한 것으로 이해된다. 발밑에는 커다란 연꽃무늬를 음각하여 연화대좌를 이루고 있으며 신체의 괴체감에 비해 불두 부분은 비교적 예리하고 차분하게 조각되었다. 이 불상은 나말려초기에 거불 조성이 유행하였던 실례를 보여주는 중요한 작품이다.

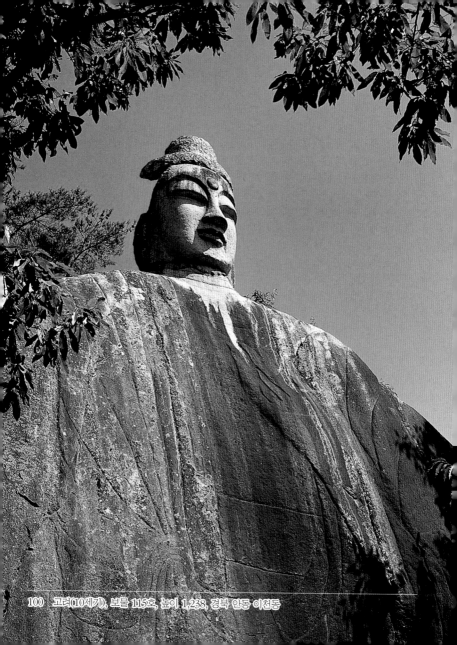

100 고려(10세기), 보물 115호, 높이 12.38, 경북 안동 이천동

대흥사 북미륵암 마애불좌상 大興寺北彌勒庵磨崖佛坐像

이 불상은 대흥사의 말사末寺인 북미륵암의 주존불로 바위를 깎아 거구의 마애불상을 새기고 그 앞에 목조 전실을 설치하여 용화전龍華殿이라 이름하였다. 상은 민머리에 육계가 둥글며, 살이 많이 오른 얼굴은 위로 들린 눈썹, 반개한 날카로운 눈, 두터운 입술 등에서 근엄하고도 정제된 인상을 준다. 체구는 건장한 편으로 목이 짧고 무릎이 다소 빈약하나 풍만한 살집에서 부드러운 조형감이 느껴진다. 통견식으로 입은 대의에는 굵은 띠주름을 규칙적으로 새겼고, 왼쪽 어깨 부분에 가사를 묶은 띠매듭을 표현하였다. 항마촉지인의 수인을 짓고 있으며 세 겹으로 테두리를 두른 거신광배는 가장자리를 불꽃무늬로 장식하고 좌우 두 구씩 비천상을 배치하였다.

존명의 근거는 확실치 않으나 전각의 명칭으로 보아 북미륵암 마애불상은 미륵불로 예배되어 왔음을 알 수 있는데, 대작에 걸맞는 위용과 아울러 신라계 불상양식의 전통을 이은 비교적 사실적인 조각 기법을 보여준다. 나말려초와 고려시대에 거불 조성이 유행한 데에는 여러 원인이 있을 것이나 대체로 미륵신앙 및 법상종의 확산과 밀접한 관련이 있다고 생각된다.

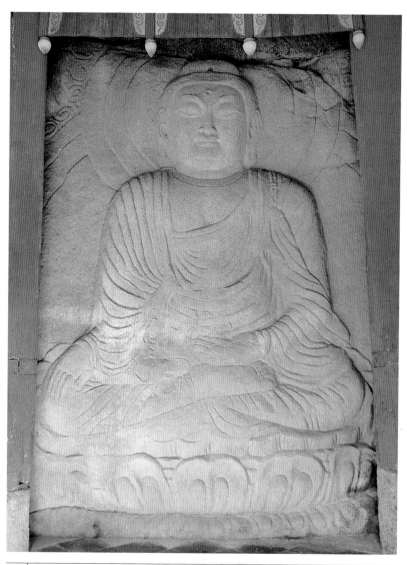

101 | 고려(10세기), 보물 48호, 높이 420, 전남 해남 삼산면 구림리 대흥사 북미륵암

충주 원평리 석불입상 忠州院坪里石佛立像

이 석불입상은 마을 국도 옆 절터에 있으며 그 앞에는 3
단으로 된 예배석이 놓여 있다. 충주는 고려 건국 과정에서 왕
건을 후원하였던 대호족 유긍달의 근거지로서, 그 딸인 신명
왕후神明王后 충주 유씨 소생의 광종光宗(재위 949~975)이
즉위한 뒤에는 왕의 외가가 있는 지역으로 부상하였을 것이
다. 실제로 광종 5년(954)에 그 모후의 명복을 빌기 위해 왕
명으로 세운 국찰國刹 숭선사崇善寺 터가 가까이에 있는데, 원
평리 폐사지는 숭선사에 딸린 주변의 여러 사찰 중 하나였을
것이라고 짐작된다.

이 불상은 전체적으로 괴량감이 있고 몸통과 머리의 비례
가 4 대 1 가량 되는 단구형의 상인데, 신체 비례에서 9세기
말경 통일신라에서 조성된 것으로 보이는 예천 동본동 석불의

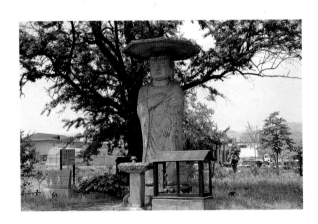

전경

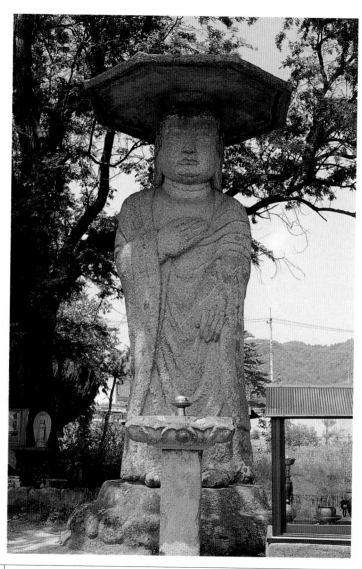

| 고려(10세기), 높이 610, 충북 충주 신니면 원평리

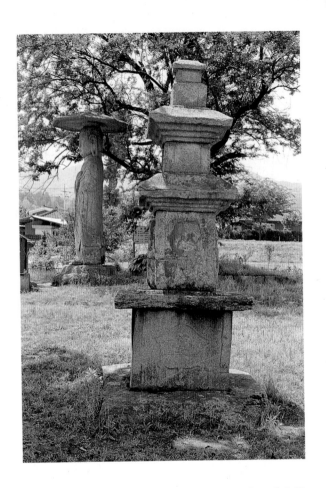

조형감각을 이어받고 있다. 머리에는 넓은 팔각형 보개가 올려져 있으며 살이 오른 얼굴은 원만하다. 착의형식은 통견식으로 두터운 대의가 무릎 아래까지 길게 내려오고 있다. 가슴 위로 V자 모양 옷주름이 흐르고 왼쪽 어깨에는 대의 자락이 접혀 세 단의 주름을 이루었으며, 치마에도 규칙적인 세로 주름을 새겼다. 뭉툭한 두 손은 통인으로 짐작되는 수인을 짓고

원평리 삼층석탑

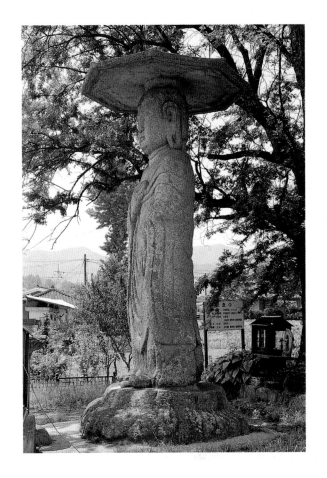

옆면

있고, 두 발은 다른 돌로 만든 후 홈을 파 끼워넣도록 하였다.
이 상에서 두드러지는 투박한 조형성과 둔중한 양식은 개태사
삼존불상 계열의 조각과도 상통하는 점이 많아서, 신라 지역
의 동본동 불상의 조각 경향이 고려시대에 어떻게 진전되었는
가를 알려주고 있다.

개태사 석조삼존불입상 開泰寺石造三尊佛立像

개태사는 고려 태조 왕건이 후삼국 통일을 기념하여 후백제와 최후의 결전을 치렀던 일리천一利天 전투의 격전지에 세운 기념비적인 사찰로서, 936년에 착공하여 940년에 완공하였다고 한다. 이 석조삼존불은 사찰 창건 당시에 조성했다고 생각되는데, 전체적으로 육중하고 괴체적인 조형감을 보이고 있다. 세부 표현을 보면 몸에 비해 머리가 커서 몸과 머리의 비율이 4 대 1 정도이며 어깨는 좁고 둥글며 손의 모습은 투박하다. 본존의 얼굴 입가에는 잔잔한 미소가 남아 있는데, 근래 법당을 개축하면서 발견된 좌협시보살의 경우 마멸이 심하지 않아 부드러운 표정이 더욱 분명하게 나타난다. 길다란 눈과 짧은 코는 실상사 철불좌상이나 각연사 석조비로자나불좌상과 같은 통일신라 말에서 고려 초기 불상들의 얼굴 표현과 유사하다.

개태사 삼존불에서 보이는 기둥 모양의 거불 양식은 예천 동본동 석불입상이나 봉화 천성사 석불입상과 같은 신라하대에서 나말려초에 이르는 시기의 석불 양식으로부터 영향받았다고 생각되며, 충청 지역의 관촉사와 대조사 보살상 등으로 이어지는 고려 초기 양식의 하나로 이해된다.

본존상의 뒷면

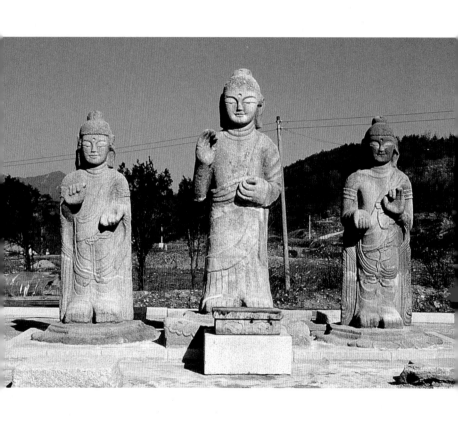

고려(940년경), 보물 219호, 높이 407(본존) · 436(좌 · 우협시보살), 충남 논산 연산면 천호
리 개태사

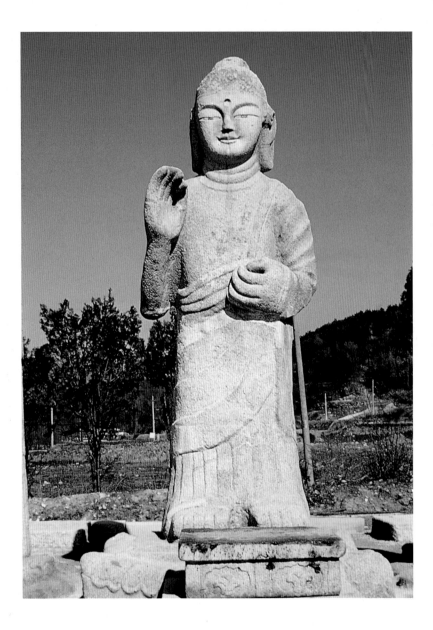

◀ 본존상
▼ 좌협시보살상 │ 우협시보살상

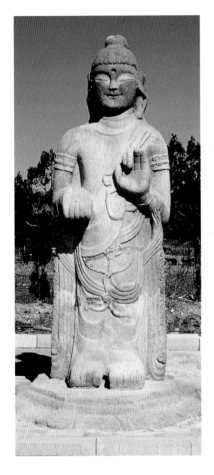
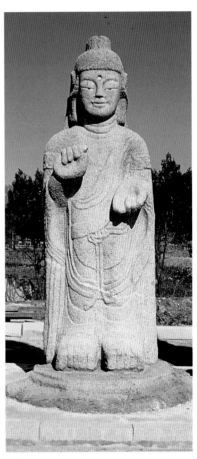

운문사 석불좌상 · 사천왕상 雲門寺石佛坐像·四天王像

운문사 작압전鵲鴨殿에 봉안되어 있는 고려시대 석불좌상과 사천왕이 조각된 석주石柱이다. 불상은 광배와 대좌, 불신이 갖춰진 완전한 불상으로 표면에 호분이 칠해져서 원래의 존안을 알기 어렵지만 윤곽으로 미루어보아 얼굴이 동그랗고 체구가 아담한 통일신라 9세기의 조각양식을 계승하고 있음을 알 수 있다.

사천왕상은 날씬하게 장신화된 모습으로 중대 신라의 사천왕상에 비해 양감이 현격하게 줄어든데다 9세기 말의 승탑僧塔에 부조된 사천왕상과 유사한 양식을 보여주고 있어, 석조불상과 함께 고려 초기에 조성된 것으로 추정된다.

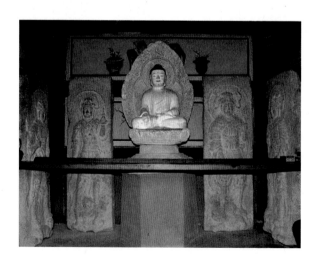

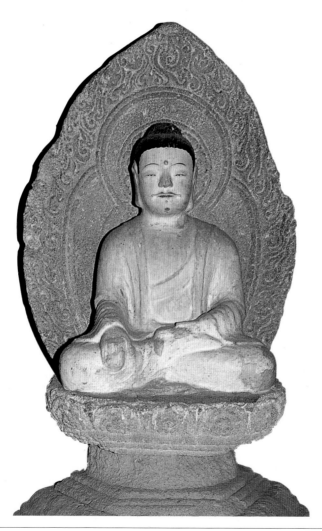

고려(10세기), 보물 317호, 높이 92(전체)·63(불상)·41(대좌), 경북 청도 운문면 신원리 운문사

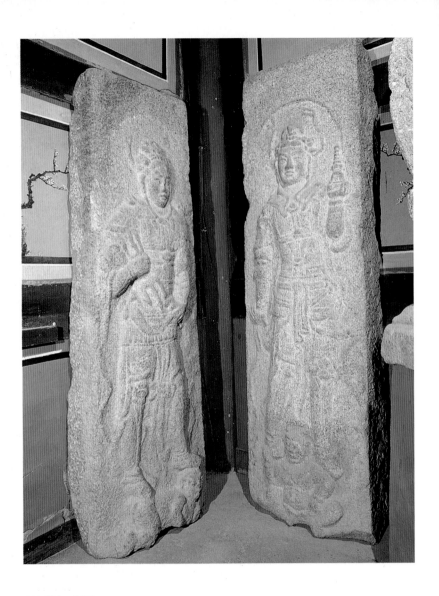

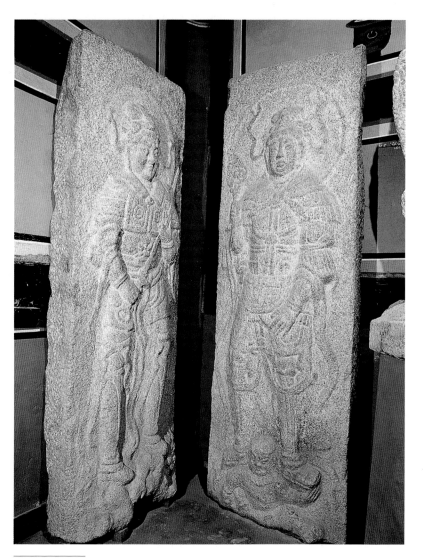

운문사 사천왕상. 고려(10세기), 보물 318호, 높이 152(제1석주)·164(제2석주)·163(제3석주)·153(제4석주), 경북 청도군 운문면 신원리 운문사

직지사 석조약사불좌상 直指寺石造藥師佛坐像

이 불상은 왼손에 약합을 들고 있는 약사불인데, 약사불은 중생을 고통과 질병으로부터 구해 주고 재화를 소멸시킨다는 대의왕불大醫王佛이다. 불상과 광배가 하나의 돌에 조각되었으며, 손상이 많이 되어 얼굴을 알아보기 힘들 정도이지만 직지사에 전해 오는 가장 오래된 미술품이다. 머리는 민머리이고 육계가 큼직하며 불상의 얼굴은 통통하고 둥그란 편이다. 좁고 둥근 어깨에 우견편단식으로 대의를 입었고 오른손은 무릎 위에 올려놓았는데 조각의 두께가 얇아서 자연스럽지 못하다. 광배 역시 마멸이 심하나 꽃무늬와 불꽃무늬가 얕게 새겨져 있고, 대좌는 방형으로 고려 초기 조각의 특징을 보인다. 「직지사사적비直指寺事蹟碑」에 따르면 나말려초에 능여대사能如大師가 신력神力으로 고려 태조 왕건의 인동仁洞 전투를 도와주고 후백제 군사를 물리칠 수 있는 시기를 예고해 주었다고 한다. 왕건은 후삼국을 통일한 뒤 이 절을 크게 중수하게 하고 전답과 재보를 내려 보답하였다고 하는데, 이 약사불은 그 즈음에 조성된 것으로 추정된다.

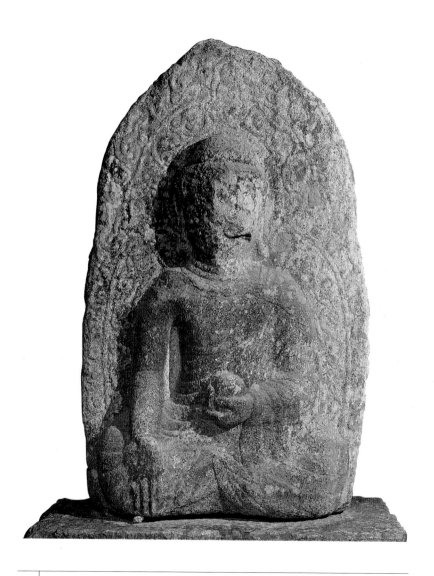

고려(10세기), 높이 161(전체)·126(불상), 경북 김천 대항면 운수리 직지사 성보박물관

각연사 석조비로자나불좌상 覺淵寺石造毘盧舍那佛坐像

이 상은 불좌상의 유형이 신라 하대에서 나말려초로 오면서 변모한 모습을 보여준다. 얼굴은 눈꼬리가 길고 코가 짧으며 인중, 작은 입, 양볼에 살이 많고 귀는 긴 편이다. 대의는 우견편단식으로 입었는데 밖으로 드러난 가슴과 어깨 부분에 살이 많아 양감은 느낄 수 있으나, 다른 부분에 비해 허리가 부자연스러울 정도로 가늘게 표현되어 조형적으로 답답하고 딱딱한 느낌을 준다. 대의의 옷주름은 도식화되었으며 일곱 구의 화불이 새겨진 화려한 주형 거신광배와 대좌의 각 면에는 각기 구름무늬와 사자 등이 새겨져 있다. 팔각연화대좌에서 신라 하대의 동화사 석조비로자나불좌상의 전통을 잇고 있지만, 조각의 깊이가 얕아지고 평면화된데다 번잡하게 장식된 점에서 볼 때 동화사 불상보다 조성시기가 늦은 고려 초기의 불상이라고 생각된다.

이 상이 전해 오는 각연사는 고려 초에 통일대사通一大師가 중창하였고 혜종惠宗(재위 943~945) 때에 다시 중수되었다고 전해 오고 있어 이 불상의 편년에 참고가 된다.

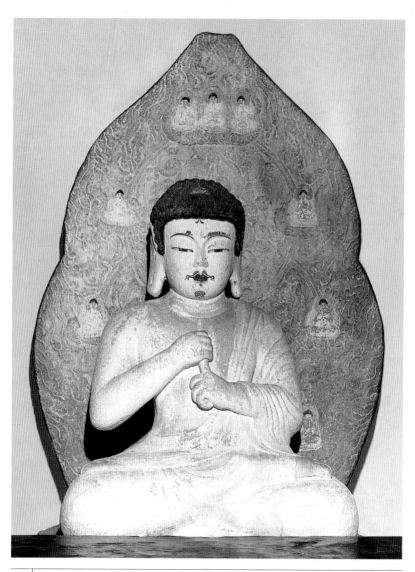

| 고려(10세기), 높이 302(전체)·128(불상), 충북 괴산 칠성면 태성리 각연사

한송사지 석조보살좌상 寒松寺址石造菩薩坐像

　　대리석으로 만든 한송사지 석조보살좌상은 강릉시 남항진
동 한송사지寒松寺址에서 가져왔다고 한다. 한송사는 문수사文
殊寺의 속명俗名으로 이 상에 대한 기록으로는 이곡李穀의
『가정집稼亭集』에 수록된 「동유기東遊記」에 "사람들이 말하기
를 문수와 보현의 두 석상이 땅에서 솟아온 것이라 한다"는
내용이 전한다. 이 글은 한송사지 보살상이 두 구로 쌍을 이루
고 있었다는 사실을 암시하는데, 강릉시립박물관에 소장된 또
한 구의 한송사지 보살좌상^{참고}과 짝을 이루었을 것으로 짐작
된다. 한송사지 보살상은 고려시대의 작품이지만 양식적으로
는 석굴암 감실의 보살상과 같은 통일신라 조각 전통을 충실
히 따른 정교한 작품이다.

　　이 상의 특징은 높은 원통형 관을 쓰고 있다는 점인데 이
것은 이 상뿐만 아니라 근처 강릉의 신
복사지 석조보살좌상과 오대산 월정사
석조보살좌상에서도 공통적으로 보이
는 특징이므로 이 지방에서 유행하던
형식이었을 가능성이 크다.

　　세부 표현을 살펴보면, 얼굴은 둥
글고 통통한 장방형이고 코는 매부리

참고. 한송사지 보살좌상. 보물 81호, 강릉
시립박물관

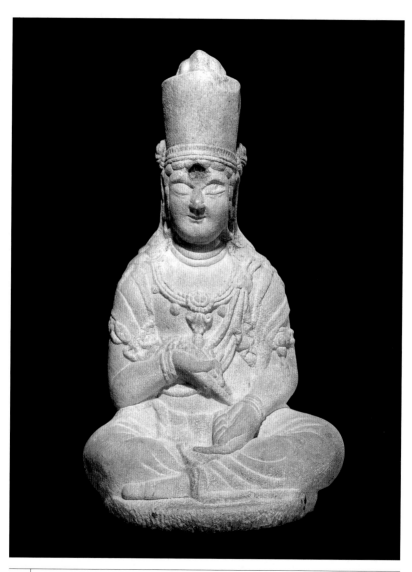

| 고려(10세기), 국보 124호, 높이 181, 국립춘천박물관

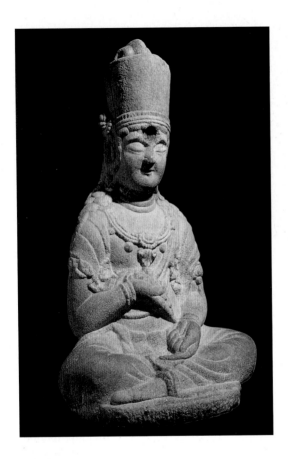

코처럼 콧날이 휘었으며 입술에는 붉게 채색했던 흔적이 남아
있다. 이마에는 커다란 백호공에 박혀 있던 수정이 아직 남아
있다. 손은 크고 사실적으로 조각되었는데 오른손으로는 연꽃
을 쥐고 왼손은 검지만 곧게 편 독특한 수인을 취하고 있다.
고려 초 10세기의 대표적인 작품의 하나로 주목되며 현재 국
립춘천박물관에 전시되어 있다.

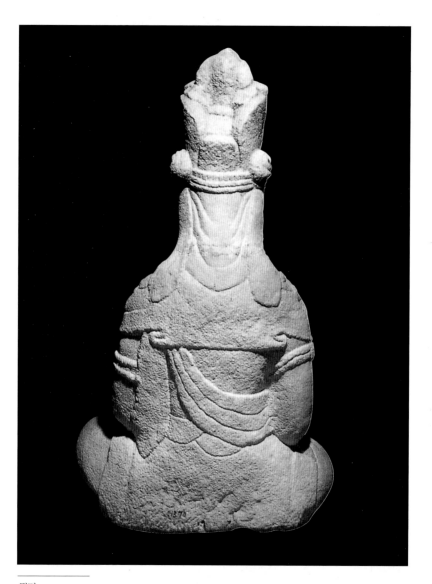

뒷면

신복사지 석조보살좌상 神福寺址石造菩薩坐像

신복사 절터에 있는 삼층석탑 앞에 놓인 석조보살좌상이다. 원통형의 높은 관을 쓰고 두 손은 모아 가슴에 대고 공양하는 자세로 앉아있는데 관 위에는 보개가 올려져 있다. 보살상의 얼굴은 둥글고 통통하며 온화한 미소를 띤 친근한 모습이다. 체구는 풍만하고 전체적으로 곡선적인 조형미를 보여주고 있다. 근처 오대산 월정사 석조보살좌상과 논산 개태사 석조보살좌상과 함께 고려 초에 조성된 독립된 공양상으로서 주목된다.

옆면과 얼굴

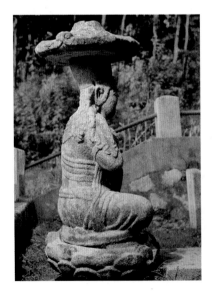
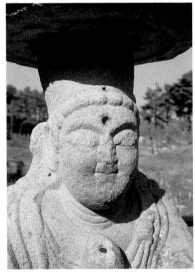

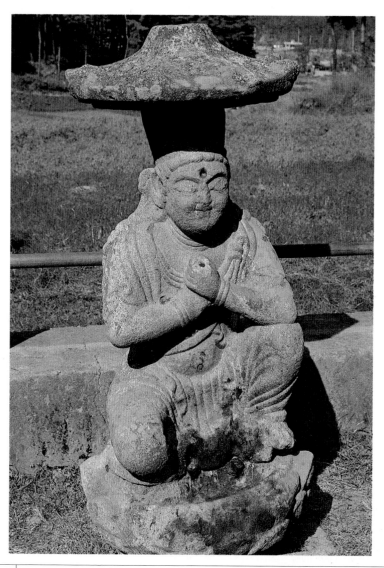

고려(10세기), 보물 84호, 높이 181, 강원도 강릉 성내동

홍성 신경리 마애불입상 洪城新耕里磨崖佛立像

통일신라시대의 정원貞元 15년(799)명 마애불입상과 함께 홍성 용봉산龍鳳山에 전해 오고 있는 대형 마애불로 산 정상의 돌출한 바위에 부조되어 있다. 불상은 민머리에 둥글고 큼직한 육계가 솟았으며, 얼굴은 눈매가 온화하고 입가에 미소를 머금고 있어 인간적이면서도 밝은 인상을 준다. 신체는 어깨가 벌어져 장대하고 양감도 좋다. 가슴을 커다랗게 U자 모양으로 판 통견식 대의를 입었는데, 얇은 옷이 몸에 달라붙고 있으며 선각된 옷주름은 대체로 평면적이고 딱딱하다. 환조에 가까울 정도로 깊게 조각된 상체와는 대조적으로 아래로 내려가면서 조각의 정도가 눈에 띄게 얕아지고 있는 것으로 보아 신라 하대 마애불의 특징을 답습하고 있다. 오른손은 아래로 내려 몸에 붙이고 왼손은 가슴 앞에서 들어 손바닥을 밖으로 하여 시무외인을 짓고 있다. 불상의 둘레를 따라 약한 음각선으로 머리광배와 몸광배를 나타내었고, 바위 꼭대기에는 사각형의 천개天蓋를 따로 만들어 올려놓았다. 통일신라 말의 조각전통을 이어받은 대표적인 불상이다.

전경

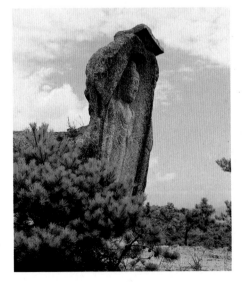

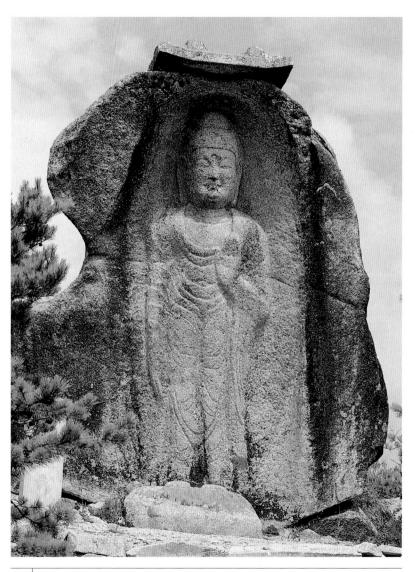

고려(10세기), 보물 355호, 높이 400, 충남 홍성 홍북면 신경리

청양 석조삼존불입상 靑陽石造三尊佛立像

청양 읍내에 전해 오는 고려 초기의 삼존불로 불신과 광배를 한 돌에 새겼는데, 광배는 많이 파손된 상태이다. 중앙의 본존불은 육계가 둥글고 얼굴은 윤곽만 희미하며, 통견의 대의가 U자 모양의 주름을 이루며 전신에 달라붙게 표현되었다. 오른손은 가슴 위로 들어 시무외인을 짓고 왼손은 똑바로 내려 몸에 붙였다. 별도의 돌로 만든 대좌에는 정면과 옆면에 안상이 새겨져 있고 윗면에는 불상의 발이 조각되어 있다. 좌우의 협시상들은 통통하게 살이 오른 앳된 얼굴로 양감을 표현하였으며 본존에 비해 한결 부드러운 신체 움직임을 보여준다. 몸에 걸친 천의 자락 역시 꽤 유연한 편으로 배 위에서 영락을 X자 형으로 교차시키고 있다.

이 삼존불입상은 통일신라 말기의 양식을 계승하고 있지만 미소를 띤 얼굴과 밝고 신선한 표정에서, 거창 양평동 석불 같은 9세기 말 무렵 불상의 침울함과는 다른 새 왕조의 분위기가 느껴진다.

석조삼존불상이 자리하고 있는 청양 지역과 신경리 마애불상이 있는 인근의 홍성 일대는 고려시대의 운주運州에 해당하며, 태조 왕건이 934년 후백제와의 전투에서 대승을 거두었던 곳이다. 문헌에 따르면 이 지방의 홍모洪某라는 이가 태조를 섬겨 삼중대광三重大匡의 지위에 이르렀다고 전하고 있어 왕건을 후원했던 유력한 호족세력이 있었음을 시사하는데, 이것으로 불상들이 조성된 배경을 짐작해 볼 수 있다.

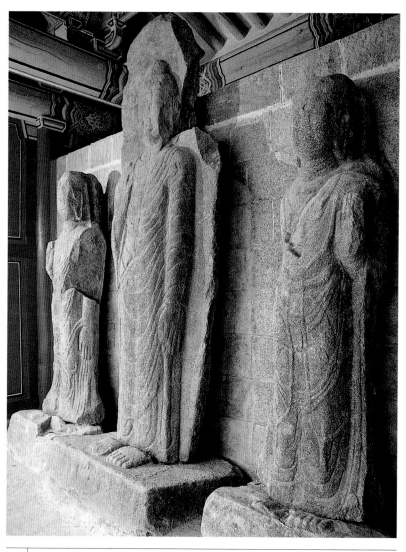

고려(10세기), 보물 197호, 높이 310(본존)·223(좌협시)·225(우협시), 충남 청양 청양읍 읍내리

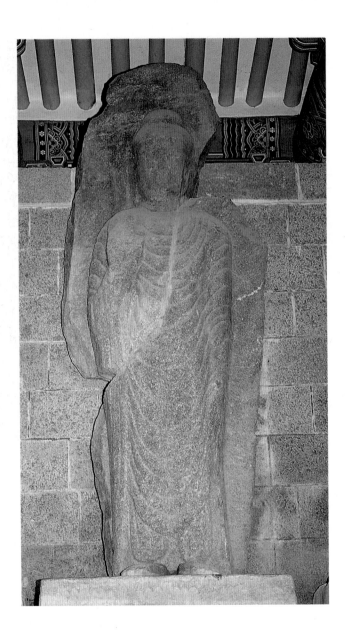

◀ 본존불
▼ 좌협시보살상 │ 우협시보살상

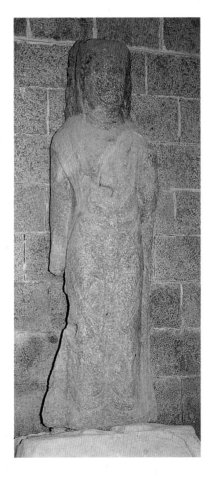
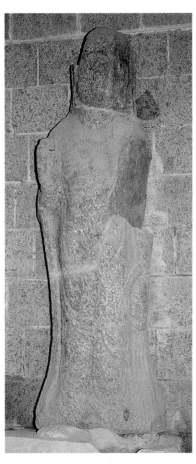

안성 죽산리 석불입상 安城竹山里石佛立像

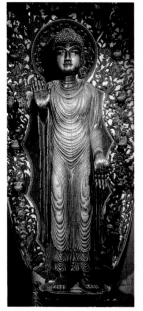

참고. 목조석가불입상,
중국 송(10세기), 일본
교토 세이료지

현재 봉업사지에서 약간 북쪽에 있는 삼층석탑과 함께 세워져 있는 석불입상으로 원래 죽주산성竹州山城 아래에 쓰러져 있던 것을 보수하여 지금의 자리에 옮겨놓았다고 한다. 이 불상은 커다란 얼굴에 비해 어깨가 좁아졌으며 불신의 양감 또한 줄어 더욱 평면적으로 보인다. 전체적으로 평평하고 길죽한 신체 위에 통견식으로 입은 대의에는 촘촘하게 옷주름을 새겨놓았고, 목부분의 주름은 넓은 U자 모양으로 파는 대신 얼굴 쪽으로 올라가 둥근 곡선으로 처리하였다. 수인 역시 단순하게 처리하여, 왼손으로 대의를 잡은 듯하지만 그냥 아래로 내렸고, 특이하게 오른손이 여원인을 짓고 있다.

이 불상의 전체적인 형식과 조형감은 북송초 일본 승려 초넨奝然(?~1106)이 옹희雍熙 2년(985)에 중국 태주台州에서 모각하여 일본으로 가져왔다는, 일본 교토京都의 세이료지淸凉寺 목불입상참고과 커다란 얼굴, 좁은 어깨, 평면적이고 길쭉한 신체 실루엣 등에서 매우 흡사하다. 당시 이 불상의 범본이 되었던 상은 양주 개원사開元寺에 봉안되어 있던 인도 우전왕이 조성했다는 전설적인 전단석가서상栴檀釋迦瑞像이다. 당시 이 상은 송宋 태종에 의해 수도 개봉開封의 왕실로 옮겨져 있었으므로 북송北宋 당시 사람들의 주목을 끌었던 상이었음에 틀림없고, 중국과의 교류가 빈번했던 고려에도 익히 알려졌을 가능성이 크기 때문이다.

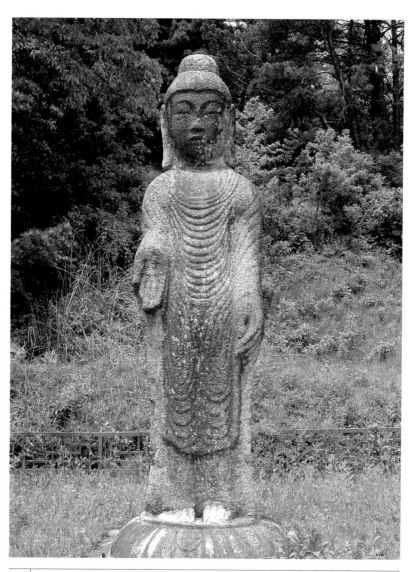

| 고려(10세기), 높이 336, 경기도 안성 죽산면 죽산리

금릉 광덕동 석조보살입상 金陵廣德洞石造菩薩立像

세부

김천시 광덕동으로 들어가다보면 '숫골'이라는 마을이 있는데, 이곳의 저수지 둑 아래에 서있는 보살상이다.

화강암면에 부조된 이 보살상은 조각이 선명하고 보존 상태도 좋은데 불상처럼 대의 형태의 옷을 입고 머리에는 보관을 쓴 보살상으로 고려 초에 처음 나타난 형식이다. 얼굴은 이목구비가 비교적 잘 정돈되어 있으며, 머리에는 관대가 달리고 꽃문양으로 장식된 화려한 원통형의 높은 관을 쓰고 손에는 지물로 꽃가지를 들고 있다. 천의는 불상의 대의처럼 양 어깨를 덮는 통견식이며 광배는 머리광배와 몸광배가 얕게 부조되어 있다.

광덕동 마애보살입상은 이와 유사한 도상적 특징을 보여주는 관촉사나 대조사의 석조보살입상에 비해 기법이 뛰어나다. 존상의 명칭도 이들 관촉사·대조사 상처럼 고려시대에 널리 신앙되었던 미륵보살일 가능성이 큰데, 그렇다면 손에 들고 있는 꽃은 미륵보살을 상징하는 용화수龍華樹를 표현한 것이 아닐까 생각된다.

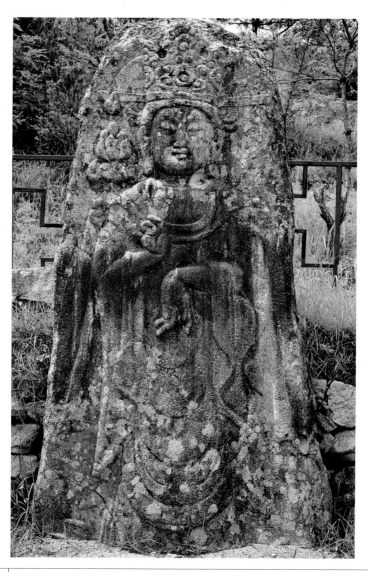

고려(10세기), 보물 679호, 높이 약 202, 경북 금릉 광덕동

대조사 석조보살입상 大鳥寺石造菩薩立像

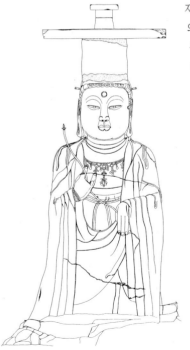

대조사는 백제의 옛 도읍지였던 부여 성흥산성聖興山城 자락에 위치하고 있는 사찰로, 고려 초기의 석조미륵보살상과 삼층석탑 등의 불교유적이 전해 오고 있다. 보살상은 관촉사 석조보살입상과 같은 양식의 조각으로 원통형의 높은 고관高 冠을 쓴 점이나 그 위에 사각형 보개가 올려 져 있는 점, 좁은 어깨에 평판적인 신체, 양손 의 위치와 지물 등 모든 점에서 관촉사 상과 유사하다. 얼굴 표현은 관촉사 상보다 정적 이며 차분한 분위기를 보이고 있는데, 손과 같은 세부 표현에서 조각 기법의 미숙함이 보인다.

고려 초기에는 중국 당말오대唐末五代 의 영향을 받은 높은 보관을 쓴 보살상이 유행하기 시작하는데, 대체로 원통형의 높 은 관을 쓰고 몸에는 보살상의 천의를 걸 치는 것이 일반적인 형식이다. 그런데 대 조사 보살상과 같은 일부 상들에서는 원통 형이 아닌 책형幘形의 넙적한 사각형 보관 (면류관)을 쓰고 포의袍衣를 흉내낸 소매

도면. 『대조사 석미륵보살입상 ―학술조사 및 보 존처리 방안―』(한국미술사연구소·부여군청, 1999), 55쪽

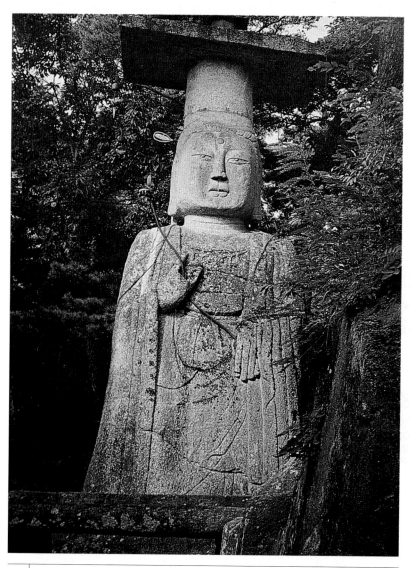

113 | 고려(10세기), 보물 217호, 높이 약 1,000, 충남 부여 임천면 구교리 대조사

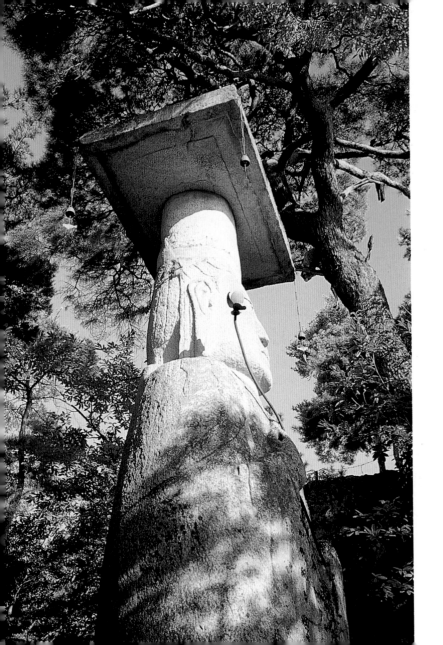

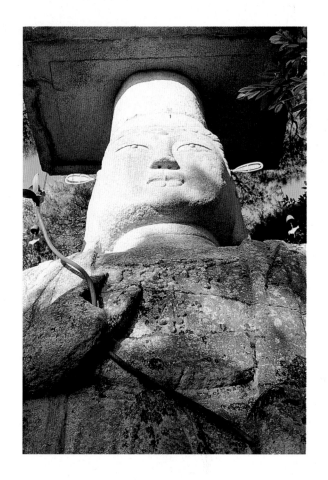

▲ 얼굴 세부
◀ 옆면

가 넓은 옷을 입은 보살 모습이 등장하고 있어 앞 유형과 구별된다.

존상의 명칭은 관촉사와 같은 미륵보살로 추정된다. 미륵보살상은 고려시대에 널리 조성되었는데 이것은 후삼국시대부터 고려시대에 이르도록 널리 성행하였던 미륵신앙의 경향이 크게 작용한 것이라 생각된다.

관촉사 석조보살입상 灌燭寺石造菩薩立像

국내 최대의 석조보살상으로 '은진미륵'이라 불린다. 보살의 신체는 전체적으로 4등신 정도의 비례를 보이며 머리가 거대하고 어깨가 좁아 다소 왜소해 보인다. 머리에는 높은 보관을 썼는데 원래는 금속관을 덧씌워 장엄하였던 듯 금속의 흔적이 남아 있다. 관 위에는 두 개 층의 사각형 보개가 올려져 있고 그 네 귀퉁이에 풍탁風鐸이 달려 있다. 얼굴은 넓적하고 눈이 크며 두터운 입술을 꾹 다물고 있어 괴이한 느낌을 준다. 크고 뭉툭한 손에는 꽃가지를 들었고, 옷은 양 어깨를 가린 대의를 통견식으로 입었으며, 옷주름은 커다란 U자 모양으로 선각되어 있다. 발밑에는 연화대좌가 보살을 받치고 있다.

『신증동국여지승람』의 은진현恩津縣 불우조와 「관촉사사

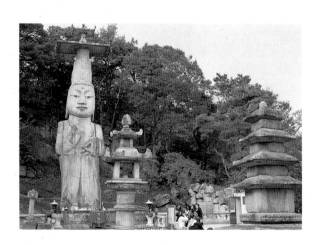

전경

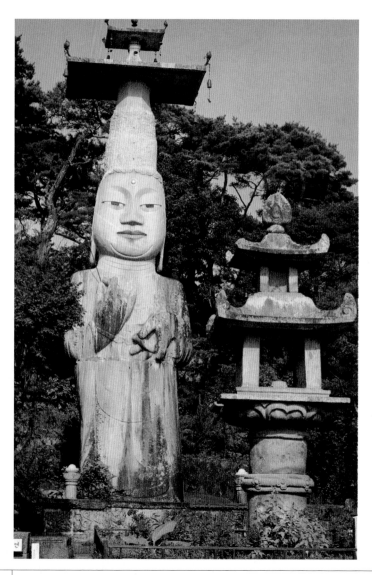

고려(10세기), 보물 218호, 높이 1,820, 충남 논산 은진면 관촉리 관촉사

얼굴 옆면

적비灌燭寺事蹟碑」는 대체로 이 보살상이 광종대에 조성되었
다고 전하고 있는데, 이를 통해 10세기 후반 충청 지방에서
유행하였던 조각 양식의 토속성을 보여주는 예로 관촉사 석조
보살입상을 생각할 수 있다. 보살상의 존명은 구전되어오는
것처럼, 제왕帝王이 쓰는 면류관을 쓰고 손에는 용화수를 들고
있는 미륵보살상일 것이다.

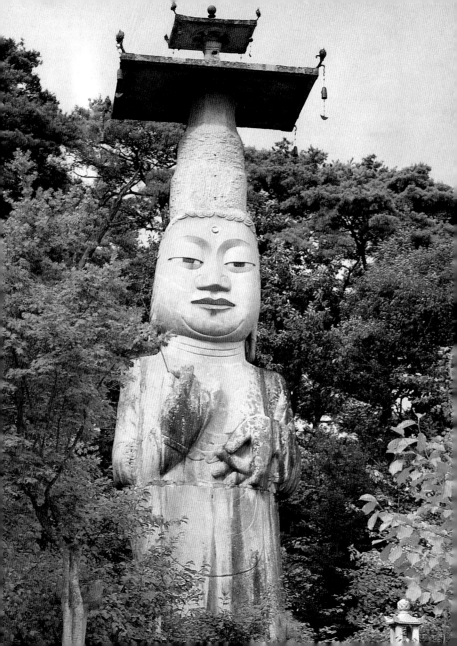

이천 장암리 마애보살반가상 利川長岩里磨崖菩薩半跏像

이 마애보살상은 옛날부터 미륵바위라고 불려오던 커다란 바위에 부조되어 있는 반가좌의 보살상으로, 바위 뒷면에 "태평흥국太平興國 6년(981)에 향도들이 조성했다太平興國六年二月十三日… 香徒…"는 명문이 새겨져 있어 고려 초기 981년경에 이 지역 불교도들이 조성한 것이라고 생각된다. 이 상이 전해 오는 절터는 큰 길가에 위치하고 있어 과거에 수도 개경으로 올라가는 길목의 평지 가람이었음을 알 수 있는데, 최근 불상 주변의 발굴 조사가 이루어지기도 하였다.

마애보살상은 조각 자체가 다소 투박하고 지방적인 양식이 보이나 새로운 도상적 요소를 표현하고 있어 주목된다. 원래 금속제 장식이 달려 있었던 원통형 고관의 중앙에 작은 이등변삼각형 모양의 보탑이 새겨져 있고, 손에는 연화라고 하기에는 큰 중국 당대唐代의 부채인 단선團扇을 들고 있기 때문이다. 이것은 교토 세이료지 목불입상의 복장腹藏에서 발견된 「미륵보살도」처럼, 보관의 중앙을 보탑으로 장식하고 용화수를 들고 있는 인도 팔라 왕조 미륵보살상의 유형이 중국적으로 변모한 도상의 예를 따른 것으로 이해된다. 그렇다면 이 상은 10세기 후반의 기년명 보살상으로서 미륵보살의 새로운 도상이 유입된 것을 알려주는 귀중한 예라고 할 수 있다.

도면. 『이천태평흥국명 마애보살좌상 주변지역 발굴조사 보고서』 (단국대학교 매장문화 재연구소 · 이천시, 2002), 20쪽

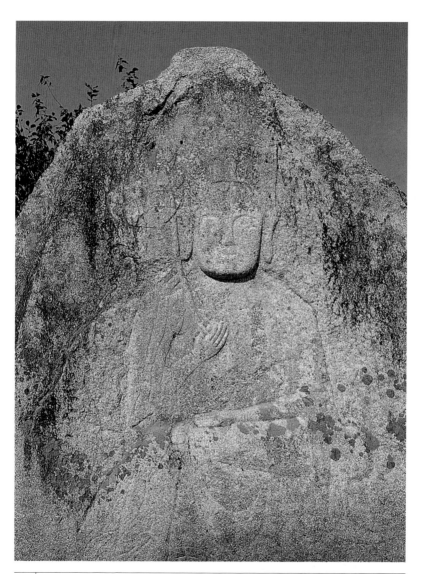

115 | 고려(981년경), 보물 982호, 높이 320, 경기도 이천 마장면 장암리

고령 개포동 마애보살좌상 高靈開浦洞磨崖菩薩坐像

세부

산 기슭에 세워져 있는 마애보살상으로 관대가 달린 삼면三面 화관의 중앙에 화불이 있는 관음보살이다. 양각과 음각 기법을 함께 사용하여 새긴 부조로, 상호는 보살의 자비로움이 사라지고 지방적인 토속성을 드러내고 있는데, 작은 입과 긴 눈꼬리에서 고려 초기 조각양식의 일면을 볼 수 있다. 손과 발은 비례에 맞지 않게 작고, 간단한 선으로 새긴 머리광배와 몸광배의 표현, 연화대좌를 새긴 수법 등은 치졸하지만, 왼손으로 잡은 연화가지만큼은 정교하고 섬세하게 조각되었다.

이 보살상의 뒷면에는 "옹희 2년 을유 6월 27일雍熙二年乙酉六月二十七日…"이라는 명문이 있어 985년경에 조성되었음을 알 수 있다. 조각 수준은 떨어지지만 기년작紀年作이라는 점에서 주목된다.

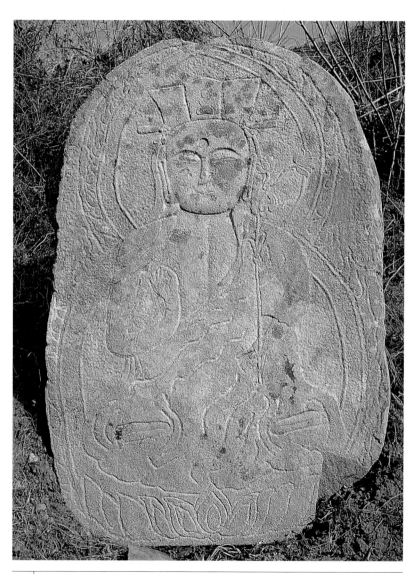

고려(985년경), 높이 150, 경북 고령 개진면 개포리

괴산 원풍리 마애이불병좌상 槐山院豊里磨崖二佛幷坐像

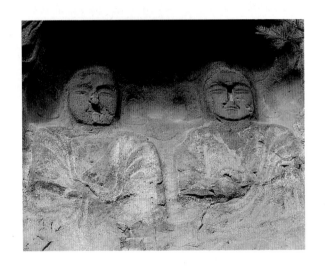

충주에서 김천으로 가는 국도변의 절벽 위에 새겨진 거대한 마애이불병좌상이다. 불상 두 구는 서로 거의 닮은꼴로, 상호는 넓적한 장방형이며 뭉툭한 코에 입을 일자로 꾹 다문 토속적인 얼굴 모습을 하고 있다. 두 상은 모두 법의法衣를 통견식으로 입었으며, 마멸이 심하긴 하지만 채색의 흔적이 아직도 남아 있어 흥미롭다. 알려진 바와 같이 이불병좌상은 『묘법연화경妙法蓮華經』의 「견보탑품見寶塔品」에 등장하는 석가모니불과 다보불을 표현한 것으로서 우리 나라에서는 흔하지 않은데 고려 전기에 풍미했던 법화사상法華思想이 조각에 반영된 것이라고 생각할 수 있다.

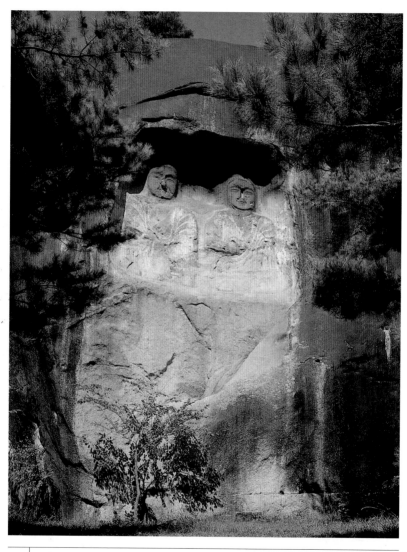

고려(10~11세기), 보물 97호, 암벽 높이 1,200(감실 크기 363×363), 충북 괴산 연풍면 원풍리

청룡사 석조비로자나불좌상 靑龍寺石造毘盧舍那佛坐像

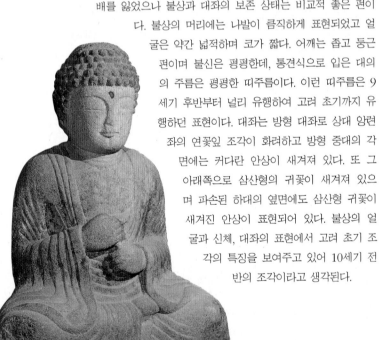

청룡사에 함께 봉안되어 있는 석불좌상(보물 424)보다 뒤에 조성된 상으로 지권인을 결한 비로자나불상이다. 현재 광배를 잃었으나 불상과 대좌의 보존 상태는 비교적 좋은 편이다. 불상의 머리에는 나발이 큼직하게 표현되었고 얼굴은 약간 넓적하며 코가 짧다. 어깨는 좁고 둥근 편이며 불신은 평평한데, 통견식으로 입은 대의의 주름은 평평한 띠주름이다. 이런 띠주름은 9세기 후반부터 널리 유행하여 고려 초기까지 유행하던 표현이다. 대좌는 방형 대좌로 상대 앙련좌의 연꽃잎 조각이 화려하고 방형 중대의 각 면에는 커다란 안상이 새겨져 있다. 또 그 아래쪽으로 삼산형의 귀꽃이 새겨져 있으며 파손된 하대의 옆면에도 삼산형 귀꽃이 새겨진 안상이 표현되어 있다. 불상의 얼굴과 신체, 대좌의 표현에서 고려 초기 조각의 특징을 보여주고 있어 10세기 전반의 조각이라고 생각된다.

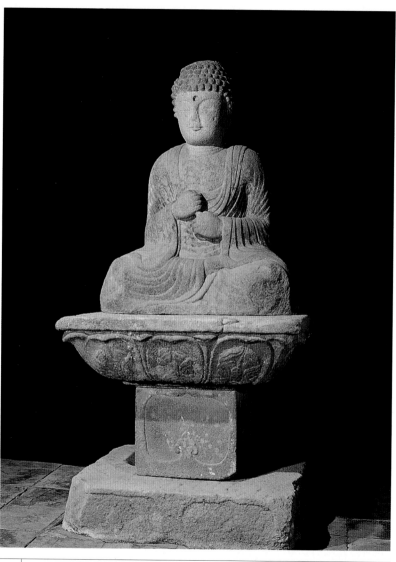

고려(10세기), 보물 425호, 높이 111(불상) · 96.7(대좌), 경북 예천 용문면 선리 청룡사

월정사 석조보살좌상 月精寺石造菩薩坐像

월정사 대웅전 앞에 있는 팔각구층석탑을 향해 한쪽 무릎을 괴고 앉아있는 석조보살입상으로, 모아쥔 두 손에 무엇을 들었던 흔적이 있어 공양보살상으로 보인다. 그러나 『월정사 사적月精寺事蹟』의 「신효거사친견류오성사적信孝居士親見類五聖事蹟」에는 '약왕보살藥王菩薩'이라 적혀 있고 고려시대 정추鄭樞(1333~1382)의 시詩에는 '문수보살文殊菩薩'이라고 쓰여 있어 보살상의 명칭은 확실히 알 수 없다.

체구는 비교적 가늘고 평판적이며 머리에는 한송사나 신복사의 보살상처럼 원통형의 높은 관을 쓰고 있다. 장방형의 얼굴에는 인중과 코가 비교적 짧게 처리되었고 부은 듯한 눈도 가늘게 반쯤 뜬 모습을 하고 있어 강릉의 한송사와 신복사 보살상에 비해 하체가 빈약하고 머리가 크게 강조되어 있으며 신체 비례가 맞지 않아 경직된 느낌을 준다. 최근 발굴을 통해 땅속에 묻혀 있던 석조대좌가 발견되어 수리·복원되었는데, 대좌 기단의 안상 중앙에 장식된 문양으로 보아 11세기 초의 작품으로 생각된다.

복원된 모습

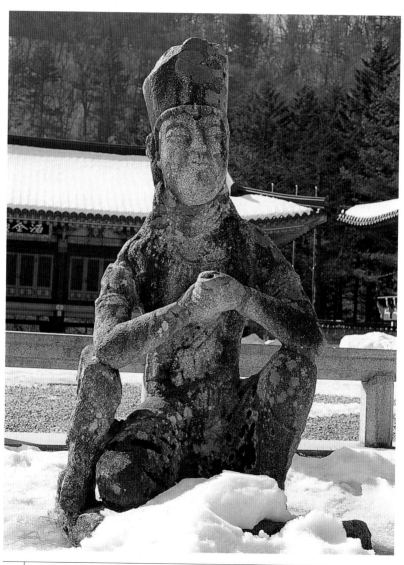

고려(10~11세기), 보물 139호, 높이 180, 강원도 평창 진부면 동산리 월정사

청암사 수도암 석불좌상 青巖寺修道庵石佛坐像

불상의 얼굴은 마멸이 심한 편이나 가느다란 눈, 오똑한 코, 앙증맞은 작은 입술, 통통하게 살이 오른 뺨 등에서 온화한 기운이 감돈다. 머리 위에 보살형의 소박한 원통형의 고관을 쓰고 있으며, 무릎 위에서 두 손을 가지런히 모아 태장계胎藏界 만다라의 주불主佛인 대일여래大日如來의 법계정인法界定印의 수인을 맺고 있는데, 보주로 생각되는 지물을 살짝 잡은 모습이다. 체구는 극히 빈약한 편이나 처진 어깨 아래 늑골을 따라 가슴의 굴곡이 표현되어 있다. 통견의 대의는 좌우 어깨와 양 무릎에 평행의 옷주름을 몇 줄 형식적으로 묘사하였을 뿐 매우 소략한 모습을 보여준다. 광배는 거신광으로, 머리 광배의 중심부에는 단판의 연화문을 새겼고, 그 바깥쪽과 몸 광배 내부에는 당초무늬를, 그리고 테두리에는 불꽃무늬를 배치하였다. 대좌는 상대, 중대, 하대의 3단으로 구성된 방형대좌로 고려시대에 유행한 대좌 형식이다. 전제척으로 신체가 위축되고 편평하며 옷주름 표현에도 활력이 부족하지만 고려 초기의 석불로 생각된다.

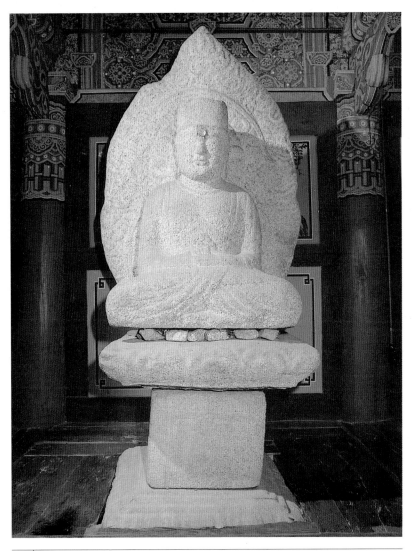

고려(10~11세기), 보물 296호, 높이 103(불상)·145(광배), 경북 김천 증산면 평촌리 청암사 수도암

심복사 석조비로자나불좌상 深福寺石造毘盧舍那佛坐像

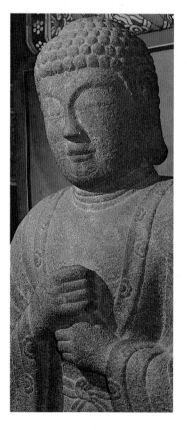

심복사 법당 안에 주불主佛로 모셔져 있는 석불좌상으로, 전체적으로 보아 통일신라시대 양식을 재현한 듯한 여운이 감도는 작품이다.

머리는 나발에 육계가 둥글고 납작하며, 얼굴은 비만형에 가까운데, 나중에 보수된 코를 포함하여 가는 선각으로 일관한 이목구비는 차분하면서도 온화한 상호를 이루고 있다. 양손은 지권인을 짓고 있으며, 양팔을 겨드랑이에 바싹 붙여 그로 인해 좁은 어깨가 움츠러들어 보인다. 통견식으로 입은 대의의 양팔 소매와 무릎 전면에는 옷주름이 계단처럼 평행하게 일정 간격으로 반복되고 있으며 옷깃과 소매 끝단에 반쪽 꽃문양이 서로 엇갈리게 양각되어 있는 등 형식화의 기미가 역력하다.

대좌는 타원형의 연화좌로, 상대에는 이중의 단판연화문單瓣蓮華紋을 새겼고, 하대에는 복판연화문複瓣蓮華紋을 조각하였으며, 중대에는 상대를 받치고 있는 두 마리의 사자를 부조하였다. 곡선적이고 풍만한 인간적인 조형미를 주조로 하는 고려 초기 명주溟洲 일대 보살상 계열과 많은 상통점을 지니고 있다.

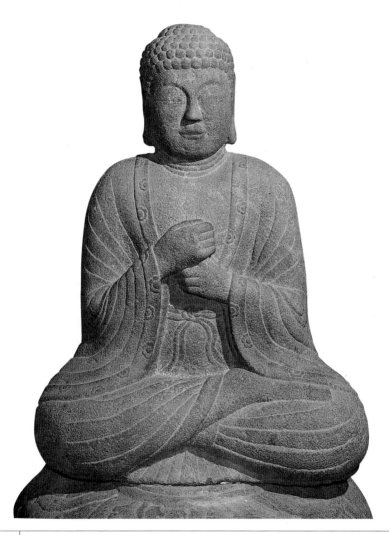

121 고려(10~11세기), 보물 565호, 높이 121(불상)·107(대좌), 경기도 평택 현덕면 덕목리 심복사

갑사 석조약사불입상 甲寺石造藥師佛立像

갑사에서 동학사 방면으로 가는 계곡에 있는 석굴 속의 약사여래입상으로, 원래는 갑사의 부속 암자인 중사자암中獅子庵에 전해 오던 것을 일제시대에 지금의 자리로 옮겨왔다고 한다. 머리는 나발에 육계가 둥글고 넙적하며, 작고 둥근 얼굴에 가느다란 눈, 오똑한 코, 작은 입 등 이목구비가 단정하다. 어깨에서 발 아래까지 길게 늘어진 통견식의 대의에는 반원형으로 중첩된 옷주름이 표현되었는데, 전체적으로 석주와 같은 실루엣을 보이고 있다. 왼쪽 어깨에서 대의 자락이 밖으로 접혀져 주름을 만들고 있으며, 하체의 치마에도 규칙적인 세로주름이 새겨졌다. 두 손을 가슴 앞에서 나란히 들어 오른손은 손바닥을 밖으로 향한 시무외인을 맺었고, 왼손은 약합을 받쳐들고 있다.

두꺼운 대의와 그 위에 새겨진 반원형 옷주름, 뭉툭한 두 손, 투박한 조형성 등은 중원 원평리 석불입상이나 천원 용화사 석불입상 등과 같은 인접한 충청 지역의 불상과 유사함을 보이고 있는데, 한동안 이 지역에서 통일신라 말 예천 동본동 석불입상의 전통을 계승한 이 같은 불상양식이 성행하였던 것으로 짐작된다.

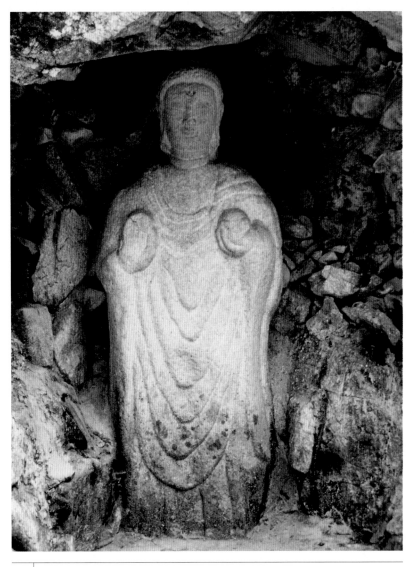

고려(10~11세기), 높이 141, 충남 공주 계룡면 중장리 갑사

나주 철천리 석불입상 羅州鐵川里石佛立像

신흥 고려의 기운을 타고 각 지방에서 대대적으로 제작되었던 일련의 거불 조각 가운데 하나라고 생각되는 석조여래입상이다. 5미터가 넘는 초대형인 이 불상은 불신과 광배, 대좌가 모두 한 돌로 만들어졌으며, 얼굴, 어깨, 팔다리 등이 환조상에 버금갈 정도로 높게 부조되어 있다.

머리는 민머리에 육계가 큼직하며, 넓적한 얼굴은 신체에 비하여 큰 편으로, 굽은 눈썹, 반개한 눈, 뭉툭한 코, 두툼한 입술 등을 굵직굵직하게 새기어 근엄하면서도 장중한 느낌을 준다.

짧고 굵은 목에 괴량감이 넘치는 몸통에는 양 어깨에서 발 밑까지 길게 늘어진 통견의 가사를 걸쳤는데, 물결 모양의 옷주름이 가슴에서 배를 지나 무릎 위로 좌우대칭을 이루며 흘러내리고 있다. 두 손을 나란히 들어올려 오른손은 손바닥을 아래로 향했고, 왼손은 손바닥을 위로 하여 시무외·여원인의 통인을 맺고 있는데, 일반적인 형태와는 달리 양손의 방향이 반대로 표현되었으며 비례 또한 다소 어색하다. 광배는 머리광배와 몸광배로 이루어진 거신광배로, 둥근 머리광배 내에는 연꽃무늬와 화문을 새기고, 몸광배와 바깥 테두리에는 각기 구름무늬와 불꽃무늬를 배치하였다.

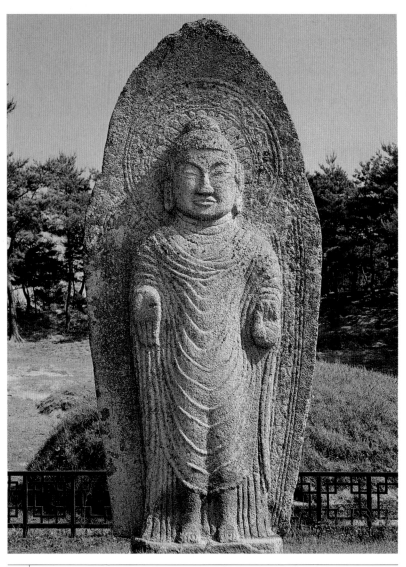

123 | 고려(10~11세기), 보물 462호, 높이 538(전체)·385(불상), 전남 나주 봉황면 철천리

나주 철천리 마애칠불상 羅州鐵川里磨崖七佛像

철천리 마을 야산에 위치한 마애불상군으로, 야트막한 바위 둘레에 돌아가며 좌상 두 구, 입상 네 구 등 총 여섯 구에 이르는 불상을 새겨놓았다. 원래는 바위 윗부분에 동자상童子像이 있었고, 서쪽 면에도 두 구의 불상이 더 있었다고 전해오고 있어 모두 아홉 구의 불상이었다고 추정되는데, 실제 서쪽 면에는 상을 떼어낸 자국이 남아 있다. 현재는 바위의 동쪽 면과 북쪽 면에 좌상이 한 구씩 부조되어 있으며, 남쪽 면에는 네 구의 입상이 비스듬히 드러누운 모습으로 새겨져 있다.

존상들은 민머리에 육계가 높이 솟았고, 얼굴은 살이 빠져 갸름한 형상을 하고 있는데, 모두 심하게 풍화되어 윤곽만이 희미한 상태이다. 얼굴에 비해 조각의 정도가 약한 신체는 볼품이 없는 빈약한 체구에 뻣뻣한 자세를 취하고 있는데, 몸통에 표현된 형식화된 몇 줄의 옷주름을 제외하면 세부 묘사 또한 소홀한 편이다. 그 가운데 좌상의 경우, 양 어깨를 가린 통견의 착의형식을 보이고 있는데, 사선의 음각선을 일률적으로 새겨 옷주름을 표현하였다. 일종의 방위불方位佛로 파악되는 이 마애칠불상은 다른 지역에서는 유례가 드문 다양한 형식과 특이한 도상 배치를 보여주며, 조성 연대는 대략 고려 전기로 추정되고 있다.

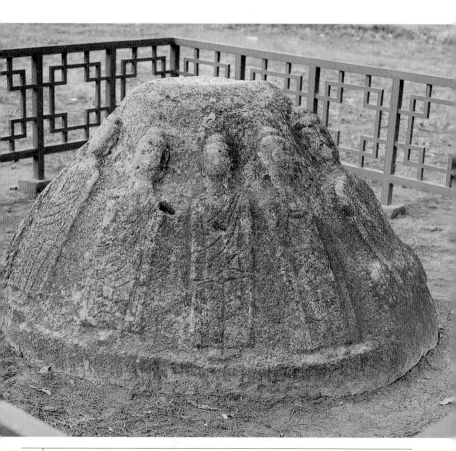

124 | 고려(11세기), 보물 461호, 높이 95, 전남 나주 봉황면 철천리

시흥 소래산 마애보살입상 始興蘇萊山磨崖菩薩立像

서해안의 소래포구 부근에 있는 소래산 중턱의 거대한 바위 면에 선각된 높이 14미터에 달하는 보살상이다. 이 상은 높은 보관을 쓰고 있는데 관에는 연꽃무늬가 새겨져 있고 좌우로 관대가 달려 있다. 보살상의 얼굴은 이목구비가 큼직하고 귀가 길며 목에는 삼도가 새겨져 있다. 오른손은 높이 올려 엄지와 중지를 맞대고 왼손은 허리 부근까지 올리고 있다. 천의는 불상의 가사처럼 양 어깨를 덮는 통견식으로 입었는데, 가슴을 가로지르는 띠매듭이 보인다. 옷주름은 커다란 U자 모양이고 천의 아래로 내려오는 치마에 세로 주름이 나타난다. 이렇게 높은 보관을 쓴 보살상은 고려 초기에 유행하여 한송사지 석조보살좌상이나 신복사지와 월정사, 금릉 광덕동 석조보살입상 등 많은 예가 있다. 그런데 소래산 보살상은 이러한 다른 고려 초기 고관형 보살상에 비해 규모가 거대하여 석가불 크기의 100배라고 하는 미륵보살을 조형화한 것이 아닌가 생각된다.

소래포구는 삼국시대 이래 중국과의 왕래에 중요한 역할을 담당했던 항구였을 것이므로 이 보살상은 고려 초기에 이 지역을 지배했던 호족이나 고려 왕실의 발원으로 조성되었을 것으로 추정된다.

| 고려(10~11세기), 높이 약 1,400, 경기도 시흥 대야동

사자빈신사지 석탑 조상 獅子頻迅寺址石塔彫像

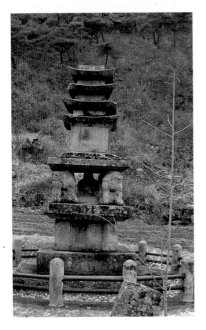

사자빈신사지 석탑의 인물상으로, 탑의 상층 기단 갑석甲石을 받치고 있는 네 마리의 사자 중앙에 놓여있다. 머리에는 지장보살상이나 승가대사상에서 표현되는 두건을 쓰고 손은 지권인을 짓고 있는 특이한 상이다. 상의 얼굴은 둥글고 목이 거의 없으며 체구는 어깨가 좁고 둔중하다. 양 소매에 새겨진 법의의 옷주름이 두껍게 흐르고 있으며, 무릎에는 옷무늬가 도식적으로 음각되어 있는 등 전체적으로 볼 때 우수한 작품이라고는 할 수 없다. 그러나 탑에 새겨진 명문을 통해 정확한 조성 시기를 알 수 있는 기년작으로 고려시대 조각사에서 상당한 의의를 갖는다.

석탑 전경

佛弟子, 高麗國中州月　　　永消怨敵, 後愚生婆娑
岳師子頻迅寺棟梁　　　　旣知, 花藏迷生, 卽悟正
奉爲代代　　　　　　　　覺, 敬造九層
聖王 恒居萬歲, 天下大　　石塔一坐, 永充供養
平法輪常傳, 此界他方　　大平二年四月日謹記 (하층기단부 면석에 새겨진 명문)

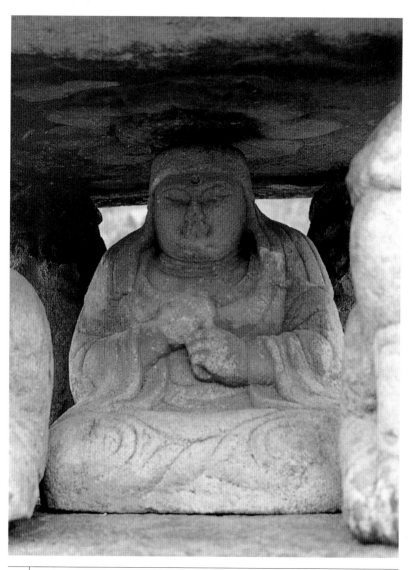

126 | 고려(1022년), 보물 94호, 탑 높이 450, 충북 제천 한수면 송계리

승가사 석굴 승가대사상 僧伽寺石窟僧伽大師像

　　승가사 경내 승가굴의 본존으로 모셔져 있는 상으로, 광배 뒷면에 "태평 4년 갑자太平四年甲子…"라는 명문이 있어 조성 시기가 1024년인 것과 석지광釋知光이 조성하고 석광유釋光儒 등이 불상을 새겼음을 알 수 있다.

　　상의 크기는 광배와 짝을 이루기에는 규모가 작은 듯한데, 잘 살펴보면 광배를 석조 받침에 꽂아놓아 그 높이가 다소 높아진 것을 알 수 있다. 이 상은 중국에서 당대唐代에 크게 존경받았던 승가대사라는 스님을 조각한 것이다. 승가대사는 서역 출신의 승려로 당唐 용삭연간龍朔年間(661~663)에 중국에 와서 활동하였던 인물로 그 사후에 크게 존숭尊崇되었다고 한다. 이 상은 두건을 쓴 머리와 수행자의 마른 몸으로 표현되었으며, 손의 모습도 부처의 수인이 아니라 왼손은 장삼 속에 가려져 있고 오른손은 들어 검지를 펴고 있는데, 이는 변설辯舌을 상징하는 손모습으로 이해된다.

　　광배는 거신광으로 머리광배와 몸광배로 나누어져 있고 연꽃무늬・인동忍冬무늬・연주무늬・불꽃무늬 등이 겹겹이 둘러져, 섬세하고 화려하며 장식적인 조각 기법을 보여준다.

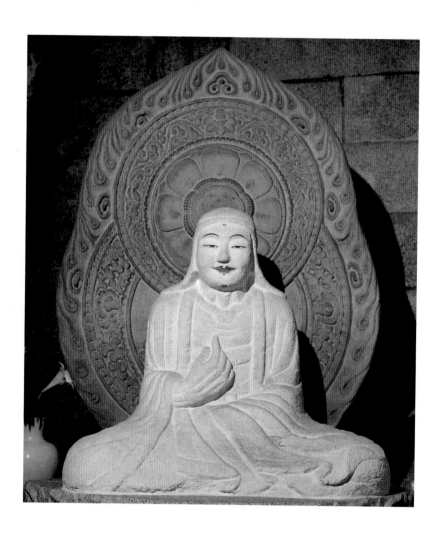

| 고려(1024년), 보물 1,000호, 높이 130, 서울 종로구 구기동 승가사

정림사지 석불상대좌 定林寺址石佛像臺座

정림사 절터에 있는 석불상의 대좌로, 불상은 크게 손상을 입고 후대에 머리 부분이 바뀌어 처음의 모습을 알기 어렵지만 무릎 부분을 보면 양감이 있는 좋은 상이었던 것 같다. 불상에 비해 대좌는 상태가 양호한 편인데, 상대의 앙련과 중대의 안상, 하대의 복련과 하대받침에 새겨진 안상들은 11세기의 정교하고 장식적인 조각양식을 잘 보여주고 있다. 이처럼 기단에 연속해서 안상을 새기고 그 속에 꽃문양이나 조각을 장식하는 표현은, 이 정림사지 불상대좌를 비롯하여 개심사 오층석탑(1011), 현화사 석등(1020년경), 흥국사 석탑(1021), 사자빈신사지 석탑(1022), 거돈사 원공국사 승묘탑(1025), 정두사지 석탑(1031) 등에서도 나타나며, 관촉사 석조보살입상 앞의 배례석과 만복사지 석조대좌에서도 보이고 있어 고려 중기 11세기 전반 무렵에 널리 유행하였다고 생각된다. 정림사지 부근에서는 태평太平 8년(1028)의 중수를 알리는 명문기와가 발견되어 이 불상과 대좌의 조성 시기도 당시로 비정되고 있다. 특히 이와 같이 중앙에 꽃문양이 올라오는 안상 표현은 중국의 오대와 북송대의 불상·불탑·공예품 등에서도 많이 보이고 있어, 고려시대 불교미술의 대중관계를 이해하는 데에도 중요한 자료가 된다.

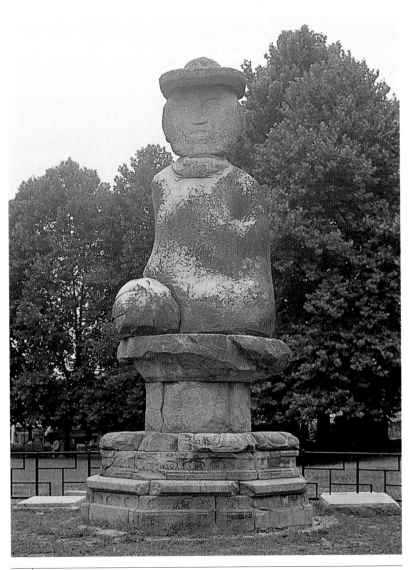

고려(1028년), 보물 108호, 높이 562, 충남 부여 부여읍 동남리 정림사지

만복사지 석불입상 萬福寺址石佛立像

광배 뒷면 선각불입상

만복사가 있던 남원 지역은 예로부터 교통·문화의 중심이었던 까닭에 오늘날까지 많은 불교 유적이 전해 온다. 상당한 규모의 사찰이었던 것으로 보이는 이 지역의 만복사 절터에는 지금도 고려시대의 건물 유구와 석탑·석조대좌 등이 남아 있으며, 『동국여지승람』에는 만복사가 고려 문종대文宗代(1046~1083)에 창건되었다는 기록이 있다. 석불입상은 하체의 일부가 땅 속에 묻혀 있었는데 근래 발굴을 통해 전체 모습이 드러났다. 이 상은 양손을 잃었으나 원래 시무외·여원인의 통인을 결했을 것으로 보이며, 얼굴은 둥글고 온화한 느낌인데 눈과 코에 다소 손상을 입었다. 광배는 윗부분이 깨졌으며, 불꽃무늬와 머리광배의 연꽃무늬 사이에 연꽃 줄기가 선명하게 새겨져 있다. 어깨를 움츠린 듯한 불신의 표현은 평면적이어서 다소 왜소해 보인다.

대의는 옷주름이 다리에서 Y자로 갈라지는 이른바 우다야나 왕식의 착의 형식을 보여주고 있다. 이와 같은 유형의 불상은 인도의 굽타 시대부터 유행하였고 중국에서도 널리 조성되었는데, 일본 승려 초넨이 북송北宋 때에 태주台州 개원사開元寺의 석가불입상을 모각하여 984년에 일본으로 가져왔다는 세이료지 목조석가불입상과 비교된다.

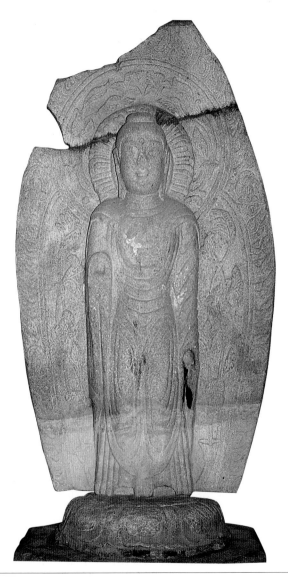

| 고려(11세기), 보물 43호, 높이 200, 전북 남원 왕정동

삼천사지 마애불입상 三川寺址磨崖佛立像

삼천사는 고려 중기에 커다란 세력을 형성하였던 법상종 사찰로서 마애불입상은 삼천사지 입구에서 서남쪽으로 향해 있는 넓은 바위에 부조되어 있다. 전체 모습은 얼굴 부분은 사실적으로 조성되었으나 목 아래로 내려가면서 점차 조각의 깊이가 얕아져 하체와 광배, 옷주름, 대좌 등이 모두 융기된 선으로 양각된 특이한 표현 기법을 보여준다.

민머리에 육계가 높고 둥글며, 입을 오므린 만월 같은 얼굴은 온화하고 자애로운 상호에 이목구비의 표현이 인간적이고도 사실적이다. 대의는 통견식으로, 넓게 U자 모양으로 패인 가슴에는 내의와 이것을 묶은 리본 모양의 띠매듭이 새겨져 있고 두 가닥의 고름이 아래까지 길게 늘어져 있다. 오른손은 다리를 따라 옆으로 내려 옷자락을 잡고 있으며, 왼손은 배 앞으로 내밀어 손바닥을 위로 구부리고 있다. 거신광의 광배는 두 줄의 둥근 융기선으로 머리광배를 나누었으며, 몸광배는 한 줄의 융기선으로 표현하였다. 전체적으로 사실적이면서도 회화의 평면성이 강조된 점은 고려 전기 조각의 특징이라고 볼 수 있다.

삼천사는 고려 현종顯宗(재위 1009~1031)이 즉위하기 전 승려의 신분으로 머물렀던 신혈사(진관사)와 가까운 거리에 있었다. 북한산 일대의 삼천사, 신혈사, 장의사 등은 당시 고려왕실과 밀접한 관계였다고 생각되므로 삼천사지 마애불상의 조성 배경도 이와 연관이 있을 것으로 추정할 수 있다.

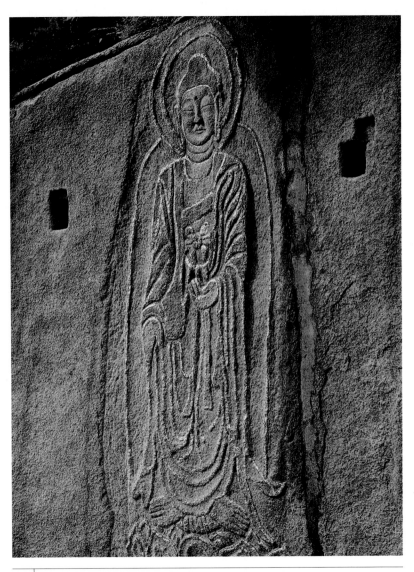

고려(11세기), 보물 657호, 높이 302(전체)·259(불상), 서울 은평구 진관외동

함양 마천면 마애불입상 咸陽馬川面磨崖佛立像

고려시대에 많이 제작된 거불 조각의 하나로 광배, 불신, 대좌를 고루 갖추고 있다. 불상의 전체 크기에 비해서 머리의 나발이나 육계가 작지만, 얼굴은 강건하면서도 원만한 느낌을 준다. 특히 코 주위와 꼭 다문 입가의 표현은 통일신라 말기에 조성된 거창 양평동 석조여래입상과 닮았다. 넓고 당당하게 벌어진 양 어깨에는 통견식의 대의를 걸쳤는데 가슴에서 반전되었다. 이와 같은 착의법은 인도에서 발생하여 중국을 거쳐 통일신라 조각에 유입된 양식으로서, 감산사 석조아미타여래입상을 비롯한 8세기 불상에서 성행하였다. 특히 배와 다리 부분에서 접힌 옷주름은 이른바 우다야나 왕식式이라고 불리는 Y자 모양 옷주름인데, 끝이 뾰족한 윗단이나 도드라진 무릎 주름 등이 앞에서 말한 거창 불상과 유사하다. 따라서 이 마애불의 양식은 인접한 지역의 통일신라 말기 불상으로부터 영향을 받았을 것으로 생각된다. 발은 두툼하고 커다란 데 비하여 손은 비례에 맞지 않게 작아서 어색한데, 이것은 부조를 제작하는 과정에서 계산상의 착오가 있었기 때문일 것이다. 광배는 주형거신광으로 머리광배와 몸광배가 두 줄의 양각선으로 조각되었고, 그 안에는 연주무늬가, 밖에는 불꽃무늬가 돌려져 있다. 대좌는 앙련좌와 그것을 받치는 하대로 구분되며, 하대에는 우주隅柱와 탱주撑柱가 새겨져 있다. 대체로 통일신라의 전통양식을 따른 작품으로서 고려 초기인 10세기경에 제작된 것으로 추정된다.

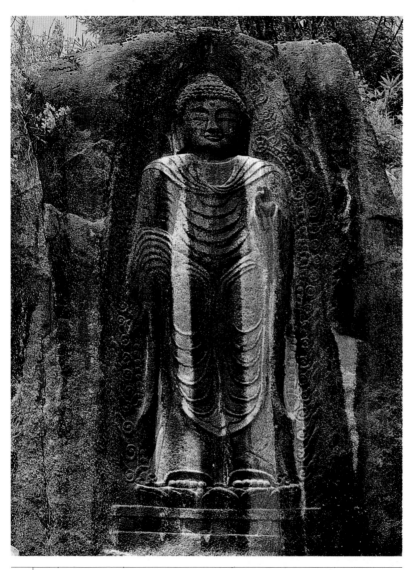

고려(10~11세기), 보물 375호, 높이 580, 경남 함양 마천면 덕전리

월출산 마애불좌상 月出山磨崖佛坐像

후삼국시대부터 고려 전기에 걸쳐 전국에서 유행한 거불 조각 조성의 열기를 반영하고 있는 대형 마애불좌상으로, 월출산 구정봉 정상 부근의 한 암벽에 조성되어 있다.

민머리에 육계가 반원형으로 높이 솟았는데, 신체에 비해 머리 부분이 거대한 편이다. 방형의 얼굴은, 눈꼬리의 끝이 살짝 치켜올라간 눈과 강직한 콧날, 일자로 꾹 다문 입매 등의 이목구비가 모여 중후한 표정을 이루고 있다. 신체는 얼굴에 비해 표현력이 떨어지나, 안정된 자세에 가느다란 팔, 다리에 이르기까지 고부조가 그대로 유지되고 있다. 오른쪽 어깨를 드러낸 우견편단식의 대의를 걸쳤는데, 양 무릎을 덮어 흘러내린 얇은 옷자락이 대좌 위에까지 늘어지고 있다. 수인은 당시에 크게 유행했던 항마촉지인을 맺고 있는데, 손의 위치나 손가락 처리에서 미숙한 점이 보인다. 광배는 거신광으로, 머리광배에는 연꽃무늬와 당초무늬를, 몸광배에는 당초무늬를 음각하고, 가장자리에는 불꽃무늬를 새겼다.

불상의 오른쪽 무릎 옆에는 오른손에 지물을 들고 여래상을 향해 몸을 기울이고 서있는 공양인물상이 자그맣게 부조되어 있는데, 선재동자상善財童子像을 표현한 것이라고 보기도 한다.

세부. 선재동자상

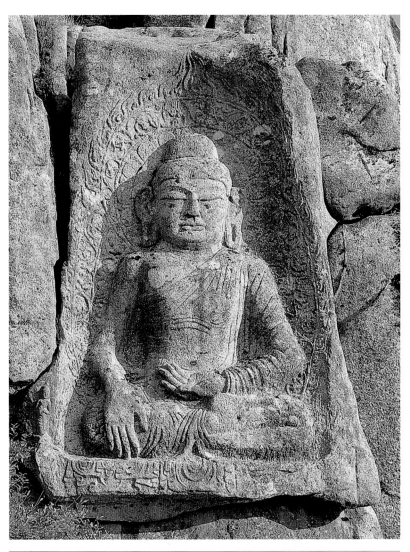

고려(10~11세기), 국보 144호, 높이 860(전체)·600(불상)·87(선재동자상), 전남 영암 영암읍 회문리

원주 흥양리 입석사 마애불좌상

原州興陽里立石寺磨崖佛坐像

치악산 입석사 윗편에 있는 입석대立石臺에서 다시 30미 터쯤 위로 올라가면 보이는 암벽에 새겨져 있는 마애불좌상이 다. 입석사의 정확한 창건 연대나 소실 경위에 대해서는 알려 진 바가 없으나 조선 중기의 문인 구사맹具思孟(1531~1604) 의 『팔곡집八谷集』에 입석대와 입석사에 관한 기록이 보이고 있어 적어도 조선 중기까지는 절이 존재했음을 알 수 있다.

불상은 둥근 얼굴에 양뺨이 통통한 원만한 상호를 지니고 있는데, 눈, 코, 입의 이목구비가 가운데 몰려있으며 인중이 두 툼하다. 머리는 육계가 나지막하고 굵은 나발 가운데에는 중심 계주가 장식되어 있다. 오른발을 위로 하여 결가부좌하였으며 양 어깨를 가리는 통견의 대의를 입었는데, 옷주름의 표현은 다소 형식화된 느낌이 있다. 수인은 오른손을 가슴 위로 들어 손바닥을 밖으로 향하였고, 왼손은 배 앞에 놓아 손바닥을 위 로 향하였다. 머리 뒤로 둥근 머리광배와 몸광배가 새겨져 있 고, 발아래에는 연화대좌가 있는데, 불상의 왼쪽 아래에 "원우 5년경 오3월일元祐五年庚午三月日"이라는 명문이 조각되어 있 어 선종 7년(1090)에 조성된 상임을 알 수 있다.

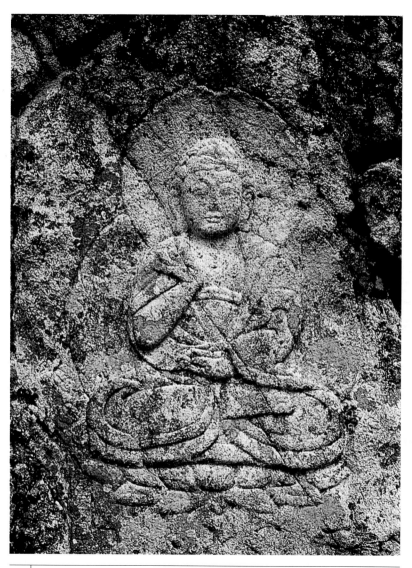

| 고려(1090년), 높이 170(전체)·62(불상), 강원도 원주 소초면 흥양리

괴산 미륵리 석불입상 槐山彌勒里石佛立像

다섯 개의 화강암을 연결하여 만든 거대한 석불상으로 감실이 조성된 석굴 모양의 절터 중앙에 놓여 있는데, 절터에서 "미륵대원彌勒大院"이라는 글이 새겨진 기와가 발견되어 사찰의 이름이 알려지게 되었다. 불상은 머리 위에 천개가 올려져 있고 정신성을 잃은 것처럼 보이는 평범한 존안의 표정이나 입체감이 없는 밋밋한 불신에서 조각 기법의 치졸함이 드러난다. 이 절은 10세기경에 세워졌다고 추정되지만 불상 조성 연대를 사찰 창건 때로 보는 것은 무리가 있는데, 특히 현재 불상의 발이 조각된 대좌 부분과 몸체 부분의 연결이 자연스럽지 않은 점에서 미루어 보아, 고려시대에 전란 등으로 불상이 손상되어 다시 조성했을 가능성이 제기되기도 하였다. 다만 미륵리라는 지명과 사찰 이름이 말해주듯이 이 불상은 10세기 이래 이 지역에서 미륵신앙이 널리 성행하였음을 알려주는 주요한 작품이다.

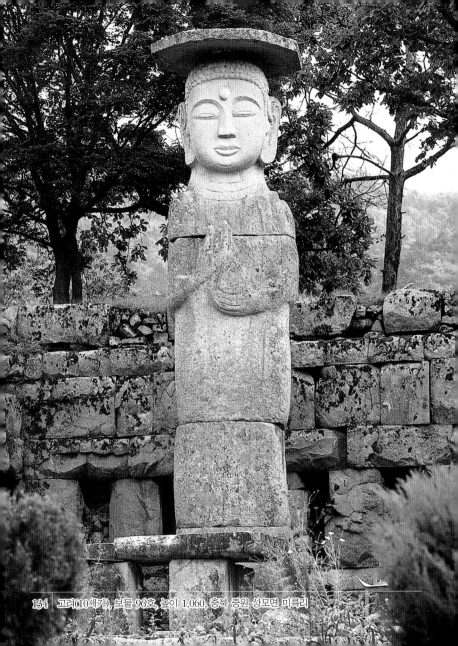

134 고려(10세기), 보물 96호, 높이 1,060, 충북 중원 상모면 미륵리

전경

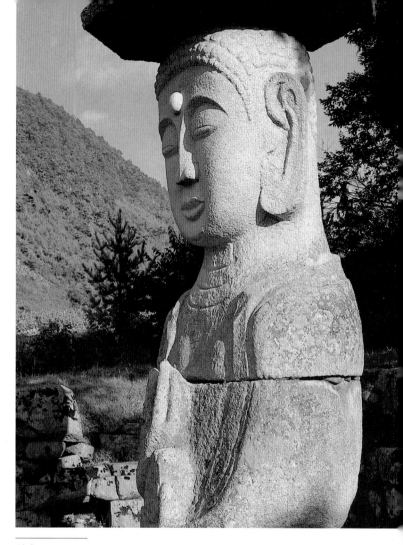

옆면

천원 삼태리 마애불입상 天原三台里磨崖佛立像

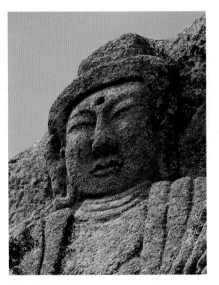

얼굴 세부

충남 천안시 풍세면 삼태리 태학산 泰鶴山 정상의 자연 암벽에 새겨져 있는 고려시대의 대형 마애불이다. 민머리에 육계가 크게 솟았으며, 넓적한 얼굴은 광대뼈가 튀어나오고 두 뺨이 통통하고 약간 늘어진 토속적인 불안을 나타내고 있는데, 길다란 눈과 귀, 우뚝한 코에 비해 입이 매우 작게 표현되어 균형이 맞지 않다.

신체는 보는 이를 압도하는 듯한 육중한 체구에서 괴량감이 넘치나 사실적인 입체감은 결여되었고, 통견의 대의가 양 어깨를 감싸며 무겁게 늘어지고 있다. 벌어진 가슴 사이로 내의가 가로지르고 있으며, 어깨와 양팔 위로는 굵은 수직의 홈을 반복해서 새겼다. 배 부분에서 양 무릎으로도 U자 모양의 옷주름이 느슨하게 흘러내리고 있으며, 치마의 하단은 선각으로 간략하게 마무리하였다. 두 손을 마주보고 들어올려 왼손은 손바닥을 위로 향했으며, 오른손은 셋째 손가락을 구부려 왼손 바닥을 짚고 있다. 상체에 비해 하체가 짧아 전체적으로 비례가 어색하고, 조각미 또한 아래로 내려올수록 약화되는 고려시대 마애불의 공통된 현상이 이 상에서도 그대로 재현되고 있다.

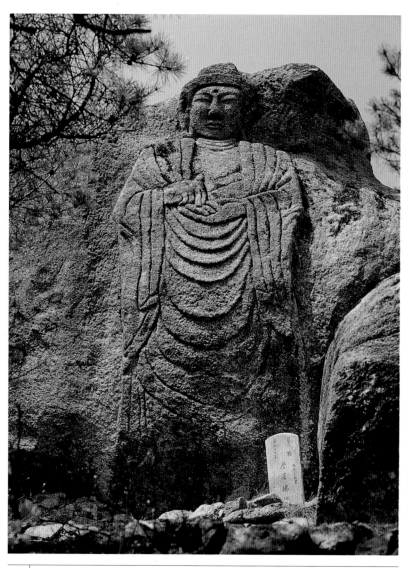

| 고려(11~12세기), 보물 407호, 높이 711, 충남 천안 풍세면 삼태리

법주사 마애불의상 法住寺磨崖佛倚像

우리 나라 불상조각에서 드물게 의자에 앉아있는 의상 형식인 법주사의 마애불상은 커다란 머리 부분에 비해 어깨와 가슴, 다리 등 불신은 위축된 모습이다. 특히 갑자기 허리가 가늘어지는 표현이 어색하며, 불상의 상호도 이상적인 불안을 표현한 것이라고 하기는 어렵다. 그러나 발달된 나발의 표현이라든지 연화좌의 조각에서 섬세한 조각 기법이 보인다.

이 마애불의 왼쪽에 있는 바위에는 보주를 들고 동향하여 앉아있는 지장보살상이 새겨져 있고, 미륵불이 새겨진 바위의 안쪽 아래에는 승려상과 공양인물상, 소 여덟 마리와 말 등이 새겨져 있는데, 이것은 『삼국유사』에 기록된 진표율사의 법주사 창건 연기설화를 나타낸 것이라고 받아들여지고 있다. 법주사는 통일신라시대 이래 유명한 법상종 사찰이므로 이 불상은 법상종의 주존불인 미륵불이라 하겠는데, 지장보살이 함께 새겨져 있는 점은 특히 통일신라시대 진표계의 법상종에서 미륵과 함께 지장보살을 예배했던 전통이 반영된 것이라고 볼 수 있다.

법상종은 고려 현종이 재위하였던 11세기 초에 크게 부상하였다. 현종은 자신이 법상종 사찰이었던 숭교사崇敎寺에서 출가했던 승려였고, 즉위 후에 부모를 위해 개경에 법상종 사찰인 현화사玄化寺를 창건하는 등 법상종 융성에 크게 기여하였다. 법상종 승려로서 처음으로 국사가 되었던 혜소국사慧炤國師가 속리사의 사주寺主를 지냈다는 사실은 이 마애불의 조성 시기와 관련하여 참고할 만하다.

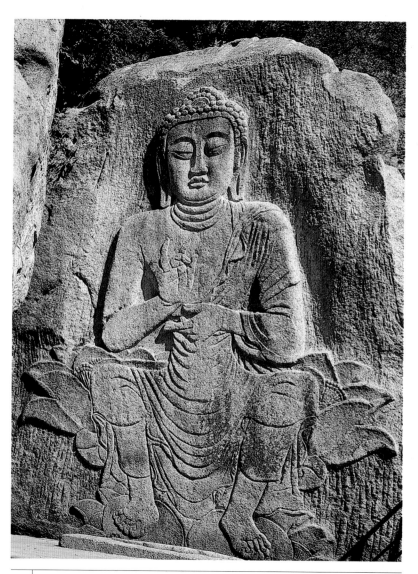

고려(11~12세기), 보물 216호, 불상 높이 500, 충북 보은 내속리면 사내리 법주사

가섭암지 마애삼존불입상 迦葉庵址磨崖三尊佛立像

상천리 산 중턱에 있는 석굴 속에 새겨놓은 고려시대의
마애불로, 바위 면을 얕게 판 후 그 안에 입상의 삼존불을 부
조하였다. 중앙의 본존불은 민머리에 육계가 둥글게 솟았고,
통통한 얼굴은 극도로 토착화된 지방 양식을 보여준다. 또한
양 어깨를 가린 통견의 대의를 걸쳤는데, 팔뚝을 지나 바닥까
지 길게 늘어지는 옷자락이나 반원형의 옷주름 모두 다분히
형식적인 묘사에 그치고 있다. 수평에 가까운 각진 어깨, 입체
감이 무시된 평평한 가슴, 가늘게 퇴화된 두 팔, 무릎 아래로
드러난 빈약한 다리 등 신체 묘사 또한 서툴러 어딘지 모르게
고졸하면서도 경직된 인상을 준다. 수인은 두 손을 가슴 앞으
로 들어올려 엄지와 중지를 맞댄 아미타불의 중품중생인中品
中生印을 짓고 있다.

양쪽에 시립한 보살상은 머리에 화불이 새겨진 보관을 쓰
고 있는데, 나부끼는 천의의 형태라든지 한결 복스럽고 여성
적인 얼굴, 바깥쪽 손을 내려 옷자락 끝을 쥐고 있는 모습 등
은 기본적으로 삼국시대 불상에 보이는 고식을 그대로 답습하
고 있다. 본존불은 보주형, 좌우의 협시상은 원형 머리광배를
한 줄의 융기선으로 표현하였으며, 각기 날카로운 연꽃잎으로
감싸인 평상平床 모양의 독특한 대좌와 둥근 연화좌를 밟고
있다. 불상의 왼쪽에 직사각형으로 파인 공간에 조상기造像記
가 새겨져 있어 천경天慶 원년(1111)에 조성되었음을 알 수
있다.

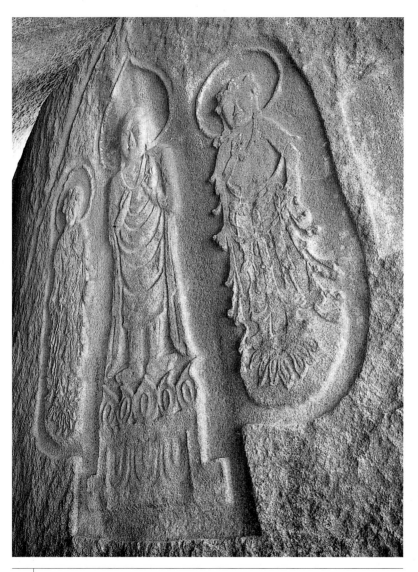

고려(1111년), 보물 530호, 높이 150, 경남 거창 위천면 상천리

성불사 마애십육나한상 成佛寺磨崖十六羅漢像

성불사는 천안시 안서동 태조산(옛 지명은 성거산聖居山)에 있는 사찰로 절 이름이 『동국여지승람』에도 보이는데, 태조산 주변의 다른 사찰들과 함께 고려시대에 세워져서 조선 초기까지 맥이 이어져 오다가 조선 말에 폐사廢寺되었을 것으로 짐작된다. 일설에는 이 절이 고려 태조대太祖代에 창건되어 목종穆宗 5년(1002)에 담혜湛慧가 왕명으로 중창하고, 원종元宗 12년(1271)에 다시 중수되었다고 하는데 근거가 확실한 기록은 아니다.

성불사의 마애십육나한상은 현재 전각 바로 뒷편 산자락의 커다란 바위에 새겨져 있는데, 바위 면 중앙에 새겨진 마애삼존상의 주위를 십육나한상이 에워싸고 이 모든 존상들을 커다란 연화대좌가 받치고 있는 구도로 이루어져 있어, 마치 전각 내에 삼존불과 십육나한이 봉안되어 있는 형상을 마애조각으로 표현한 듯하다.

나한상들은 각각 감실처럼 둥글게 파인 작은 공간에 봉안되어 있으며 그 자태는 다양하면서도 서로 유기적으로 자연스럽게 연결되어 있다. 나한상들의 모습을 바위 면 오른쪽 아래부터 살펴보면, 먼저 턱을 괴고 무릎을 세우고 앉아있는 나한상이 보이고, 그 위 왼쪽에는 정면을 보며 정좌正坐한 채 소매 속으로 두 손을 마주 대고 앉아있는 나한상이 있다. 그 위에는 다소 비스듬히 앉은 나한상이, 그 오른쪽에는 의자에 앉아 손을 들어 앞으로 내밀고 있는 나한의상이 있다. 나한상들은 마멸이 심하여 세부를 식별하기 힘들지만 나한의 수는 모두 16

| 고려(11~12세기), 바위 높이 248, 충남 천안 안서동 성불사

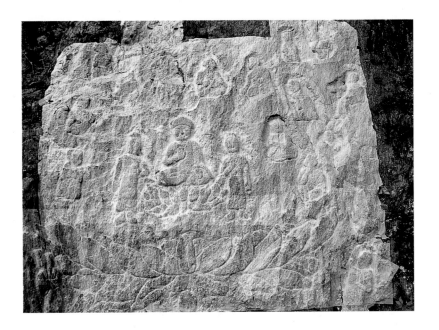

▲ 전체 탁본
◀ 세부

구로 헤아릴 수 있다.

성불사 마애나한상 가운데 오른쪽 벽의 다섯 구는 비교적 자태가 잘 남아 있어 그 특징을 판별하기 쉬운데, 바위 면에 자유롭게 새겨나간 점, 비교적 얕게 조각을 한 점, 나한상의 자그마한 크기, 나한상의 자세 등 여러 면에서 중국 절강성浙江省 항주杭州 청림동靑林洞 석굴의 북송대 나한상과 유사함을 보이고 있어, 고려시대 나한신앙의 형성에 송대宋代의 절강성 지역의 불교 영향이 컸음을 짐작해 볼 수 있다.

영월암 마애불입상 映月庵磨崖佛立像

영월암 대웅전 뒤편 산 중턱에 있는 바위를 깎아 새겨놓은 고려시대의 마애불입상으로, 허리 부근에 길게 균열이 가 있는 것을 제외하면 보존 상태는 비교적 좋은 편이다. 머리에서부터 팔에 이르는 상반신은 부조 기법을 적용한 반면 하반신은 아래로 가면서 얕은 선각에 그치고 있어 전체적으로 기이한 대조를 이루고 있다.

얼굴은 둥글고 넓적한데, 큼직하고 투박한 이목구비 표현에서 현실적이고도 토속적인 분위기를 강하게 느낄 수 있다. 체구는 건장한 편으로, 오른쪽 어깨를 드러낸 우견편단식 가사를 걸치고 있는데, 비스듬히 앞으로 늘어지는 옷주름은 힘이 빠져 생동감을 느낄 수 없다. 수인은 가슴 앞에서 두 손을 모아 엄지와 약지를 둥글게 맞댄 채 아래위로 교차시키고 있다. 영월암 마애불에 대해서는, 육계가 표현되지 않았고 착의 형식 또한 불의佛衣와는 다른 점이 있어, 여래상이 아닌 이 절의 창건주나 특별한 인연이 있는 스님을 기리는 조사상祖師像이나 나한상일 것이라고 보는 견해도 있다.

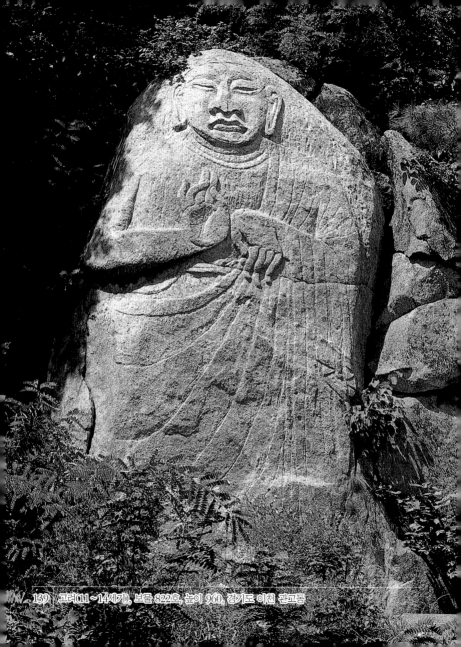

파주 용미리 석불입상 坡州龍尾里石佛立像

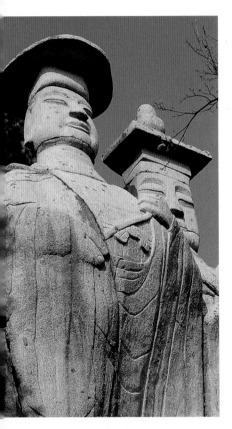

거대한 천연의 바위를 다듬어 불신으로 삼고 그 위에 따로 제작한 석조 불두를 얹어놓은 석불 입상으로, 두 구의 여래가 쌍을 이루어 좌우에 나란히 서있는 모습이다. 머리 위에 원형의 갓(보개)을 쓰고 있는 오른쪽(향좌向左) 불상은 아래턱 부분이 벌어진 사다리꼴의 얼굴에 이목구비는 직선적으로 과장되게 새겼는데, 매우 기괴하면서도 위압적인 인상을 풍긴다. 암석의 형태를 그대로 살린 장대한 어깨에는 통견의 대의를 걸치고 있는데, 가슴에서 다리에 걸쳐 반원형의 옷주름이 형식적으로 중첩되고 있으며, 양팔에 걸친 옷자락들도 힘없이 아래로 늘어져 어지럽게 포개져 있다. 양손을 가슴 위로 들어올려 연꽃 줄기를 엇갈리게 잡고 있어 존상의 명칭은 미륵보살일 가능성이 크다.

머리 위에 네모진 갓을 쓰고 있는 왼쪽 불상 또한 합장한 수인과 천개의 형태 등 몇 가지 다른 점이 있지만 신체 각 부의 표현은 옆 상과 크게 다를 바가 없다. 민간에서 전해 오는 이야기로는 오른쪽 상은 남상男像, 왼쪽 상은 여상女像이라고 하지

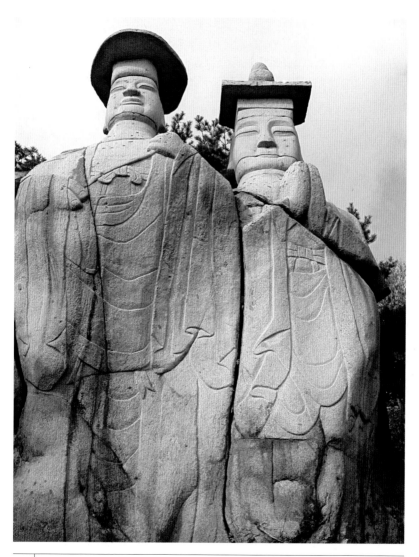

고려(11~12세기), 보물 93호, 높이 1,740(전체)·245(원립불 불두)·236(방립불 불두), 경기도 파주시 광탄면 용미리

▲ 전경
▶ 석가불의 얼굴

만, 미륵불과 석가불의 두 분이 나란히 자리하고 있는 모습을
표현한 것이라고 생각된다. 제작 시기에 대해서는 고려 선종宣
宗(재위 1083~1094) 때 조성된 것이라는 설도 있는데, 양식
적인 면에서 부합되는 점이 있다.

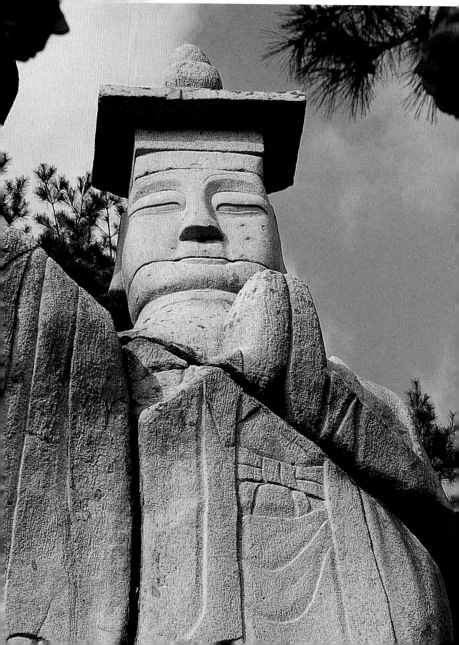

거창 상동 석조보살입상 居昌上洞石造菩薩立像

거창군 거창읍 상림리 소재의 건흥사지乾興寺址 부근에 있는 고려시대의 석조보살입상이다. 이 보살상의 머리 위에는 보관이 없이 보계만 있으며, 얼굴은 장방형이다. 눈은 가늘게 반쯤 떴고 코는 약간 손상되었는데, 끝이 아래로 처진 꾹 다문 입술은 다소 침울한 인상을 준다.

원통형의 굵은 목에는 선이 한 가닥만 깊게 새겨져 있고, 양 어깨 위에는 주름이 단조로운 천의가 걸쳐져 있다. 편평한 가슴에는 고리로 된 목걸이 장식이 새겨져 있으며, 두꺼운 천의 자락이 왼편 어깨에서 오른쪽 허리로 흐르고 있다. 왼팔은 몸에 꼭 붙인 채 왼손의 엄지와 중지로 연꽃 봉오리를 쥐었고, 두 줄의 팔찌로 장식한 오른팔은 아래로 늘어뜨려 정병을 들었다. 이 천의 자락은 하체로 이어져 치마 위에서 커다란 U자 모양 주름을 이루는데, 위아래에 각각 세 줄로 표현된 천의의 옷주름 사이에 타원형의 치마주름이 양다리에 조각되어 있다. 시멘트로 보수된 두 발 사이와 좌우에는 꽃잎이 희미하게 부조되어 있다. 대좌는 이중연꽃잎이 새겨진 팔각대좌로 보존 상태가 양호한데, 각 면마다 안상이 조각되어 있다. 이 보살상의 존명은 지물인 연봉과 정병으로 미루어 고려시대에 널리 신앙되었던 관음보살이라고 추정되고 있다.

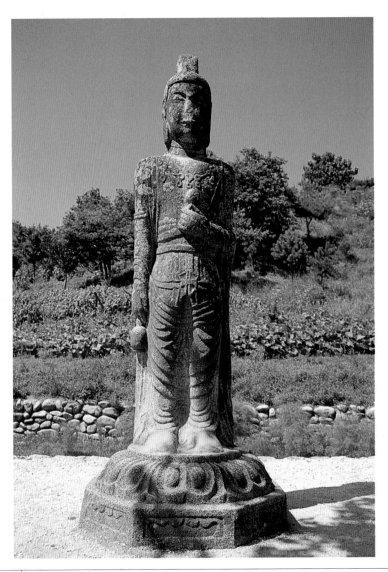

고려(11~14세기), 보물 378호, 높이 350, 경남 거창 거창읍 상림리

안국사지 석조삼존불입상 安國寺址石造三尊佛立像

당진 수당리의 안국사지에 전해 오는 석조삼존불상으로, 중앙의 본존은 얼굴과 몸통이 하나의 돌로 이루어져 있는데, 넓은 대좌에서 좁은 두부에 이르기까지 흡사 사다리꼴의 돌기둥을 깎아 세운 것 같은 모습이다.

둥글고 넓적한 본존불의 얼굴에는 옆으로 길게 감은 눈, 짧은 코, 어깨까지 닿는 귀, 작고 통통한 입술 등이 표현되어 있으며, 머리 위에 올려진 원통형의 관 위에는 네모진 천개가 얹혀 있다. 양감이 없는 밋밋한 몸통은 목이 거의 표현되지 않아 얼굴과 상체가 맞닿고 있으며, 좁은 어깨에서 뻗어나온 두 팔은 지나치게 가늘고 길어 큰 몸통과 어울리지 않는다. 오른손은 가슴에 가져다 대고 왼손은 배 앞에 걸친 채 엄지손가락과 셋째손가락을 맞붙이고 있어 아미타불의 하품중생인을 나타낸 것으로 보인다.

머리 위에 원통형의 보관을 쓰고 있는 우협시보살상과 머리를 잃은 좌협시보살상 역시 본존불과 유사한 양식을 보여주고 있다. 높은 보관 위에 천개를 얹은 형태, 뭉툭하고 단순한 동체, 극도로 형식화된 세부 표현 등 여러 가지 점에서 아산리 석조보살입상, 예산 삽교 석조보살입상(보물 508호) 등과 유사하다. 고려시대에 들어와 충청 지방을 중심으로 대두했던 특색 있는 석불양식 중의 하나인 이 삼존불입상의 조성 연대는 대략 고려 중·후기 무렵으로 추정된다.

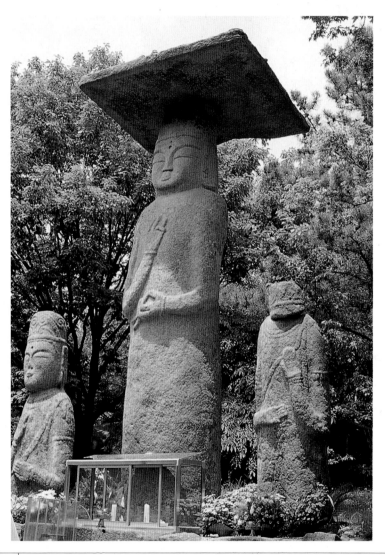

고려(11~14세기), 보물 100호, 높이 491(본존)·355(좌협시)·170(우협시), 충남 당진 정미면 수당리

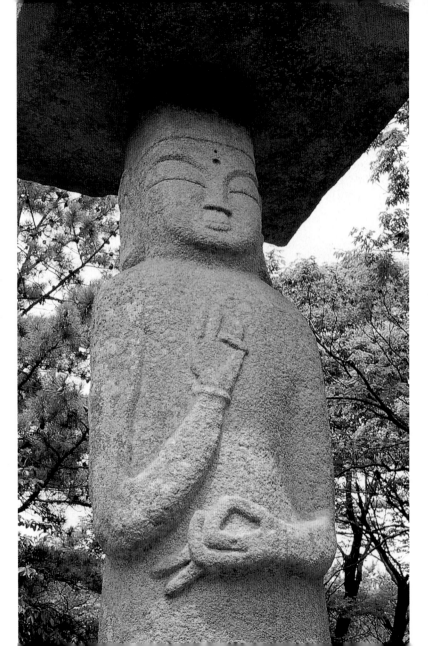

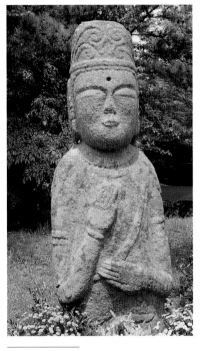

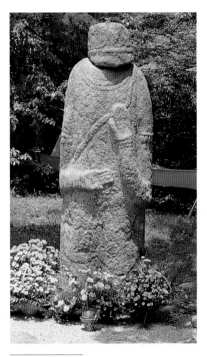

◀본존상 ▲우협시보살상 좌협시보살상

함안 대산리 석조삼존불상 咸安大山里石造三尊佛像

삼존불상이 위치하고 있는 이곳은 원래 마을 사람들 사이에서 '한절(대사大寺)'이라 구전되어 오던 옛 절터 자리이다. 가운데에 있는 본존불좌상은 머리와 광배를 잃어버렸고 신체 일부도 크게 손상된 상태인데, 우견편단식 대의를 입었으며 아미타상품인阿彌陀上品印의 수인을 맺고 있다. 두 구의 보살 입상은 머리에 두건처럼 생긴 보관을 쓰고 있고, 얼굴은 볼이 부푼 길쭉한 타원형이다. 두꺼운 옷 속에 감싸인 신체는 양감이 없이 단순하게 표현되었는데, 웃옷 허리를 두 줄의 띠로 동여맨 후 그 매듭을 장식처럼 앞으로 늘어뜨렸다. 양쪽 무릎 위에는 동심타원형 옷주름을 도안화하여 좌우대칭으로 새겼고, 다리 사이에는 반원형의 둔탁한 옷주름을 반복해서 음각하였다. 좌협시상은 왼손은 늘어뜨려 정병을 들었고, 오른손은 배 부근에 가져다대고 있으며, 우협시상은 오른손은 가슴에, 왼손은 복부에 댄 채 손바닥을 바깥으로 하였다. 대좌는 원형의 상대에는 단판연화문을 3단으로 새겼으며, 팔각의 하대는 복판 연화문으로 장식하고, 그 아래 중앙에 꽃을 표현한 안상을 돌아가며 새겼다. 두 보살상은 평판적인 신체, 도식적인 옷주름 등 형식화한 세부 표현으로 미루어 볼 때 제작 시기가 대체로 고려 중기 이후일 것으로 추정된다.

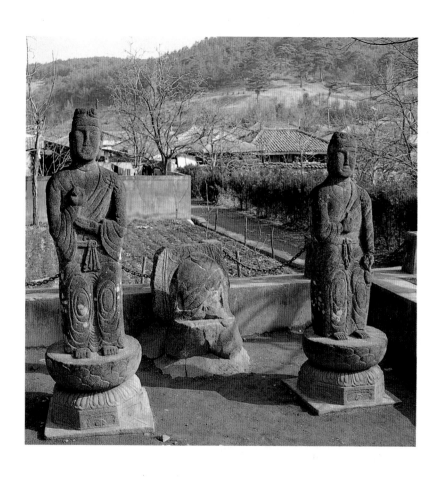

고려(13~14세기), 보물 71호, 높이 86(본존)·151(좌협시)·162(우협시), 경남 함안 함안
면 대산리

동화사 염불암 마애불상 · 보살좌상
桐華寺念佛庵磨崖佛 · 菩薩坐像

동화사 염불암 경내의 암벽에 선각되어 있는 마애불 두 구로, 바위의 서쪽 면에는 불좌상이, 남쪽 면에는 보살상이 각기 새겨져 있다. 아미타여래로 추정되는 불좌상은, 불신은 굵은 윤곽선으로 표현하였는데 옷주름과 대좌 부분은 좀더 얕고 섬약한 선으로 새겨져 있다. 민머리 위에 낮은 육계가 솟아 있으며, 네모반듯한 얼굴에는 눈꼬리가 길게 치켜올라간 눈, 넓적한 코, 얇은 입술 등 이목구비가 매우 단순하게 표현되었다.

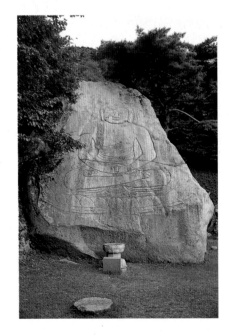

어깨가 넓은 장대한 체구는 당당한 인상을 주나 선각에 치중한 표현수법과 미숙한 세부 처리로 인하여 입체적인 조형성은 떨어지는 편이다. 대의는 오른쪽 어깨를 드러낸 우견편단식으로 입었는데, 몇 줄의 가로선으로 배 부분의 옷주름을 표현하였고, 양 무릎 아래에는 대칭을 이루며 늘어지는 반원형의 옷주름을 새겼다. 오른쪽 다리를 왼쪽 무릎 위로 올려 결가부좌하였으며, 두 손은 무릎 위에서 나란히 모아 아미타정인을 맺었다. 구름무늬 위에 떠있는 연화대좌는 두 줄의 연꽃을 엇갈려 배치한 소박한 모습이다. 남쪽 면에 새겨놓은 보살좌상의 경우 얕게 부조된

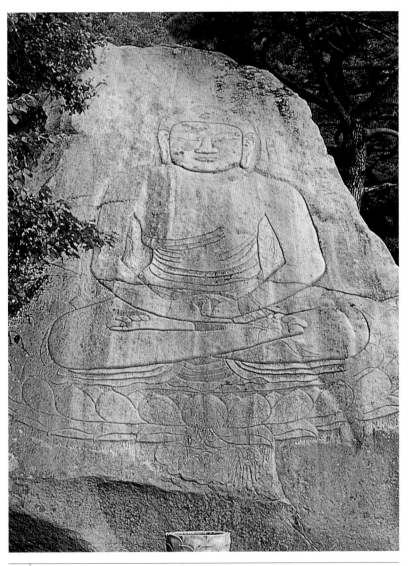

고려(11~14세기), 높이 400(불좌상)·450(보살좌상), 대구 동구 도학동 동화사

사다리꼴 얼굴에 이목구비가 중앙에 몰려있다. 머리 위에는 위가 벌어진 모양의 보관을 쓰고 있으며 인동무늬과 영락으로 장식하였다. 어깨가 좁고 밋밋한 상체에는 여래상의 대의와 흡사한 불의를 우견편단식으로 걸쳤는데, 가슴에서 힘없이 원호를 그리던 옷주름이 배를 지나 양 무릎으로 갈라지면서 구불거리는 곡선으로 변모하고 있어 회화적인 분위기를 자아낸다. 오른손은 가슴 위로 들어올리고 왼손은 무릎 위에서 엄지와 중지를 구부려 연꽃 줄기를 맞잡고 있으며, 오른쪽 팔뚝과 양 손목에는 꽃잎과 구슬로 장식한 팔찌를 둘렀다. 생경한 상호, 형식화된 옷주름 표현, 거친 조각수법 등에서 닮은꼴인 이 두 상의 제작 연대는 시간적인 격차가 거의 없을 것으로 생각되며, 대체로 고려 중기 무렵이라고 추정된다.

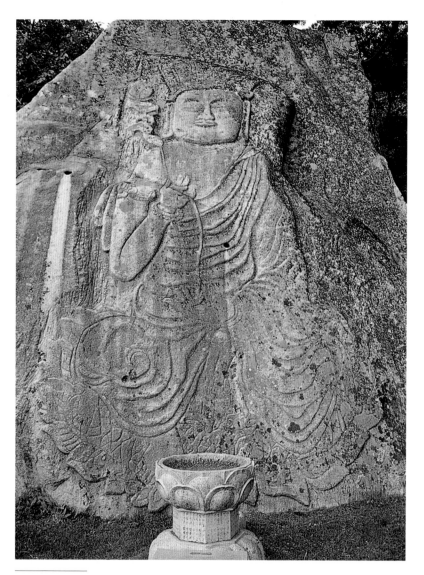

보살좌상

청주 용화사 석조불상군 清州龍華寺石造佛像群

용화사 용화보전龍華寶殿 내에 봉안되어 있는 총 일곱 구에 달하는 석조불상군으로, 그 가운데 다섯 구는 여래상이고, 나머지 두 구는 보살상이다.

먼저 가장 큰 여래입상은 굵은 나발의 머리에 구름무늬가 장식된 높은 육계와 섬세한 얼굴 표현을 보여준다. 장중한 돌기둥을 연상시키는 신체에는 반원형의 평행계단식 옷주름이 잡힌 통견의 가사를 걸쳤는데, U자 모양으로 패인 앞가슴에 만卍자와 내의의 띠매듭이 새겨져 있다. 수인은 두 손 모두 둘째손가락만 펴고 나머지 손가락은 구부려 시무외인과 여원인의 통인을 맺고 있는데, 비로자나불 혹은 미륵불로 추정되고 있다.

왼쪽에서〔향좌向左〕여섯 번째 입상 또한 장육상丈六像에 육박하는 거불로서, 가슴에 새겨진 꽃무늬가 화사하다. 반원형의 띠주름이 새겨진 통견의를 입었으며 오른손은 어깨까지 들어 주먹을 쥐고, 왼손은 아래로 내리고 있다. 왼쪽에서 두 번째 입상 또한 비대한 얼굴에 건장한 체구를 지니고 있는데, 얼굴과 두 손의 일부 및 하체는 나중에 보수한 것이다. 이 상은 오른손에는 보병寶瓶을 잡고 있고, 왼손 위에는 약합 형태의 지물을 들고 있어 도상적인 측면에서 다소 혼란을 빚고 있으며, 존상명은 약사불로 추정된다.

이를 제외한 나머지 불상들은 규모가 작은 편으로 입상의 사이사이에 배치되어 있는데, 먼저 왼쪽 첫번째에 자리한 유마거사상은 두건을 쓰고 오른쪽 무릎을 세운 채 왼손으로는

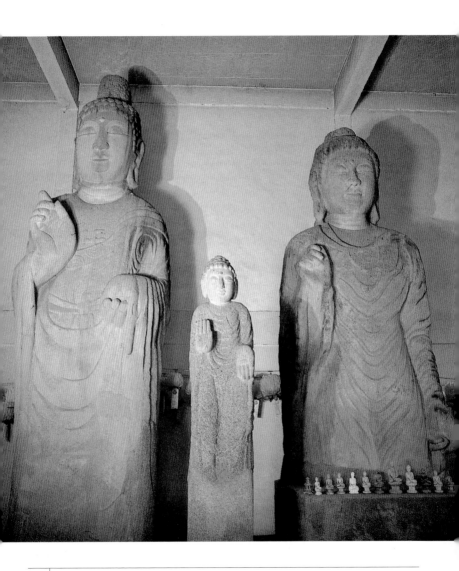

고려(11~14세기), 보물 985호, 본존불 높이 550, 충북 청주 흥덕구 사직동 용화사

보병을 잡고 있으며 배 부분에 팔걸이 탁자(협식狹軾)를 고정시키고 있는데, 하체는 모두 나중에 복원한 것이다. 세 번째 좌상은 통견의 착의형식에 두 손을 양 무릎 위에 내려놓은 자세를 취하고 있다. 왼쪽에서 다섯 번째 보살좌상은 머리 위에 두건 형태의 보관을 쓰고 있으며 오른손은 무릎 위에 얹어두고, 왼손은 가슴 위로 들어 약지를 편 채 손바닥을 밖으로 향한 수인을 맺고 있다. 맨 가장자리에 배치된 입상은 통견의 대의에 시무외 · 여원인을 결합하고 있다.

후삼국기와 고려 초에 형성되었던 추상화되고 토속적인 충청 지역의 석불양식은 시대가 내려올수록 점차 단순해지고, 지방색이 강해지면서 퇴화현상을 보인다. 관촉사 상으로 대표되는 석주형 불상의 양식은 이곳에서도 발견되는데 불상의 장엄 표현을 크기에 의존한 듯한, 거대한 규모의 괴량감이 느껴지는 상들이다.

용화사 법당 상량문에 의하면, 이 석불들은 본래 청주 서북갑의 한 개울가 절터에 방치되어 있던 것을 대한제국 광무光武 6년(1902)에 법당을 새로 창건하면서 옮겨 모신 것이라 하는데, 원래는 이 지역의 선종 사찰인 사뇌사思惱寺에 안치되었던 불상으로 밝혀졌다.

유마거사상 │ 석불좌상
보살좌상 │ 석불입상

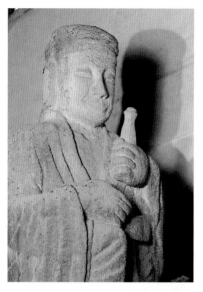
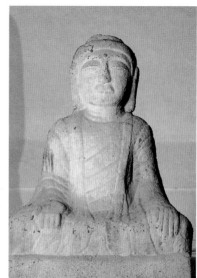
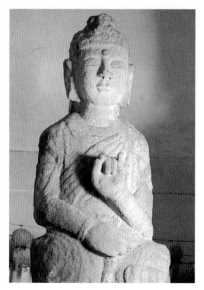
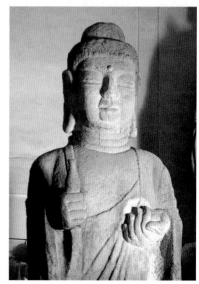

직지사 석조나한상 直旨寺石造羅漢像

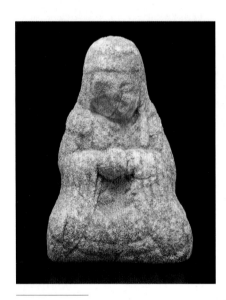

참고. 석조나한상,
원주 용운사지 출토,
원주시립박물관

고려시대의 나한상 가운데는 두건 (풍모風帽)를 머리에 쓰고 어린이의 얼굴같이 턱과 뺨에 살이 통통하고 귀여운 동안의 나한상들이 전한다. 이 상들은 신체가 왜소하고 두 손을 모아 마주 대고 있는 형태인데, 직지사 성보박물관의 상은 무릎 위에 호랑이를 올려놓고 있어 복호나한伏虎羅漢의 형식이며, 동국대학교 박물관의 나한상은 경권經卷으로 생각되는 지물을 두 손으로 들고 있다. 이와 같은 유형의 나한상이 원주시립박물관에도 있는데, 원주 용운사지龍雲寺址에서 출토한 이 상참고은 풍화가 심하여 마주 모은 손 부분이나 지물 등을 명확히 알아볼 수 없으나 기본적으로 앞의 상들과 도상과 양식이 같은 나한상이라고 생각된다. 또한 두부만 전하는 예로서 동국대학교 박물관의 석조나한두頭 역시 동안에 두건을 쓰고 있어 같은 유형에 포함시킬 수 있을 것이다. 고려시대의 불교 존상에서 보이는 두건은 대개 지장보살이나 승가대사를 표현할 때 사용되었으며 이국적이고 서역적인 이미지와 연관이 있는 것으로 생각되는데, 나한상이 두건을 쓴 것은 고려시대의 나한상에서 유행했던 독특한 표현이라고 해도 좋을 듯하다.

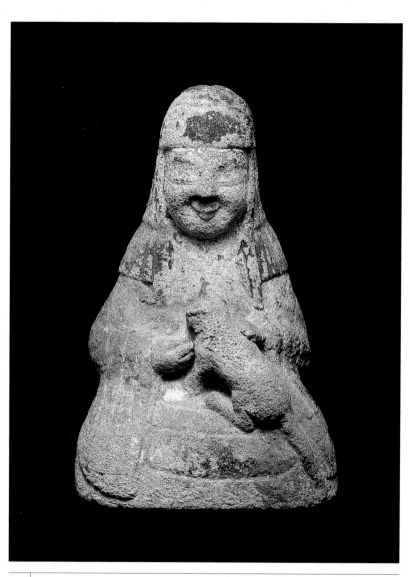

146 | 고려(12~13세기), 높이 45, 경북 김천 대항면 직지사 성보박물관

경천사 십층석탑 부조 敬天寺十層石塔浮彫

고려 충목왕忠穆王 4년(1348)에 건립된 대리석제 탑으로, 전체 3층의 기단과 10층의 탑신으로 구성되어 있다. 이 탑은 원래 경기도 개풍군 광덕면 부소산扶蘇山 경천사 터에 전해 오고 있던 것으로, 일제시대에 국외로 반출되었던 것을 돌려 받은 것이다. 목조건축의 다포계多包系 양식을 모방한 탑의 기단과 탑신 전면에 다채로운 도상들이 부조되어 있는데, 아亞자 모양의 기단에는 불상·보살상·인물·화초·용 등이 조각되어 있으며, 탑신부에는 십삼불회十三佛會의 설법 장면을 비롯해 불상·보살상·천부상 등이 빽빽하게 새겨져 있어 화려하기 그지 없다. 『동국여지승람』에 따르면 이 탑은 원 나라 장인이 우리 나라에 와 세운 탑이라 고 하는데, 이형적異形的인 형태뿐만 아니 라 탑의 표면에 새겨진 부조상에도 원나 라 양식의 영향이 그대로 반영되어 있다. 제1층 옥신屋身 이맛돌에 새겨져 있는 "지 정8년무자3월일至正八年戊子三月日"이라는 조탑명造塔銘에서 1348년의 정확한 건립 연대를 알 수 있다.

전경

고려(1348년), 국보 86호, 탑 높이 1,350, 서울 종로구 세종로 경복궁

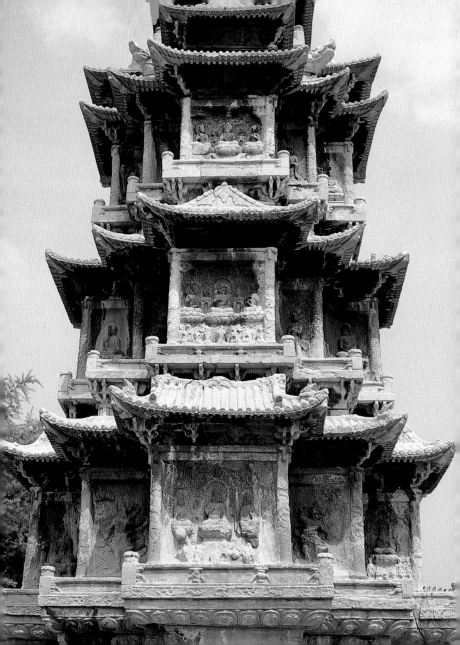

개성 관음사 석조관음보살반가상
開城觀音寺石造觀音菩薩半跏像

　　박연폭포와 대흥산성 관음사는 개성의 이름난 명승지이다. 고려 광종 재위기인 970년경에 세워진 관음사(관음굴)에는 일찍부터 대리석제 관음상 두 구가 전해 왔는데 이 가운데 상태가 좋은 보살반가상 한 구가 1977년부터 개성박물관에 전시되고 있다. 이 보살상은 높은 보관을 쓰고 있으며, 얼굴은 우아하고 여성적이며 자비로움이 넘쳐 보인다. 상 전체는 복잡하게 장식된 영락으로 덮여 있는데 이는 대족석굴大足石窟 북산의 북송대北宋代 석조보살상에서도 보이고 있어, 중국 송대 보살상의 장식성에서 영향을 받은 것이라고 생각된다. 관음굴은 조선 태조太祖 이성계와 인연이 있는 사찰로, 고려 우왕禑王 9년(1383)에 도원수였던 이성계가 중수하고 절 옆에 자신의 저택을 지었다고 하며, 조선시대에 들어와 태조 2년(1393)에 다시 중창하였다고 전해진다. 따라서 이 보살상의 조성 시기는 14세기로 추정하고 있으나 근래 새로운 연구를 통해서 이보다 시기적으로 이른 보살상일 가능성도 제기되었다.

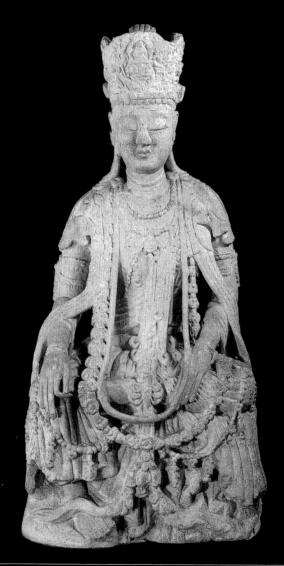

고려(13~14세기), 개성 산성리 대흥산성 관음굴 출토, 높이 120, 평양박물관

덕주사 마애불상 德周寺磨崖佛像

　　머리는 민머리에 육계가 둥글고 큼직하며, 아래턱이 탄력을 잃고 늘어진 사각형의 얼굴은 비만에 가깝다. 목이 거의 생략된 채 얼굴과 어깨가 맞붙어 있어 삼도가 가슴 언저리에 걸쳐 있다. 통견의 대의는 양팔을 감싸며 힘없이 늘어지다가 다리 위에서 양쪽으로 갈라지는 연속의 타원 옷주름을 형성하고 있으며, 그 아래로 규칙적인 수직 주름을 새겨 치마의 하단을 표현하였다. 수인은 오른손은 가슴 앞에서 중지를 구부려 엄지에 맞붙였고, 왼손 또한 들어올려 손등을 보이고 있다. 옆으로 벌린 발 밑에는 넓은 앙련을 형상화한 대좌가 새겨져 있으며, 불상의 좌우 어깨 위에는 큼직한 가구공架構孔이 뚫려 있어 원래는 목조전실木造前室이 설치되어 있었음을 알 수 있다.

　　과도한 얼굴 표현, 추상적이고 괴량화된 신체, 극도로 도식화된 옷주름, 거칠고 사실감이 떨어지는 기하학적인 조각수법 등 모든 점에서 고려시대에 크게 유행했던 거불의 양식계통으로 보인다. 속전俗傳에 따르면 신라 경순왕의 따님인 덕주공주德周公主가 망국을 한을 안고 이곳에 머물며 자신의 형상을 마애불로 조성한 것이라고도 한다.

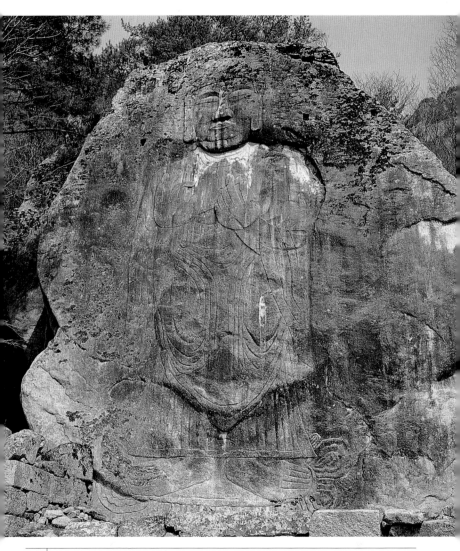

149 │ 고려(11~14세기), 보물 406호, 높이 1,300, 충북 제천 한수면 송계리

금강산 묘길상 마애불좌상 金剛山妙吉像磨崖佛坐像

내금강 표훈사에서 화개동을 지나 동쪽 백운동 계곡의 마하연을 따라가다가 만나게 되는 묘길상암 마애불좌상은 높이 40미터의 암벽에 새겨져 있다. 이 마애불은 앉아있는 불상 높이만도 15미터에 달하며 손과 발 또한 3미터에 이르는 국내 최대 규모이다.

게다가 거대한 크기에도 불구하고 두부와 신체의 비례가 알맞은 편이다. 육계는 낮고 두 눈과 눈썹은 수평적이며 옷주름은 선각되어 있다. 넓은 어깨에는 통견식으로 가사를 입었는데, 착의법이나 옷주름이 1276년작인 개운사 소장 축봉사鷲峰寺 목조 아미타불좌상과 가까워 이러한 전통을 이은 14세기 불상이라고 짐작된다. 존상은 묘길상이 '문수'를 뜻하므로 문수보살이라거나 비로봉을 향해 있어 비로자나불이라는 설이 전해지며, 미륵이라고도 하지만 큼직한 두 손으로 아미타구품인阿彌陀九品印 가운데 하품하생인下品下生印을 짓고 있어 도상적으로는 아미타불이라고 생각된다. 일설에는 나옹화상懶翁和尙(1320~1376)의 원불이라고도 하는데 시기적으로 조상양식이 일치하는 면이 있다.

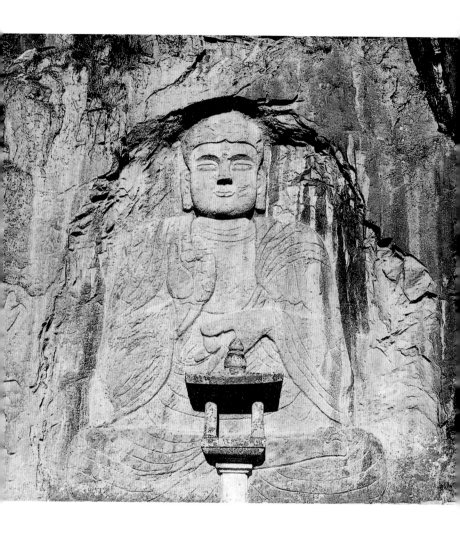

150 | 고려(14세기), 높이 1,400, 강원도 금강 내강리 만폭동

영월 창령사지 석조오백나한상

寧越蒼嶺寺址石造五百羅漢像

최근 강원도 영월 창령사지에서 다량 발굴·조사된 오백나한상이다. 창령사에 대해서는 『동국여지승람』에 기록이 나오는데, 조선 초 15세기에 사찰이 경영되고 있었고 그때 이미 이들 오백나한상을 모신 오백나한전이 있었을 것으로 짐작된다. 이 절이 있던 산 이름이 석선산石船山이어서 풍수지리적인 면에서 석조나한상을 모신 것이 아닐까 추측되기도 한다.

창령사 나한상들은 전체적으로 둥글고 부드러우며 양감이 풍부한 조형적 특징을 지니고 있으며, 양뺨에 살이 통통한 동안의 얼굴과 단구형 신체 비례, 두꺼운 장삼 위에 새겨진 넓은 띠주름 등 공통된 표현이 나타난다. 반면 나한상 하나하나는 표정·자세·지물 등에서 개성적인 면모를 보이는데, 머리에 두건을 쓴 피모나한상을 비롯해서 가사를 머리에 뒤집어쓴 상 등 여러 유형이 있다. 나한상들과 함께 출토된 일부 불보살상은 고려 말까지 조성 시기가 올라갈 것으로 생각되며 오백나한상의 일부는 조성 시기가 15세기보다 떨어질 것으로 생각되므로, 고려 말에서 조선 전기에 걸쳐 사찰이 존속하였던 듯하다.

영월 출신으로 중국 명나라에 가서 환관이 된 연달마실리延達麻實里가 나라에 공이 있어 고려 말 공민왕 21년(1372)에 영월이 군郡으로 승격되었다거나 역시 공민왕대에 이곳 출신인 신겸辛廉이 한양의 윤尹이 되었다는 기록 등은 창령사지 나한상들과 같은 대규모 불사가 이루어질 수 있었던 배경과 관련하여 참고할 만하다.

고려 말(14~15세기), 강원도 영월 창령사지 출토, 불좌상 높이 56.3, 국립춘천박물관

원각사 십삼층석탑 부조 圓覺寺十三層石塔浮彫

전경

원각사는 조선 세조 10년(1464) 6월에 국가의 전폭적인 지원으로 옛 흥복사 터에 세운 사찰로, 석탑은 세조 13년(1467)에 완공되었다. 효령대군이 양주 회암사에서 원각법회를 베풀었을 때 여러 가지 신비하고 상서로운 일이 있었던 것을 기리기 위해 조성되었다고 한다.

원각사 탑은 경천사 십층석탑을 모델로 한 대리석제 탑인데, 3층의 기단과 10층의 탑신으로 구성되어 있다. 이 탑 1~3층 탑신의 사방으로 돌출된 면석과 4층 탑신의 남벽에는 16불회十六佛會의 도상이 새겨져 있다. 여기에는 「영산회도靈山會圖」, 「용화회도龍華會圖」를 비롯한 열여섯 장면의 「경변상도經變相圖」가 표현되어 있는데, 장면에 따라 조금씩 차이가 있긴 하지만 둥근 육계에 나발과 중앙계주中央髻珠가 뚜렷한 넓적한 얼굴, 건장한 체구와 짧은 목, 수평적인 치마의 상단과 띠매듭이 표현된 착의법, 키 모양 광배 등에서 공통

152 | 조선(1467년), 국보 2호, 탑 높이 1,200, 서울 종로구 탑골공원 (원각회도, 2층 탑신 서면)

▲ 영산회도, 1층 탑
신 서면
▶▲ 화엄회도, 2층
탑신 북면
▶▼ 용화회도, 1층
탑신 북면

된 표현양식을 보인다. 그 가운데서도 특히 방형의 얼굴, 가슴
위로 올라온 치마 상단, 불감처럼 묘사된 광배 등은 경기도 양
주 수종사탑 출토 금동불감 후면 벽화나 무위사 후불 벽화를
비롯 동시대의 조선 초기 불화에서도 나타나고 있는 것으로,
이후의 조선 조각이나 불화에서는 이러한 양식이 완전히 정착
한다.

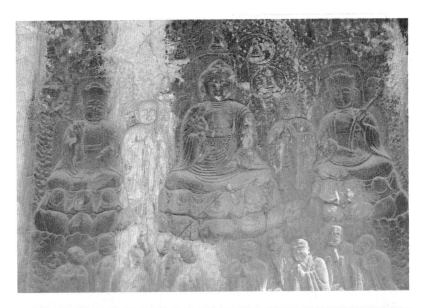

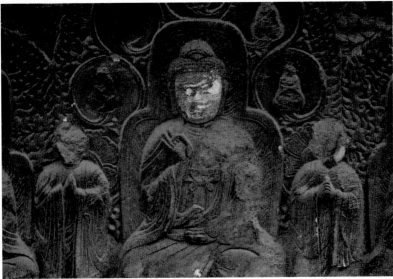

금강산 삼불암 마애삼불입상 金剛山三佛庵磨崖三佛立像

표훈사 입구 오른쪽 바위 면에는 3.7미터 크기의 마애불상이 세 구 새겨져 있다. 바위의 한쪽 벽면에 커다란 직사각형 모양의 감龕을 파고 그 안에 얼굴 모습이 똑같은 불입상 세 구를 부조하였는데 표정은 다소 침울해 보인다.

이 불상들은 불신에 비해서 머리가 큰 편이고 머리와 육계 사이의 경계가 뚜렷하지 않다. 머리 중앙에는 중앙계주가 양각되어 있다. 얼굴은 각이지고 가늘게 새겨진 두 눈은 부은 듯하며 턱이 짧아 전체적으로 토속적인 분위기가 느껴진다. 세 불상의 수인과 착의법은 각기 조금씩 다른데 중앙 본존불상은 오른손을 들어 시무외인을 짓고 왼손은 가슴 높이로 올려 엄지와 중지를 맞대고 있다. 한편 좌우의 협시불상들은 오른손을 내려 손바닥을 밖으로 보이는 여원인을 짓고 왼손은 본존불처럼 가슴 높이에서 엄지와 중지를 맞대고 있다. 이 삼존불은 아미타불, 석가불, 미륵불의 삼세불로 생각되는데, 조각양식은 원각사 십삼층석탑에 부조된 조상들과 흡사하다.

이 바위의 옆면에는 높은 관을 쓴 2.3미터 크기의 보살입상과 불입상이 새겨져 있고, 뒷면에는 길이 3.3미터, 넓이 1.7미터 정도의 네모난 바위 면에 40센티미터 크기의 불좌상 60구가 가로 열다섯 줄, 세로 네 줄로 얕은 부조로 새겨져 있다. 이 상들은 조선시대 세조연간에 금강산의 표훈사, 유점사, 장안사 등이 중창될 때 함께 조성되었을 가능성이 있다.

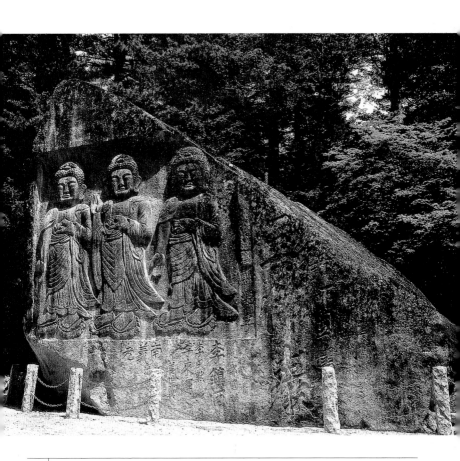

| 조선(15세기), 불상 높이 370, 강원도 금강 내강리 삼불암

운주사 석조불감 雲舟寺石造佛龕

운주사 입구에 서있는 조선시대의 석조불감으로, 감실 내부를 한 장의 판석으로 나누어 남쪽과 북쪽을 향해 정좌한 석불좌상 두 구를 모셨다. 불감은 지대석 위에 기단을 마련하고 그 위에 갑석을 한 장 올려 사각의 감실을 받치도록 하고 있는데, 감실 좌우 측면은 판석을 여러 장 세워 벽을 막음한 반면, 정면은 가운데를 틔워 불상을 안치할 공간을 마련하였다.

두 상은 모두 거구로, 얼굴이 지나치게 크고 신체는 굴곡이 거의 없어 기이한 느낌이다. 얼굴 표현은 극도로 단순화되었고 옷주름의 표현 역시 매우 형식적인데, 오히려 그 때문에 강렬한 인상이 느껴지기도 한다. 수인은 두 불상이 각기 다른데 남면 불상은 오른손을 배 위에 가만히 대고 왼손은 무릎 아래로 내리고 있어 촉지인을 표현한 것으로 보이며, 북면 불상은 가슴 앞에서 대의 속에 감춰진 두 손을 모아 쥐고 있어 비로자나불의 지권인을 나타낸 것으로 보인다.

이 두 석불좌상 앞에는 각각 일반형 칠층석탑과 원형다층석탑(보물 798호)이 늘어서 있는데, 이러한 불탑 배치와 신앙형태를 들어 이들을 사찰의 주존불이라고 해석하기도 한다. 운주사 경내에는 현재 이 석조불감 이외 총 52여 구(파불까지 포함하면 약 100여 구)에 달하는 석불과 18기의 석탑이 전하고 있으며, 불상의 조성 시기에 대해서는 여러 설이 있으나 대개 조선 초기로 짐작된다.

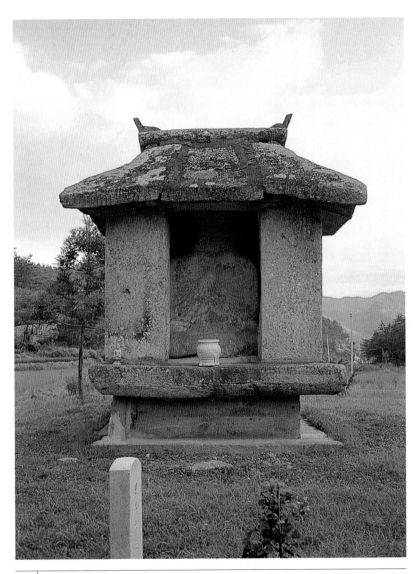

조선(15~16세기), 보물 797호, 높이 550, 전남 화순 도암면 용강리 운주사

실상사 서진암 석조나한좌상 實相寺瑞眞庵石造羅漢坐像

나한은 대승불교의 여러 보살처럼 중생구제의 역할을 담당하는 존재라고 인식되면서 널리 신앙되기 시작하였다. 이 나한상은 실상사 서진암에 전해 오는 다섯 구의 석조나한상 가운데 하나로, 대좌 바닥에 "정덕 11년 병자화주경희正德十一年丙子化主敬熙"라는 글이 음각되어 있어 1516년(중종 11)이라는 제작 연대가 밝혀졌다. 나한상은 머리에 원통형 두건을 쓰고 있으며, 굵은 눈썹이 두드러진 둥근 얼굴은 치아를 드러내며 웃음을 가득 띠고 있다. 신체는 목이 움츠러들어 머리가 어깨로 연결되고 두꺼운 장삼을 입은 채 양손으로 경전을 펼쳐들고 있는 모습이다.

대좌 바닥의 명문

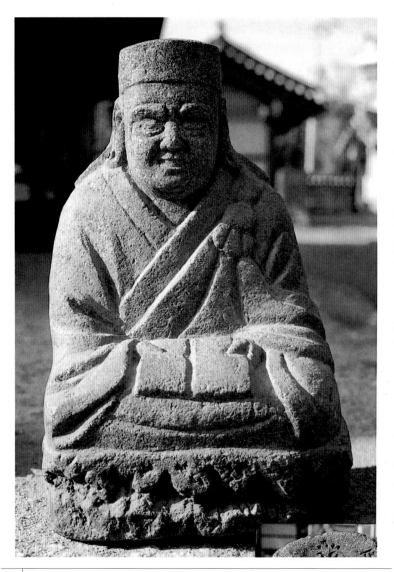

| 조선(1516년), 높이 30, 전북 남원 산내면 입석리 실상사

나주 불회사 석조오백나한상 羅州佛會寺石造五百羅漢像

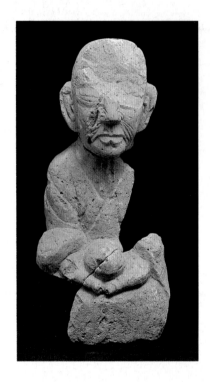

　　1994년 나주 불회사에서 발견된 오백나한상편片은 작은 조각들로 복원 크기가 대략 30센티미터 내외 정도인데, 화강암보다는 부드럽고 납석보다는 단단하여 조각하기 쉬운 응회암凝灰岩 계통의 돌로 제작되었다. 오백나한상의 신체 각 부는 단순하게 조각되었으나, 각 상의 얼굴 모습은 자연스럽고 인간적인 분위기가 물씬 풍기며, 손에는 보주, 견삭羂索, 연봉, 발鉢, 경권 등 다양한 지물을 들었던 것 같다. 또 이 상들은 전체적으로 신체가 왜소하고 두부가 커 비례감이 떨어지며 얼굴 표정도 일반 속인 俗人의 얼굴처럼 현실화되었다. 함께 출토한 유물 가운데는 고려시대로 연대가 올라가는 소조상편과 기와편, 청자편이 있는가 하면, 조선시대 16, 17세기의 백자편과 16세기의 귀얄분청편이 수습되어 나한상들의 조성 시기에 참고가 된다. 또한 이곳의 금당에는 조선 초기작으로 생각되는 건칠비로자나불이 봉안되어 있는데, 불회사는 조선 태종 2년(1402) 원진元禛에 의해 중창되었다고 전해 오고 있다.

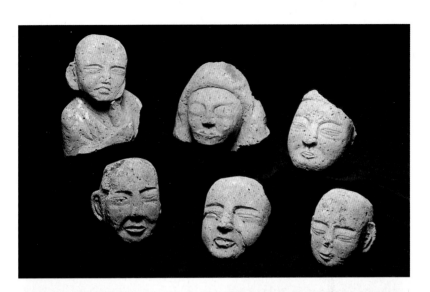

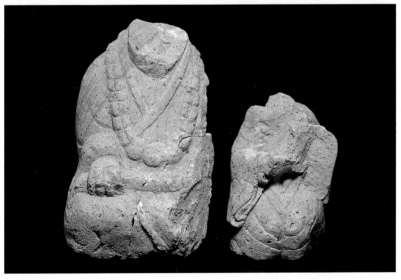

조선(15~16세기), 전남 나주 불회사 출토, 높이 15~35, 국립광주박물관

예산 신리 마애불입상 禮山新里磨崖佛立像

마애불입상의 얼굴

바위의 표면을 반듯하게 잘라낸 다음 그 위에 얇게 선각한 마애여래입상으로, 지방적인 색채가 두드러지고 조각도 평면적으로 단순화되는 등 석조조각의 쇠퇴 기미가 역력한 작품이다. 둥글고 넓적한 얼굴은 반원을 그리는 눈썹, 정면을 응시하는 길다란 눈, 두툼한 코, 튀어나올 듯이 큼직한 입 등을 거친 솜씨로 새겨 예배상으로서의 신비감이 줄고 토속성이 짙게 풍기는 불안을 이루었다. 신체는 목이 거의 표현되지 않아 얼굴과 상체가 맞붙었는데, 인체의 조형적 특성과 굴곡이 무시된 밋밋한 체구를 갖고 있다. 양 어깨를 감싼 통견의 가사를 걸치고 있으며, 일정 간격으로 새긴 얕은 음각선으로 옷주름 표현을 대신하였다. 두 손은 가슴 위에서 가볍게 모아 소맷자락으로 감싸고 있으며, 옷자락 밖으로 드러난 두 발은 좌우로 약간 벌리고 있다. 몸에 비해 큰 얼굴을 포함해 전체적인 비례가 어색하고 신체 각 부도 저급한 묘사에 그치는 등 조각 수준은 떨어지나 한편으로는 인간적인 정감이나 민간의 정서에 부합되는 묘한 친숙함이 느껴지기도 한다. 불상의 왼쪽에 "성화원년成化元年"이라는 명문이 음각되어 있어 1465년(세조11)의 조성 연대가 확실하게 밝혀진 조선 전기의 마애불이다.

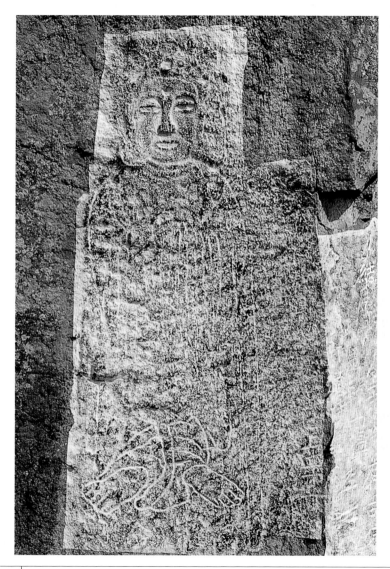

조선(1465년), 약 200, 충남 예산 광시면 장신리

관악산 마애불좌상 冠岳山磨崖佛坐像

얼굴은 비만에 가까울 정도로 두 뺨에 살이 많이 올랐으며 큼직한 이목구비에서 근엄한 인상을 준다. 몸통을 왼편으로 살짝 틀어 앉은 자세를 취하고 있으며, 얼굴 부분은 고부조한 반면 하체는 얕게 선각하였다. 기다란 체구는 전체적으로 안정되고 장중한 분위기를 풍기는데, 둥근 어깨가 아래로 처져 다소 섬약한 느낌을 준다. 통견식 대의의 선묘된 옷주름들은 섬세하나 어딘지 모르게 힘이 빠져 있고 무미건조하여 변화를 찾을 수 없다. 무릎 위에서 연꽃 가지를 맞잡고 있는 두 손은 소맷자락 속에 가려져 있다. 대좌는 복련의 연화좌이며, 둥근 머리광배는 이중의 테두리를 둘러 표현하였고, 몸광배는 한 줄의 음각선으로 나타냈다.

바위의 왼편에 "숭정 3년 경오 4월일 미륵존불崇禎三年庚午四月日 彌勒尊佛"이란 명문이 음각되어 있어 조성 연대가 1630년(인조 8)이며, 불상의 존명은 미륵불임을 알 수 있다. 학도암 마애보살좌상(1872)이나 통도사 자장암 마애불(1896)과 같은 조선 후기 마지막 단계의 마애불 양식으로 이행해가기 이전의 작품으로, 조선시대 마애불 양식의 일면을 이해할 수 있는 좋은 자료라 할 수 있다.

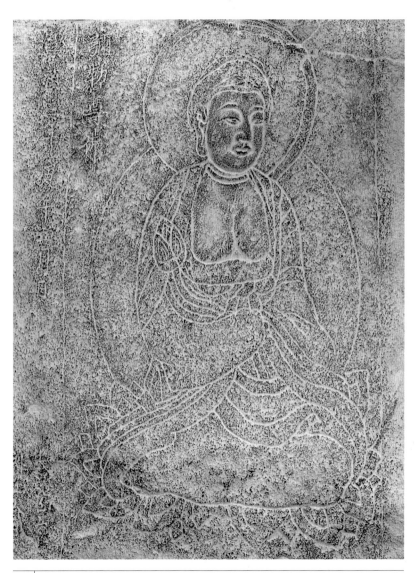

조선(1630년), 불상 높이 160, 서울 관악구 봉천동

청주 용정동 순치 9년명 석불상
淸州龍亭洞順治九年銘石佛像

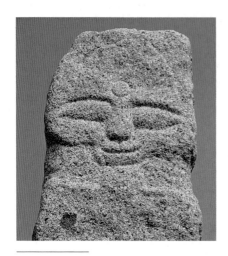

석불상의 얼굴

용정동 이정골 마을 입구 개울가에 세워져 있는 석불로 3미터에 달하는 돌기둥 위에 불두의 형상이 조각되어 있다. 조각 전체가 돌기둥 같은 모습이며, 얼굴과 몸을 매우 평면적으로 단순화시켜 표현하였다. 기둥의 윗부분에는 육계를 표현한 것이라고 생각되는 반원의 음각선이 새겨져 있으며, 납작한 얼굴의 하단부에는 끌로 대충 쪼아놓은 듯한 이목구비가 자리잡고 있는데, 순박하고도 천진난만한 표정을 짓고 있다. 그 아래 신체 부분도 극단적으로 표현을 생략하여 이마 위에 새긴 백호만 없었다면 마을 어귀에서 흔히 만날 수 있는 수호 장승으로 착각할 정도이다. 석주의 아래에 "순치 9년 7월 16일입順治九年七月十六日立…"이라는 명문이 남아 있어 1652년(효종 3)에 제작되었음을 알 수 있다. 조각상 전체에서 느껴지는 낮은 조형성이나 조잡한 조각 수법, 서투른 세부 묘사 등은 이 상이 불교 도상에 대한 이해가 부족하고 숙련도가 떨어지는 지방의 비전문적인 석공에 의해 제작되었을 가능성을 뒷받침해 주고 있다. 인근 연기군 갈항리 남면에도 암미륵과 숫미륵으로 불리는 이와 비슷한 석입상 한 쌍이 전하고 있어 당시 민간 신앙의 형태와 관련해 흥미를 끈다.

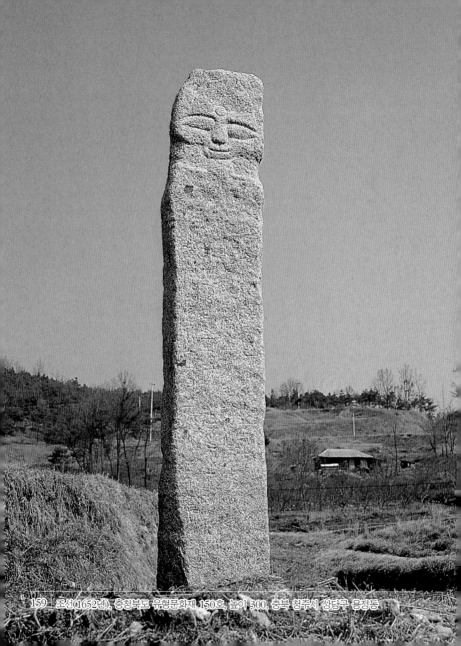

159 조선(1652년), 충청북도 유형문화재 150호, 높이 300, 충북 청주시 상당구 용정동

삼막사 마애삼존불좌상 三幕寺磨崖三尊佛坐像

삼막사의 부속 건물인 칠성각七星閣의 주불로 모셔져 있는 조선시대를 대표하는 마애불로, 바위를 파 삼존상을 새겼는데, 본존인 중앙의 치성광여래熾盛光如來를 중심으로 좌우에 일광보살과 월광보살이 협시하고 있다. 조선 후기에는 질병이나 전란이 빈발하고 정치·사회적인 혼란이 지속되면서 칠성신앙이 성행하였으며, 이는 칠성의 주불인 치성광여래가 수명연장, 생자득남, 소원성취 등을 염원하는 일반 대중으로부터 크게 인기를 모았기 때문이라고 해석된다.

본존불은 두 손을 배 앞에서 모아 둥근 보주를 잡고 있는데, 신체에 비해 지나치게 큰 두부, 넓적한 얼굴, 짧은 목, 평판적인 신체, 두꺼운 옷, 가슴 위로 올라온 치마 상단과 띠매듭, 오른 어깨의 반달 모양 옷자락과 왼팔의 Ω형 주름의 형식화된 표현 등에서 조선 후기 조각의 특징을 잘 보여주고 있다. 협시보살상 또한 윤곽만을 나타낸 단순한 연화대좌 위에 앉아 머리 위에는 일광과 월광이 표현된 삼산관三山冠을 쓰고 두 손을 모아 합장을 하고 있는데, 본존상과 거의 동일한 조각양식을 보여준다. 현존하는 마애 전실의 흔치 않은 예로, 불상의 무릎 아래에 "건륭 28년 신미 8월일 화주오심 수시주서세준乾陸二十八年辛未八月日化主悟心首施主徐世俊"이란 명문이 있어 화주승 오심과 시주 서세준 등이 건륭 28년(1763, 영조 39)에 조성한 불상임을 알 수 있다.

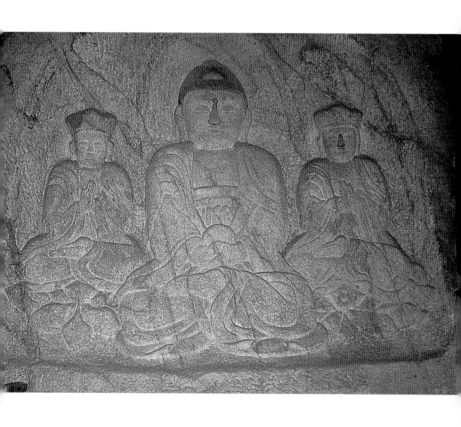

조선(1763년), 높이 150(본존) · 93(좌우 협시), 경기도 안양 만안구 석수동 삼막사

부록

용어 해설

지역별 석불·마애불 목록

참고문헌

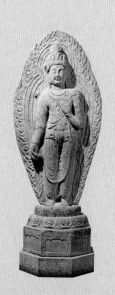

불상의 생김새

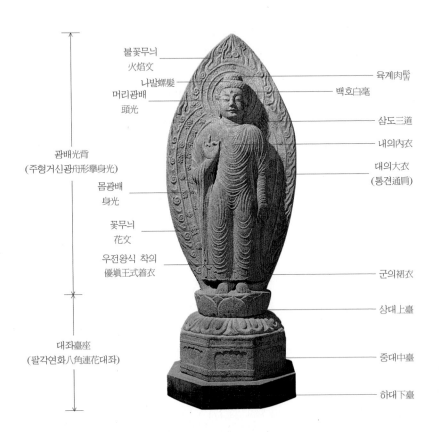

불꽃무늬
火焰文

나발螺髮

머리광배
頭光

광배光背
(주형거신광舟形擧身光)

몸광배
身光

꽃무늬
花文

우전왕식 착의
優塡王式着衣

대좌臺座
(팔각연화八角蓮花대좌)

육계肉髻

백호白毫

삼도三道

내의內衣

대의大衣
(통견通肩)

군의裙衣

상대上臺

중대中臺

하대下臺

가사 袈裟

부처를 비롯해 비구가 입는 옷을 말한다. 가사는 범어梵語 카사야Kasāya의 음역으로 '부정색不正色·탁색濁色·중간색中間色' 등의 뜻을 갖는데, 옷의 형태가 아니라 색을 가리키는 말이다. 여래상의 경우 내의인 승각기僧脚崎와 군裙을 속에 받쳐입은 뒤 겉옷으로 삼의三衣 가운데 하나 혹은 둘을 걸쳐 입는 것이 보편적인 옷차림이다. 〔삼의 : ① 대의大衣(Saṅghāṭi, 승가리僧伽梨), ② 칠조의七條衣(Uttarasaṅghāṭī, 울다라승鬱多羅僧) ③ 오조의五條衣(Antaravāsa, 안타회安陀會)〕

광배 光背

불·보살의 머리나 전신에서 내비치는 광채를 말하는 것으로, 후광後光 혹은 염광焰光이라고도 한다. 부처의 32상相 가운데 하나인 '장광상丈光相'을 형상화하여 불의 장엄함을 표현하였는데 그 형태에 따라 크게 머리광배와 전신광배의 두 가지로 구분된다.

가사

군의 裙衣

겉옷인 대의 속에 입는 아랫도리 내의內衣를 가리킨다. 그 형태는 치마와 유사하며 이의裏衣·하군下裙·상의裳衣라고도 한다.

나발 螺髮

부처의 32상相 가운데 하나로, 부처의 머리카락이 오른쪽으로 들어말려 나사 모양을 하고 있는 것을 말한다.

나한 羅漢

나한은 아라한阿羅漢의 준말로 범어 Arhat의 음역이

나발

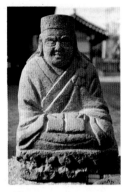

나한

다. 일체의 번뇌를 끊고 끝없는 지혜를 얻어 세상 사람들의 공양을 받는 성자聖者라는 의미로서 응공應供·살적殺賊·부생不生·이악離惡 등으로 한역되며 소승小乘의 법을 수행하는 성문사과聲聞四果 가운데 최고위인 아라한과阿羅漢果를 얻은 존재이다. 난데밀다라慶友가 저술했다는 『대아라한난제밀다라소설법주기大阿羅漢難提密多羅所說法住記』에서는 십육나한이 석가불의 부촉을 받아 미륵불이 도래할 때까지 정법을 지키고 중생을 이롭게 하는 보살과 같은 존재로서 나타난다. 이 경전이 654년 현장玄奘에 의해 번역되면서 대승적인 성격을 갖는 십육나한이 널리 신앙되게 되었다.

내의 內衣

겉옷인 대의 안에 입는 속옷으로 상체에 걸치는 상내의上內衣인 승각기僧脚崎와 아랫도리에 입는 하내의下內衣인 군의裙衣가 있는데, 보통 내의라고 하면 전자를 가리킨다. 윗도리에 걸치는 승각기는 장방형의 천을 오른쪽 겨드랑이에서 돌아 왼쪽어깨에 걸친 후 그 중간을 끈으로 묶는 경우도 있다.

대좌

대좌 臺座

입상 또는 좌상의 불·보살을 안치하는 자리를 말하며, 좌座 혹은 좌대座臺라고도 한다. 불신佛身·광배와 함께 불상을 이루는 기본 요소 중 하나로 그 형태와 모양에 따라 모난 대좌, 둥근 대좌, 연화좌, 사자좌, 상현좌, 암좌, 운좌, 조수좌, 생령좌 등으로 세분된다.

문두루비법 文豆婁秘法

문두루는 산스크리트어 무드라Mudra를 음역한 것으

로 한자로는 신인神印으로 번역된다. 『불설관정복마봉인대신주경佛說灌頂伏魔封印大神呪經』에 의하면 나라에 재난이 닥쳤을 때 이 경에 따라 불단佛壇을 마련하고 다라니 등을 독송하면 백성과 사회를 편안하게 할 수 있다고 하는데, 『삼국유사三國遺事』에 문무왕文武王 때 명랑법사明朗法師가 유가명승瑜伽明僧 12명과 함께 문두루비법을 써 풍랑을 일으켜 당나라 군사의 침입을 막아냄으로써 신라 조정을 위급에서 구하였다는 기록이 전해온다.

밀교 密教

인도에서 성립된 대승불교 교과 가운데 하나로 7세기 초, 초기 밀교 계통의 중국 밀교가 신라에 처음으로 전래된 것이 우리 나라 밀교의 시작이다. 대표적인 밀교 승려로는 안홍安弘·명랑明朗·의림義林·밀본密本 등을 꼽을 수 있는데, 밀교의 법신관法身觀이나 만다라 사상을 통한 국토의 도량화는 삼국 통일의 혼란기에 일반인들의 마음을 파고들면서 큰 반향을 일으키게 된다. 이러한 밀교는 고려시대에 들어와 의식이나 진언眞을 염송을 중심으로 전개되면서 이후 조선시대까지도 계속 이어진다.

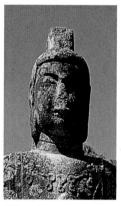

보계

보제 寶髻

보살상의 머리 위에 올린 상투를 가리킨다.

보관 寶冠

불·보살상의 머리 위에 얹어 아름답게 치장한 관을 말한다. 여래상의 경우 드문 예이긴 하나 밀교의 대일여래大日如來가 쓰는 오지보관五智寶冠 등이 있으며, 보살상의 경우 대세지보살大勢至菩薩이 정병淨瓶이 새겨진 보관寶冠을, 관음보살이 아미타여래阿彌陀如來의 화불化佛

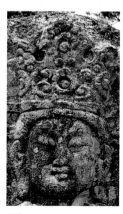

보관

을 모신 보관을 쓴 모습으로 표현된다.

백호 白毫

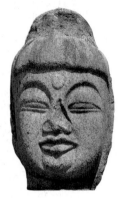

백호

부처의 32상相 가운데 하나로, 이마의 두 눈썹 사이에 있는 흰 터럭을 가리킨다. '중도일승中道一乘의 법법法'을 상징하며 이곳으로부터 발한 광명이 무량 세계를 비춘다고 한다. 불상을 조각으로 표현할 때는 볼록 도드라지게 양각으로 새기거나 백호 자리에 홈을 파고 수정과 같은 재료를 끼우기도 한다.

사천왕 四天王

사천왕은 욕계육천欲界六天의 제1계인 사왕천四王天의 주主로서, 수미산의 중복에 머물며 동서남북의 사방과 불법佛法을 수호하는 불교의 호법신護法神을 가리킨다. 인도 재래의 방위신인 약샤Yaksa·약시니Yaksini에서 유래한 것으로, 『장아함경長阿含經』, 『증일아함경增一阿含經』과 같은 초기 경전에서부터 등장한다. 방위별로 동방의 지국천왕持國天王, 남방의 증장천왕增長天王, 서방의 광목천왕廣目天王, 북방의 다문천왕多聞天王이 배치되는데, 위로는 제석천帝釋天을 섬기고 아래로는 팔부중八部衆을 다스리면서 불전佛殿이나 탑의 사방을 외호하고 불법에 귀의한 중생을 보호한다.

삼도 三道

삼도

불상의 목 주위에 표현된 세 개의 주름을 가리키는 것으로, 부처님의 신체를 구별짓는 두드러지는 특징 중 하나이다. 생사生死를 윤회하는 인과因果를 나타내는 것으로 혹도惑道 또는 번뇌도煩惱道, 업도業道, 고도苦道를 의미한다.

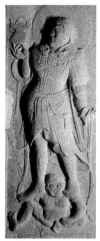
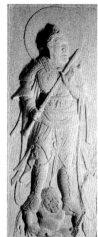
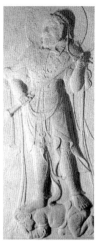
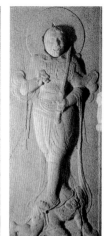

석굴암의 사천왕상

상현좌 裳懸座

좌상坐像에서 불상의 옷자락이 앞으로 길게 늘어져 대좌를 뒤덮은 형식으로, 인도 간다라 불상의 영향을 받은 북위시대北魏時代 불상에서 연원한 고식古式의 대좌 형태이다.

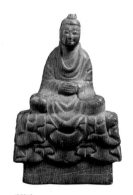

상현좌

선정인 禪定印

결가부좌結跏趺坐를 하고 좌선할 때 맺는 손가짐으로, 두 손을 배꼽 앞에서 겹쳐 손바닥을 위로 향하게 한 후 엄지손가락을 마주 댄다. 부처가 보리수 밑 금강보좌金剛寶座에 앉아 선정禪定에 들었을 때 지은 수인이 바로 이것으로 인도나 중국의 초기 불상에서 널리 유행하였다.

수인 手印

여러 불·보살의 깨달은 바와 공덕을 상징적으로 나

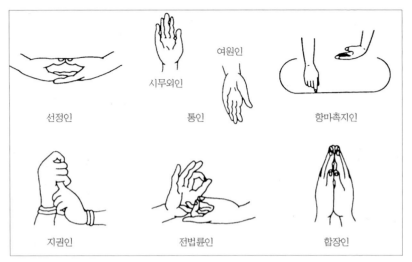

선정인	시무외인 여원인 통인	항마촉지인
지권인	전법륜인	합장인

수인

타낸 손 모양으로, 인상印相·인계印契·계인契印이라고도 한다. 교리상의 의미를 담고 있기도 한 이러한 수인은 때에 따라 불상의 존명尊名을 밝히는 데 커다란 기준이 되기도 하는데, 석가불의 선정인·항마촉지인·전법륜인·시무외인·여원인의·천지인, 아미타불의 구품인, 비로자나불毘盧舍那佛의 지권인 등 그 종류와 형태가 매우 다양하다.

시무외 施無畏·여원인 與願印

시무외인

시무외인은 모든 중생에게 무외無畏 즉, 두려움에서 벗어난 마음의 상태를 베풀어주는 대자대비의 덕을 나타낸 수인으로, 손을 어깨 높이까지 들어올린 채 손바닥을 밖으로 내보인 손 모양을 가리킨다. 여원인은 일체 중생에게 자비를 베풀고 모든 원하는 바를 이루어 줌을 의미하는 수인으로, 시무외인과는 반대로 손을 아래로 늘어뜨

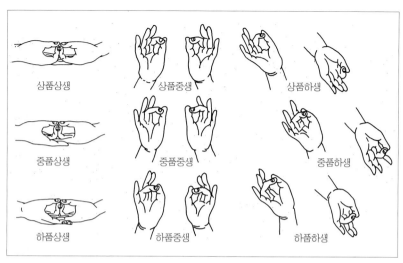

상품상생 상품중생 상품하생

중품상생 중품중생 중품하생

하품상생 하품중생 하품하생

아미타구품인

린 후 손바닥을 밖으로 향한다.

아미타구품인 阿彌陀九品印

서방정토西方淨土의 교주인 아미타여래의 수인에는 설법인說法印·미타정인彌陀定印·구품인九品印 등이 있는데, 그 가운데 천차만별인 일체 중생의 근기根機와 소질에 맞추어 교화하고자 하는 아미타여래의 자비 구제 사상을 가장 상징적으로 나타낸 손가짐이다. 죽은 뒤 서방정토에 왕생하는 중생들은 그 행업行業의 정도에 따라 상중하의 3품품으로 나누어지는데 이는 각기 엄지와 검지, 엄지와 장지, 엄지와 약지를 마주댄 손가락의 모양으로 구분되며, 여기에 두 손, 혹은 한 손을 무릎 위에 두거나 가슴 높이로 들어올리는 등 팔의 자세에 따른 상중하의 3생生이 더해져 모두 9품의 아홉 단계로 세분된다.

아미타구품인

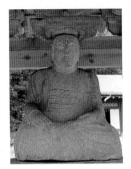

아미타불

아미타불 阿彌陀佛

아미타불Amitabha Buddha은 서방정토세계의 교주教主로 무량수불無量壽佛로 의역되고 미타불彌陀佛이라 약칭되는데, 아미타유스Amitayus(무량수無量壽)와 아미타바Amitabha(무량광無量光) 즉, 무한한 수명壽命과 무한한 광명光明의 두 가지 성격을 지닌다. 극락세계에 왕생하기를 원하는 중생이 염불을 하고 일념一念으로 지심회향至心廻向하면 곧 왕생할 수 있게 해주는 부처님으로서, 그 세계에 살게 되면 다시는 전생轉生하지 않으므로 생사의 윤회가 없다고 한다.

아육왕상 阿育王像

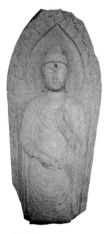

아육왕상

인도 마우리아 왕조의 숭불왕崇佛王이었던 아소카Asoka 왕(아육왕阿育王)이 조성하였다는 전설상의 불상으로서 『삼국유사三國遺事』에도 이와 연관된 설화가 실려 있다. 즉 신라 진흥왕眞興王 재위시 용궁 남쪽에 대궐을 지으려 하였는데 황룡이 나타나므로 이곳에 절을 삼고 황룡사黃龍寺라 이름하였다. 그 후 얼마 되지 않아 바다 남쪽에서 배 한 척이 나타나 하곡현河曲縣 사포絲浦에 당도하였다. 이 배에 실린 공문公文에 따르면 서축西竺(인도)의 아소카 왕이 누른 쇠 5만 7,000근과 황금 3만푼을 모아 장차 석가의 존상 셋을 만들려 하다 이루지 못해 배에 실어 보내며 부디 인연 있는 곳에서 장육존상丈六尊像을 이루어 주기를 바란다고 한 것으로, 부처상 하나와 보살상 둘의 모형이 함께 실려 있었다. 이에 왕은 동축사東竺寺를 세우고 세 (모형) 불상을 모시게 하였으며 금과 쇠를 경주로 보내어 장육존상을 조성하여 황룡사에 모셨다고 한다.

약사불 藥師佛

약사유리광여래藥師琉璃光如來(Bhaisajyaguru-Vaidurya)의 준말. 동방유리광세계의 교주로 유리광왕 또는 대의왕불大醫王佛이라고도 한다. 중생의 온갖 병고를 치유하고 모든 재난을 제거하며 수명을 연장하는 부처님으로 흔히 왼손에 약합이나 보주를 들고 오른손은 시무외인의 수인을 결한 모습으로 표현된다.

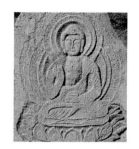

약사불

영락 瓔珞

금·은·수정·유리·진주 등 값진 보배구슬을 꿰어 만든 치레장식으로, 귀인貴人들이 몸을 치장하거나 불·보살을 장엄하는 용도로 쓰인다.

영락

우견편단 右肩偏袒

불상의 옷 입는 방법은 크게 우견편단법과 통견법通肩法의 두 가지로 나눠지는데, 그 가운데 우견편단은 오른쪽 어깨는 노출시킨 채 왼쪽 어깨에만 가사를 걸쳐 입는 방식으로 인도의 마투라 불상에서 기원한다.

우견편단

우전왕상 優塡王像

석가모니 부처님이 어머니 마야부인摩耶夫人을 위해 도리천兜利天에 올라가 설법할 때에 지상의 인간세계에서는 부처님이 가신 곳을 몰라 소동이 일어났다. 이 때에 부처님을 사모하여 우전왕Udayana이 우두전단牛頭栴檀으로 부처님의 형상을 만드니 이것이 곧 우전왕사모상優塡王思慕像으로, 불상의 시초라고 전해진다.

육계 肉髻

부처의 32상 가운데 하나로, 부처님의 정수리에 상투

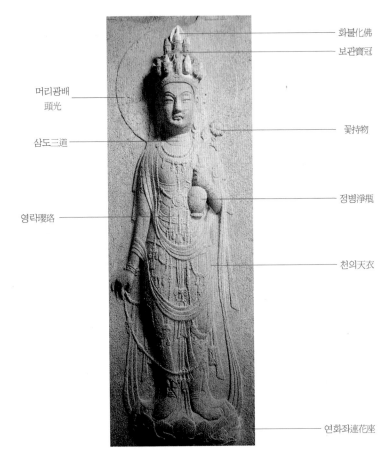

화불化佛

보관寶冠

머리광배
頭光

삼도三道

영락瓔珞

꽃持物

정병淨甁

천의天衣

연화좌蓮花座

처럼 살이 솟아오른 것이나 머리뼈가 튀어나온 것을 가리킨다. 불정佛頂, 무견정상無見頂相, 정계頂髻라고도 하는데, 고대 인도의 성인들이 긴 머리카락을 위로 올려 묶었던 것에서 비롯된 것으로 보이며 지혜를 상징한다.

정병 淨瓶

깨끗한 물이나 감로수甘露水를 담는 법구法具를 가리킨다. 초기에는 비구승이 항상 몸에 지니고 다녀야 하는 18가지 도구 중 하나였던 것이 시대가 내려오면서 불전에 올리는 공양구供養具로 바뀌게 된 것이다.

주형거신광 舟形擧身光

부처의 몸에서 발하는 빛이 온몸을 감싼 채 머리 위로 솟아오른 일종의 전신광배로, 전체 모양이 배[주舟]의 형태와 같은 데서 붙여진 명칭이다.

중계주 中髻珠

불상의 머리와 육계 사이에 있는 중간 계주를 의미하며, 둥근 보석같이 표현된다. 계주는 범어梵語로 쿠다마니 Cūḍāmaṇi라고 하는데 'Cūḍā'는 머리 혹은 상투, 'maṇi'는 구슬이란 뜻이므로 이를 합하면 머리정상이나 상투의 구슬을 의미한다. 『법화경』에서는 전륜성왕이 여러 나라를 쳐서 항복을 받고 장병 가운데 공이 있는 자에게 상을 줄 때 가장 공이 큰 자에게 자신의 상투 속에 있는 구슬을 준다고 하고 있다. 여기서 전륜성왕은 여래를, 상투는 2승 방편교를, 구슬은 1승 진실교를 상징하는 것으로서 법화경의 설법이 지금까지 2승 방편교에 가려있던 1승 진실교를 열었다는 것에 비유한 것이다.

중계주

지권인

지권인 智拳印

태장계胎藏界 밀교의 주존불인 비로자나불, 즉 대일
여래의 고유한 수인으로 일체의 무명을 없애고 부처의
지혜를 얻음을 상징한다. 손 모양은 보통 두 손을 가슴
앞에서 모아 주먹을 쥔 다음 아래위로 겹친 후 곧게 세운
왼손의 검지를 오른손으로 말아쥔다.

천의 天衣

보살이나 천인天人들이 입는 옷을 통칭한다. 어원상
비단으로 만든 옷이란 뜻을 갖는데, 고대 인도 귀인들의
옷차림에서 유래된 것으로 알려져 있다. 그 형태는 상반
신의 드러난 어깨 위에 숄처럼 두른 후 두 팔을 감아 아
래로 길게 늘어뜨리고 거기에 화려한 장식을 더하는 것
이 일반적이나 후대로 가면서는 여래상의 대의처럼 표현
되기도 한다.

통견 通肩

우견편단과 더불어 불의佛衣를 입는 방법 가운데 하
나로, 두 어깨를 모두 가린 착의 형태를 가리킨다.

팔부신중 八部神衆

불법을 외호하는 여덟 신장神將을 가리키는 것으로
팔부중, 혹은 천룡팔부天龍八部라고도 한다. 인도 고유의
신들이 불교에 습합되면서 부처의 법을 지키는 선신善神
의 모습으로 변모한 것인데, 각각의 명칭으로는 천天・용
龍・야차夜叉・건달바乾闥婆・아수라阿修羅・가루나迦樓
羅・긴나라緊那羅・마후라가摩睺羅伽 등이 있다.

팔부신중

항마촉지인

화불

항마촉지인 降魔觸地印

석가가 보리수 아래에서 마군魔軍을 항복시키고 성도
成道할 당시 지은 수인으로, 지신地神으로 하여금 자신
의 깨달음을 증명케 한 순간을 상징한다. 지지인持地印·
촉지인觸地印·항마인降魔印이라고도 하는데, 손 모양은
왼손을 결가부좌한 무릎 위에 놓고 오른손은 가볍게 무
릎 아래로 내려 땅을 가리킨다.

화불 化佛

중생을 제도하기 위해 각자가 갖고 있는 근기와 소질
에 맞추어 여러 가지 변화된 모습으로 화현化現한 부처를
말한다. 또 보살의 경우 본지 여래를 나타내는 표식을 의
미하는 때도 있다. 예를 들어 관음보살의 머리 정면에 있
는 화불은 아미타불을 나타낸다. 불상의 광배에 붙어있는
소불상도 화불이라고 부른다.

(정리 : 최소림)

지역별 석불·마애불 목록

*출토지를 기준으로 정리

서울
국립중앙박물관 석조비로자나불좌상 (도판 60)
경천사 십층석탑 부조 (도판 147)
관악산 마애불좌상 (도판 158)
북한산 구기동 마애불좌상 (도판 97)
삼천사지 마애불입상 (도판 130)
승가사 석굴 승가대사상 (도판 127)
원각사 십삼층석탑 부조 (도판 152)

경기
개성 관음사 석조관음보살반가상 (도판 148)
광주 교리 마애약사불좌상 (도판 98)
삼막사 마애삼존불좌상 (도판 160)
석남사 마애불입상 (도판 99)
시흥 소래산 마애보살입상 (도판 125)
심복사 석조비로자나불좌상 (도판 121)
안성 봉업사지 석불입상 (도판 96)
안성 죽산리 석불입상 (도판 111)
여주 계신리 마애불입상 (도판 91)
여주 대성사 석불좌상 (도판 94)
영월암 마애불입상 (도판 139)
이천 장암리 마애보살반가상 (도판 115)
파주 용미리 석불입상 (도판 140)

강원

금강산 묘길상 마애불좌상 (도판 150)

금강산 삼불암 마애삼불입상 (도판 153)

신복사지 석조보살좌상 (도판 108)

영월 창령사지 석조오백나한상 (도판 151)

원주 매지리 석조보살입상 (도판 93)

원주시립박물관 봉산동 석불좌상 (도판 92)

원주 흥양리 입석사 마애불좌상 (도판 133)

월정사 석조보살좌상 (도판 119)

철원 동송읍 마애불입상 (도판 95)

한송사지 석조보살좌상 (도판 107)

홍천 물걸리 석불좌상, 석조비로자나불좌상 (도판 62, 63)

충북

각연사 석조비로자나불좌상 (도판 106)

괴산 미륵리 석불입상 (도판 134)

괴산 원풍리 마애이불병좌상 (도판 117)

덕주사 마애불상 (도판 149)

법주사 마애불의상 (도판 136)

사자빈신사지 석탑 조상 (도판 126)

제원군 읍리 출토 납석제 불보살입상 (도판 6)

진천 태화 4년명 마애불입상 (도판 57)

청원 비중리 석조삼존불상 (도판 4)

청주 용정동 순치 9년명 석불상 (도판 159)

청주 용화사 석조불상군 (도판 145)

충주 원평리 석불입상 (도판 102)

충남

갑사 석조약사불입상 (도판 122)

개태사 석조삼존불입상 (도판 103)

계유명 아미타삼존천불비상 (도판 28)

계유명 전씨 아미타삼존불비상 (도판 24)

공주 정안면 삼존불비상 (도판 27)

관촉사 석조보살입상 (도판 114)

군수리 사지 납석제 불좌상 (도판 1)

대조사 석조보살입상 (도판 113)

부여 부소산 납석제 반가사유상 (도판 3)

비암사 기축명 아미타정토비상 (도판 25)

비암사 반가사유보살석상 (도판 26)

서산 마애삼존불상 (도판 9)

성불사 마애십육나한상 (도판 138)

안국사지 석조삼존불입상 (도판 142)

연화사 무인명 사면석불비상 (도판 29)

연화사 칠존불비상 (도판 30)

예산 신리 마애불입상 (도판 157)

예산 화전리 사면석불 (도판 7)

정림사지 납석제 삼존불입상 (도판 2)

정림사지 석불상대좌 (도판 128)

천원 삼태리 마애불입상 (도판 135)

청양 석조삼존불입상 (도판 110)

태안 마애삼존불상 (도판 8)

홍성 용봉산 마애불입상 (도판 53)

홍성 신경리 마애불입상 (도판 109)

전북

금산사 석조연화대좌 (도판 86)

남원 신계리 마애불좌상 (도판 85)

남원 낙동리 석불입상 (도판 89)

만복사지 석불입상 (도판 129)
봉림사지 석조삼존불상 (도판 87)
실상사 서진암 석조나한좌상 (도판 155)
완주 수만리 마애불좌상 (도판 88)
익산 연동리 석불좌상 (도판 10)
정읍 보화리 석불입상 (도판 5)

전남
광주 약사암 석불좌상 (도판 80)
구례 대전리 석조비로자나불입상 (도판 84)
나주 불회사 석조오백나한상 (도판 156)
나주 철천리 마애칠불상 (도판 124)
나주 철천리 석불입상 (도판 123)
대흥사 북미륵암 마애불좌상 (도판 101)
도갑사 석불좌상 (도판 90)
운주사 석조불감 (도판 154)
월출산 마애불좌상 (도판 132)
화엄사 삼층석탑 인물상과 부조 (도판 37)

경북
갈항사지 석불좌상 (도판 42)
감산사 석조아미타불입상·석조미륵보살입상 (도판 31, 32)
경북대학교 박물관 석조비로자나불좌상 (도판 64)
경북대학교 박물관 석조비로자나불좌상 (도판 71)
경주 남산 미륵곡 석불좌상 (도판 41)
경주 남산 불곡 석불좌상 (도판 16)
경주 남산 삼릉계 마애불좌상 (도판 79)
경주 남산 삼릉계 석불좌상 (도판 73)
경주 남산 삼릉계 석불좌상 (도판 74)

경주 남산 삼릉계 석조약사불좌상 (도판 49)

경주 남산 삼릉계 선각마애삼존불상 (도판 54)

경주 남산 삼화령 석조미륵삼존불상 (도판 15)

경주 남산 삿갓골 석불입상 (도판 46)

경주 남산 신선암 마애보살반가상 (도판 47)

경주 남산 약수계 마애불입상 (도판 76)

경주 남산 왕정곡 출토 석불입상 (도판 34)

경주 남산 용장계 석조약사불좌상 (도판 58)

경주 남산 용장사지 석불좌상·마애불좌상 (도판 43)

경주 남산 윤을곡 마애삼존불좌상 (도판 59)

경주 남산 철와곡 출토 석불두 (도판 72)

경주 남산 칠불암 마애불상군 (도판 39)

경주 남산 탑곡 마애조상군 (도판 22)

경주 남산 포석계 창림사지 석조비로자나불좌상 (도판 69)

경주 단석산 신선사 마애불상군 (도판 11)

경주 두대리 마애삼존불입상 (도판 40)

경주 배리 석조삼존불입상 (도판 13)

경주 선도산 마애삼존불입상 (도판 21)

경주 송화산 석조반가사유상 (도판 12)

경주 장항리 사지 석불입상 (도판 45)

고령 개포동 마애보살좌상 (도판 116)

고운사 석불좌상 (도판 66)

골굴암 마애불상 (도판 77)

괘릉 석상군 (도판 52)

국립경주박물관 사암제 석불입상 (도판 35)

군위 석굴 삼존불상 (도판 23)

굴불사지 사면석불 (도판 36)

금릉 광덕동 석조보살입상 (도판 112)

동화사 비로암 석조비로자나불좌상 (도판 65)

동화사 염불암 마애불상·보살좌상 (도판 144)

동화사 입구 마애불좌상 (도판 51)

봉화 북지리 마애불좌상 (도판 18)

봉화 북지리 석조반가사유상 (도판 20)

분황사 모전석탑 인왕상 (도판 14)

석굴암 불상군 (도판 38)

안동 이천동 마애불입상 (도판 100)

영주 가흥리 마애삼존불상 (도판 19)

영주 북지리 석조비로자나불좌상 (도판 68)

예천 동본동 석불입상 (도판 82)

운문사 석불좌상·사천왕상 (도판 104)

전 김유신묘 납석제 십이지신상 (도판 17)

직지사 석조나한상 (도판 146)

직지사 석조약사불좌상 (도판 105)

청룡사 석불좌상 (도판 61)

청룡사 석조비로자나불좌상 (도판 118)

청암사 수도암 석불좌상 (도판 120)

청암사 수도암 석조비로자나불좌상 (도판 83)

축서사 석조비로자나불좌상 (도판 67)

팔공산 관봉 석조약사불좌상 (도판 48)

풍기 비로사 석조아미타불상·비로자나불좌상 (도판 70)

경남

거창 농산리 석불입상 (도판 75의 참고도판)

거창 양평동 석불입상 (도판 75)

관룡사 용선대 석불좌상 (도판 50)

방어산 마애약사삼존불상 (도판 55)

석남암사 석조비로자나불좌상 (도판 44)

양산 미타암 석조아미타불입상 (도판 33)

인양사 탑금당치성비상 (도판 56)

합천 치인리 마애불입상 (도판 78)

청량사 석불좌상 (도판 81)

가섭암지 마애삼존불입상 (도판 137)

거창 상동 석조보살입상 (도판 141)

함안 대산리 석조삼존불상 (도판 143)

함양 마천면 마애불입상 (도판 131)

참고문헌

저 서

강우방姜友邦, 『원융과 조화 : 한국고대조각사의 원리』 (열화당, 1990)

강우방, 『한국불교조각의 흐름』, 개정판 (대원사, 1999)

국립문화재연구소, 『경주남산의 불교유적 II —동남산 사지조사보고서』, 1997.

국립문화재연구소, 『경주 남산의 불교유적 III —서남산 사지조사보고서』, 1998.

김리나金理那, 『한국고대불교조각사연구』 (일조각, 1989)

김리나 책임편집, 『한국조각사 논저해제』 (시공사, 2001)

김원룡金元龍, 『한국미술사 연구』 (일지사, 1987)

단국대학교 매장문화연구소, 『이천태평흥국마애보살좌상 주변지역 발굴조사보고서』
 (이천시, 2002)

문명대文明大, 『한국조각사』 (열화당, 1980)

문명대, 『토함산석굴』 (한국언론자료간행회, 1997)

문명대, 『한국불교미술사』 (한국언론자료간행회, 1997)

문명대, 『한국불교미술의 형식』 (한국언론자료간행회, 1997)

문명대, 『한국의 불상조각』 I-IV (예경산업사, 2003)

방학봉方學鳳·박상일朴相佾, 『발해의 불교유적과 유물』 (서경출판사, 1998)

『백제의 조각과 미술』 (공주대학교박물관·충청남도, 1992)

이태호李泰浩·이경화, 『한국의 마애불』 (다른세상, 2002)

진홍섭秦弘燮, 『삼국시대의 미술문화』 (동화출판공사, 1976)

진홍섭, 『한국의 불상』 (일지사, 1976)

진홍섭, 『한국의 석조미술』 (문예출판사, 1995)

진홍섭, 『한국불교미술』 (문예출판사, 1998)

최성은崔聖銀, 『석불 : 돌에 새긴 정토의 꿈』 (한길아트, 2003)

한국교원대학교 박물관 편, 『청원 북일면 비중리 일광삼존석불 지표조사 및 간이발
　　　굴조사보고서』 (청원군, 1991)

황수영黃壽永, 『석불』 국보 4 (예경산업사, 1983)

황수영, 『금동불・마애불』 국보 2 (예경산업사, 1984)

황수영 편저, 안장헌安章憲 사진, 『석굴암』 (예경산업사, 1989)

황수영 , 『한국의 불상』 (문예출판사, 1989)

논 문

1. 삼국시대

강우방, 「전傳 부여 납석제불보살병입상고 ─한국불에 끼친 북제불의 일영향」, 『고고
　　　미술考古美術』 138・139 (한국미술사학회, 1978)

강우방, 「삼국시대 불교조각론」, 『삼국시대 불교조각』 특별전 도록 (국립중앙박물관,
　　　1990)

강우방, 「햇골산 마애불군과 단석산 마애불군 ─편년과 도상해석 시론」, 『이기백 선
　　　생고희 기념　한국사학논총』 상 고대편・고려시대편 (일조각, 1994)

곽동석郭東錫, 「고구려 조각의 대일교섭에 관한 연구」, 『고구려 미술의 대외교섭』,
　　　(도서출판 예경, 1996)

곽동석, 「태안백화산 마애관음삼존불고 ─백제 관음도장의 성립」, 『백제의 중앙과 지
　　　방』, 백제 연구총서百濟研究叢書 5 (충남대학교 백제연구소, 1997)

김리나, 「삼국시대의 봉지보주형보살입상 연구 ─백제와 일본의 상을 중심으로」, 『미
　　　술자료美術資料』 37 (국립중앙박물관, 1985)

김리나, 「백제 조각과 일본 조각」, 『백제의 조각과 미술』 (공주대학교박물관・충청남
　　　도, 1992)

김리나, 「백제 초기 불상양식의 성립과 중국불상」, 『백제사의 비교연구』 백제연구총
　　　서 3 (충남대학교 백제연구소, 1993)

김리나, 「고구려 불교조각양식의 전개와 불교조각」, 『고구려 미술의 대외교섭』
 (도서출판 예경, 1996. 10)

김원룡, 「백제불상조각연구」, 『학술원논문집 인문사회과학편』 31 (학술원, 1992)

김춘실金春實, 「백제 조각의 대중교섭」, 『백제 미술의 대외교섭』
 (도서출판 예경, 1998)

문명대, 「신라 사방불의 기원과 신인사神印寺(남산탑곡마애불)의 사방불 —신라사방
 불연구 1」, 『한국사연구韓國史研究』 18 (한국사연구회, 1977)

문명대, 「선방사(배리) 삼존석불입상의 고찰」, 『미술자료』 23 (국립중앙박물관, 1978)

문명대, 「청원 비중리 삼국시대 석불상의 연구」, 『불교학보佛敎學報』 19 (1982)

문명대, 「백제 사방불의 기원과 예산 석주사방불상의 연구 —사방불 연구 3」, 『한국
 불교미술사론韓國佛敎美術史論』 (민족사, 1987)

문명대, 「백제 서산 마애삼존불상의 도상 해석」, 『미술사학연구美術史學研究』 221 ·
 222, (한국미술사학회, 1999)

문명대, 「태안 백제마애삼존불상의 신연구」, 『불교미술연구佛敎美術研究』 2 (동국대
 학교 불교미술문화재연구소, 1995)

문명대, 「경주 남산불적의 변천과 불곡감실불상고」, 『신라문화新羅文化』 10 · 11 (동
 국대학교 신라문화연구소, 1994)

박경식朴慶植, 「삼국시대 석탑과 석불의 조성방법에 관한 고찰」, 『사학지史學志』 32,
 (단국사학회, 1999)

이순자李順子, 「신라조각의 미의식」, 『불교미술연구』 1 (동국대학교 불교미술문화재
 연구소, 1994)

임남수林南壽, 「신라 불교조각의 대일관계」, 『신라미술의 대외교섭』 (도서출판 예경,
 2000)

서영일徐榮一, 「6세기 신라의 북진로北進路와 청원 비중리 석불」, 『사학지』 30
 (단국사학회, 1997)

정영호鄭永鎬, 「중원 봉황리 마애반가상과 불 · 보살군」, 『고고미술』 146 · 147
 (한국미술사학회, 1980)

정영호, 「백제 불상의 원류시론」, 『사학연구史學研究』 55 · 56 (한국사학회, 1998)

조용중趙容重, 「익산 연동리 석조여래좌상 광배의 도상 연구 —문양을 통하여 본

백제 불상 광배의 특성」,『미술자료』49 (국립중앙박물관, 1992)

진홍섭,「백제 불상의 새로운 주목」,『마한 백제문화馬韓 百濟文化』7 (원광대학교
　　마한백제문화연구소, 1984)

진홍섭,「신라 북경지역 불상의 고찰」,『대구사학大邱史學』7·8 (대구사학회, 1973)

주수완朱秀浣,「신라 석조반가사유상의 연구」,『불교미술연구』3·4 (동국대학교
　　불교미술문화재연구소, 1997)

주수완,「신라에 있어서 북제·주 조각양식의 전개에 관한 일고찰 ―선방사와 삼화
　　령의 삼존석불을 중심으로」,『강좌 미술사講座 美術史』, 한국불교미술사학회
　　(구 한국미술사연구소 , 2002)

최성은,「신라 불교조각의 대중관계」,『신라미술의 대외교섭』(도서출판 예경, 2000)

황수영,「서산마애삼존불상에 대하여」,『진단학보震檀學報』20 (진단학회, 1959)

황수영,「백제반가사유석상소고」,『역사학보歷史學報』13 (역사학회, 1960)

황수영,「충남 태안의 마애삼존불상」,『역사학보』17·18 (역사학회, 1962)

황수영,「충남 태안의 마애삼존불상(補)」,『고고미술』9-9 (한국미술사학회, 1966)

황수영,「경주 남산 삼화령미륵세존 」,『김재원 박사 회갑기념 논총』(을유문화사,
　　1969)

황수영,「신라반가사유석상」,『이홍식 박사 회갑기념 한국사학논총』(을유문화사,
　　1969)

황수영,「단석산 신선사 석굴마애상 ―한국 최고의 석굴사원」,『한국불상의 연구』(삼
　　화출판사, 1973)

황수영·정명호鄭明鎬,「정읍 부처당이 석불입상이구에 대한 고찰」,『불교미술佛教美
　　術』7, 동국대학교박물관, 1983)

구노 타케시久野建,「百濟佛と中國南朝の佛像」,『우강 권태원 교수 정년기념 논총』
　　(세종문화사, 1994)

모리 히사시毛利久,「朝鮮三國時代彌勒淨土磨崖像」,『文化財學報』1 (奈良大學, 1982)

오오니시 수야(大西修也),「百濟石佛坐像 ―益山郡蓮洞里石像釋迦如來像」,
　　『佛教藝術』107 (每日新聞社, 1976)

오오니시 수야,「百濟石佛立像と一光三尊形式 ―佳塔里廢寺址出土金銅佛立像をめぐっ
　　て」,『MUSEUM』315 (東京國立博物館, 1977)

오오니시 수야, 「百濟佛再考 ―新發見の百濟石佛と偏衫を着用した服制をめぐって」, 『佛教藝術』149, (每日新聞社, 1983)

Jonathan, W. Best, "The Sŏsan Triad: An Early Korean Buddhist Relief Sculpture from Paekche", *Archives of Asian Art*, vol. XXXIII, 1980.

2. 통일신라시대

강우방, 「선도산아미타삼존대불논」, 『미술자료』 21 (국립중앙박물관, 1977)

강우방, 「쌍신불의 계보와 상징 ―통일신라 쌍신불의 원류를 찾아서」, 『미술자료』 28 (국립중앙 박물관, 1981)

강우방, 「석굴암 불교조각의 도상적 고찰」, 『미술자료』 56 (국립중앙박물관, 1995)

강우방, 「석굴암 불교조각의 도상해석」, 『미술자료』 57 (국립중앙박물관, 1996)

곽동석, 「연기지방의 불비상」, 『백제의 조각과 미술』 (공주대학교박물관·충청남도, 1992)

곽동석, 「남산유적 불상고찰」, 『경주 남산의 불교유적 ―동남산사지조사보고서』 III (국립문화재연구소, 1998)

김리나, 「경주 굴불사지의 사면석불에 대하여」, 『진단학보』 39 (진단학회, 1975)

김리나, 「항마촉지인불좌상 연구」, 『한국불교미술사론韓國佛教美術史論』 (민족사, 1987)

김리나, 「신라 감산사 여래식 불상의 의문과 일본불상과의 관계」, 『한국고대불교조각사연구韓國古代佛教彫刻史研究』 (일조각, 1989)

김리나, 「통일신라시대의 항마촉지인불좌상」, 『한국고대불교조각사연구』 (일조각, 1989)

김리나, 「석굴암 불상군의 명칭과 양식에 관하여」, 『정신문화연구』 15-3 (한국정신문화연구원, 1992. 9)

김리나·이숙희李淑姬, 「통일신라시대 지권인 비로자나불상 연구의 쟁점과 문제」, 『미술사논총美術史論壇』 7 (한국미술연구소, 1998)

김원룡, 「한국불교조각 ―군위삼존석굴을 중심으로」, 『학술원학보學術院會報』 5,

1963

김원룡, 「광주 약사암 석조여래좌상」, 『호남문화연구湖南文化研究』 5, 1973

김춘실, 「신라말·고려전기 충주지역의 불교문화 ―법상종과의 관련을 중심으로」, 『중원문화논총中原文化論叢』 2·3 (충북대학교 중원문화연구소, 1999)

문명대, 「경주 서악 불상 ―선도산 및 두대리 마애삼존불에 대하여」, 『고고미술』 104 (한국미술사학회, 1969)

문명대, 「인양사 금당치성비상고金堂治成碑像考」, 『고고미술』 108 (한국미술사학회, 1970)

문명대, 「신라 법상종(유가종瑜伽宗)의 성립문제와 그 미술 ―감산사 미륵보살상 및 아미타불상과 그 명문을 중심으로」, 1-2, 『역사학보』 62-63 (역사학회, 1974)

문명대, 「태현太賢과 용장사의 불교조각」, 『백산학보白山學報』 17 (백산학회, 1974)

문명대, 「경주박물관 사암제 여래입상고」, 『고고미술』 123·124 (한국미술사학회, 1974) 1

문명대, 「신라 하대 불상조각의 연구 ―방어산 및 실상사 약사여래거상을 중심으로」, 『역사학보』 73 (역사학회, 1977)

문명대, 「한국 탑부조(조각)상의 연구(1) ―신라인왕상(금강역사상)고」, 『불교미술』 4 (동국대학교박물관, 1978)

문명대, 「비로사 석조 비로아미타 이불상二佛像의 고찰」, 『고고미술』 136·137 (한국미술사학회 1978)

문명대, 「신라 사천왕상의 연구 ―한국탑부조상의 연구 2」, 『불교미술』 5 (동국대학교박물관, 1980)

문명대, 「신라 사방불의 전개와 칠불암불상조각의 연구 ―사방불연구 2」, 『미술자료』 27 (국립중앙박물관, 1980)

문명대, 「김천 갈항사 석불좌상의 고찰」, 『동국사학東國史學』 15·16, 1981

문명대, 경주 석굴암 불상조각의 비교적 연구」, 『신라문화』 2 (동국대학교 신라문화연구소, 1985)

문명대, 「석굴암(석불사) 불상조각의 양식사적 연구」, 『신라예술의 신연구』 (신라문화제학술발표 논문집 6, 1985)

문명대, 「홍성 용봉사의 정원 15년명 및 상봉 마애불입상의 연구」, 『삼불김원룡교수

정년퇴임기념논총』(一志社, 1987)

문명대, 「경주 남산 윤을곡 태화 9년명 마애삼불상의 연구」, 『손보기박사정년기념고
고인류학논총』(지식산업사, 1988)

문명대, 「경주 석굴암의 조성배경과 석굴의 구조」, 『신라와 주변제국의 문화교류』(신
라문화제학술발표회론문집 9, 1988)

문명대, 「지권인비로자나불의 성립문제와 석남암사 비로자나불상의 연구」, 『불교미
술』11 (동국대학교박물관, 1992)

문명대, 「밀양 얼음골 천황사 사자좌 석불좌상 약고」, 『강좌 미술사』 6 (한국불교미
술사학회, 1994)

박경원朴敬源, 「영태 2년명 석조비로자나좌상 —지리산 내원사석불 탐조시말探査始末」,
『고고미술』168 (한국미술사학회, 1985)

성춘경成春慶, 「장흥 천관산 불교유적의 고찰 —옥룡사지 석불을 중심으로」, 『향토사
연구소鄕土史硏究』1 (한국향토사연구전국협의회, 1989)

신철균·정연우, 「양양 서림사지 석불좌상 및 삼층석탑 조사보고」, 『강원문화연구江
原文化史硏究』2, 1998

유근자劉根子, 「통일신라 약사불상의 연구」, 『미술사학연구』203 (한국미술사학회,
1994)

유마리柳麻理, 「경주 남산 9세기 마애불상의 고찰」, 『신라문화』10·11 (동국대학교
신라문화연구소, 1994)

윤용진尹容鎭, 「칠곡 인동 마애불」, 『고고미술』4-3 (한국미술사학회, 1963)

이은기李銀基, 「신라말 고려 초기의 귀부비龜趺碑와 부도浮屠 연구」, 『역사학보』71
(역사학회, 1976)

이은창李殷昌, 「여주 금사면 석불좌상」, 『고고미술』5-2 (한국미술사학회, 1964)

이호관李浩官, 「통일신라시대의 귀부龜趺와 이螭首」, 『고고미술』154·155,(한국미
술사학회, 1982)

이홍직李弘稙, 「수도암 석조 비로자나불좌상」, 『사학연구』2 (한국사학회, 1964)

임영애林玲愛, 「통일신라 영지석불좌상 연구」, 『강좌미술사』8, (한국미술사연구소,
1996)

장충식張忠植, 「통일신라석탑 부조상의 연구」, 『고고미술』154·155 (한국미술사학회,

1982)

장충식, 「골굴암 마애불의 조사 —석굴 유구를 중심으로」, 『초우 황수영 박사 고희기
 념 미술사학논총』 (통문관, 1988)

전영래全榮來, 「연기 비암사석불비상과 진모씨眞牟氏」, 『백제 연구』 24 (충남대학교
 백제연구소, 1994)

정영호, 「성주 노석동 도고산 마애삼존불상과 여래좌상」, 『고고미술』 136 · 137 (한
 국미술사학회, 1978)

정영호, 「진천 태화 4년명 마애불입상」, 『고고미술』 138 · 139 (한국미술사학회,
 1978)

정영호, 「통일신라시대의 석불」, 『고고미술』 154 · 155 (한국미술사학회, 1982)

정영호, 「보성 유신리 마애여래좌상 —중국불(어깨걸치기)양식 전번傳播의 일례」,
 『손보기 박사 정년기념 고고인류학논총』 (지식산업사, 1988)

정영호, 「통일신라시대 이후의 석불」, 『석불』 국보 4 (예경산업사, 1985)

조원창趙源昌, 「서혈사지 출토 석불상에 대한 일고찰」, 『역사와 역사교육』 3 · 4,
 우제 안승 주박사 추모 역사학논총 (웅진사학회, 1999)

진홍섭, 「문경 관음리의 석불과 석탑」, 『고고미술』 1-2 (한국미술사학회, 1960)

진홍섭, 「계유명삼존천불비상에 대하여」, 『역사학보』 17 · 18 (역사학회, 1962)

진홍섭, 「경주 서악리 마애석불의 협시보살」, 『미술자료』 6 (국립중앙박물관, 1962)

진홍섭, 「경주 남산 미륵곡의 마애석불좌상」, 『고고미술』 4-4 (한국미술사학회,
 1963)

최민희崔珉熙, 「통일신라 굴불사지 사면석불에 관한 고찰 : 조각 기법을 중심으로」,
 『경주문화慶州文化』 6 (경주문화원, 2000)

최인선崔仁善, 「보성군의 마애불」, 『전남문화재全南文化財』 41 (1991)

최인선, 「순천 금둔사지 석불비상에 대한 고찰」, 『문화사학文化史學』 제5호, (한국문
 화사학회, 1996)

최선주崔善柱, 「임실 중기사 석조비로자나불좌상에 대한 고찰」, 『동원학술론문집』 1
 (한국고미술연구소, 1998)

황호균黃鎬均, 「지리산 정령치鄭嶺峙 마애불상군의 성격과 조성 배경」, 『불교문화연
 구』 4 (남도불교문화연구회, 1994)

황수영, 「연기 연화사의 석상」, 『고고미술』 3~5 (한국미술사학회, 1962)

황수영, 「군위삼존석굴」, 『미술자료』 6 (국립중앙박물관, 1962)

황수영, 「충남 연기 석불 조사개요」, 『예술원논문집藝術院論文集』 2 (예술원, 1964)

황수영, 「석굴암본존 아미타여래좌상 소고 ―신라 동해구東海口 유적과 관련하여」,
 『고고미술』 136・137 (한국미술사학회, 1978)

나가이 신이치永井信一, 「慶州南山の石佛」, 『女子美術大學槪要』 3, 1971

나카기리 이사오中吉功, 「新羅甘山寺石造彌勒・阿彌陀像について」, 『朝鮮學報』 9
 (朝鮮學會, 1956)

마쓰바라 사부로松原三郞, 「新羅石佛 ―特に新發見の軍威石窟三尊像を中心として」,
 『美術硏究』 250 (東京國立文化財硏究所, 1967)

미즈노사야水野さや, 「慶州昌林寺址三層石塔の八部衆像について」, 『美術史』 151,

미즈노사야水野さや, 「慶州崇福寺址東』西三層石塔の八部衆像について」, 『佛敎藝術』
 249 (每日新聞社, 2000)

박형국朴亨國, 「慶北大學博物館所藏砂巖造毘盧遮那佛坐像について」, 『佛敎藝術』 230
 (每日新聞社, 1997)

박형국, 「韓國・統一新羅時代後期の石造毘盧遮那』坐像について―洛東江中・上流地域
 (慶尙北道地方)を中心に」, 『美術史』 139, 1996

박형국, 「慶州石窟庵の龕內像群に關する―試論 ―維摩・文殊の八大菩薩復元を中心
 に―」, 『佛敎藝術』 (1998)

사이토 타카시齋藤孝, 「統一新羅石佛の技法 ―慶州掘佛寺址四面佛中心に―」, 『美學』
 115 (1978)

오오니시 수야大西修也, 「獐項里 廢寺出土의 石造如來像의 復原과 造成年代」, 『고고
 미술』 125 (한국미술사학회, 1975)

오오니시 수야, 「軍威石窟三尊佛考」, 『佛敎藝術』 129 (每日新聞社, 1980)

3. 발해

문명대, 「발해 불교조각의 유파와 양식연구」, 『강좌 미술사』 14 (한국미술사연구소,

1999)

송기호宋基豪・전호태全虎兒,「함화 4년명 발해 비상 검토」,『서암 조항래 교수 화갑
　　　기념 한국사학논총』(아세아문화사, 1992)

임석규林碩奎,「발해 반랍성 출토 이불병좌상의 연구」,『불교미술연구』2 (동국대학
　　　교 불교미술문화재연구소, 1995)

임석규,「동경대박물관 소장 발해 불상」,『고구려연구高句麗硏究』6. 발해건국 1300
　　　주년(698~1998) (학연문화사, 1999)

임석규,「크라스키노 사원지의 불상, ―발해 불교조각의 유파와 양식 연구」,『강좌 미
　　　술사』14 (한국미술사연구소, 1999)

정영호,「발해의 불교와 불상」,『고구려 연구』6 발해건국 1300주년(698~1998) (학
　　　연문화사, 1999)

최성은,「발해(698~926)의 보살상 양식에 대한 고찰」,『강좌 미술사』14 (한국미술
　　　사연구소, 1999)

하라다 요시토原田淑人,「渤海の佛像」,『東亞古文化硏究』(座右寶刊行會, 1940)

고마이 카즈치カ駒井和愛,「渤海の佛像 ―特に 二佛竝座石像について」,『遼陽發見の
　　　漢代墳墓』(東京大學 文學部 考古學研究室, 1950)

4. 후삼국・고려시대

김길웅,「가섭사지 마애삼존상에 대한 고찰」,『신라문화』6 (동국대학교 신라문화연
　　　구소, 1989)

김리나,「고려시대 석조불상 연구」,『고고미술』166・167 (한국미술사학회, 1985)

김원룡,「보문암의 석조나한상」,『미술자료』7, 국립중앙박물관, 1963)

김원룡,「광주 약사암 석조여래좌상」,『호남문화연구』2 (전남대학교호남문화연구소,
　　　1973)

김예식金禮植,「중원지방의 석불입상에 대한 소고」,『예성문화藥城文化』3 (예성동호
　　　회, 1981)

문명대,「개태사 석장육삼존불입상의 연구 ―비로자나장육존상과 관련하여」,『미술자

　　료』28 (국립중앙박물관, 1981)

문명대, 「법주사 마애미륵·지장보살부조상의 연구 —법상종法相宗 미술 연구 3」, 『미술자료』 37 (국립중앙박물관, 1985)

문명대, 「법주사 창건연기마애조각의 고찰 —법주사 부조상의 연구 2 법상종미술」, 『이기영 박사 고희기념 논총 —불교와 역사』 (한국불교연구원, 1991)

문명대, 「고려 법상종미술의 전개와 현화사 칠층석탑 불상조각에 대한 연구」, 『강좌 미술사』 17 (한국불교미술사학회 2001)

박경식, 「경기도 안성시의 석탑과 석불에 관한 고찰」, 『고문화古文化』 55 (한국대학 박물관협회, 2000)

성춘경成春慶, 「담양지역 석불의 몇 예例」, 『문화사학』 1. (한국문화사학회, 1994)

성춘경, 「고흥 학곡리 석조보살좌상에 대한 소고」, 『문화사학』 6·7 (한국문화사학회, 1997)

윤덕향尹德香, 「정영치 마애불상군 조사 보고」, 『전라문화연구全羅文化硏究』 5 (전북 향토문화연구회, 1991)

이홍직, 「경기도 광주군 동부면 교리마애불」, 『고고미술』 1-2 (한국미술사학회, 1960)

임영애, 「원우 5년(1090)명 원주 입석사 마애불좌상 소고」, 『강좌 미술사』 12 (한국 불교미술사학회, 1999)

임영애, 「고려 전기 원주지역의 불교조각」, 『미술사학연구』 228·229 (한국미술사학 회, 2001)

정성권, 「포천 구읍리 석불입상의 조성시기에 관한 연구」, 『범정학술논문집』 제24권, (단국대학교대학원, 2002)

정성권, 「안성 매산리 석불입상 연구 : 고려 광종대 조성설을 제기하며」, 『문화사학』 제17호 (한국문화사학회, 2002)

정영호, 「완주군 삼기리의 석불이구石佛二軀」, 『고고미술』 5-3 (한국미술사학회, 1964)

정영호, 「이천 '태평흥국명' 마애반가상」, 『사학지』 16 (단국대학교 사학회, 1982)

정영호, 「고려시대의 마애불」, 『고고미술』 166·167 (한국미술사학회, 1985)

정은우鄭恩雨, 「고려 후기의 불교조각 연구」, 『미술자료』 33 (국립중앙박물관, 1983)

정지희, 「청주 용화사 석불상군의 연구」, 『미술사학연구』 238 · 239 (한국미술사학회, 2003)

진홍섭, 「상주 화녕化寧의 석불」, 『고고미술』 2-6 (한국미술사학회, 1961)

진홍섭, 「봉화 봉성리 석불」, 『고고미술』 3-1 (한국미술사학회, 1962)

진홍섭, 「구례 오산마애여래입상」, 『고고미술』 4-9 (한국미술사학회, 1963)

최선주, 「고려 초기 관촉사 석조보살입상에 대한 연구」, 『미술사연구』 14 (미술사연구회, 2000)

최성은, 「고려 초기 명주지방 석조보살상에 대한 연구」, 『불교미술』 5 (동국대학교박물관, 1980)

최성은, 「백제지역의 후기조각에 대한 고찰 —충청지방의 나말려초羅末麗初 석불을 중심으로」, 『백제의 조각과 미술』 (공주대학교박물관·충청남도, 1992)

최성은, 「봉림사지 석조삼존불상에 대한 고찰 —후백제시대 조각의 일례一例」, 『불교미술연구』 1 (동국대학교 불교미술문화재연구소, 1994)

최성은, 「천안 성불사 고려시대 마애십육나한상」, 『문화재』 33 (국립문화재연구소, 2000)

최성은, 「나말려초 중부지역 석불조각에 대한 고찰 : 궁예 태봉(901-918)지역 미술에 대한 시고」, 『역사와 현실』 통권44호 (한국역사연구회, 2002)

최성은, 「고려 전기 중부지역의 석불조각」, 『미술자료』 제69호 (국립중앙박물관, 2003)

최성은, 「개태사 석조삼존불입상 연구 : 새로운 통일왕조의 출현과 불교조각」, 『미술사논단』 16 · 17 (한국미술연구소, 2003)

황수영, 「고려의 조각」, 『예술총람藝術總攬』 (예술원, 1964)

황수영, 「고려시대의 석불」, 『한국의 불상』 (예경출판사, 1989)

5. 조선시대

문명대, 「삼막사 재명마애삼존불고」, 『우헌 정중환 박사 환역기념 논문집』, 1974

문명대, 「조선 전기 조각양식의 연구」, 『이화사학연구梨花史學研究』 13 · 14 (이화사

학연구소, 1983).

소재구蘇在龜, 「원각사지십층석탑의 연구」(한국정신문화연구원석사학위논문, 1986)
유마리, 「조선시대조각」, 『한국미술사』(예술원, 1984)
황수영, 「이조의 조각」, 『예술총람』(예술원, 1964)

(정리 : 김명주)

KOREAN ART BOOK
석불·마애불

초판발행 ┃ 2004년 11월 15일

2쇄 발행 ┃ 2016년 05월 30일

지은이·최성은
펴낸이·한병화
펴낸곳·도서출판 예경
　　　　주소·종로구 평창동 296-2
　　　　전화·(02)396-3040~3
　　　　팩스·(02)396-3044
　　　　전자우편·webmaster@yekyong.com
　　　　홈페이지·http://www.yekyong.com
　　　　출판등록·1980년 1월 30일(제300-1980-3호)

© 2004 도서출판 예경

ISBN 89-7084-241-1(04620)
ISBN 89-7084-135-0(세트)